U0050500

場景模型
製作與塗裝技術指南
①

地台、地貌與植被

〔西〕魯本·岡薩雷斯（Ruben Gonzalez）著　　徐磊　譯

机械工业出版社
CHINA MACHINE PRESS

序

一切從這裡開始……

50多年前，我出生在西班牙的特魯埃爾。我擁有第一個模型板件的時候，很可能還不滿13歲，如今回憶起來彷彿就發生在昨天。有一天，看到我製作完一件紙模型後，我媽媽將幾件Matchbox（「火柴盒」，一款模型品牌）模型展示給我，它們是1：72比例的「噴火」式戰鬥機和「蚊」式戰鬥機，我天真地用亮色調的琺瑯顏料塗裝了它們，我的模型故事就從此開始了。

從那時起，每個星期六我都會到模型店買模型板件，這變成了一種慣例，我不是買飛機模型就是買小場景元素模型，但最主要還是買1：72的Matchbox模型。

雖然我製作的模型涵蓋的主題範圍廣泛，但是我主要的興趣是在與陸地有關的主題上，因為這一大類中的場景模型深深地吸引著我。我對這種真實的微縮藝術充滿激情，因為它囊括了所有現實生活中的元素（人物、車輛、建築物、環境、氣候，甚至空氣）並將它們有效地整合。

我的「模型觀」非常簡單——像摯友一樣對待它並得到快樂。因為是「摯友」，所以你不會把它們簡單地看成板件或者模型，這位「摯友」能體會到你的付出並且會讓你不斷地學習到新的東西，有了這樣一位「摯友」，你將體會到快樂。

魯本・岡薩雷斯・埃爾南德斯

前 言

　　每一位模友，如果想製作場景模型或者小的情景地台，不論簡單還是複雜，都需要去思考一些問題，那就是——如何做、怎麼做、何時做以及為什麼要這樣做。場景和情景製作聽起來簡單，但事實上是一個複雜的系統，需要詳細地瞭解其他製作的知識，才能最終製作出滿意的作品。

　　首先應該瞭解什麼是場景模型，談到模型製作，有人會認為場景或者情景模型就是模型製作的一種形式，將車輛、人物、建築物以及其他一些場景元素簡單而粗糙地擺放在一起，不論大小，就可以看成一個場景模型，這一理解顯然過於膚淺。縱觀全書，大家可以看到並沒有強調場景模型的大小和規模，雖然這一點有時也非常重要。

　　要做好場景和情景模型，我們或多或少需要掌握這樣一些技巧，組裝和塗裝模型人物、模型動物以及模型車輛（它們可能是樹脂的、塑料的或金屬的），製作、塗裝和舊化各種建築物和結構模型（它們會有各種類型、大小和形狀），最後是將以上所有的要素有目的地整合到地形地台和環境中。

　　接下來是搭建場景地台，它將構建一個環境背景，所有的人物、車輛、建築以及地形都將在這個環境下被有機地整合到一起。這句話說起來容易，做起來難。事實上它是大家的夢想和目標（即使對於一些有經驗的模友，有時也很難恰到好處），只有極少數人能掌握得當。

　　如果參觀過模型展或者看過模型比賽的作品，會發現優秀具有氛圍的場景模型是少之又少，但是只要在「芸芸眾生」中有一件這樣的作品，我們立刻就會發現它。走近這件作品，我們甚至可以感受到它所散發出的氣場。

　　場景和情景模型中最具有創造性的部分是地形地台、結構和建築物，在這些地方有最為巨大的空間可以施展我們的創造力。市面上有很多現成的人物模型板件、戰車模型板件、建築模型、植被和地台模型，甚至現成的地形地台等，都可以拿來放入我們的場景中。當我們有了清晰的構思，瞭解如何製作場景模型，才能夠真正地將這些要素有機地整合進我們的場景中。

　　只有這樣才能最終製作出優秀的作品，這件作品將不同的場景要素高效地、精確地、充滿藝術性地整合到一起，創造出一種氛圍、一種氣場，深深地吸引和打動觀賞者。

　　希望上述這番話點燃了你製作場景模型的熱情，對於所有幫助我完成這本書的朋友，我也與他們分享了這份熱情。

　　感謝你們！感謝各位！感謝大家！

目　錄

第一部分　場景製作與塗裝的基礎知識

第 1 章 概念、基礎和支柱

打個比方，如果我們的手是一輛汽車的發動機、傳動裝置和車輪的話，那麼我們的「想法」就是燃料，它才是整輛車的動力。從這個意義上來說，任何場景製作開始之前，腦中都一定有了好的「想法」。

場景模型應該基於最廣泛的現實世界來製作，除非製作的是科幻類場景。我們要時刻牢記，場景是要展現一個事件、一種境況、一段情節和一種情懷，它們就發生在或近或遠的過去。

然而這並不意味著我們的工作是精確的、照片式的還原，我們要基於手頭掌握的資料，儘可能地創作出一種真實的感覺。好的資料蒐集能有效地幫助到我們，要盡量做出一些基於觀察的原創，甚至有些原創就是直接模擬現實。

一旦腦中有了好的想法，我們就可以展開研究了。蒐集到的資料和訊息越多，將越少用到猜測和想像，所犯考證欠缺方面的錯誤將越少。最後，當我們完全消化了蒐集到的資料後，就可以開始動手製作了。所有的工作都應該從好的計劃開始。

開始計劃場景之前，我們要考慮到將用到的場景元素，這將有助於確定整個場景的大小。有

了這些尺寸概念，我們就可以開始工作了，這時場景模型的指導方針就已經定下了。我們需要考慮選用何種材料，因為這將決定最後成品的重量。

如果只是一個小尺寸的場景，完全可以忽略重量這個因素，使用任何密度的材料都可以（既可以使用泡沫這種輕質材料，也可以使用石膏這種重質材料來製作場景地台。）。但是如果場景並非小尺寸，那麼必須選擇質輕且具有一定強度的材料，這樣才能為整件作品提供足夠的支撐力。

理論上，我們需要清楚地知道地台材料的大小和外形。但是如果場景是建立在現成的地台產品上（如現在的各種規格和尺寸的方形和圓形的木製地台），就可以不必考慮這個問題。

若需要自製場景地台，那麼必須非常小心並清楚地知道自製的地台最終會是什麼樣子，才有辦法在最終成品上表現出來。

現在已經知道這個要點，首先製作場景地台，然後在地台上完成場景的構建。現在要開始真正的「場景模型」冒險之旅了，讓我們出發吧！

第 2 章　在三度空間構建場景元素的理論

　　從定義上來理解，「構建」是一種有計劃的行為，將一系列的要素進行擺放和分佈，最後形成場景設計，或者將構成場景的元素進行安排和佈置。本質上，「構建」是依據一些大家公認的方法和準則來佈置和安排場景元素。

　　「構建」需要符合審美的要求，要考慮到觀賞者的角度，在完成這項工作前，要不斷地調整。要在場景要素和視覺效果間找到最佳的契合點，這樣才能給觀賞者帶來好的體驗。場景中的各種要素必須要有關聯，要形成一個有機的整體，這樣才是一個好作品。

　　現在構建場景要素有兩種主要的方式。第一種是拘謹和對稱的構建方式，它不會像後一種構建方式那麼賞心悅目，這種構建方式現在已經不常見了。第二種構建方式會更加靈活，它是基於場景元素的視重（視重，Visual Weight，是美術設計中的一個概念，即一個物體透過視覺產生的重量。即便是在一個二度空間，某些元素也可以看起來比其他元素要重。善用它可以讓我們的場景構建更加平衡、更加和諧、更加富有層次感。巧妙地應用它還能幫助我們吸引觀賞者的注意力，用視覺效果來引導觀賞者。）和張力（張力，指的是畫面中視覺元素之間的衝突所造成的緊張感，是從靜態中觀察到的動態感。）來構建場景要素。第二種方式往往會打破成規，給觀賞者帶來視覺衝擊，讓觀賞者重新審視整件作品的平衡感，將觀賞者的注意力吸引到場景中特定的方面和特定的元素，而這些正是作者希望的引起觀賞者注意的作品焦點。

　　在每一種場景構建中，都能找到一些構成要素，比如：距離、色調、空間位置和結構等，可以將它們視為藝術元素。

　　下面要講的也許是最難的一部分。在三度空間構建場景要素需要遵從一些原理和規則（這些是藝術家們經過長期實踐得出的寶貴經驗）。這其中有一些規則非常基礎也非常容易理解，比如作品要有吸引觀賞者注意力的焦點。另外一種就是利用各種視覺元素，誘導觀賞者的視線沿著我們預先設計好的線路來觀賞，要避免平行和對稱的方式。下面的原理和規則將更加複雜，比如說在運動物體運行軌跡的前方我們需要騰出一些空間，還有就是建議盡量使用奇數（比如說場景中的人物），如果焦點元素並非單獨的元素，建議大家在其旁邊佈置兩個相伴的元素。更為基礎性的原則就是：要避免過多的焦點以外的場景元素搶奪了觀賞者對焦點元素的注意力。

　　一旦選定了場景模型中的各個元素，我們必須花時間花工夫仔細思考，以最合理的方式來佈置佈局這些場景元素，這樣才能期望得到需要的觀賞效果，得到觀賞者積極的反應，才能夠在動手製作場景模型之前就定好一個明確的目標。

　　在場景模型和情景模型的製作過程中，「構建」是最為關鍵的一項工作，要得到一個不錯的場景元素的佈局確實有難度，但並非不可完成的任務。製作一個強烈的「欣賞焦點」的過程是一個更加純粹的藝術創作的過程，需要培養出一種感覺、一種意識，這很難用言語道來。建立這種感覺和意識最好的方法還是多練習、多實踐、多思考。

　　下面讓我們看一些構建場景元素的實例來強化這方面的概念，看看元素的佈局是如何影響整個場景的表達，運用得當，它將很好地引導觀賞者的注意力和目光，獲得良好的觀賞體驗。

一、場景元素的構圖

就場景模型而言，場景元素的構圖就是以一種符合邏輯的方式讓元素之間相互作用（帶來故事感），形成觀賞焦點，獲得視覺平衡。

如果要構建一個複雜的場景（比如其中包含建築物、車輛、人物和自然元素），那麼多層級的構圖是一個不錯的選擇，它能夠以最佳的方式展示各個場景元素，避免位置的重疊而造成的視線阻擋。場景元素越是處於靠上方的層級，那麼它將越吸引觀賞者的注意力，反之亦然。多層級構圖是一個被經常應用到的方法，但是在使用時我們需要考慮到以下幾個因素。

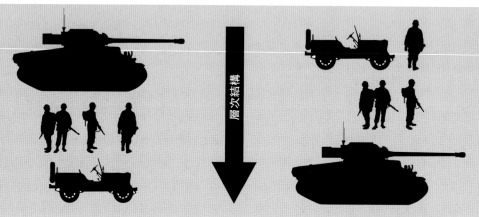

視線：要充分意識到觀賞者是如何欣賞場景模型的，正確地將場景元素進行擺放和佈局是非常重要的，要將小的場景元素擺放在觀賞視角的前方，並確保它們不要被較大的場景元素（如車輛和建築物等）擋住。想像一下觀賞者是如何拍照的，他們肯定希望在一張照片中就抓住所有的場景元素。

當在場景中放入多部車輛時，它們之間的相對位置是非常重要的，一般在場景中很難看到幾輛同一陣營的戰車（如都是美軍戰車）會向彼此相反的方向運動，抑或是不同陣營的戰車（如二戰蘇軍戰車和德軍戰車）往相同的方向運動。

如何佈置具有方向性的場景元素也是非常重要的，比如人物（目光和手勢具有方向性）、砲塔和大砲（砲管的指向具有方向性）、機槍（槍管的指向具有方向性）等。這些具有方向性的元素將引導觀賞者的注視方向，我們可以畫一些方向性的箭頭來代表這些「方向性場景元素」的應力方向，箭頭的線條對齊這些元素，箭頭指向這些元素所代表的方向，這樣就可以形象地表達這些「方向性場景元素」。一個具有垂直結構的元素，它的應力箭頭應該垂直指向地面，一個人物手臂伸展的方向（同時頭也轉向相同的方向），那麼我們將得到一個更強的應力箭頭，這個 方向就是手臂和頭共同的指向。

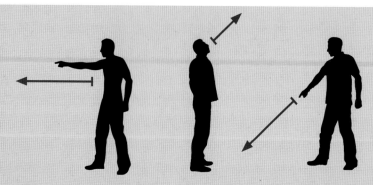

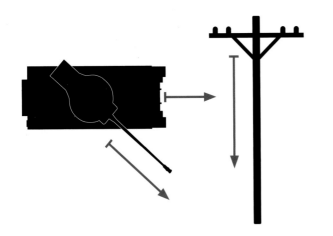

除了應力箭頭所指的方向，還要考慮另外一個因素，那就是應力的大小（權重），在場景元素構圖中，需要考慮到這一點。場景中任何一個元素都是最終成品的一部分，任何時候都不應該將它們隨意地擺放在場景中。應該努力尋求一個藝術的平衡，將所有的元素進行正確的佈置並整合，讓元素之間能形成良性的互動，通過應力箭頭間的抵消和增強效應來控制元素之間和應力之間的張力。

這裡所講的「場景元素的構圖」，是無法用一個數學公式來進行精確的計算和描述，因為這並不是傳統的科學。

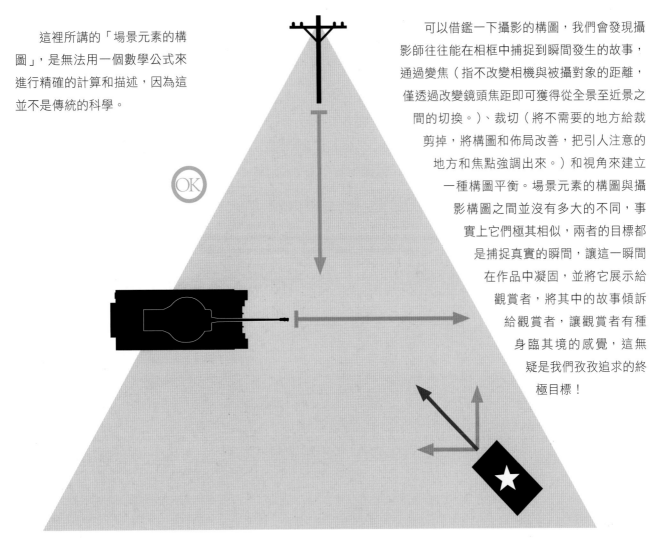

可以借鑑一下攝影的構圖，我們會發現攝影師往往能在相框中捕捉到瞬間發生的故事，通過變焦（指不改變相機與被攝對象的距離，僅透過改變鏡頭焦距即可獲得從全景至近景之間的切換。）、裁切（將不需要的地方給裁剪掉，將構圖和佈局改善，把引人注意的地方和焦點強調出來。）和視角來建立一種構圖平衡。場景元素的構圖與攝影構圖之間並沒有多大的不同，事實上它們極其相似，兩者的目標都是捕捉真實的瞬間，讓這一瞬間在作品中凝固，並將它展示給觀賞者，將其中的故事傾訴給觀賞者，讓觀賞者有種身臨其境的感覺，這無疑是我們孜孜追求的終極目標！

在上面這張大圖中，可以看到「同向」和「對向」的應力箭頭之間達到了平衡。之所以佈置右下角的場景元素，是為了平衡左邊更大、更重的場景元素（戰車）。右下角場景元素的應力箭頭是紅色的，可以將它分解為水平和垂直兩個應力箭頭（它們為黃色），兩個黃色的箭頭可以分別平衡電線杆藍色的垂直應力箭頭和戰車綠色的水平應力箭頭。

以場景元素的中心為圓心畫同心圓並向外擴散,同心圓擴散的範圍代表它們的「視重」,隨意地改變場景元素之間的相對位置,然後透過這些同心圓直觀地洞悉作品觀賞焦點的變化。

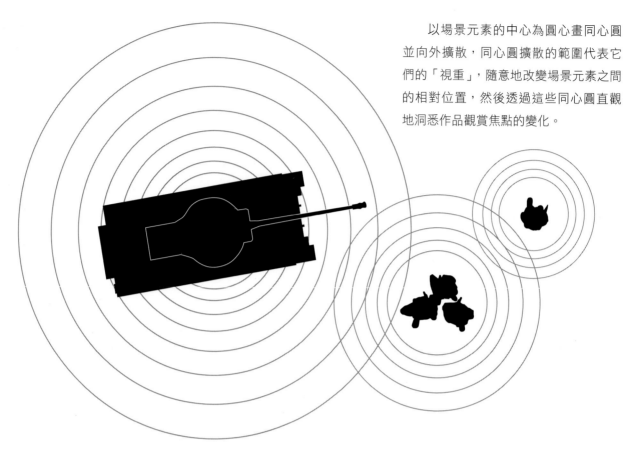

黃金標準:具有一定角度的地形將產生一種運動的動感,讓場景表達更加具有動感,令觀賞者更加興奮。

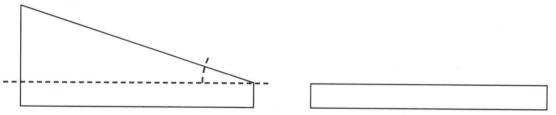

如果要表現一台行駛中的車輛,那麼請將它放置在有一點角度(有一點傾斜)的地形上,這樣它的動感將得到增強。如果將車輛放在一個水平的地台表面,觀賞者將很難感受到這種增強的動感。

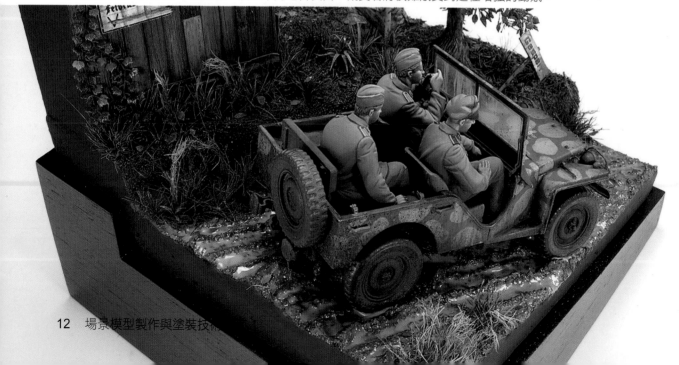

地台對於場景模型來說非常重要，這條規則並非什麼金科玉律，但是在大多數情況下，具有一定高度的地台將升高場景，讓場景看起來更加醒目。升高的地台拉近了觀賞者與作品之間的距離，這樣就能欣賞到更多作品的細節。一般來說，5cm高的地台就夠了，但是有一些藝術家會根據自己的喜好選擇不同高度的地台。

說到場景的大小，有一句老話說得好：「少既是多。」在絕大多數情況下，並不需要製作一個巨幅的場景來為我們的故事提供歷史背景。可以將場景濃縮在一塊很小的地方，充分利用這一小塊有限的空間來為場景故事提供儘可能精確的歷史背景信息。高效利用手頭的資源，為場景傳遞出地理、氣候和季節等信息。

一旦腦海中有了清晰的思路進行場景元素的構圖，就可以進入技術操作的環節了，將故事在三度空間中表現出來，整合所有的元素進入我們的場景中。

如果用的是圓形地台，那麼有一點必須考慮到，那就是觀賞者的欣賞角度是360度無死角的，這意味著從任何一個視角，觀賞者一次就能欣賞到75%的場景元素。因此需要照顧到各個觀賞角度，避免盲點。

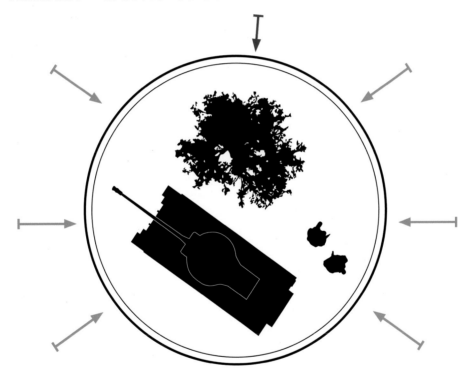

在直角或者方形的地形地台上，要避免場景元素的擺放與地台邊緣平行，或者與其他場景元素平行。平行的佈局會顯得非常做作，非常不自然。沒有什麼比平行的構圖更能抹殺場景的動態感和可觀賞性了。

二、在圓形地台上製作

　　這是一個簡單的實例，闡述如何在圓形地台上進行場景元素構圖，從而達到一種美妙的平衡。

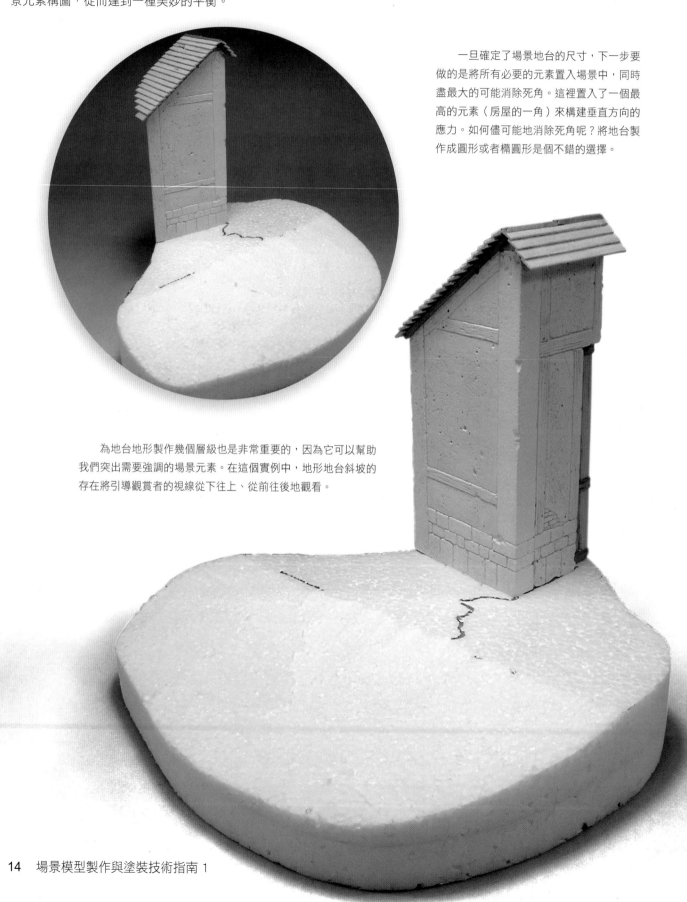

　　一旦確定了場景地台的尺寸，下一步要做的是將所有必要的元素置入場景中，同時盡最大的可能消除死角。這裡置入了一個最高的元素（房屋的一角）來構建垂直方向的應力。如何儘可能地消除死角呢？將地台製作成圓形或者橢圓形是個不錯的選擇。

　　為地台地形製作幾個層級也是非常重要的，因為它可以幫助我們突出需要強調的場景元素。在這個實例中，地形地台斜坡的存在將引導觀賞者的視線從下往上、從前往後地觀看。

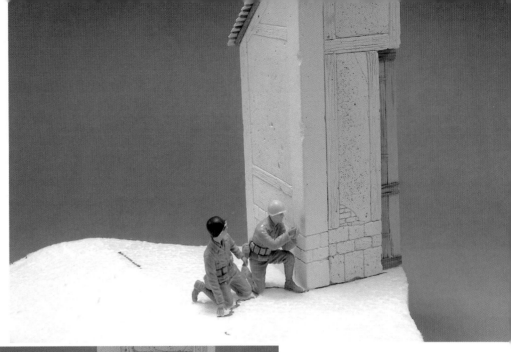

要避免在地形地台的前景中置入高度最高的元素，因為它們會擋住其他元素的視線（同時也會刻意地分割場景畫面。）。

在房屋的一角處擺放上觀察敵情的士兵，將很自然地使觀賞者立即聯想到場景中的故事，觀賞者透過這個小小的場景，小小的故事，聯想到大的戰役，大的歷史背景（這就是優秀的場景模型作品的神奇之處，給觀賞者一個畫面，卻能讓觀賞者身臨其境地置身於另一個時空。）。

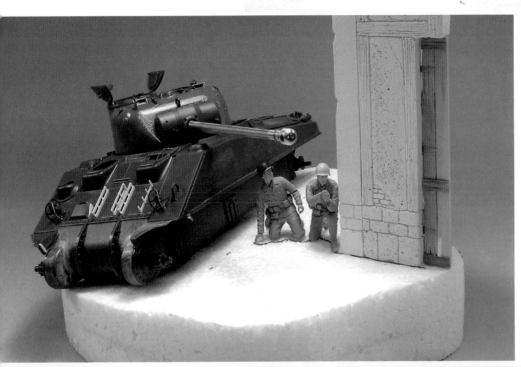

斜坡上的坦克保護著正在觀察敵情的兩位士兵的側翼，同時砲塔和主砲指向著前方隱藏的敵人，這些都加強了場景元素之間的互動，讓軍事行動的故事性更強。

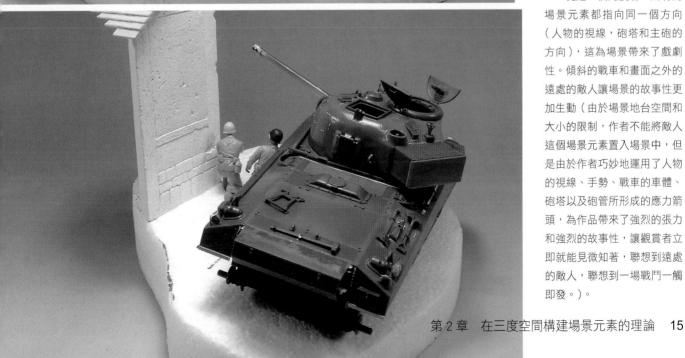

從這一個角度看，所有的場景元素都指向同一個方向（人物的視線，砲塔和主砲的方向），這為場景帶來了戲劇性。傾斜的戰車和畫面之外的遠處的敵人讓場景的故事性更加生動（由於場景地台空間和大小的限制，作者不能將敵人這個場景元素置入場景中，但是由於作者巧妙地運用了人物的視線、手勢、戰車的車體、砲塔以及砲管所形成的應力箭頭，為作品帶來了強烈的張力和強烈的故事性，讓觀賞者立即就能見微知著，聯想到遠處的敵人，聯想到一場戰鬥一觸即發。）。

三、在正方形地台上製作

這次將在正方形地台上進行場景元素的構圖,可以學習和觀察如何避免場景中死角的產生。

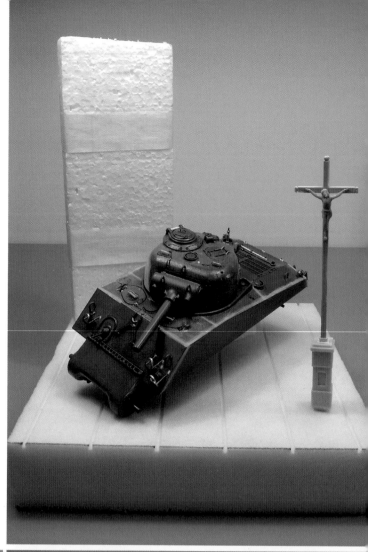

當預先進行場景元素佈局時,很多主要的場景元素並沒有準備好,這時可以用體積和形狀相似的物體來替代。在這個實例中,用隨處可以獲得的白色泡沫板來代表處於背景位置的建築物,這樣透過擺放就可以直觀地瞭解建築物與場景元素之間的互動關係。

在下面一系列的圖片中,可以從不同的角度觀察場景元素的佈局所帶來的整體效果,場景的焦點是作為背景的垂直的建築物以及車體傾斜的戰車。

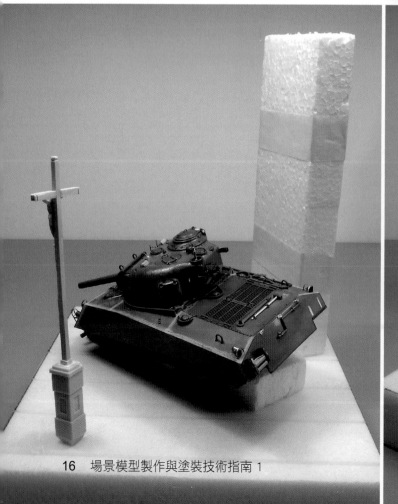

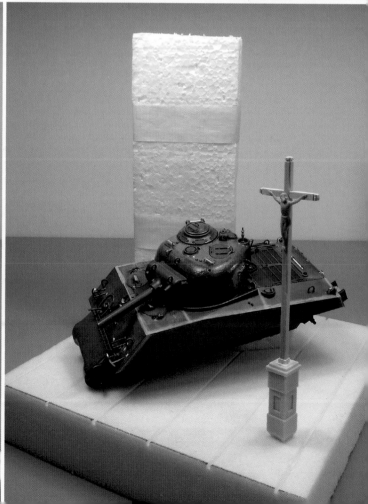

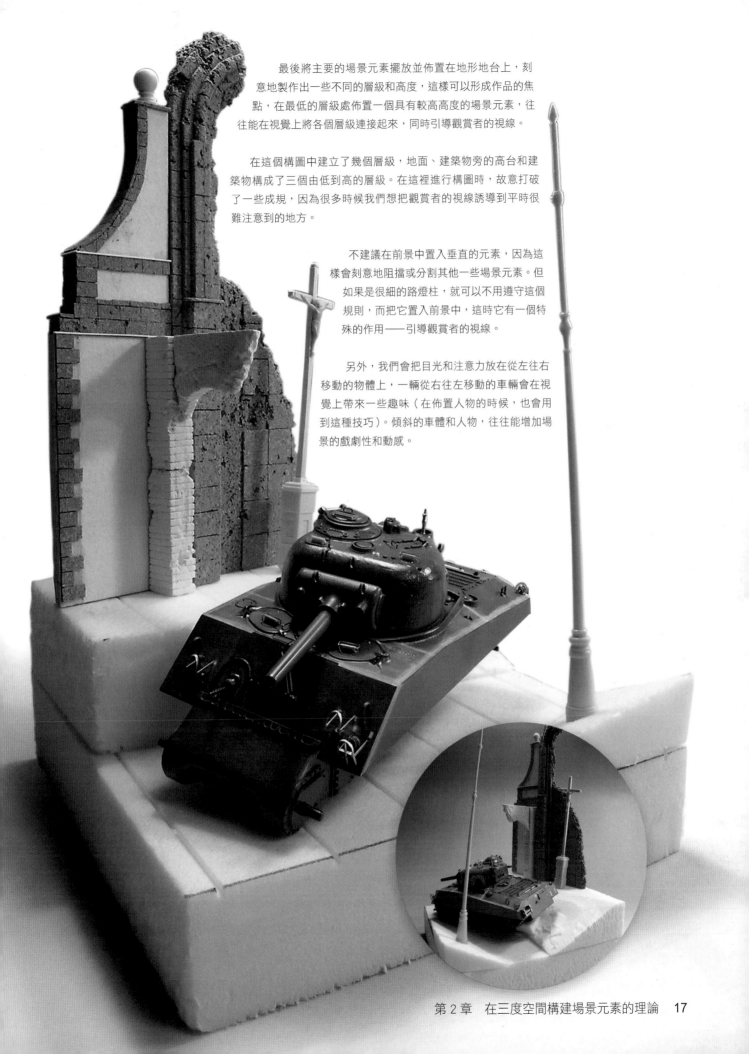

最後將主要的場景元素擺放並佈置在地形地台上，刻意地製作出一些不同的層級和高度，這樣可以形成作品的焦點，在最低的層級處佈置一個具有較高高度的場景元素，往往能在視覺上將各個層級連接起來，同時引導觀賞者的視線。

在這個構圖中建立了幾個層級，地面、建築物旁的高台和建築物構成了三個由低到高的層級。在這裡進行構圖時，故意打破了一些成規，因為很多時候我們想把觀賞者的視線誘導到平時很難注意到的地方。

不建議在前景中置入垂直的元素，因為這樣會刻意地阻擋或分割其他一些場景元素。但如果是很細的路燈柱，就可以不用遵守這個規則，而把它置入前景中，這時它有一個特殊的作用——引導觀賞者的視線。

另外，我們會把目光和注意力放在從左往右移動的物體上，一輛從右往左移動的車輛會在視覺上帶來一些趣味（在佈置人物的時候，也會用到這種技巧）。傾斜的車體和人物，往往能增加場景的戲劇性和動感。

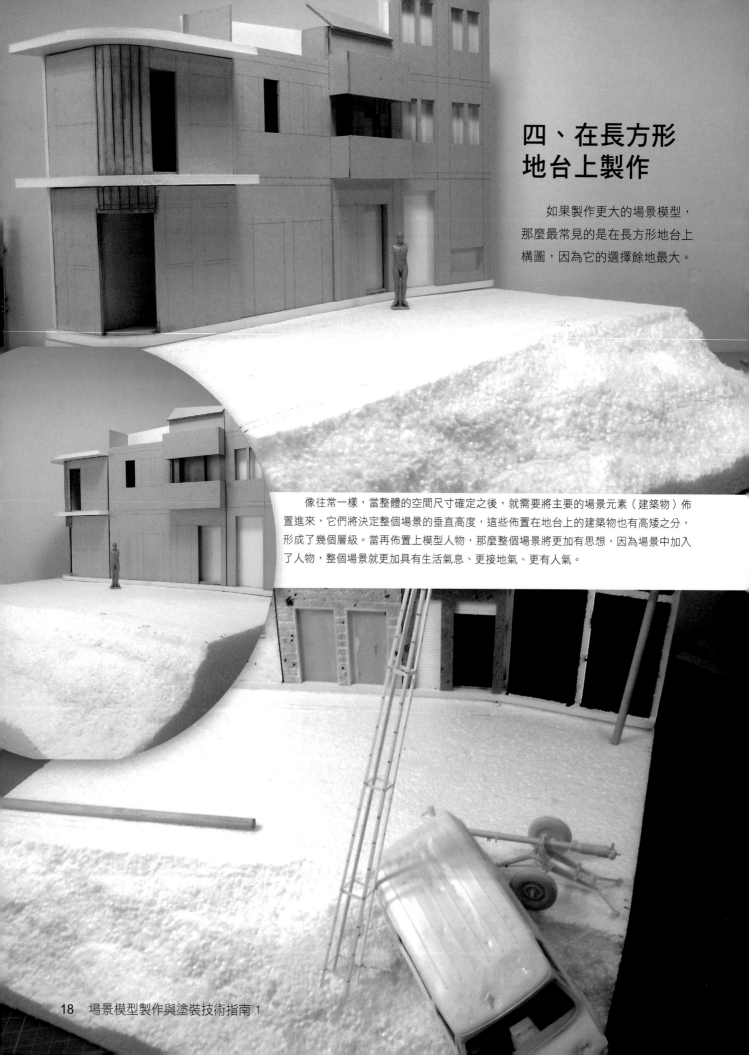

四、在長方形
地台上製作

如果製作更大的場景模型，那麼最常見的是在長方形地台上構圖，因為它的選擇餘地最大。

像往常一樣，當整體的空間尺寸確定之後，就需要將主要的場景元素（建築物）佈置進來，它們將決定整個場景的垂直高度，這些佈置在地台上的建築物也有高矮之分，形成了幾個層級。當再佈置上模型人物，那麼整個場景將更加有思想，因為場景中加入了人物，整個場景就更加具有生活氣息、更接地氣、更有人氣。

現在開始佈置一些新的其他場景元素，這樣場景看起來會更加充實，在前景放置一個通信天線支架作為垂直元素，首先它可以將觀賞者的視線引導致場景故事的焦點，同時它的結構外形不會對其他的場景元素造成視覺上的阻擋。

　　通信天線支架同斜坡上的車輛都處於地台地形的底部，一起占據著前景空間，同時由於它們處於斜坡（具有一定的傾斜度），這樣增加了場景的戲劇感和動感。

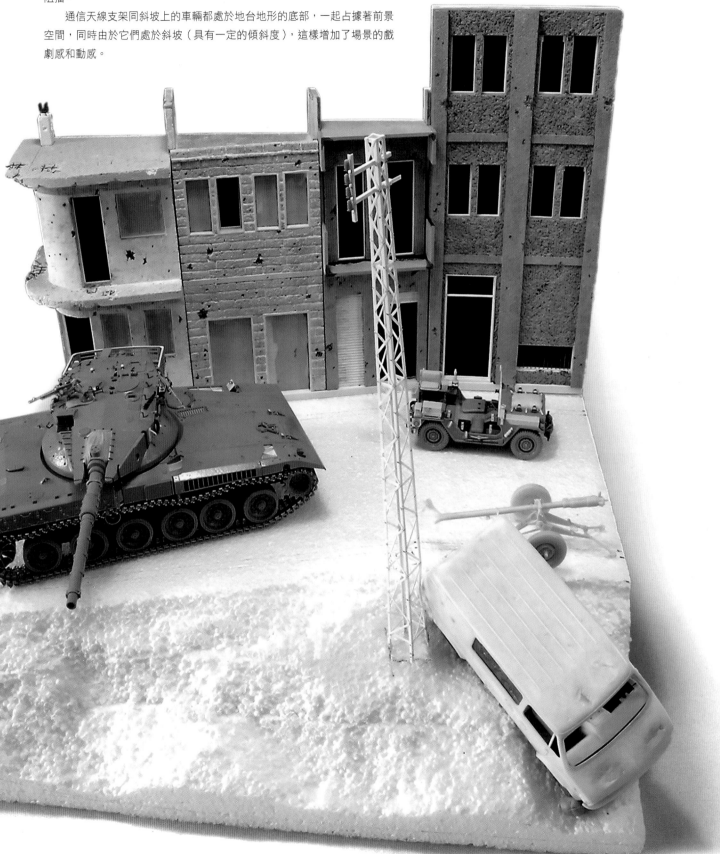

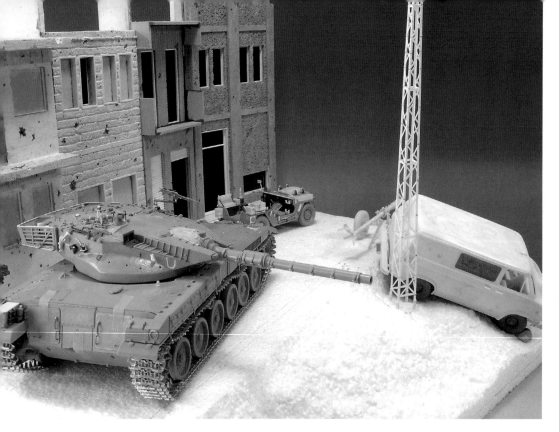

大家從幾個不同的角度觀察可以發現，道路處於場景的中心，作為場景主角的坦克就在道路上，坦克的邊上是從左往右行進中的部隊（行進中的部隊，為坦克、為整個場景帶來了動感），而場景中的其他車輛，進一步加強了這種動感。

除了主角外，另一個吸引觀賞者目光的是呈線性排列的無後坐力砲、吉普車及麵包車，它們的出現填補了場景構圖中的空白，同時也成為場景中的一個亮點，吸引觀賞者的目光。

最後，設立了一個清晰的場景的「終止點」，透過建築物從右到左高度的遞減，戰車尾部所處的位置（再加上人物行進的起點和方向），這些都製作出了一種場景左後方的收斂感。

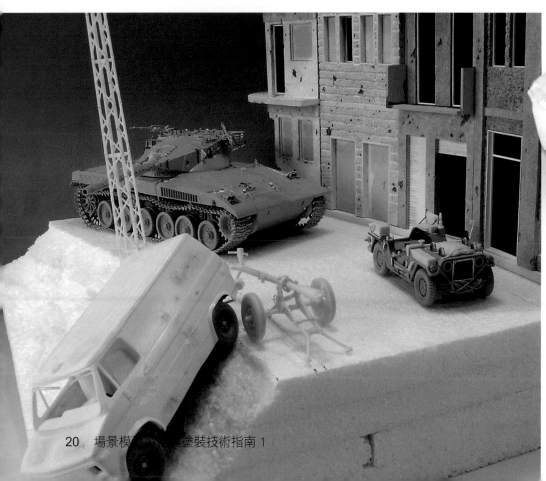

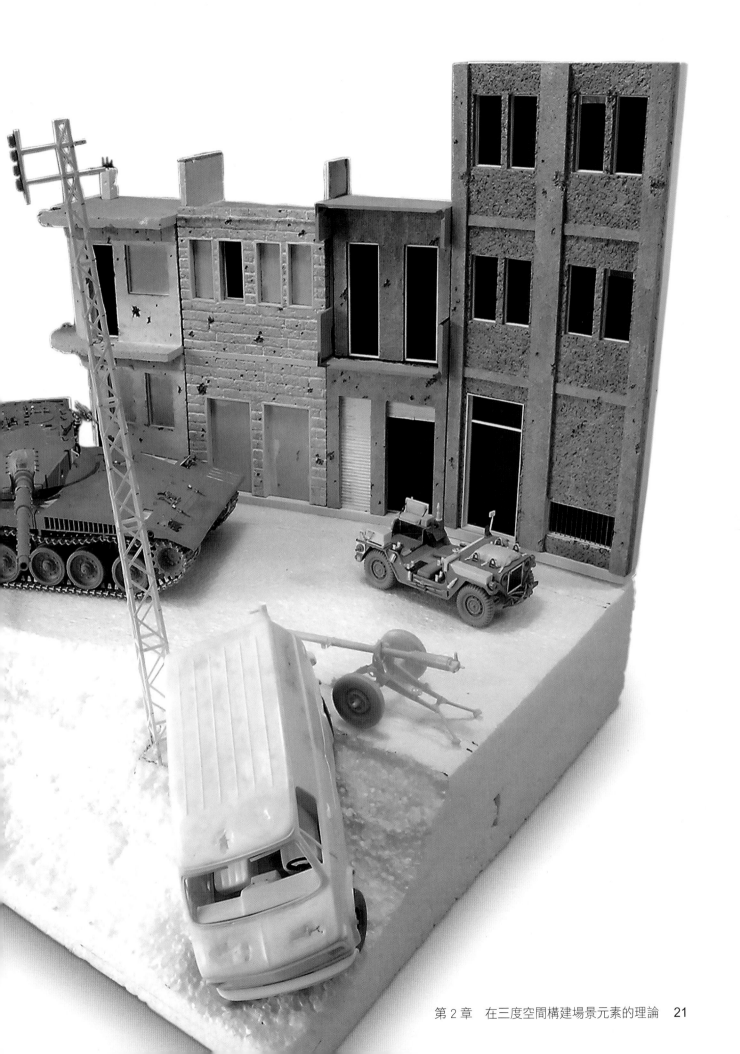

第 2 章　在三度空間構建場景元素的理論　21

第二部分　場景的製作與塗裝

現在進入本書最為豐富的部分，在這裡將向大家展示如何製作、搭建、塗裝和舊化場景中的元素，為它們帶來真實的氣息、生活的氣息。第二部分將分為很多小的章節和主題，最後這些技法將整合到一起，共同製作出優秀的場景模型。一個完整的場景模型作品，從地台的底部到最頂端的細節，每一樣東西都值得我們極盡所能、精益求精！我們不僅要細心觀察周圍的生活，而且要有廣博的材料學的知識，掌握這些場景材料的特性，學會用這些材料來構建場景，製作出完美的、真實的極具藝術性的效果。

同時要對一些黏合材料的特性和行為有深入的瞭解。最後，最為重要的一點就是，我們要對漆膜、色調、色調變化、罩面清漆等有透徹的理解，知道為什麼、知道在哪些地方應用、知道何時做、知道怎麼做。

第**3**章　地台

　　在這一章中，將為大家闡述用不同的方法來製作各種各樣的場景地台，從簡單到複雜，是如何在地台上製作出不同類型的地形，如何將一些場景元素佈置在地形地台上。地台有很重要的作用，只有地台上才能構建地形，地形上才能放置我們的模型，在作品的運輸和收藏過程中，地台也能起到保護作用。

- 簡單的黏土地台

- 簡單的沙丘狀地台

- 簡單的擁有垂直元素的地台

- 具有多個層級的地形地台

- 簡單的城鎮路面地台

- 多元城鎮路面地台

- 掩體地台

一、簡單的黏土地台

這種類型的地台非常適合展示模型車輛，這並不是一個簡單的地台，你可以稱之為經過裝飾的基座，它主要作為一種支托的裝置，這樣你欣賞模型戰車的時候，就不會用手碰觸模型了。這種地台是為展示櫃中的模型所設計的，模型在這種地台上將獲得360度的觀賞角度（沒有任何視線阻擋），也可以將幾個模型人物置於地台上，觀賞者透過人物與戰車的大小對比，可以很直觀地聯想到戰車實際的大小。這一節的目的就是教大家如何用簡單實用的方法製作出這種黏土地台，展示我們的模型。

我們將DAS黏土（或者相似的黏土）直接鋪到木質地台上，除了用白膠將黏土和木質地台黏合外，還會用到一些小的訣竅來確保黏土牢固地附著在木質地台上。（黏土的種類很多，比如紙黏土和樹脂黏土等，如果處於潮濕的南方，建議大家用樹脂黏土，這樣不用擔心發霉的問題。）

如何讓黏土在木質地台上牢固地附著呢？一種方法是用美工刀在木質地台表面劃出一些深的刻痕。

這些深的刻痕像「鉤齒」一樣，讓黏土有一個更牢固的抓附點，這樣等黏土與木質地台之間的白膠完全乾透後，黏土層就不會在場景製作的過程中鬆動了。

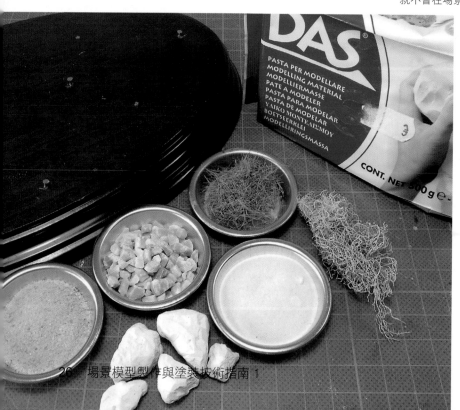

另外一個讓黏土牢固附著的方法是在木質地台上用釘子打上幾個樁，最後這幾個打樁的部位都將被黏土層完全覆蓋，等黏土完全乾透後，這些樁子會像錨一樣將黏土牢牢地釘在木質地台上。這裡用到的是非常經濟的橢圓形的木質地台，它的尺寸是15cm×25cm。一旦我們選定了木質地台的外形和尺寸，下一步就要開始準備場景地台上的模型元素了，趁著黏土層還未完全乾透，要將場景元素按照最後確定的構圖方案在黏土層上進行擺放，一定要在黏土上按壓出合適的深度，一是在最後的作品中，地形地台上的模型會看起來更加自然（比如戰車與地面的接觸更為緊密，戰車或者人物的重量感等。），二是這些合適深度的印跡也會讓最後的模型更好地附著和固定。這裡製作地台地形時，用到了沙礫、小石子、乾草、用石膏雕刻的岩石、細沙、乾苔蘚及植物纖維。根據我們的目的選擇不同的材料。選取的材料越多樣，最後做出的地形地台效果越吸引人。

像擀麵一樣，用圓筒（圓棍）擀出DAS黏土皮（厚度要合適），在工作區域以及黏土皮表面撒上滑石粉（爽身粉也可以），這樣就可以避免「擀面」的過程中「黏土皮」粘的到處都是（粘到圓筒上或者工作台上），然後用小刀按照木質地台的外形切割，讓最後的「黏土皮」剛好能夠覆蓋木質地台的表面。這裡我用的「擀麵杖」是一個金屬圓筒。

先在木質地台上抹上白膠，然後蓋上做好的「黏土皮」，接著用手指輕按將它壓實。「黏土皮」佈置好後，將超出地台邊界多餘的黏土用小刀切掉，然後用指尖抹平（建議大家在指尖沾點水再去抹平「黏土皮」的邊緣）。開始放置一些情景的配件並在黏土表面進行一定的塑形，對於一些較大的情景配件（比如油桶），我們還是需要用一點白膠將它們固定到黏土表面。趁著黏土未乾，用車輪在其表面滾壓出車轍凹槽的痕跡。同時也要抓緊這個時機，把戰車放置在黏土表面，並用適當的力度按壓出戰車的印痕，這樣在最後的成品中，戰車才會有那種真實的壓在地上的感覺，而不是飄在表面的極其不真實的感覺。（需要事先在黏土表面抹上水，然後再用戰車按壓出痕跡，這樣才能防止黏土黏在戰車底部。另外，也可以先在黏土表面鋪一層保鮮膜，然後再用戰車按壓。）

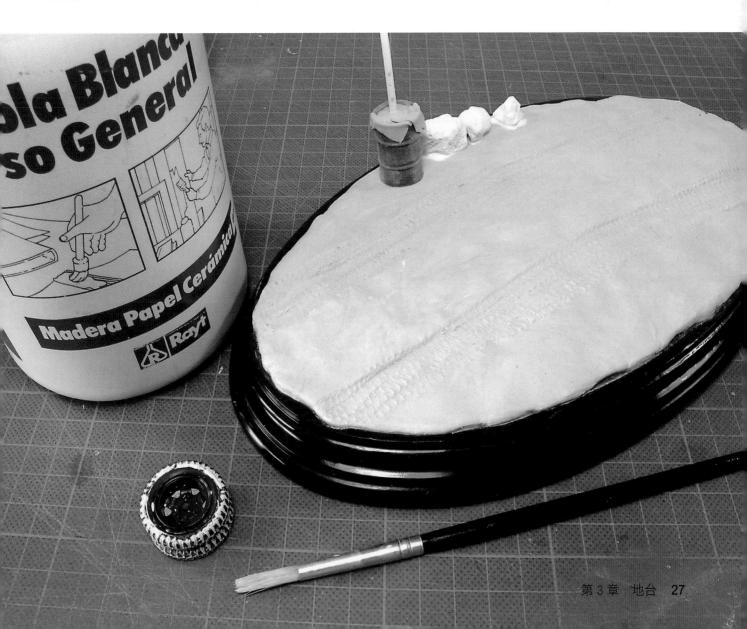

將白膠用水適當稀釋並混勻,筆塗在製作沙礫和石塊效果的區域,趁著白膠未乾,在其表面撒上細沙和小沙礫。

佈置完細沙和小沙礫後,就開始佈置中等大小的石塊了,選好位置後,先塗上之前稀釋好的白膠,然後將石塊放上去,並用手指將它按進去一點。

等黏土和白膠都完全乾透後,要用遮蓋膠帶將木質地台的周邊保護起來,這樣在佈置場景的植被之前,塗裝和舊化就不會污染到木質地台。

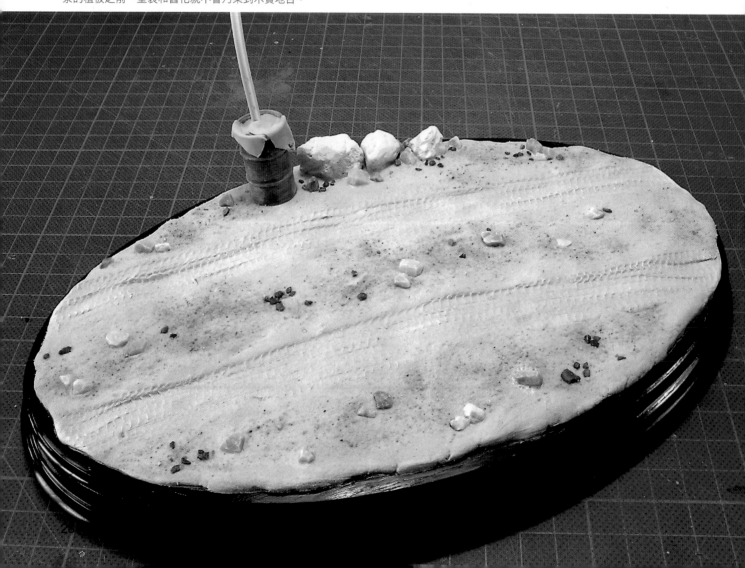

二、簡單的沙丘狀地台

發泡聚苯乙烯（EPS），也就是我們平時熟知的泡沫板，是一種輕質的材料，具有海綿樣的紋理，幾乎隨處都可以找到，一般在包裝盒中、工藝品商店以及DIY俱樂部都可以發現它的蹤跡。泡沫板所具有的特性使它被廣泛應用在各種類型的模型製作中。泡沫板非常容易切割、塑形和打磨，可以用美工刀、熱切刀、砂紙、鋼絲刷、海綿砂紙以及其他各種工具來完成這項工作。

讓我們看看如何用泡沫板來製作一個沙丘場景。首先找來一塊泡沫板，尺寸是15cm×15cm×5 cm，其中5 cm是厚度。

在腦海中想像一個大致的地形，然後在泡沫板上畫出地形的粗略輪廓，要標記好最高點的位置和低窪處的小水塘所在的位置。

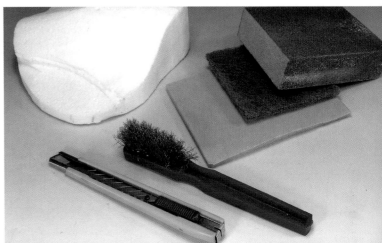

現在要用到美工刀、鋼絲刷、百潔布、砂紙和海綿砂紙。首先用美工刀切割出大致的外形輪廓（不必考慮地形起伏的細節），然後用鋼絲刷在泡沫表面用力地刷，刷出沙丘地形的起伏和凹坑，接著再用美工刀切割出小水塘的位置和平整的池底。最後用粗糙程度不同的砂紙依次進行打磨，直至得到光滑細膩的表面質感（通常會先用百潔布打磨，然後用粗目砂紙打磨，最後用細目砂紙打磨。）。

現在要為泡沫地台製作一個堅固的底板，這裡選用的是比較堅硬的2mm厚的FOREX板（FOREX board），FOREX板是一種泡沫樣塑料材質的板，它比聚乙烯塑料板要軟，所以非常容易用模型刀進行切割，它被廣泛地應用在建築模型領域，它還有一個名字叫「Sintra」。（通常我們用到的材料可以是ABS板、雪弗板、高密度泡沫板、花泥塊甚至是薄的巴爾沙木板等，都是不錯的製作場景地台的材料，它們的特性各有不同，大家不妨親自去實踐、去體會。）

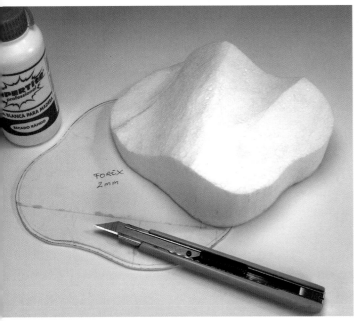

考慮到之後將在其表面鋪上一層具有厚度的黏土，因此讓FOREX板的邊緣稍微超出一點泡沫地台的邊緣（大約幾mm就可以了）。將FOREX板和泡沫地台用白膠黏合到一起。（絕對不能用含氰基丙烯酸成分的強力膠來黏合，因為它會腐蝕泡沫。）

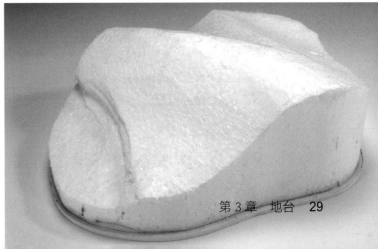

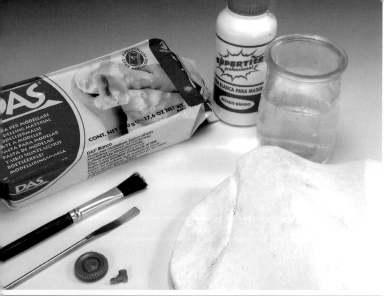

泡沫板是一種容易獲得且操作方便的材料，但是它有一個缺陷，那就是它對各種有機溶劑極度敏感，所以泡沫材料表面一定要被其他材料完全地封閉和隔絕後，才可以進行後續的塗裝和舊化操作。

DAS黏土就是這樣一種具有隔絕特性的材料，它將泡沫地台包裹並封閉，幾個小時後表面的DAS黏土就乾了。

我們可以用水、白膠和一些簡單的工具對DAS黏土進行塑形和操作，以得到需要的輪廓和效果。

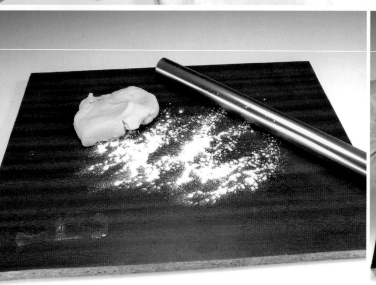

準備一塊上了清漆的木板和一個金屬圓筒。在木板、金屬圓筒和DAS黏土上撒上一些滑石粉（爽身粉也可以。），然後用擀麵皮的方式擀出合適厚度的「黏土皮」。

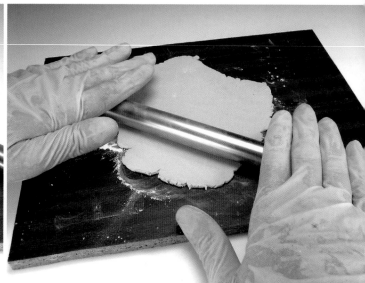

目的是獲得一張能夠覆蓋整個泡沫地台的「黏土皮」，從一個球形的黏土塊開始慢慢地擀成皮，直至「黏土皮」的厚度達到幾mm就可以了。記得中途要不斷地撒些滑石粉，這樣操作才能順利地進行。

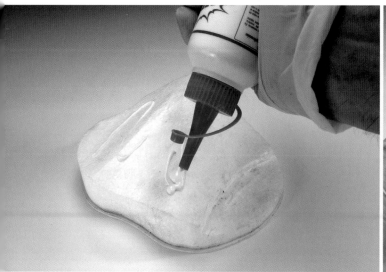

等「黏土皮」做好後，就開始在泡沫地台上刷一層白膠，這可以幫助「黏土皮」更好地黏合。

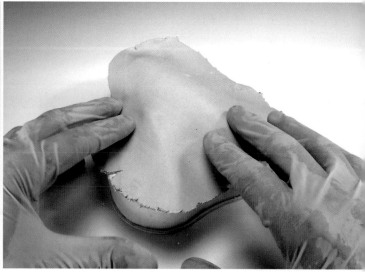

現在將「黏土皮」覆蓋到泡沫地台上，先將黏土皮的中部壓實，然後從中間向四周慢慢壓實，直到整個「黏土皮」都牢固地附著在泡沫地台表面。

現在「黏土皮」是完全光滑的表面，沒有地面的紋理感和輪廓感，趁著黏土皮還是濕潤的狀態，用白膠和水的混合物來為它增加一些紋理感。將白膠和水稀釋1：1充分混勻（將它稱之為「白膠水」），然後用平頭毛筆將「白膠水」刷滿「黏土皮」的表面，這樣就可以帶來一些紋理感和質感。

用美工刀小心地切掉超出地台邊緣的「黏土皮」，地台的周邊和「黏土皮」的邊緣最後也將被進一步地覆蓋和修飾。

趁著「黏土皮」還是濕潤的狀態，在表面添加一些車轍的痕跡（這最終是一個沙漠地形地台）。從這個角度大家可以看到「白膠水」為黏土表面帶來了一些紋理感，之後還會在一些表面覆蓋上沙子。如果你想製作更加顯著的紋理感，可以用硬毛毛筆沾上水，在濕潤的黏土表面不斷地「點」和「戳」。

三、簡單的擁有垂直元素的地台

對於這個場景地台，將用到聚氨酯保溫泡沫板（高密度保溫泡沫板），它的密度比普通的泡沫板大，耐壓強度好，同時也容易切割，可以在裝修用品商店買到。這種材料強度高、結構緻密同時重量很輕，所有的這些特性都讓它成為模型製作的理想材料，尤其是製作場景模型的地台。

用高密度保溫泡沫板，我們可以製作出更加複雜更加精緻的場景地台，因為它的高強度和結構緻密，可以進行充分的打磨和加工，製作出更加精細的地台。下面一起來觀看，是如何製作一個擁有垂直元素的簡單地台的，這個垂直的元素是一面磚牆。

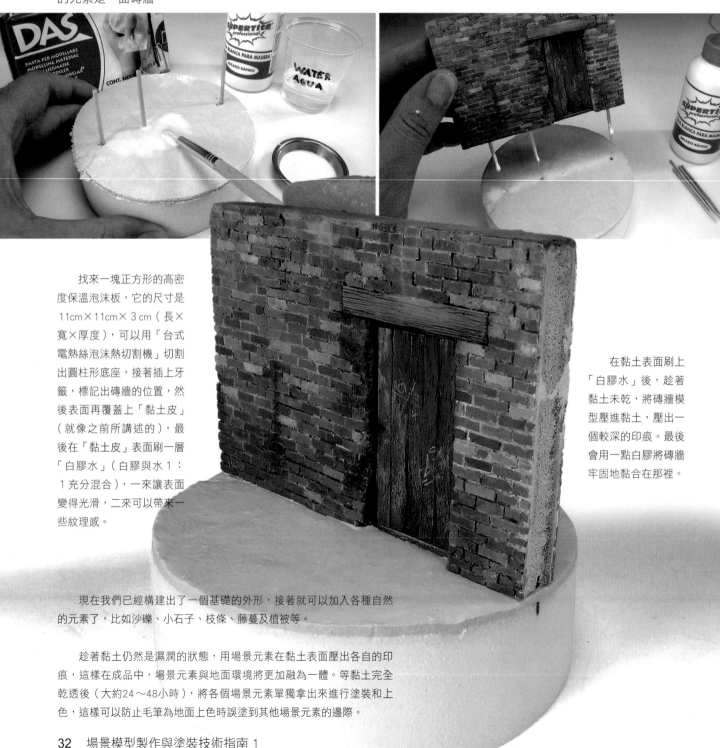

找來一塊正方形的高密度保溫泡沫板，它的尺寸是 11cm×11cm×3cm（長×寬×厚度），可以用「台式電熱絲泡沫熱切割機」切割出圓柱形底座，接著插上牙籤，標記出磚牆的位置，然後表面再覆蓋上「黏土皮」（就像之前所講述的），最後在「黏土皮」表面刷一層「白膠水」（白膠與水1：1充分混合），一來讓表面變得光滑，二來可以帶來一些紋理感。

在黏土表面刷上「白膠水」後，趁著黏土未乾，將磚牆模型壓進黏土，壓出一個較深的印痕。最後會用一點白膠將磚牆牢固地黏合在那裡。

現在我們已經構建出了一個基礎的外形，接著就可以加入各種自然的元素了，比如沙礫、小石子、枝條、藤蔓及植被等。

趁著黏土仍然是濕潤的狀態，用場景元素在黏土表面壓出各自的印痕，這樣在成品中，場景元素與地面環境將更加融為一體。等黏土完全乾透後（大約24～48小時），將各個場景元素單獨拿出來進行塗裝和上色，這樣可以防止毛筆為地面上色時誤塗到其他場景元素的邊際。

四、具有多個層級的地形地台

接下來將為大家演示如何製作一個具有多個層級的地形地台，這比之前的地台要複雜一點，但是並沒有大家想像的那麼複雜。另外還會在場景地台中佈置兩個垂直的元素，一個是小木屋，一個是果樹。接著向大家展示如何添加水平元素（水平元素的主要任務是分割不同的層級），在這一實例中，石頭牆將把露台和農田分隔開來。

使用一塊泡沫板（尺寸大約是13cm×13cm× 5 cm），我們先製作出各個層級的輪廓，這樣才能之後製作出具有層級的地形地台，並且在其中加入所有的場景元素。事先需要找到一些基本的元素來佈局構圖，比如戰車、車輛、人物和建築物，如果有可能，最好將它們先組裝好。透過不斷地調整這些元素的相對位置，最終將找到一個理想的佈局和構圖。

把小木屋佈置在地形地台左後方的角落（該位置是地台的最高層級），接著將一棵樹佈置在地形地台右後方的角落（這個位置處於地台的中間層級，代表農田的一個角落）。

石頭牆將把露台和農田分割開來，最低處的層級是一條具有坡度的小路（左側高，右側低）。

一旦確定了場景元素的空間佈局和構圖，就可以用美工刀對泡沫進行切割和修飾，得到地形地台的初步外形。

接著用鋼絲刷在泡沫表面進一步打磨出紋理和輪廓。這裡只需要對小路進行打磨，因為大部分其他的區域將主要由黏土構成。

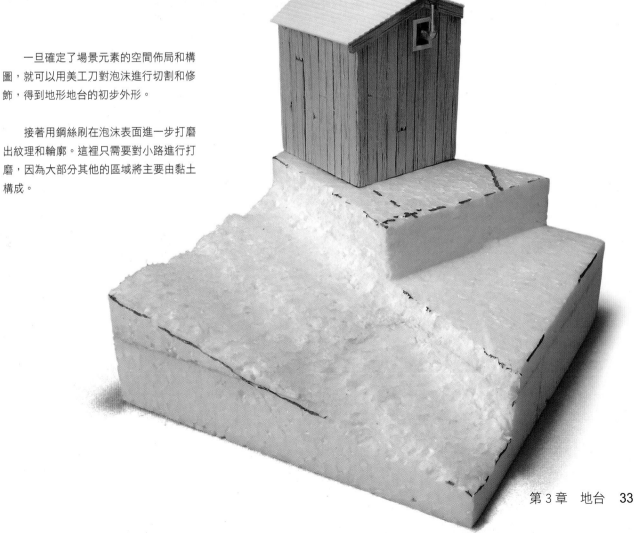

首先從製作石頭牆開始。這裡用到的絕大部分材料是非常基礎的材料，而且在日常生活中十分常見。準備一些大小合適的小石塊和一些細沙，當然還需要鑷子、毛筆和白膠。

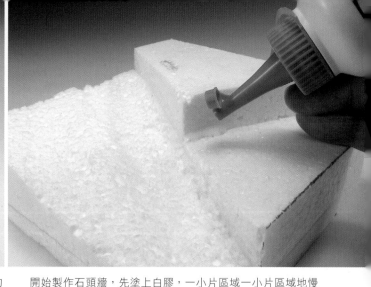

開始製作石頭牆，先塗上白膠，一小片區域一小片區域地慢慢製作，這樣才能保證有足夠的時間去放置並固定好小石塊，這樣石塊看起來才像是被沉甸甸地疊起來的樣子，而沒有那種搖搖欲墜的鬆動感覺。

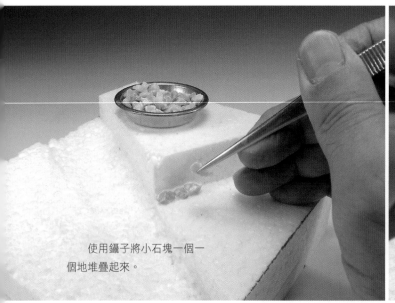

使用鑷子將小石塊一個一個地堆疊起來。

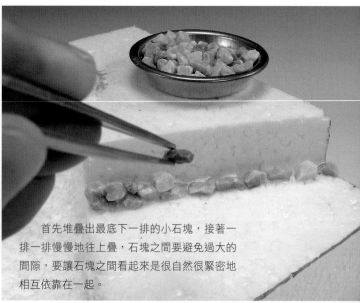

首先堆疊出最底下一排的小石塊，接著一排一排慢慢地往上疊，石塊之間要避免過大的間隙，要讓石塊之間看起來是很自然很緊密地相互依靠在一起。

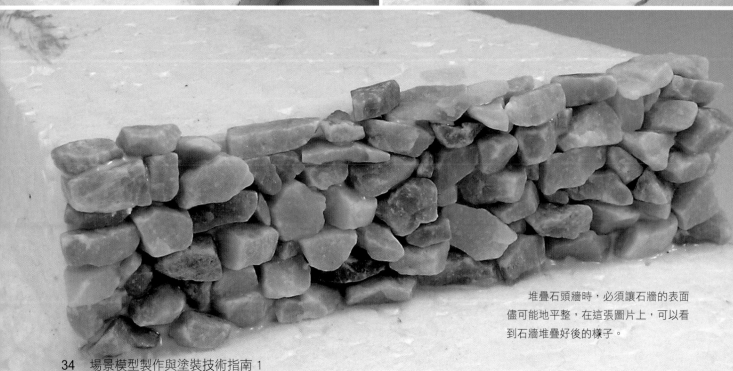

堆疊石頭牆時，必須讓石牆的表面儘可能地平整，在這張圖片上，可以看到石牆堆疊好後的樣子。

 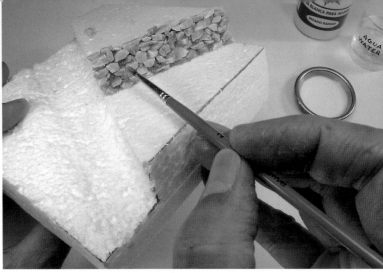

在石塊間的間隙處填上細沙，泡沫基底就不會透過石塊間的間隙而顯露出來了，同時也可以很真實地模擬真實環境中石塊間的沙礫。

將白膠用水稀釋（1：1的比例），然後用毛筆沾上白膠，將它點到石塊之間的間隙，通過毛細作用滲進細沙，操作時我們要格外小心，以免將白膠塗在石塊的表面。

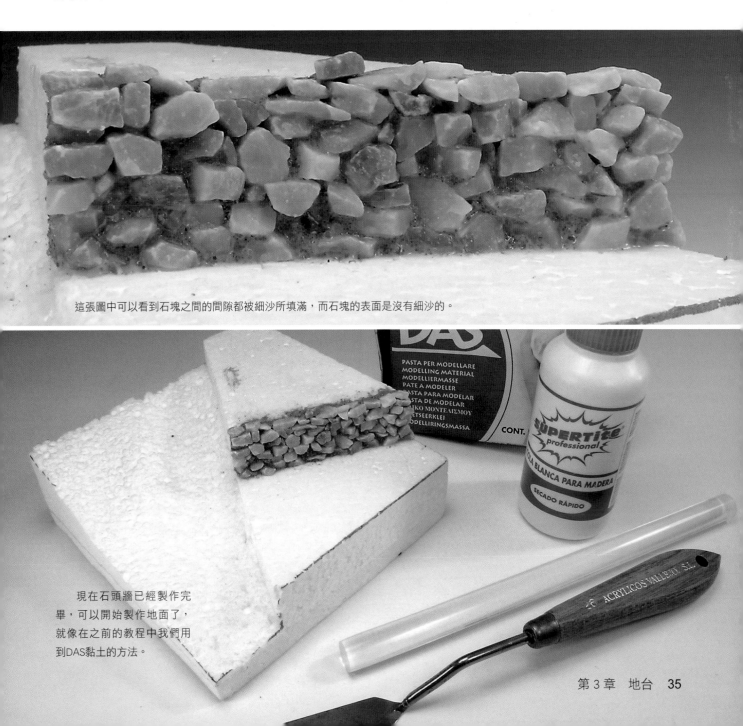

這張圖中可以看到石塊之間的間隙都被細沙所填滿，而石塊的表面是沒有細沙的。

現在石頭牆已經製作完畢，可以開始製作地面了，就像在之前的教程中我們用到DAS黏土的方法。

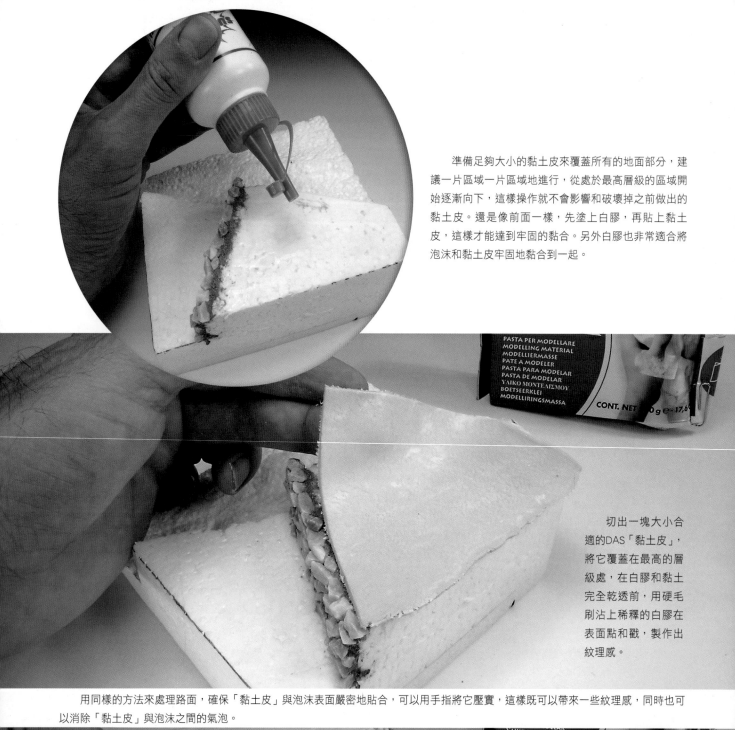

準備足夠大小的黏土皮來覆蓋所有的地面部分，建議一片區域一片區域地進行，從處於最高層級的區域開始逐漸向下，這樣操作就不會影響和破壞掉之前做出的黏土皮。還是像前面一樣，先塗上白膠，再貼上黏土皮，這樣才能達到牢固的黏合。另外白膠也非常適合將泡沫和黏土皮牢固地黏合到一起。

切出一塊大小合適的DAS「黏土皮」，將它覆蓋在最高的層級處，在白膠和黏土完全乾透前，用硬毛刷沾上稀釋的白膠在表面點和戳，製作出紋理感。

用同樣的方法來處理路面，確保「黏土皮」與泡沫表面嚴密地貼合，可以用手指將它壓實，這樣既可以帶來一些紋理感，同時也可以消除「黏土皮」與泡沫之間的氣泡。

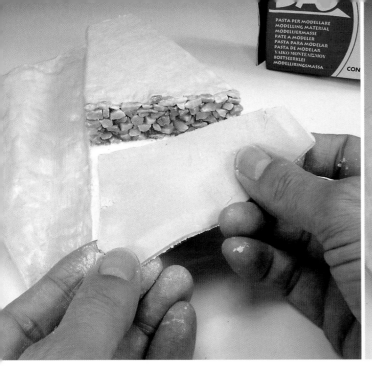

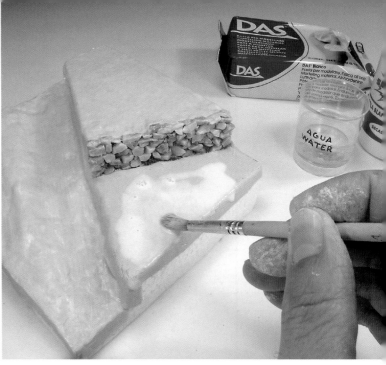

為最後一片區域貼上「黏土皮」。

用硬毛毛筆沾上稀釋的白膠，在「黏土皮」表面點和戳，為表面帶來一些紋理感。

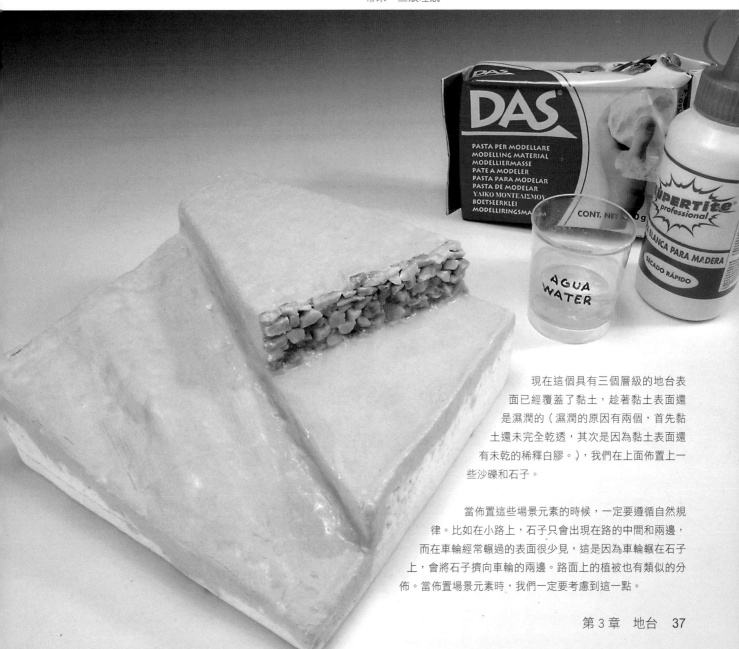

現在這個具有三個層級的地台表面已經覆蓋了黏土，趁著黏土表面還是濕潤的（濕潤的原因有兩個，首先黏土還未完全乾透，其次是因為黏土表面還有未乾的稀釋白膠。），我們在上面佈置上一些沙礫和石子。

當佈置這些場景元素的時候，一定要遵循自然規律。比如在小路上，石子只會出現在路的中間和兩邊，而在車輪經常輾過的表面很少見，這是因為車輪輾在石子上，會將石子擠向車輪的兩邊。路面上的植被也有類似的分佈。當佈置場景元素時，我們一定要考慮到這一點。

五、簡單的城鎮路面地台

有時模友會事先製作出一些比較大的基件，比如用硬質石膏製作的廢墟、建築物以及地台主體。對於以上這些材料，往往不能直接使用，需要加工後再使用。

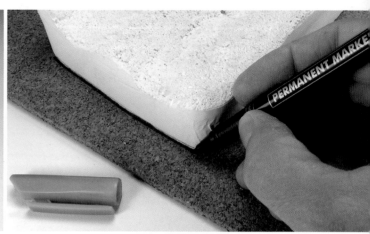

現在將用到一個硬質石膏地台主體（尺寸是25cm×12cm×4cm）和一塊厚度為5mm的棕色軟木板（這種軟木板在一般的美術商店都可以買到）。

將硬質石膏地台主體的底部在砂紙上磨蹭，將其底部磨平。

將硬質石膏地台主體放置在軟木板上，然後用記號筆在軟木板上描畫出地台主體的邊框。

在切割好的軟木板表面塗上白膠，軟木板的邊緣要稍微超出石膏地台主體的邊緣。

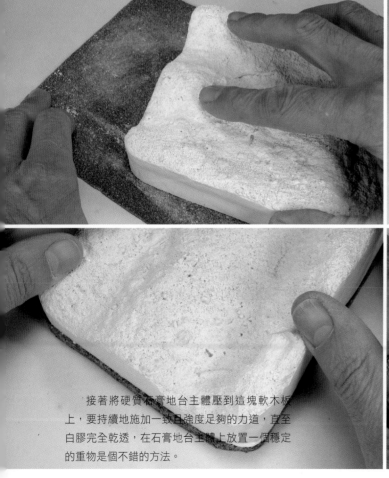

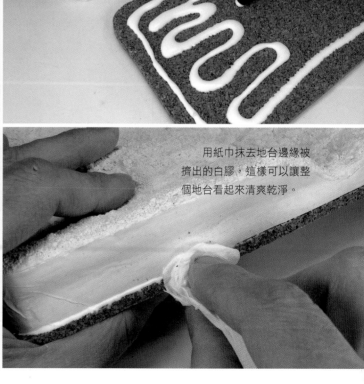

用紙巾抹去地台邊緣被擠出的白膠，這樣可以讓整個地台看起來清爽乾淨。

接著將硬質石膏地台主體壓到這塊軟木板上，要持續地施加一致且強度足夠的力道，直至白膠完全乾透，在石膏地台主體上放置一個穩定的重物是個不錯的方法。

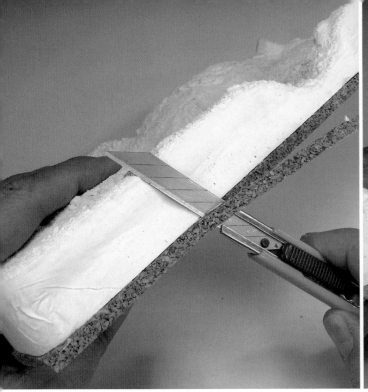

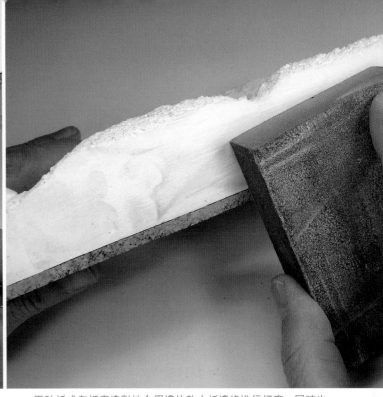

等白膠完全乾透後，用美工刀修整軟木塊的邊
緣，讓它與石膏地台主體的邊緣更加契合。

用砂紙或者打磨塊對地台周邊的軟木板邊緣進行打磨，同時也
對石膏地台主體的邊緣進行打磨，讓它更加細膩，這將有助於之後
的上色。

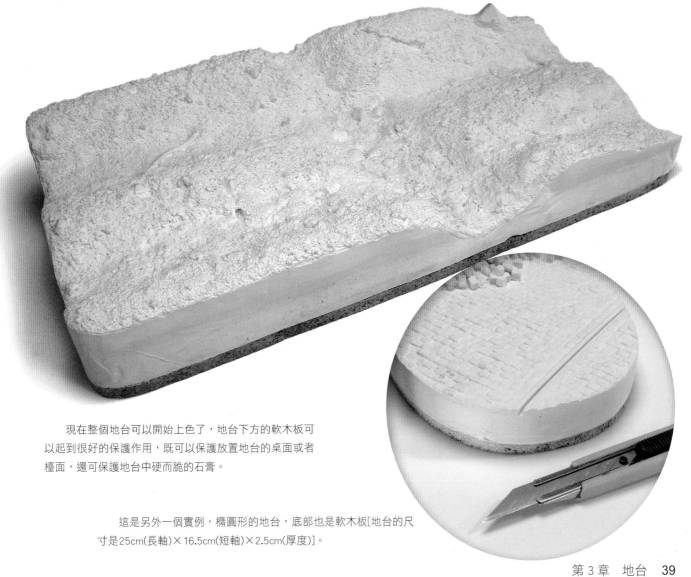

現在整個地台可以開始上色了，地台下方的軟木板可
以起到很好的保護作用，既可以保護放置地台的桌面或者
櫃面，還可保護地台中硬而脆的石膏。

這是另外一個實例，橢圓形的地台，底部也是軟木板[地台的尺
寸是25cm(長軸)×16.5cm(短軸)×2.5cm(厚度)]。

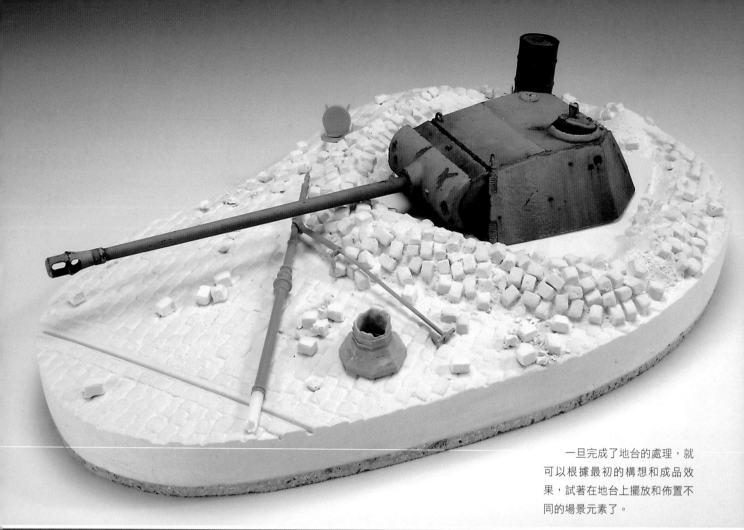

一旦完成了地台的處理，就可以根據最初的構想和成品效果，試著在地台上擺放和佈置不同的場景元素了。

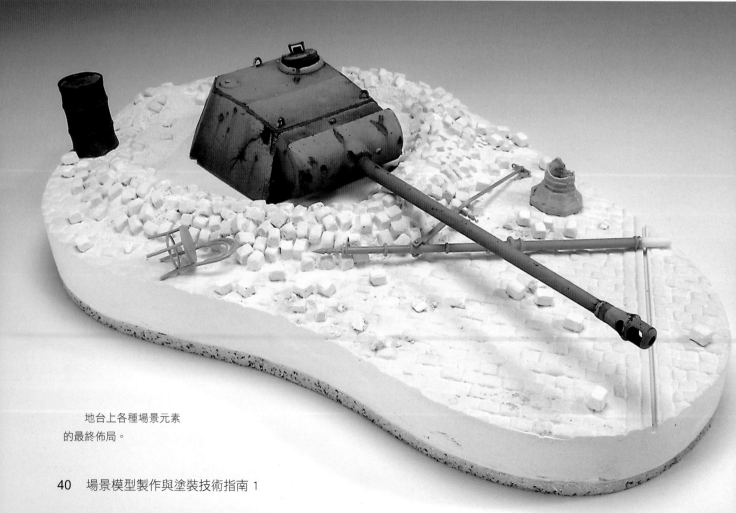

地台上各種場景元素的最終佈局。

六、多元城鎮路面地台

在這個實例中,把兩個現成的地台產品拼接成一個場景地台,最終得到需要的構思和佈局,是1+1>2的改造。其中一個成品地台產品含有廢墟造型,這正是這個場景所需要的。

含有廢墟造型的地台含有磚石路面,所以選用另一塊具有類似磚石路面的石膏地台進行拼接。首先在石膏地台上描出切割線,要盡量確保接縫處的路面磚石會互相吻合。

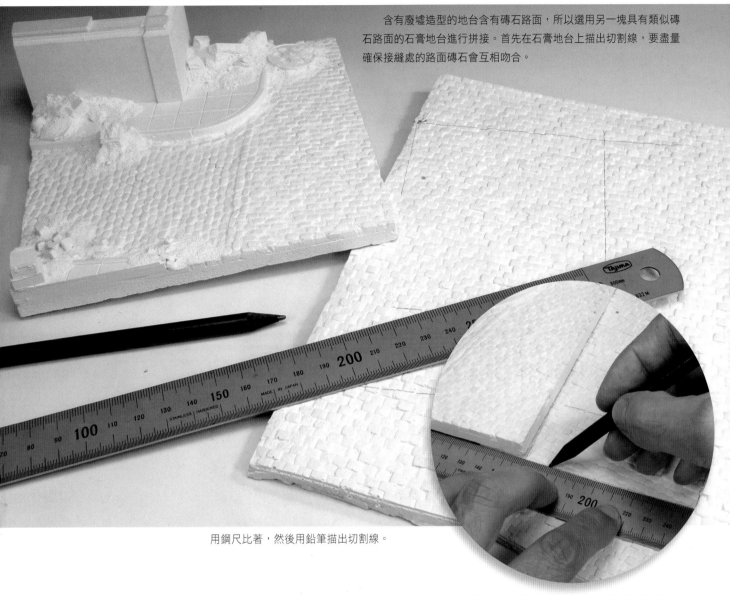

用鋼尺比著,然後用鉛筆描出切割線。

沿著切割線,用美工刀以適當的力度在石膏路面上反覆地刻線槽,然後用手掰開,以這種方法來切割石膏路面。

切割完成後,用美工刀來刮平切割的斷面,因為平整的斷面將有利於兩個地台之間更好地契合和拼接。

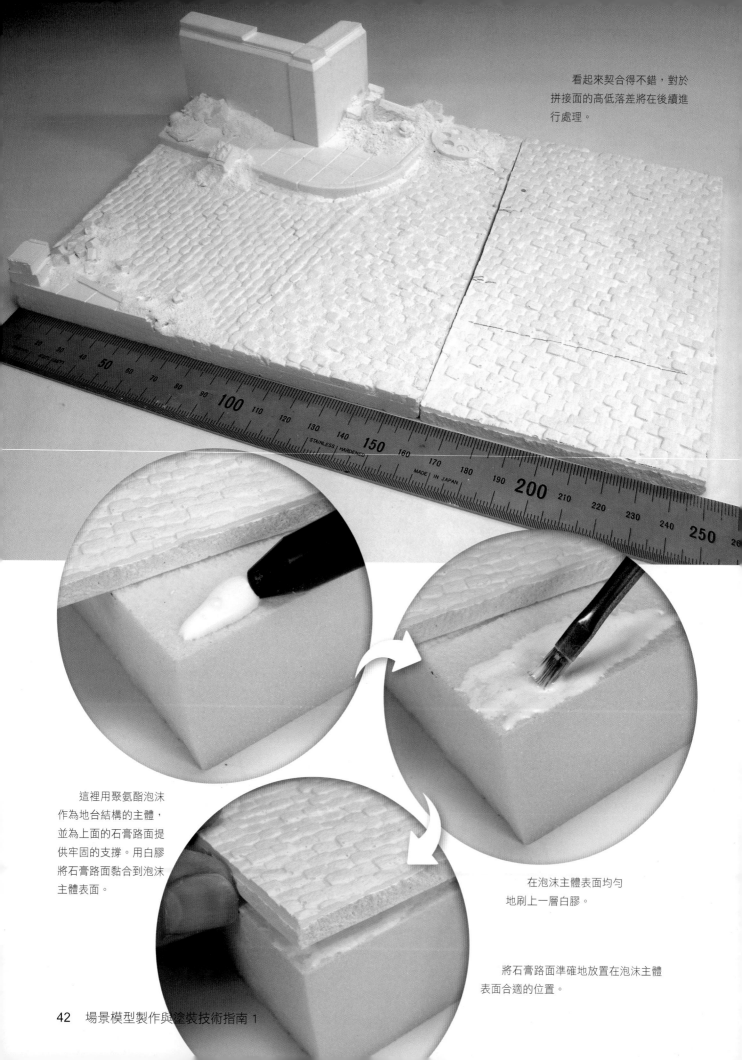

看起來契合得不錯，對於
拼接面的高低落差將在後續進
行處理。

這裡用聚氨酯泡沫
作為地台結構的主體，
並為上面的石膏路面提
供牢固的支撐。用白膠
將石膏路面黏合到泡沫
主體表面。

在泡沫主體表面均勻
地刷上一層白膠。

將石膏路面準確地放置在泡沫主體
表面合適的位置。

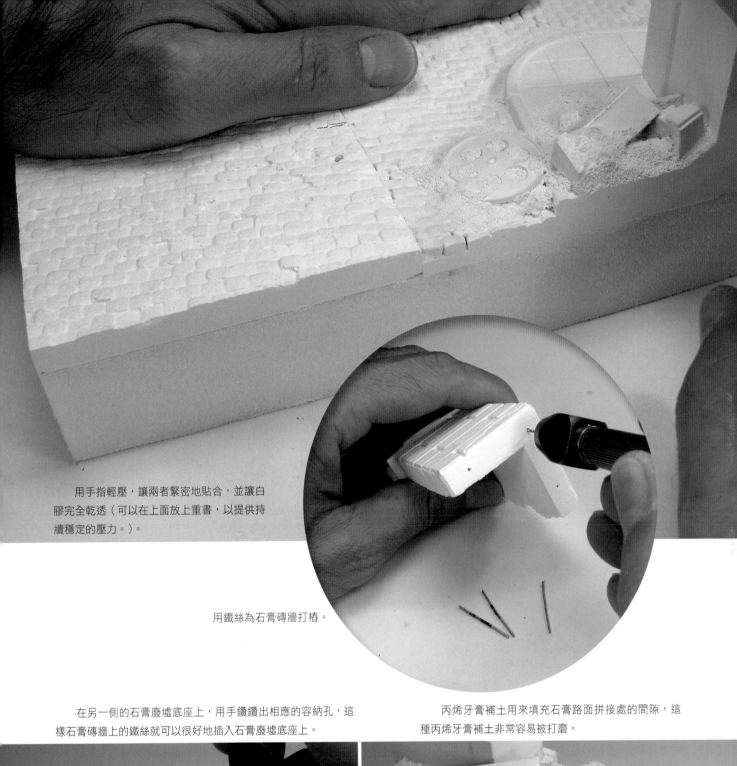

用手指輕壓，讓兩者緊密地貼合，並讓白膠完全乾透（可以在上面放上重書，以提供持續穩定的壓力。）。

用鐵絲為石膏磚牆打樁。

在另一側的石膏廢墟底座上，用手鑽鑽出相應的容納孔，這樣石膏磚牆上的鐵絲就可以很好地插入石膏廢墟底座上。

丙烯牙膏補土用來填充石膏路面拼接處的間隙，這種丙烯牙膏補土非常容易被打磨。

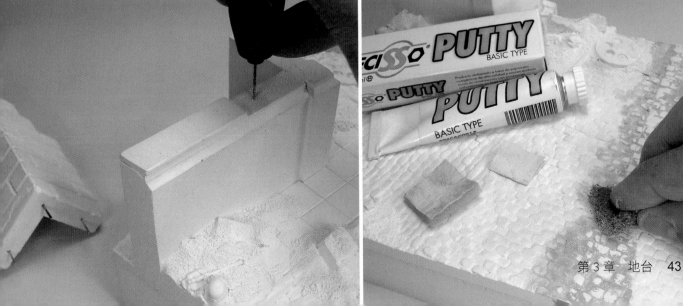

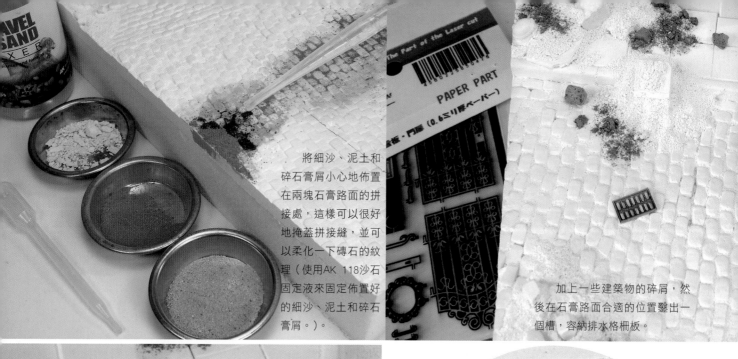

將細沙、泥土和碎石膏屑小心地佈置在兩塊石膏路面的拼接處，這樣可以很好地掩蓋拼接縫，並可以柔化一下磚石的紋理（使用AK 118沙石固定液來固定佈置好的細沙、泥土和碎石膏屑。）。

加上一些建築物的碎屑，然後在石膏路面合適的位置鑿出一個槽，容納排水格柵板。

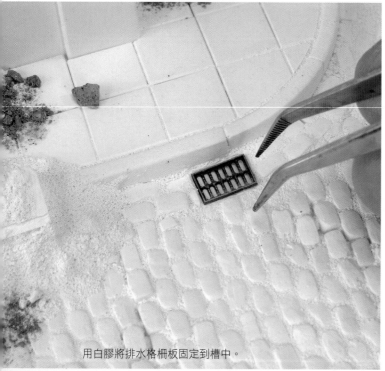

用白膠將排水格柵板固定到槽中。

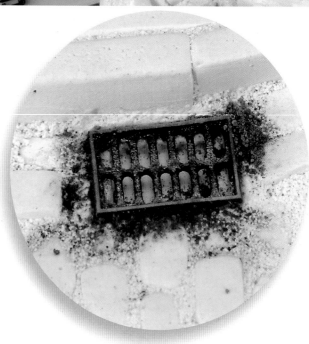

槽與格柵板之間的空隙還是填以細沙，用AK118沙石固定液進行固定。

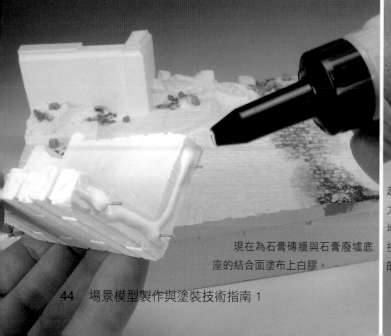

現在為石膏磚牆與石膏廢墟底座的結合面塗布上白膠。

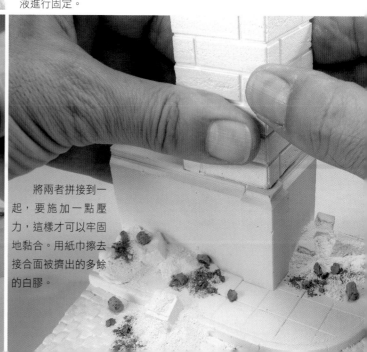

將兩者拼接到一起，要施加一點壓力，這樣才可以牢固地黏合。用紙巾擦去接合面被擠出的多餘的白膠。

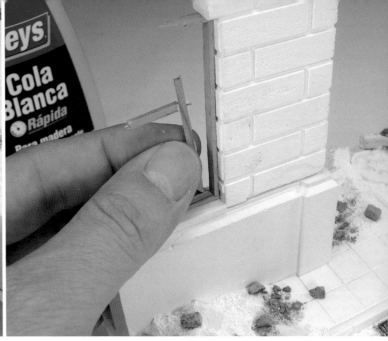

現在開始進行木工操作，用真實的木條來製作窗框。　　　　　　用白膠將各個木製部件黏合到一起。

整個場景地台製作完畢，它的大小是25cm×16cm×4 cm，接下來就是對這個場景地台進行塗裝與舊化了。

七、掩體地台

製作這個地台的挑戰不是將一個成品的石膏部件擺放在泡沫主體的表面，而是要將泡沫主體塑形，切割出合適的槽位，將石膏部件主體放置進泡沫主體內部。要完成這項工作，選擇保溫泡沫板，因為它有足夠的硬度。

這個場景地台中的主角是地堡，這是一種防禦性的建築，通常都深埋於地表，依靠周圍的岩石結構和地面提供額外的保護。在這個實例中，地堡處於堤岸上，保護著它的後方以及通往它的道路，因此地堡的前方是沒有障礙物且不受遮擋的。

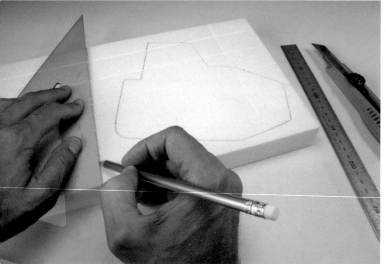

首先將地堡放置在一塊保溫泡沫板上，不斷地調整地堡的位置和方向，一旦確定之後，就用鉛筆在保溫泡沫板上標記出地堡的位置，同時這也可以幫助我們確定場景所需泡沫地台的尺寸。

考慮到場景的主題是地堡本身，同時會包含一個人物以及一棵中等大小的樹，所以22cm×19.5cm×7cm的地台尺寸是一個不錯的選擇。

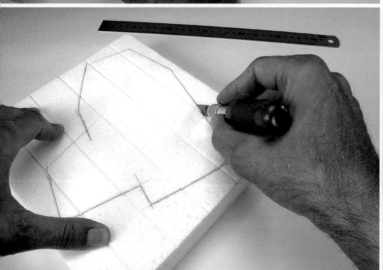

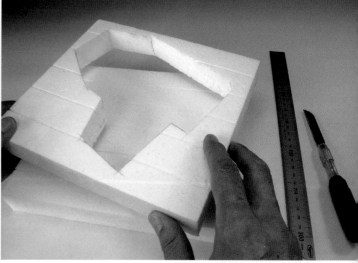

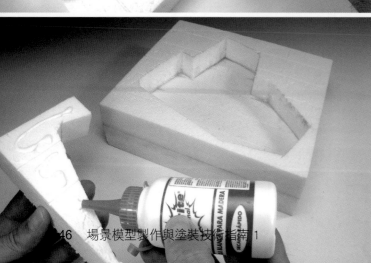

就著之前做出的標記，用一把長刀片的筆刀（熱切刀也是一個不錯的選擇），小心地切割出空槽。

最後，場景地台的主體是由幾塊保溫泡沫板層累而形成的，這樣才能為整個場景提供合適的高度和足夠的依託，這裡用到了三層保溫泡沫板。

用白膠將這三塊加工好的保溫泡沫板緊密牢靠地黏合到一起，這樣才能保障之後的工序順利進行。

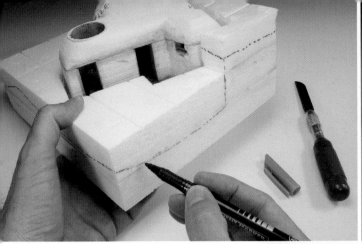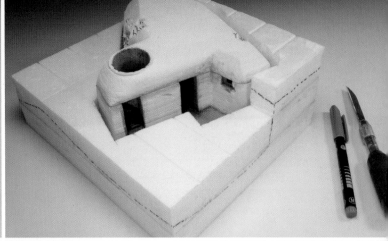

　　將地堡放置在槽位中，接著用記號筆標出我們需要切去的泡沫部分。

　　處理地台地面時要非常小心，要充分研究和構思好我們需要的地形（以及通往地堡的道路），然後再開始切割泡沫。

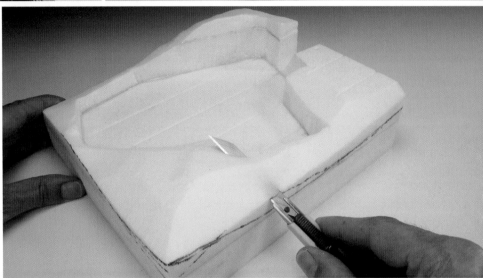

　　切割和修飾泡沫是一個非常緩慢的過程，中途要用地堡進行不斷地測試以檢驗契合度，同時確保我們沒有切除過多的泡沫。

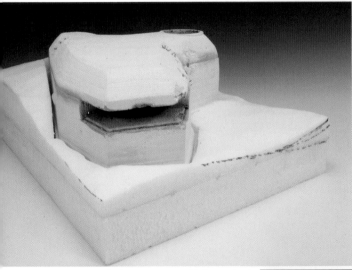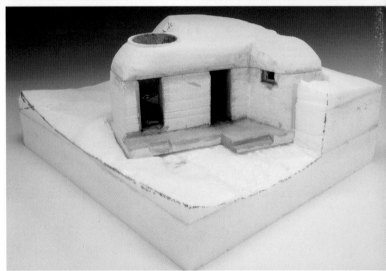

　　當對切割出的地形滿意後，將地堡再次置入地形地台中，進一步檢驗它們的契合度。

　　檢查一下通向地堡的小路以及整個地形外觀。

　　後面的章節中將看到如何製作潮濕且泥濘的小水潭，但是在這之前，我們需要考慮排水系統。當場景模型中涉及現實生活中的「水」這個要素時，我們需要在場景中表現真實生活中會遇到的防止雨水氾濫的排水系統。

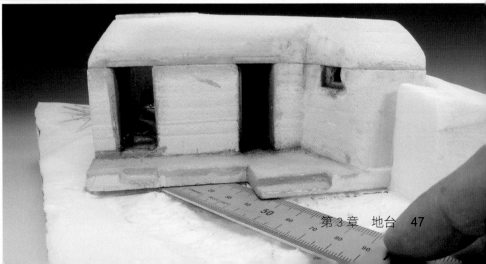

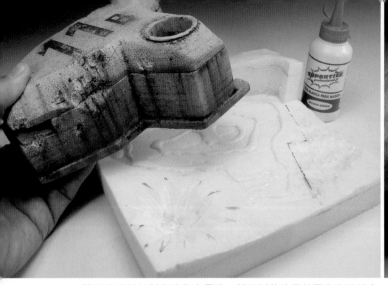 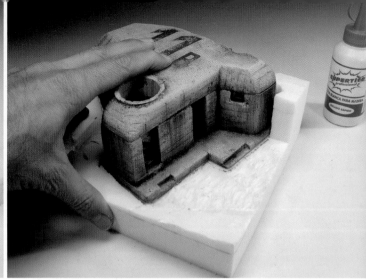

等泡沫地形切割和修飾完畢後，就可以將地堡放置在泡沫地台中了。白膠可以很好地將石膏黏合到泡沫表面，並提供足夠的黏合強度和耐久度。

用手指對地堡輕輕地施以壓力，以確保嚴密地結合，需要等待數個小時讓白膠完全乾透。

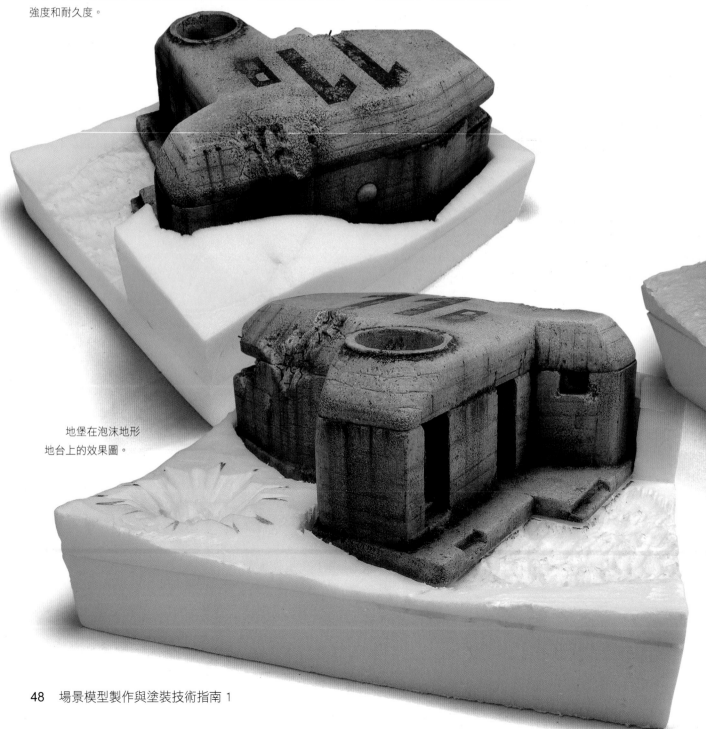

地堡在泡沫地形
地台上的效果圖。

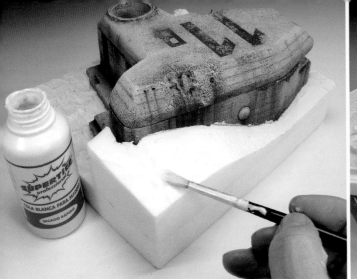

在泡沫地台表面塗上一層白膠。

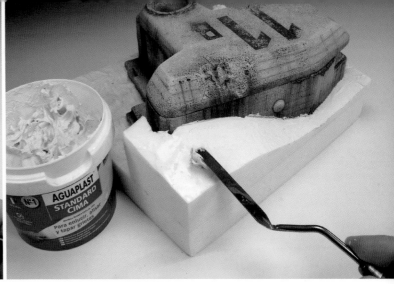

趁著白膠未乾，用抹刀在其表面抹上一層「牆壁縫隙填充膏」。這種填充膏可以很好地封閉泡沫材料的表面，並為後續的操作提供堅硬的表面基礎。這時還可以在填充膏表面做出一些紋理效果。

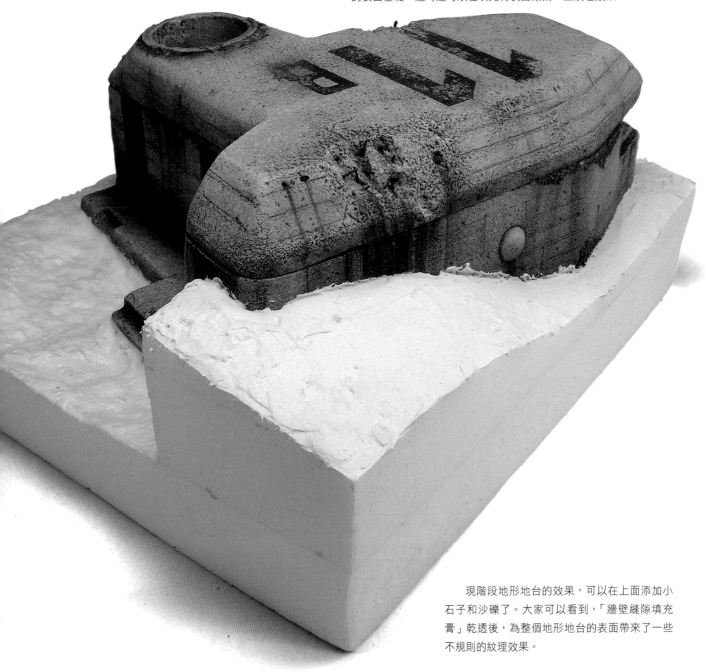

現階段地形地台的效果，可以在上面添加小石子和沙礫了。大家可以看到，「牆壁縫隙填充膏」乾透後，為整個地形地台的表面帶來了一些不規則的紋理效果。

第4章 地面和地貌製作與塗裝技法

在之前的章節中，講述了如何根據我們的構思以及需要表現的地形來製作場景模型的地台，如何在不損傷泡沫材質的前提下，為泡沫地台覆蓋上「黏土皮」、石膏場景配件和「牆壁縫隙填充膏」等。在塗裝和舊化的過程中，很有可能用到一些具有溶劑成分的產品，它們會對泡沫材料產生腐蝕，因此在塗裝和舊化前，用合適的材料（這些材料包括：「黏土皮」「牆壁縫隙填充膏」以及一些補土材料）進行封閉和保護泡沫地台主體是非常重要的。水基材料的補土和黏土不僅可以起到封閉和保護的作用，而且可以為泡沫表面帶來一些紋理感。

在這一章節中將向大家介紹如何製作出各種泥土和地形效果，這包括：沙漠地形、戈壁地形、泥濘的路面、岩石地貌、磚石路面、水泥廢墟、柏油路面等，其中還包括一些特殊的效果：比如彈坑、路面凹陷、小水窪、積水、小的水流。

- 自然地貌
 沙漠
 泥濘
 泥土、沙礫和岩石
 石塊和岩石

- 人工地貌
 柏油路面
 磚石路面
 水泥結構
 廢墟和殘骸

- 特殊的地面效果
 彈坑效果
 柏油路面凹陷效果
 潮濕而生苔的地面效果
 被水浸潤的潮濕痕跡效果
 泥濘的水坑效果

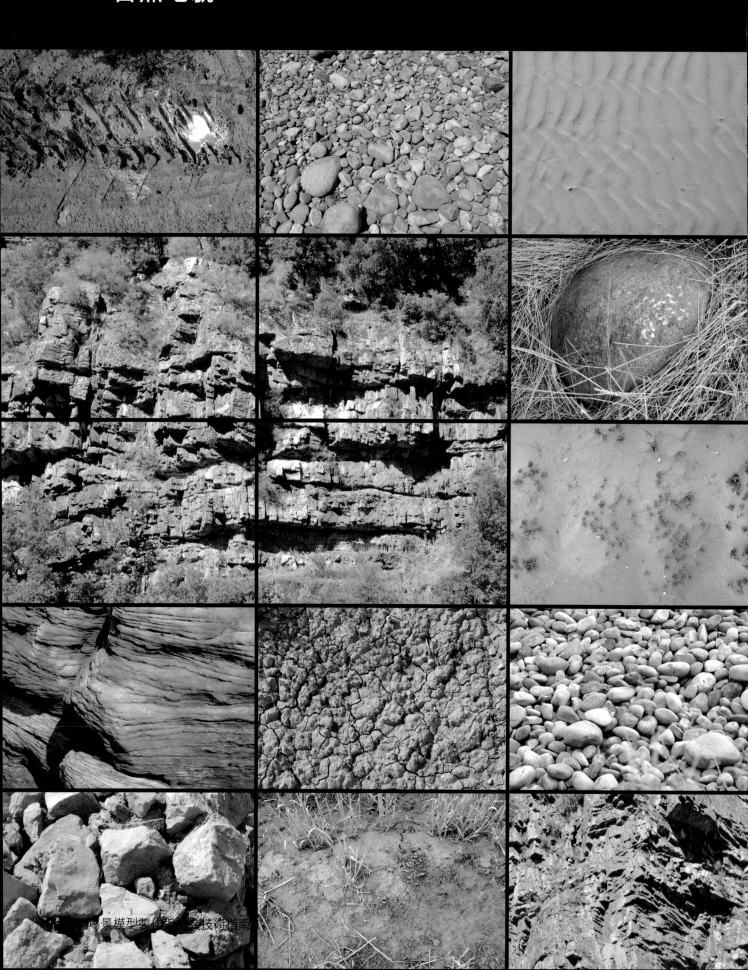

（一）沙漠

1. 沙漠地台

在前面的章節中，已經向大家介紹了如何製作簡單的沙丘地台，首先切割並塑造出簡單的泡沫地台的主體，然後覆蓋上「黏土皮」，接著在道路上製作出一些車轍的痕跡。

現在將在此繼續製作這個沙漠沙丘地台，製作出沙漠中沙子的質感和紋理是非常重要的（沙子主要集中在地台的右側）。對於這種細膩的沙子我們可以在手工商店或者五金店買到。使用這種細沙的挑戰在於，我們要想辦法將它牢固地黏合到地形地台上。

如何將細沙牢固地黏合到地台上呢？首先將白膠用水稀釋並混勻，然後用刷子將白膠迅速塗滿整個地形地台的表面，接著用勺子盛些細沙，並用手指灑在表面上，要注意灑到表面的細沙要形成均勻的一層。（圖中黑色的部分為天然的乾杉樹皮，可以在園藝市場或者

網店中買到。用杉樹皮來表現戈壁的岩石效果，所以在灑細沙之前，杉樹皮表面並沒有塗抹上稀釋的白膠。）

趁著白膠和黏土皮未乾，用一個1:35比例的模型士兵的腳在地台上按壓出腳印（可以考慮分左右腳來進行按壓腳印的操作，按壓之前可以用水稍微潤濕一下模型士兵的腳。）。按壓腳印時要注意腳印之間的距離要復合真實情況。

用水性漆可以勝任所有類型地形地台的塗裝，首先需要選擇一些正確的顏色，選擇淺的色調來塗高光、深一點的色調來塗中間的過度區域，最深的色調來塗陰影區域。

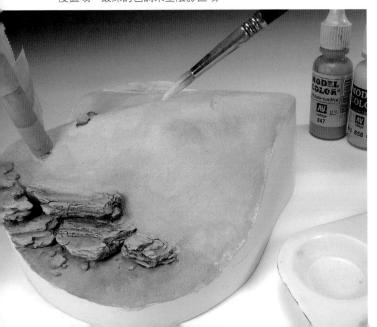

選擇的三支顏料分別是AV 70847深沙色、AV 70858冰黃色、AV 70951白色（白色中混入少量的冰黃色作為高光色、冰黃色作為中間色調，深沙色作為陰影色調。），將調配出的高光色、中間色和陰影色用水稀釋到鮮牛奶濃度然後分別置於調色盤的三個小格中，這樣我們在筆塗時可以非常方便地取用顏料，中間不用停頓，筆塗的效率更高。

這裡使用的是水性漆的濕塗技法（濕塗技法就是以顏料自然渲染後形成的柔和色調來代替明確的輪廓和邊界，表現出色彩之間和諧滲透的感覺，我們可以先用水稍微潤濕一下地台表面，然後筆塗上之前調配好的顏料，這時顏料會迅速地滲入和擴散到周圍形成柔和的渲染和混色效果。），要讓色塊之間的混色盡量自然，高光色調、中間色調、陰影色調之間的過度盡可能柔和自然。

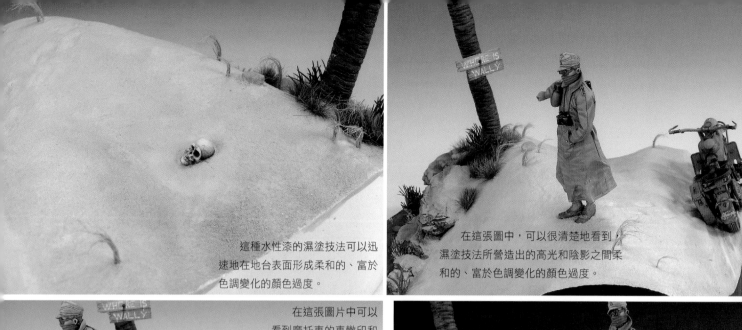

這種水性漆的濕塗技法可以迅速地在地台表面形成柔和的、富於色調變化的顏色過度。

在這張圖中,可以很清楚地看到,濕塗技法所營造出的高光和陰影之間柔和的、富於色調變化的顏色過度。

在這張圖片中可以看到摩托車的車轍印和騎士的腳印。

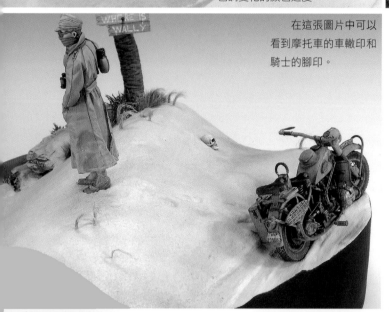

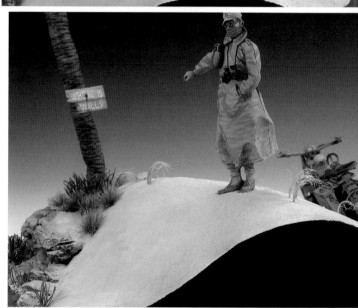

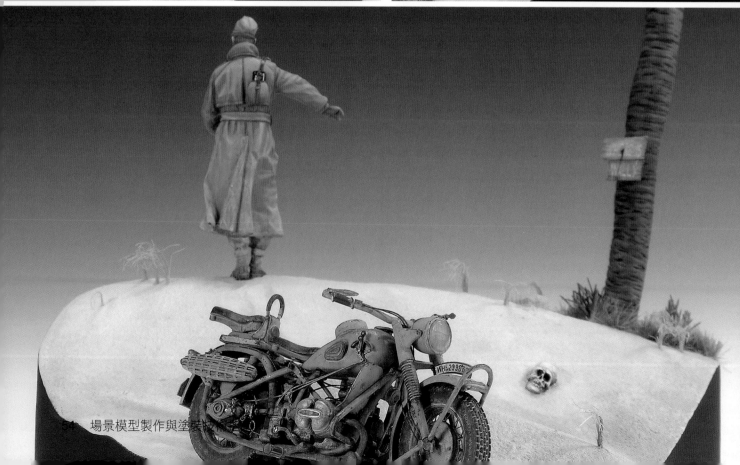

2. 沙漠中的道路

這個半成品沙漠中的道路地台，是在之前的章節中我們已經完成的，當時已經置入了除了植被以外所有的場景元素，現在我們將要開始進行塗裝這個步驟了。

可以選用遮蓋帶（或者任何其他可行的方法和材料）對地台木製部分的底座進行遮蓋。但是這個地形的邊緣（在木製地台上的部分）是不規則的形狀，難以用規則的遮蓋帶進行遮蓋，所以在這裡用到橡皮泥（比如我們在模型中常用的藍丁膠）對地台邊緣進行遮蓋。使用偏棕和偏灰的色調對地形的主體進行噴塗（選用田宮水性漆），深色調主要集中在道路的中間部分，要儘可能讓車轍印跡明晰地呈現。

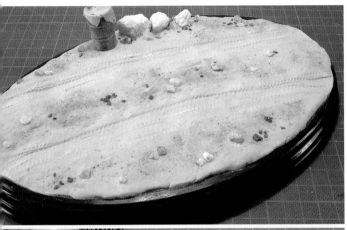

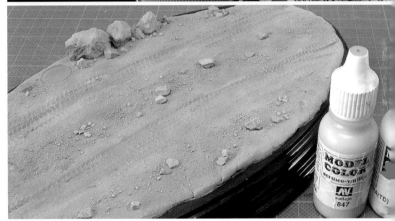

選用AV水性漆中偏棕和偏灰的顏色，將它們用水適當稀釋，然後筆塗上色路面的石塊（用到的AV水性漆分別是AV 70889美國草綠色、AV 70914綠赭石色、AV 70847深沙色、AV 70884岩石灰色，大家可以看到，筆塗上色的岩石間的色調是不一樣的。）。

用油畫顏料做漬洗可以為地形帶來層次感、豐富的色調以及沙漠地台上塵土樣的感覺。還是選擇色調偏淺的油畫顏料，用圓頭毛筆沾上稀釋劑（可以是AK 047 White Spirit）將油畫顏料的色塊潤開。

接著用非常淺的色調，對整個路面和路面上的石塊進行乾掃（用平頭毛筆沾上一點未經稀釋的顏料，在路面和岩石上輕柔地反覆地掃過。），突顯細節，並可適當地統一場景地台表面的作用。

為了增強沙漠場景的乾燥感和塵土感，取了一點草球（Sea Scroll）上的纖維（直接取用即可），揉成一團，然後用白膠黏合到場景地台上。

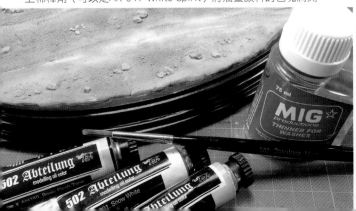
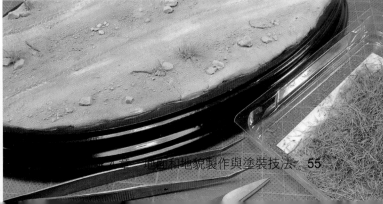

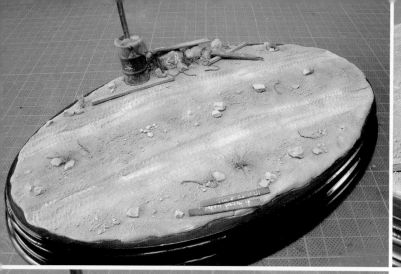

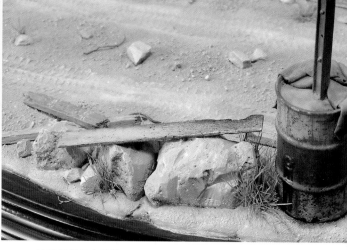

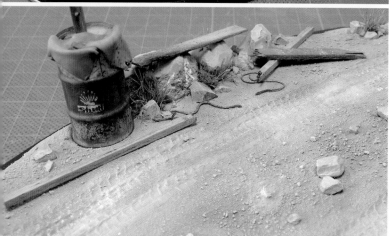

沙漠場景地台的效果，添加了一些場景元素在其中。

大家可以看到，場景中的木板和油桶支起了一個路標牌，另外在周圍還增加了兩條模型蛇，來增加場景的真實感和趣味感。

這張圖片中大家可以看到沙漠中模型蛇的細節，岩石上的手塗標識是用白色顏料筆塗的。

在這張圖片中我們可以欣賞到一些場景元素塗裝和舊化的細節，場景中具有紋理感的岩石是用石膏雕刻出來的。

地面上破裂的木製路牌以及公路邊的小灌木和枝條。

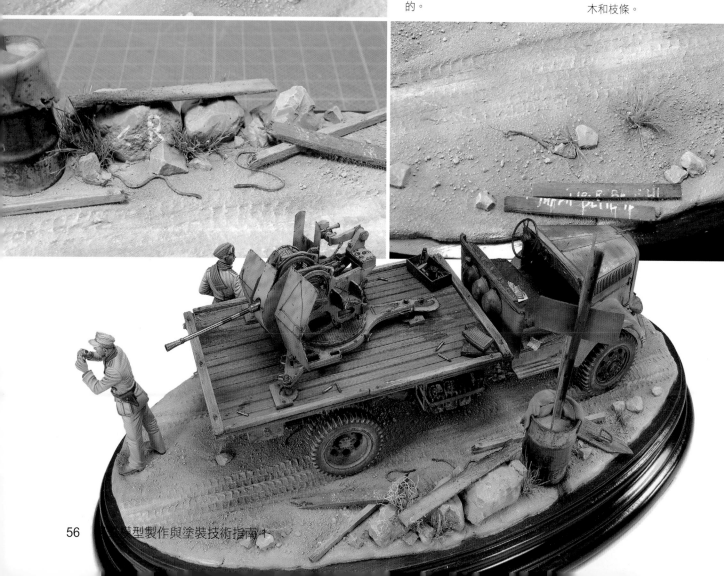

3. 第66號公路

為了模擬處於特殊地理位置上的「第66號公路」，首先在一塊水平的泡沫板上覆蓋上「黏土皮」，接著在黏土皮表面刷上一層用水適當稀釋的白膠。

趁著白膠未乾，在表面撒上細沙，並讓它固定好。

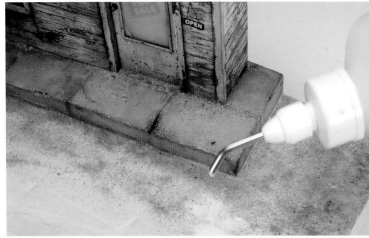

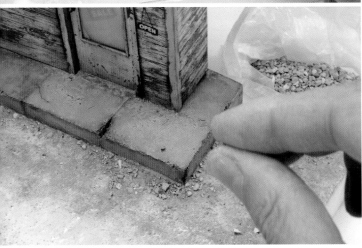
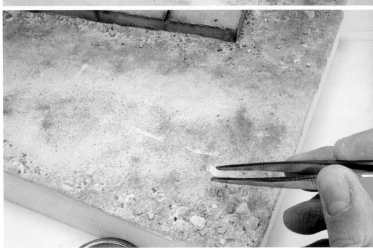

接著在公路邊撒上小的岩石和石礫（這些岩石和石礫要比公路中間的岩石和石礫要小），這是因為車輛反覆地行駛和輾過路面，會將更小的石礫擠向道路的兩邊。

黏土皮和白膠已經完全乾透，細沙和石礫也已經固定好，現在可以開始進行塗裝了。

對於較大的石礫，我們需要進行不同的處理，首先在石礫的底部點上一點白膠，然後用手指按壓將它牢固地固定在場景地台上。

在公路表面筆塗AK 092戰車內部色。這是一種淺的泥土沙色。

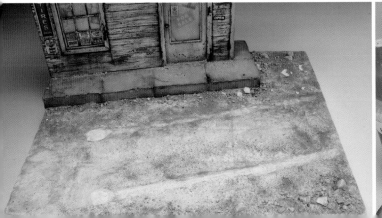
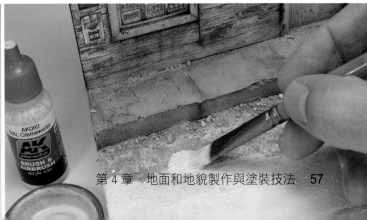

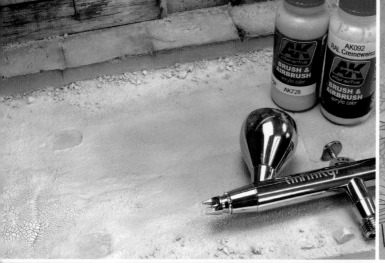

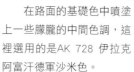

在路面的基礎色中噴塗上一些朦朧的中間色調，這裡選用的是AK 728 伊拉克阿富汗德軍沙米色。

為了避免顏色的單調，將有一些石頭塗裝成了淺赭色色調。

漬洗和濾鏡為地面的色調帶來了層次感，增強了紋理感。

為了製作出乾旱氣候中地面的裂紋效果，選用了AK的新產品（AK 8033淺色乾燥泥塊裂紋效果膏），得到的效果非常的真實。

將AK 027淺色苔蘚效果液稍微稀釋後，在乾裂的泥塊周圍筆塗上少許，模擬那種仍然保有少量水分的乾裂泥塊效果。

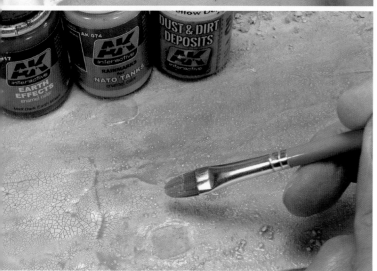

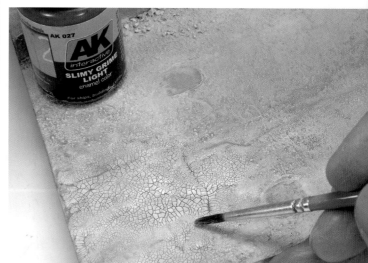

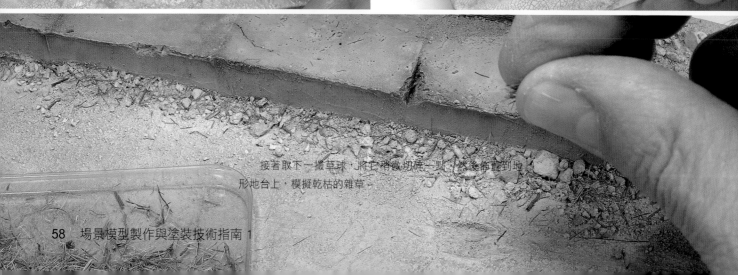

接著取下一撮草球，將它稍微剪短一點，然後黏貼到地形地台上，模擬乾枯的雜草。

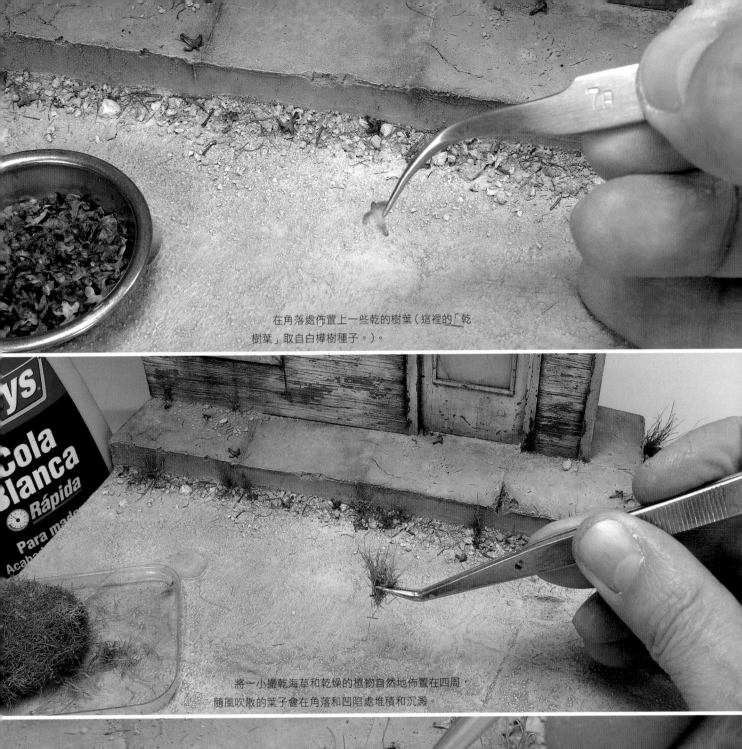

在角落處佈置上一些乾的樹葉（這裡的「乾樹葉」取自白樺樹種子。）。

將一小撮乾海草和乾燥的植物自然地佈置在四周，隨風吹散的葉子會在角落和凹陷處堆積和沉澱。

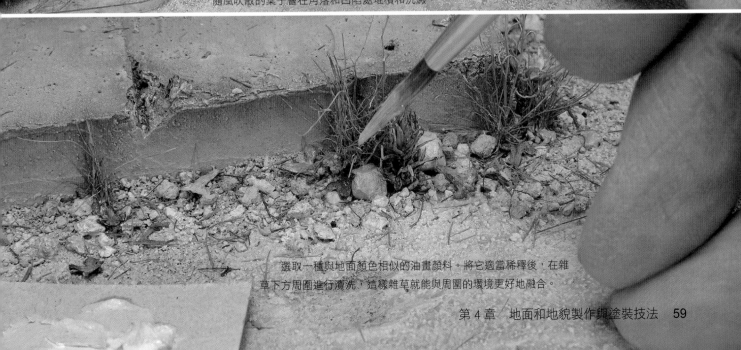

選取一種與地面顏色相似的油畫顏料。將它適當稀釋後，在雜草下方周圍進行漬洗，這樣雜草就能與周圍的環境更好地融合。

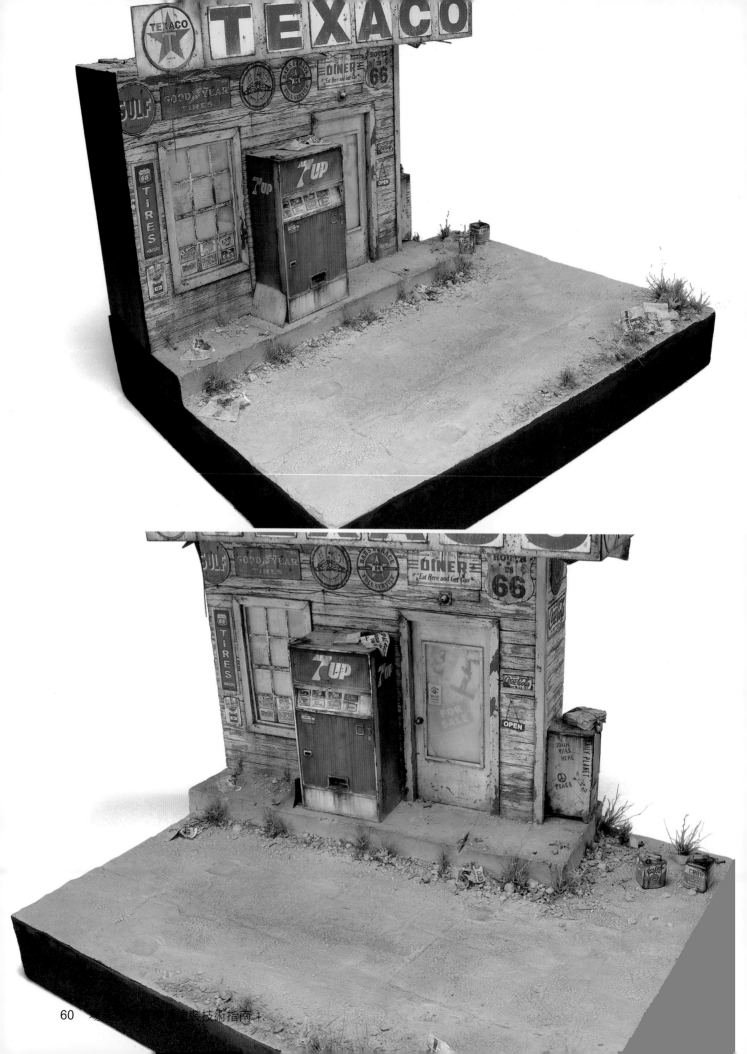

舊帶技術指南 十

（二）泥濘

1. 泥濘的道路

將在這個具有多個層級的地形地台上製作泥濘的道路。這裡使用到細沙、石礫和小的石子。

首先將細沙、水和白膠以適當比例充分混合，然後將這種混合物塗布到地台表面，這樣細沙才能與地台表面牢固且充分地結合。

這種混合物既不能太稀，也不能太稠，因此先將細沙和白膠混合到一起，然後一點一點地加水並混勻，直至最後的混合物是我們所需要的稠度。

當調配出的混合物達到了理想的紋理感和稠度，就用毛筆將它均勻地塗在地形地台的表面。

為了避免完全乾透後細沙呈現裂紋樣的外觀分佈，趁著塗布的混合物未乾，在其表面再灑上一些細沙。

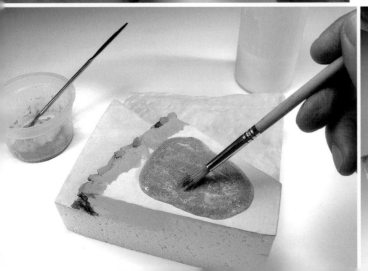

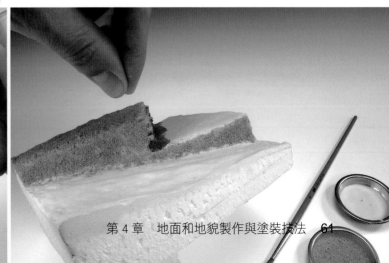

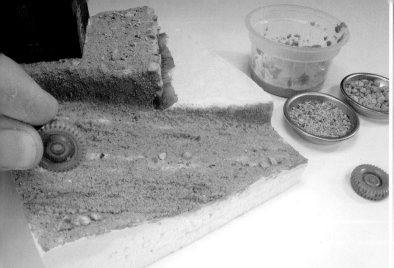

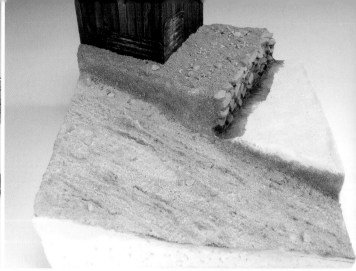

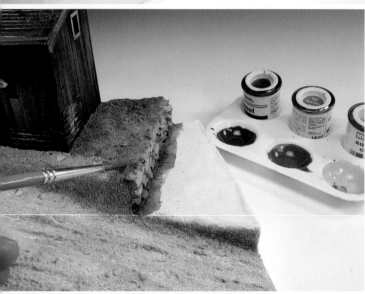

趁著細沙還沒有完全乾透，在上面放置並固定上一些大一點的沙礫以及小石塊，它們往往是分佈於道路的中間和兩邊，這是因為車輪反覆地輾過路面的緣故。這時也是在路面上輾出車轍印跡的絕好時機，用的是廢舊模型的輪胎。

現在開始進行塗裝了，第一層上色選用的是琺瑯顏料進行筆塗（因為路面有細沙和沙礫，筆塗時會對毛筆造成較大的磨損，使用較輕的筆觸同時採用濕塗技法會減輕這種磨損。），將使用深棕色、中間色調的棕色以及淺灰色來營造出路面的高光和陰影。跟之前一樣，這裡也採用的是濕塗技法，在高光的區域用淺色調、在陰影的區域用深色調。

在這張圖片中，我們可以看到路面被噴上了一層水補土。除了細沙和石礫為路面帶來的紋理，水補土也為路面帶來了額外的新的紋理感。請大家注意觀察道路上大一點的沙礫以及小石塊的分佈。

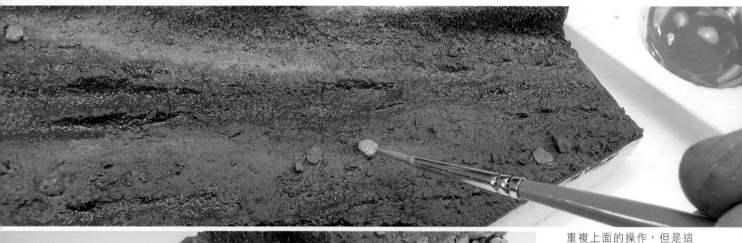

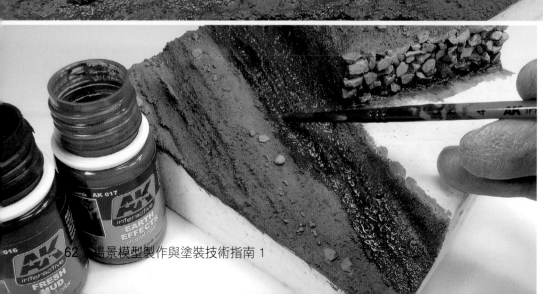

重複上面的操作，但是這次會稍微改變一下顏料的色調，這樣就能在路面營造出稍微有點變化的棕色和灰色色調。

這裡使用AK 017泥土效果液和AK 016新鮮泥漿效果液筆塗車轍印跡的區域（AK的琺瑯效果液使用之前請充分搖勻），為這裡的色調添加層次感並製作出更深的泥土效果。

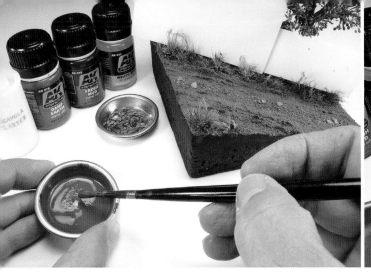
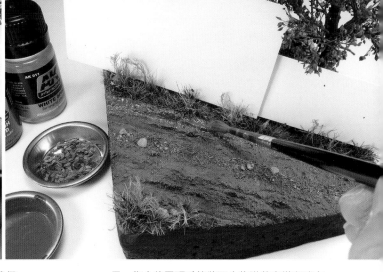

等上一步完成後，開始為路面添加一些植被效果，請牢記，我們所添加的植被應該與周圍環境相融合。等添加完一些植被後，就開始製作泥漿效果了，這裡將AK 078濕泥效果液混合AK 016新鮮泥漿效果液，並加入適量的石膏基質（AK 617），同時混入一些乾樹葉，最後調配出一種中等稠度的混合物。

趁著泥漿效果未乾，在道路的中間和邊緣佈置上一些乾樹葉（這些乾樹葉可以是現成的激光切割樹葉，比如Plusmodel或者FIBA，也可以用樹葉製作器在真實的乾樹葉上壓印出來的。）。

用一隻大的圓頭毛筆將混合物沿著車轍印跡來塗布，接著用乾淨的毛筆沾上適量AK 047 White Spirit 潤開並模糊泥漿效果痕跡的邊緣，形成道路中間向車轍印跡處不斷增強的濕潤泥漿效果。

接著用乾淨的毛筆沾上適量AK 047 White Spirit，點塗在乾樹葉表面，這樣乾樹葉就能跟周圍的泥漿環境融為一體了（乾樹葉表面的稀釋劑讓周圍的效果液可以非常容易地擴散到樹葉表面，從而讓乾樹葉與環境效果融為一體。）。

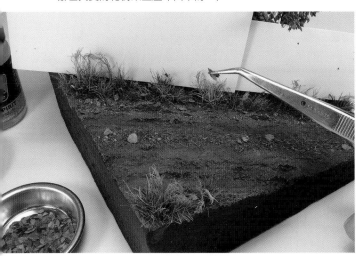
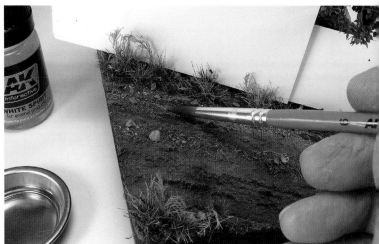

因為車輪輾過會濺起泥漿，泥漿的濺點會落到兩邊的植被上，這些路邊的雜草被濺起的泥漿覆蓋，以致於它們本來的雜草色都已辨識不清了。製作這種「泥漿的濺點效果」，將用到噴筆，首先用一張白紙擋住那些不想被濺效果污染的區域，接著用一支毛筆沾上適量的之前調配好的泥漿混合物，最後用噴筆吹毛筆尖，在路邊的雜草區域製作出「泥漿的濺點效果」（這種製作泥漿濺點效果的方法需要不斷地練習，氣流的大小、角度、距離以及泥漿混合物的稠度，都會影響到最終的濺點效果。）。

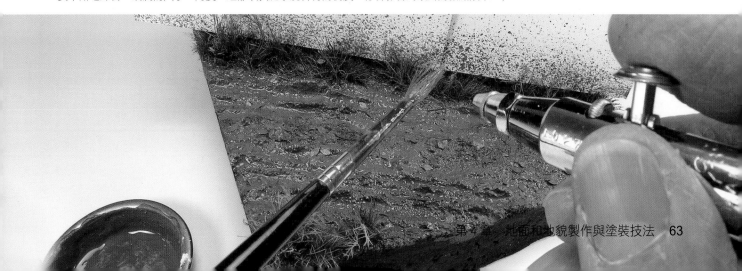

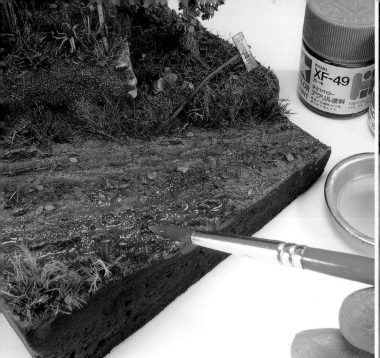

因為之前調配的泥漿混合物中含有石膏基質，它將不可避免地讓AK 078（濕泥效果液）與AK 016（新鮮泥漿效果液）的色調變淡，所以一旦泥漿效果完全乾透後，我們需要回過頭來對變淺的色調進行調整和加深（可以使用深色的琺瑯顏料或者油畫顏料進行薄塗來調整色調）。

同時也需要增強一下濕潤的效果。為了達到這個目的，將適量的赭色和灰色的水性漆與丙烯靜態水造水劑混合。然後將它筆塗並點綴到希望做出更濕潤效果的區域。等它完全乾透後，再進行下一步操作。

為了製作出溝槽、小坑和車轍印跡處的積水，仍然使用上一步的混合物，不過這一次，將在這些地方筆塗上更厚的該混合物（仍然要注意不要塗得過厚，絕大多數丙烯造水劑混合物每一層的筆塗厚度都應該在2mm以內。）。

在之後的如何製作水的效果的章節中，將為大家介紹現今製作水景比較普遍的技法和材料，這裡製作積水效果選用的是非常簡單和方便的材料，但是得出的效果還不錯。

製作積水時我們可以在丙烯靜態水造水劑中加入顏料（水性漆）來調色，但是請盡量保證顏料的用量要少，如果加多了，最後的積水會顯得非常渾濁、非常不透明。丙烯靜態水造水劑及其他一些丙烯造水劑的乾燥過程是不需要催化劑的，只需要與空氣接觸就可以了（這是相對於透明AB環氧樹脂造水劑而言的。）。

用毛筆將積水混合物筆塗到路面上的溝槽、小坑和車轍等處，因為地台的路面是一個斜坡，所以我們需要將地台固定到稍微傾斜一點的位置（保證路面處於相對水平的位置），這樣積水混合物未乾透前，才不會流得到處都是（甚至流到地台的邊緣）。

趁著積水混合物未完全乾透，用乾淨的毛筆沾上清水，用它來潤開小水坑中積水效果的邊緣，形成非常真實的水坑中的積水向周圍泥土或者植被滲透的效果。

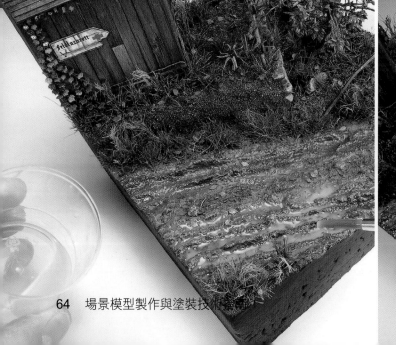

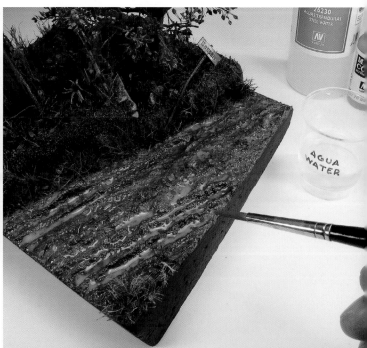

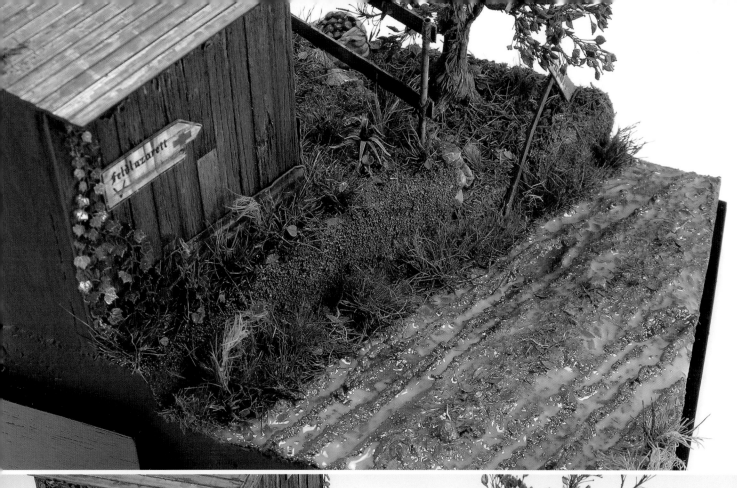

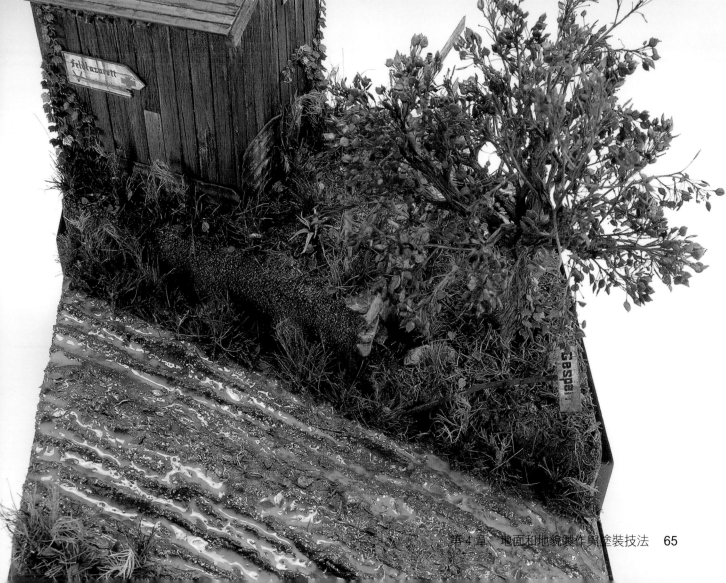

2. 泥濘中的小水窪

要製作一個非常濕的、滿是積水的、經常有人踩踏的泥濘的地面，首先要製作的是具有一點凹陷的地形，這樣可以防止造水劑因為重力作用擴散得到處都是（甚至溢出地台的邊緣），另外還要在地台上製作一個小坑，之後這裡將被製成小水窪。

為了製作泥濘的效果，首先將經過碾磨和篩選過的泥土粉與適量的白膠和水充分混合，得到一種泥漿膏，完全乾透後，這種泥漿膏的效果將非常真實。

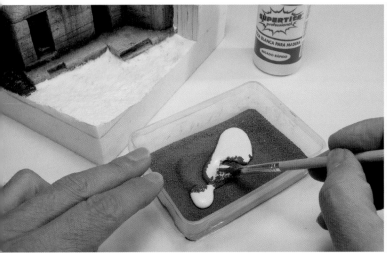
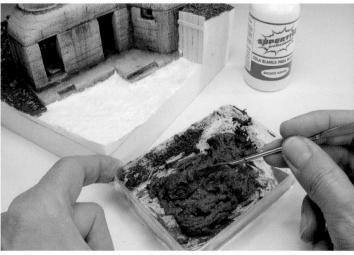

將經過碾磨和篩選過的泥土粉與適量的白膠和水充分混合，直至得到稠度均勻一致的膏狀物。注意，要一點點地往裡面加水來調和，這樣可以避免將泥漿膏調得過稀。

將泥漿膏鋪滿整個泡沫地台表面，不用為它現在的外形所擔心，之後我們將慢慢地逐步地將它塑造成真實的泥漿地面效果。

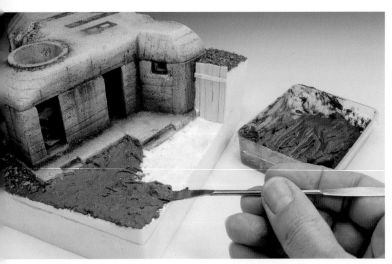

為了做出泥漿地面的效果，用沾了水的濕毛筆將泥漿膏進一步抹開，同時透過毛筆進行「點和戳」的筆法，為泥漿地面進一步地增加紋理感。

趁著泥漿膏未乾，在上面撒上一些沙子和較大的石礫，同時也在表面按壓出一些腳印，要注意讓這些效果和元素和諧真實地融入整個場景中。

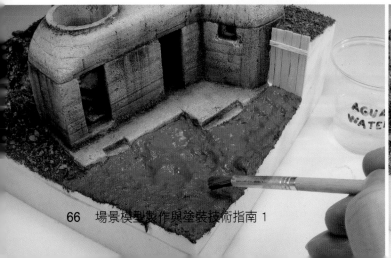
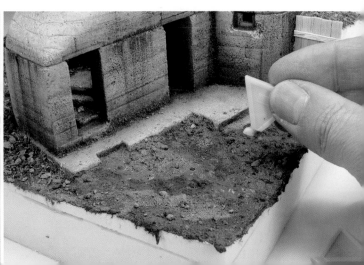

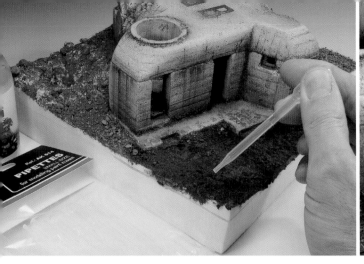
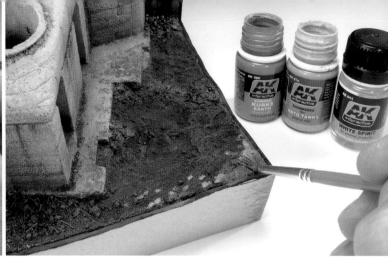

如果必要，還可以再在地台表面佈置一些沙礫和碾碎的泥土，接著使用AK 118沙石固定液固定就可以了。AK 118是專門為固定模型場景中的沙石所設計的，它可以透過毛細作用滲透到沙礫之間。

完全乾透後，開始用琺瑯效果液AK 016、新鮮泥漿效果液和AK 023深色泥漿效果液筆塗到泥漿地台表面，作為泥漿地面的基礎色（該效果液是琺瑯效果液，使用時請充分搖勻。）。乾透後，開始用另外幾種不同顏色的效果液對一些地方進行有選擇性的薄塗（這裡使用了兩種琺瑯舊化液，AK 080夏季庫爾斯克土表現液和AK 074北約車輛雨痕效果液。），在高光的區域會用淺色調，在陰影的區域我用深色調，然後用乾淨的沾有少量AK 047 White Spirit的毛筆對這些色塊進行混色和柔化。

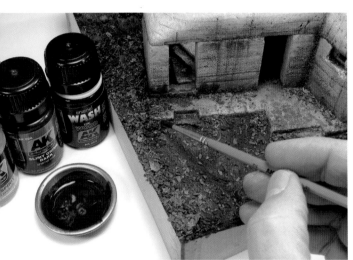

待上一步驟完成後，使用AK 026深色苔蘚痕跡效果液為容易積水的一些角落，添加一些苔蘚痕跡效果。同時還會薄塗AK 263木色漬洗液對一些凹陷和角落處進行強調。

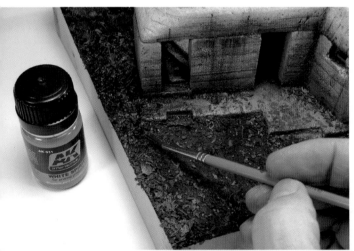

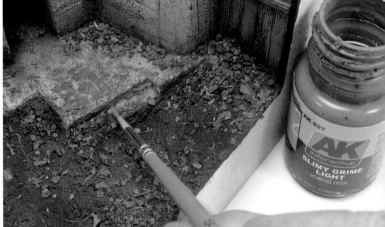

用乾淨的毛筆沾上適量的AK 047 White Spirit對上一步的效果液痕跡進行柔化。

首先筆塗上苔蘚痕跡效果液，然後用乾淨的毛筆沾上適量AK 011 White Spirit柔化效果液痕跡的邊緣。

在這張圖中我們可以看到水泥地板上的兩種泥漿腳印，完全乾透後的泥漿腳印色調較淺，而剛剛踏出來的泥漿腳印色調較深，可以用模型人物的腳沾上泥漿膏，然後在水泥地板上壓印出來。同樣我們也可以使用之前的苔蘚痕跡效果液（這裡使用的是AK 027淺色苔蘚痕跡效果液）來表現角落處的苔蘚聚集效果。

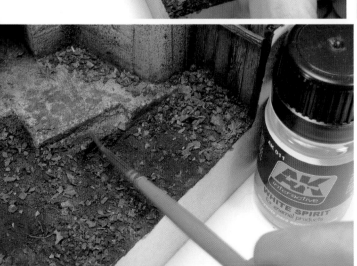

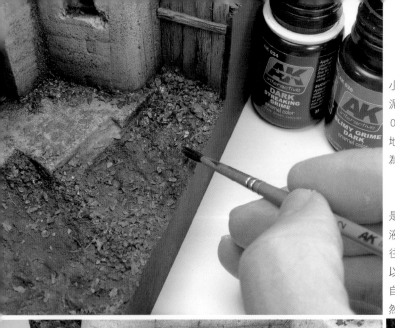

當上面的步驟完成且效果液以及效果膏乾透後（建議給予約12小時的時間完全乾透），我們需要回過頭來審視整件作品，這裡對泥漿地面再做了一次濾鏡，以統一整個泥漿地面的色調。將AK 024深色污垢垂紋效果液用AK 011 White Spirit重度稀釋後，均勻地筆塗在泥漿地面的表面。在這裡選擇深色的效果液做濾鏡，就是為了進一步強調泥漿的濕潤效果。

最後一步就是為泥漿地面帶來濕潤的光澤感，讓它看起來更像是濕潤的泥漿，這裡將用到AK 079（潮濕、濕潤及雨水痕跡效果液），這是一款琺瑯產品，可以直接筆塗在地台表面，但是通常會往其中混入少量的消光琺瑯顏料或者消光AK泥土效果液，其一可以輕微地改變一下色調，其二讓濕潤和積水效果看起來更加真實和自然，因為AK 079直接使用完全乾透後過於光澤，反而顯得不自然。

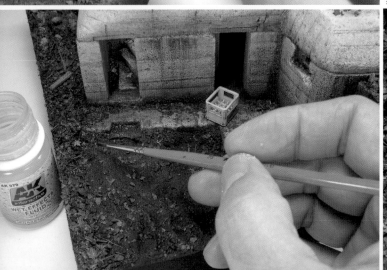

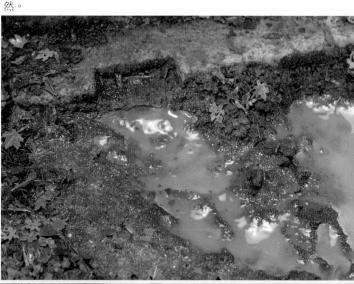

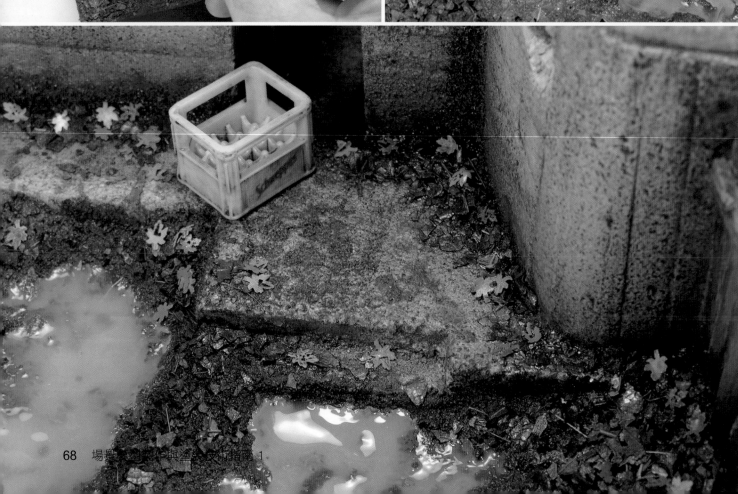

（三）泥土、沙礫和岩石

1. 簡單的濕潤泥土地面和乾燥泥土地面

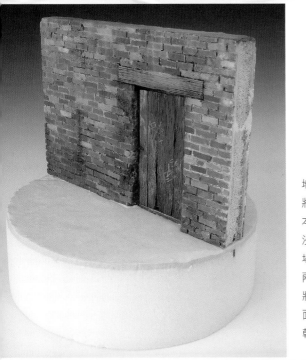

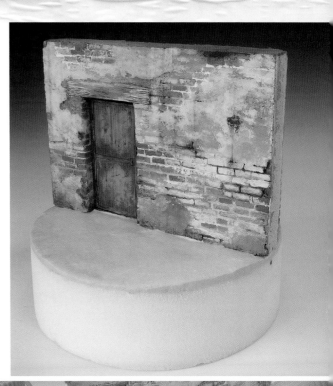

之前沒做完的場景地台繼續往下做，這裡將解釋如何添加一些基本的場景元素，主要是沙、泥土和石礫。這個場景地台被一面牆分為兩個部分，其中一部分將製作濕潤的泥土地面，而另一部分將製作乾燥的泥土地面。

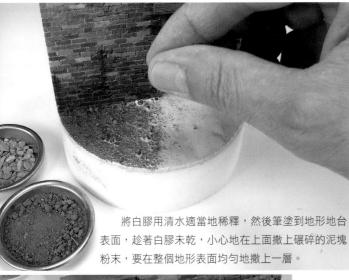

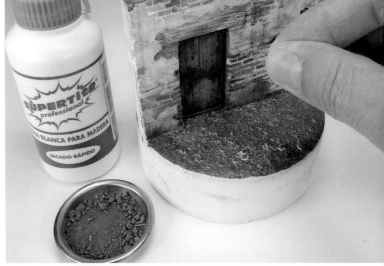

將白膠用清水適當地稀釋，然後筆塗到地形地台表面，趁著白膠末乾，小心地在上面撒上碾碎的泥塊粉末，要在整個地形表面均勻地撒上一層。

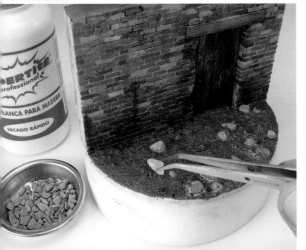

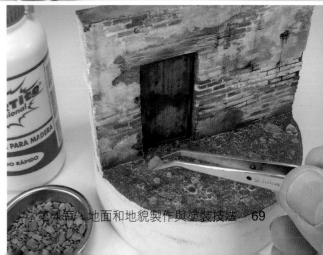

接著用鑷子有選擇性地將一些大小不一、形狀各異的小石礫佈置到地面，讓它們看起來顯得比較隨機、比較自然。最好再加一點白膠將它們固定在那裡，這樣才能保證固定得牢固。

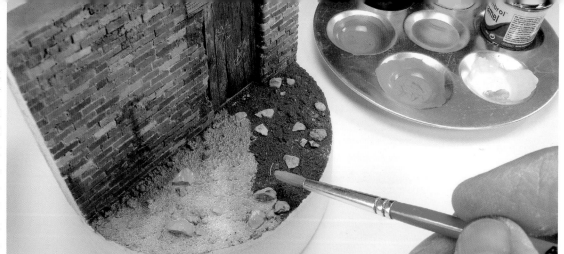

等上一步乾
透後，我們就可
以為地面進行塗
裝了。選擇何種
顏色顯得非常重
要，這將決定地
形地台最後的外
觀以及所表現的
自然環境——是
乾燥的泥土地
面，還是濕潤的
泥土地面。而它
們之間主要的區
別是色調，乾燥
的泥土地面色調
是淺色的，淺色
帶來乾燥的感
覺；而濕潤的泥
土地面色調是深
色的，深色帶來
濕潤的感覺。

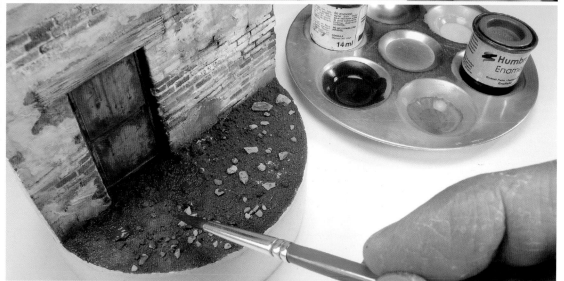

現在將為地
上的石礫上色，
這裡採用精細的
筆塗上色，選用
細而尖的毛筆，
選擇幾種偏棕偏
灰的顏色（色調
深淺不一）來筆
塗，刻意製作出
石礫間色調的差
異。不要花更多
的精力在這一
步，因為等佈置
上植被之後，我
們還要用漬洗來
調和整體的色
調。

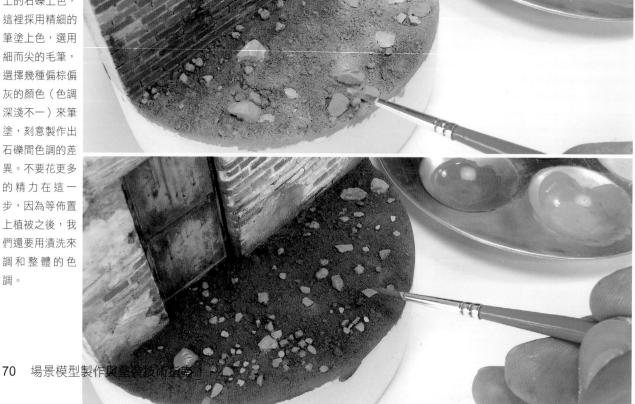

2. 混雜著乾草纖維和落葉的泥土

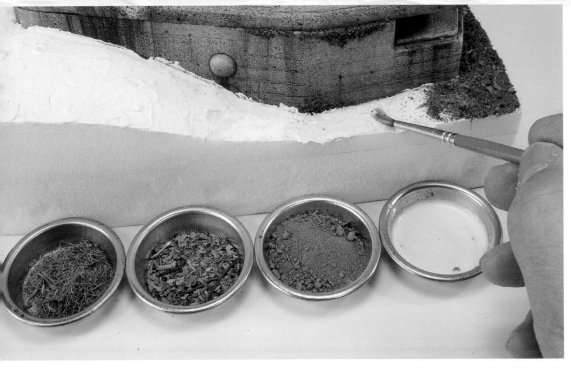

　　如果希望讓場景地台看起來更加豐富一點，可以在配製的泥漿膏中混入碾碎的乾樹葉和草球纖維，然後以同樣的方法將它塗布在地形地台的表面。

　　等混雜著草球纖維和落葉的泥土乾透後，就可以為它上色了，最好選擇一些琺瑯舊化產品來完成這項工作，這是因為琺瑯溶劑的表面張力低，這樣可以更好地滲入到泥土縫隙中以及細節的周圍。這裡選用的琺瑯產品是AK 016新鮮泥漿效果液和AK 023深色泥漿效果液，直接取用瓶中的效果液筆塗在泥土表面，讓兩種色調隨機地分佈並混色，讓泥土的效果看起來更加真實自然。

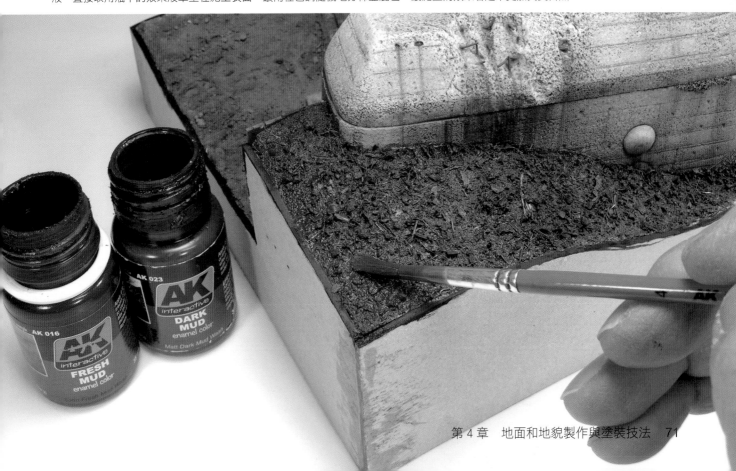

3. 陡峭的岩石地形

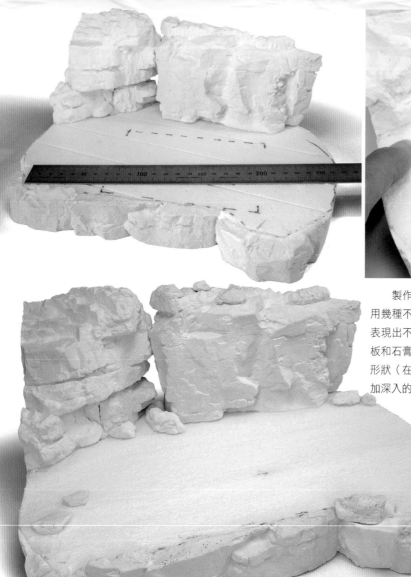

製作這種地形地台的訣竅是聯合使用幾種不同的模型材料，同時塗裝時要表現出不同的顏色和色調。用保溫泡沫板和石膏岩石構建出地台的主體和大致形狀（在後面的部分將就這一點進行更加深入的講解）。

用鋼絲刷在泡沫地台表面進行打磨，為它帶來粗糙的表面紋理，這樣「黏土皮」才能更好地黏附在上面。

大的石膏岩石牆要在地台表面進行假組，以調整到最佳的位置。

將DAS黏土擀成「黏土皮」，一塊一塊地貼滿整個路面。

用白膠將一塊塊小「黏土皮」固定到地台表面。

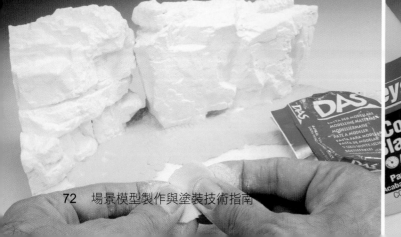

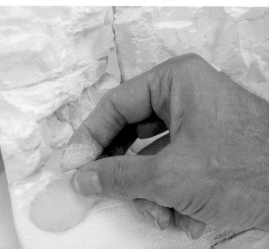

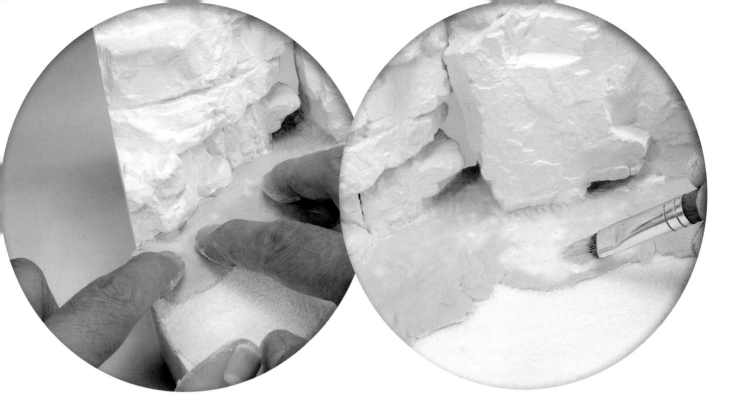

一定要用指尖將「黏土皮」壓實，排盡潛在
的氣泡。

在「黏土皮」表面刷上用水稀釋的白膠，作用有兩個：一是
統一各個「黏土皮」之間的紋理，二是軟化「黏土皮」表面。

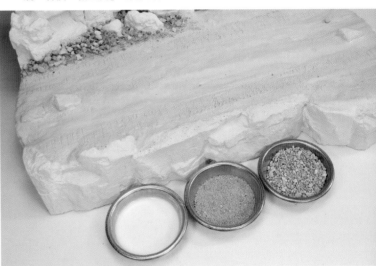

即使在非常堅硬的路面（比如這裡的岩石路面），當重型
裝甲戰車駛過，也會在路面流下印跡，趁著黏土未乾，在路面
壓出這輛自走砲履帶印跡。

在筆塗用水適當稀釋的白膠之前，我們需要事先準備好細目沙
礫和粗目沙礫，這一點非常重要。

先在路面筆塗上用水適當稀釋的白膠，然後立即小心地撒上細目和粗目沙礫（請仔細觀
察圖中細目和粗目沙礫的分佈，要做到與現實生活相符。）。

首先撒上細目的沙礫。

趁著白膠未乾之前，在上面先撒上細目沙礫（不用擔心將細目沙礫撒到履帶印跡上，因為這裡並沒有塗上白膠，所以沙礫根本無法固定在那裡。）。

需要額外地多用一點白膠（或者用水適當稀釋的白膠）將較大的石礫固定到合適的位置。

接著佈置上一些粗目沙礫，以及一些大小不一的小石礫，用量一定不能多，粗目沙礫和小石礫往往在細目沙礫分佈的範圍內，這樣才能得到真實自然的效果。

因為車輪和履帶駛過路面，會造成沙礫和小石塊在道路的兩邊和道路的中間聚集，小石塊會有堆積起來的趨勢，而且上面往往還會長上雜草和其他一些植被。

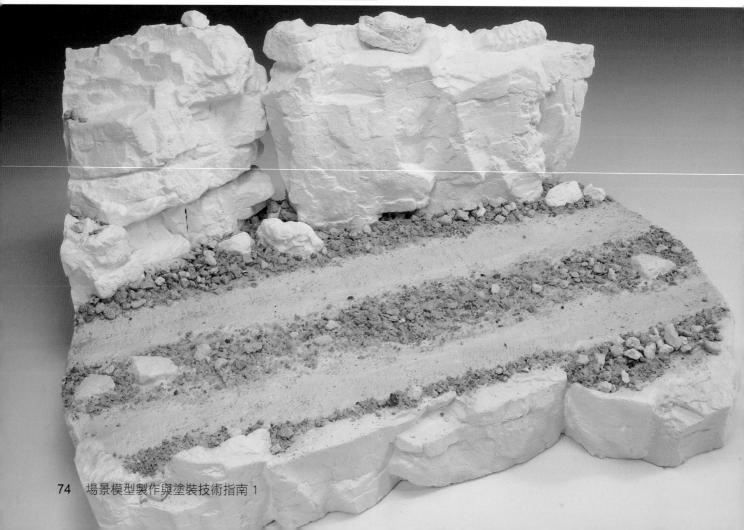

現在開始進行塗裝了，使用的是AK水性漆，色調上選擇偏沙黃色的色調，在顏料中會加入足量AK 183超級消光透明清漆（該清漆是水性的，只能加到歐美的水性漆中。），這樣才能充分地保證塗裝出來的效果是完全消光的，同時消光的地面質感也可以讓觀賞者感受到環境的乾燥。

選擇淺色調的水性漆，運用類似濕塗的技法（顏料用水進行適當的稀釋，或者事先用水稍微潤濕一下路面然後再筆塗。），將顏料直接筆塗到路面，在道路的兩邊和中間部分，用深色調進行潤色，然後向兩邊逐漸過度成淺色調，在履帶印跡的中間部分色調是最淺的。大家可以看到是用一隻大的圓頭毛筆加清水作為稀釋劑來完成這項工作的。

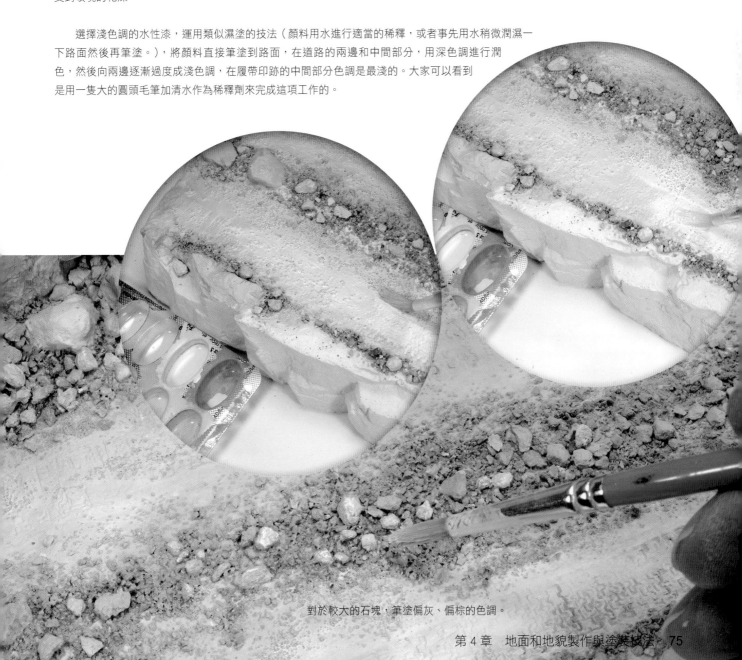

對於較大的石塊，筆塗偏灰、偏棕的色調。

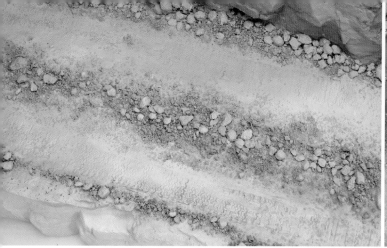

從現在的外觀來看，大家已經可以感受到場景地台所表達的「乾燥」的氣氛了。

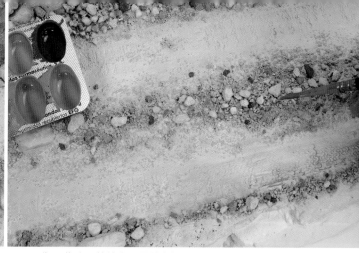

為一些碎石筆塗上不同的色調，這樣整個路面看起來效果更加豐富、更加真實。

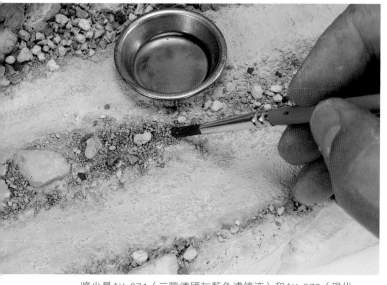

將少量AK 071（二戰德國灰藍色濾鏡液）和AK 076（現代北約戰車濾鏡液）筆塗點綴到地台上，尤其在碎石聚集的地方（這裡使用的是精細的侷限的滲線操作）。

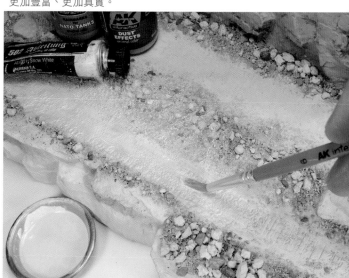

為了製作出整個路面蒙上一層灰塵的感覺，將油畫顏料Abt 001白色、AK 015塵土效果液和AK 074北約車輛雨痕效果液以適當比例混合，接著用AK 047 White Spirit稀釋到漬洗液濃度，然後在整個路面薄薄地筆塗上一層。

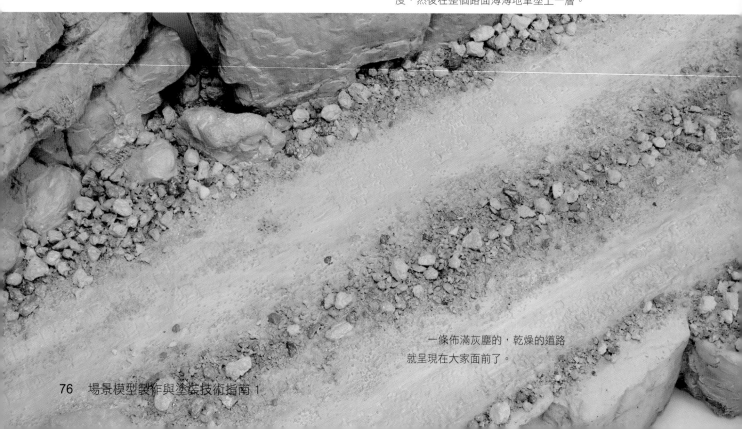

一條佈滿灰塵的，乾燥的道路就呈現在大家面前了。

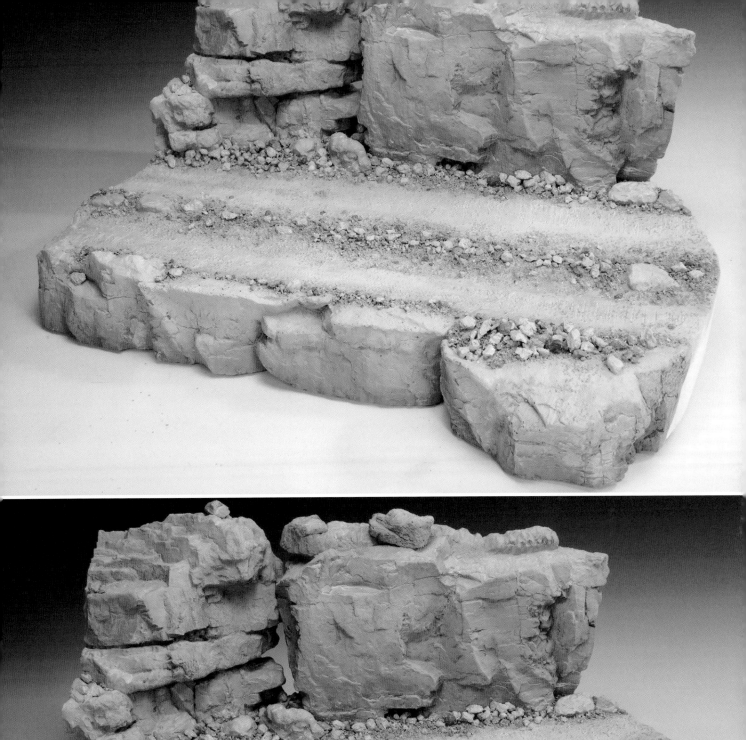

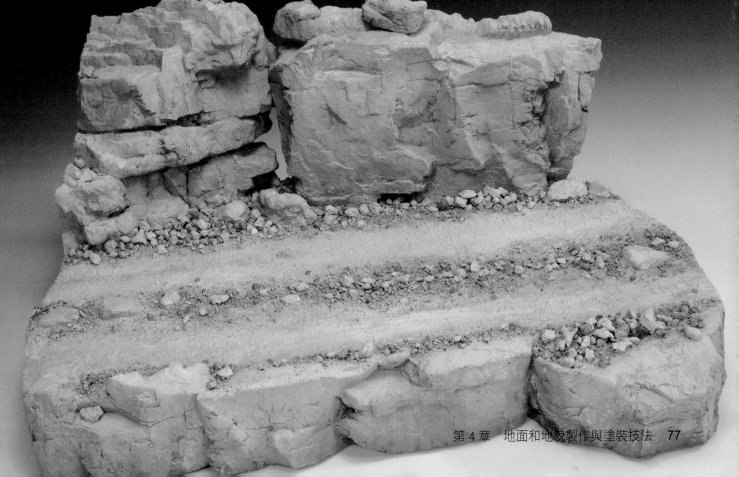

4. 佈滿碎石的平地

　　現在來製作一個丘陵地區的佈滿碎石的平地，地上長了些低矮的植被，這種地形非常普遍。就像在前面章節中所提到的技法，用軟木片、泡沫塊和DAS黏土來搭建地形地台，用白膠將「黏土皮」黏合到地形表面，等「黏土皮」完全乾透並硬化，在表面刷上一層白膠和水的混合物，趁著白膠未乾，在表面小心地撒上沙礫和小石塊。

　　接著小心地撒上一些長度合適的人造草針纖維（草植絨），讓一些區域有草，一些區域沒有草（仔細觀察生活你會發現，碎石比較集中的地方往往草很少，甚至沒有。）。要製作的是野外的天然草地，而不是一塊人工修剪過的草坪。接著再在表面佈置上一些曬乾的植物根須（模擬地面上散在的樹枝）和更大的石塊，仍然是用一點點白膠將它們黏合固定。建議一小塊區域一小塊區域地來添加這些場景元素，這樣趁著白膠未乾，可以在這一小塊區域精心地加入各種需要的場景元素並不斷調整（不用擔心白膠乾得過快）。目標是獲得真實且自然的效果。

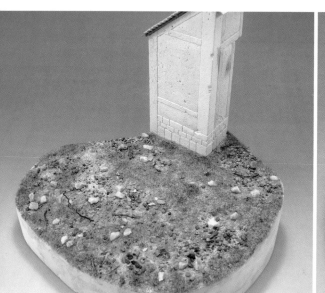
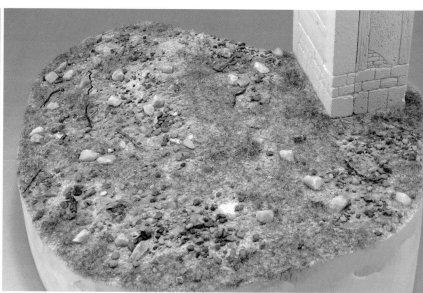

　　首先為地面潤色，這裡還是選用偏棕偏赭色的琺瑯顏料或者琺瑯舊化產品進行筆塗（都需要適當地稀釋後再筆塗潤色），琺瑯產品非常適合應用在這些天然材料上，並能很好地突顯它們的細節。在沒有草的區域，會用淺色的色調，而在雜草邊界的周邊會用深色的色調（大家可以看到深色調和淺色調之間的過度非常柔和非常自然，這是因為將顏料進行了適當稀釋筆塗後的結果，可以參考一下濕塗技法。）。

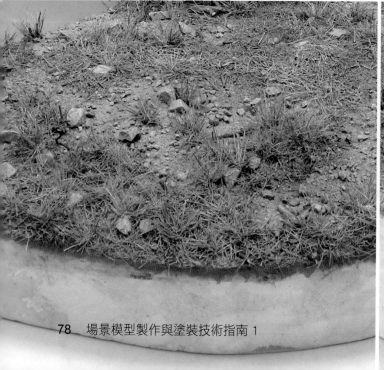
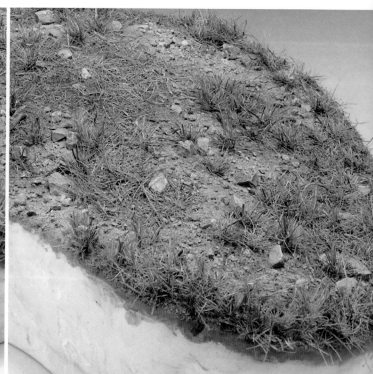

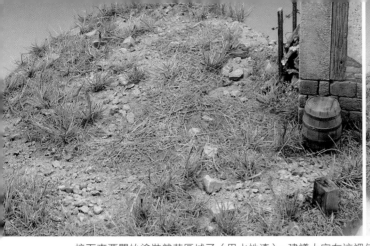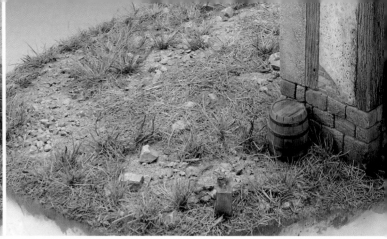

接下來要開始塗裝雜草區域了（用水性漆），建議大家在這裡使用噴塗技法，首先為一片雜草區域整體噴塗上深綠色，然後在每片雜草區域的中心部分噴上淺綠色，最後用毛筆沾極少量更淺色調的綠色對雜草表面進行輕柔的乾掃，以突顯雜草尖的輪廓（再次強調一下這裡的「乾掃」技法，用毛筆沾上少量顏料，然後在紙巾上擦掉毛筆上絕大部分的顏料，只保留極少量的顏料在毛筆上，然後用筆尖輕輕地、反覆地拂過雜草尖。）。

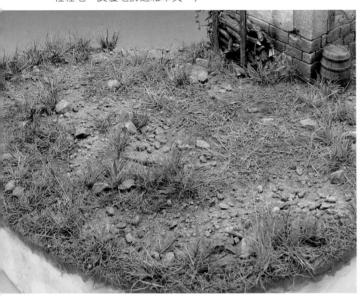

用水性漆為雜草進行塗裝，整個雜草區域的色調和諧而自然，是一種偏灰的色調。而對於小石塊，用的是偏深棕色的色調。如果需要，我們還可以用AK的苔蘚效果液（AK 026和AK 027）為一些石塊點綴上一些苔蘚痕跡，為地面帶來一些潮濕的感覺。最後，就該把之前塗裝舊化好的場景元素佈置到地形地台上了。

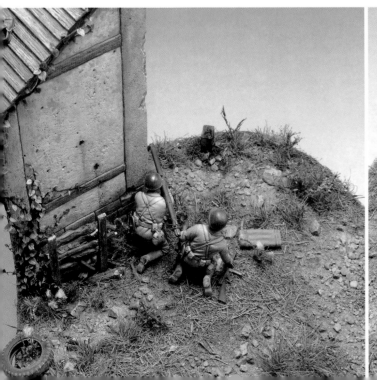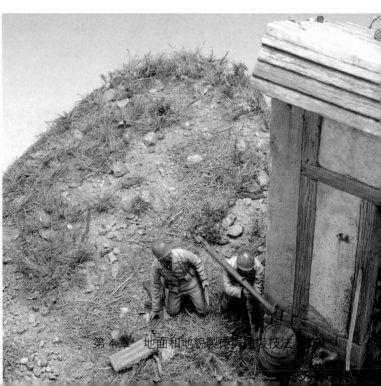

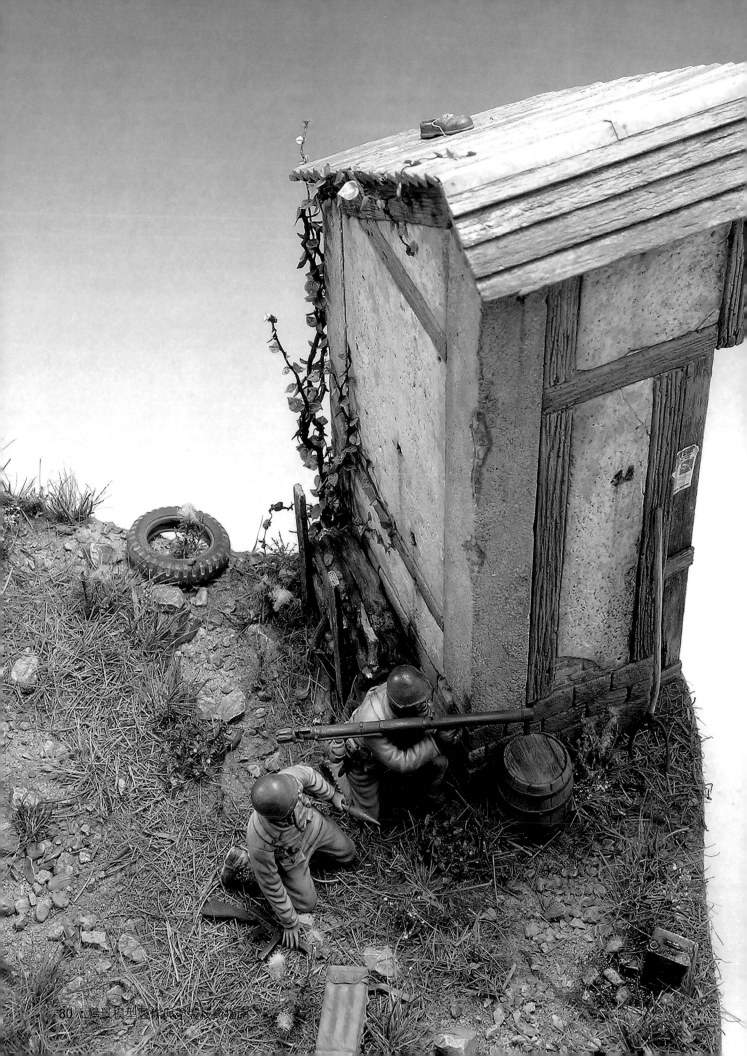

5. 春季的泥土地面

有一種泥土效果非常常見，它並不是濕潤的，事實上它還有點乾，泥土中含有少量的水分，這讓它呈現出中度的偏暗的色調，這常見於春季或者夏季的泥土。這裡將向大家介紹一種簡單的塗裝技法來模擬這種效果。

還是像之前一樣，準備一些細沙、不同大小的石礫和小石塊，將它們小心地佈置並黏合到刷有白膠的「黏土皮」上，這裡的白膠是用清水適當稀釋過的。

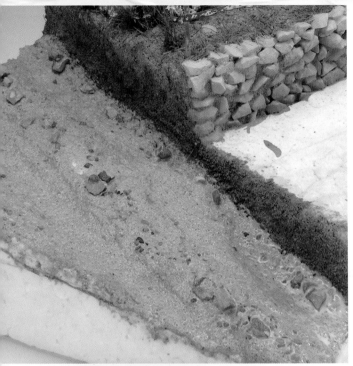

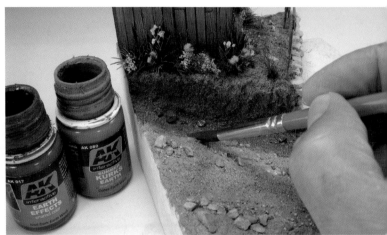

跟之前不一樣的地方在於，這次使用了AK的琺瑯舊化產品來塗裝地面。在這一實例中用到的是AK 017泥土效果液，這款效果液非常適合做這項工作，使用前還是充分搖勻效果液（加入兩粒顏料攪拌用不鏽鋼鋼珠可以加速這個搖勻的過程），直接取用瓶中的效果液，筆塗在道路的陰影區域。

趁著AK 017（泥土效果液）的痕跡未乾，立刻在上面筆塗上AK 080夏季庫爾斯克土表現液（使用前請充分搖勻），由於兩次筆塗之間效果液未乾，所以它們之間可以進行很好的混色和色調的浸潤（表現出了非常真實、非常柔和的效果）。

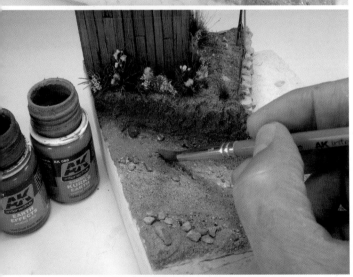

然後在路面剩餘的部分筆塗上AK 080夏季庫爾斯克土表現液。

在一些區域筆塗上AK 074北約車輛雨痕效果液作為最後的高光，方法還是跟之前一樣，只是這次筆塗的區域僅僅侷限於路面車轍的印跡處。

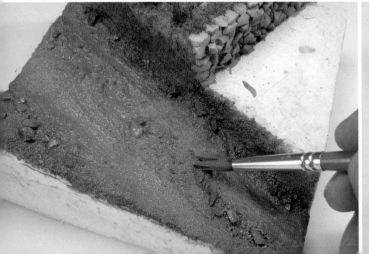

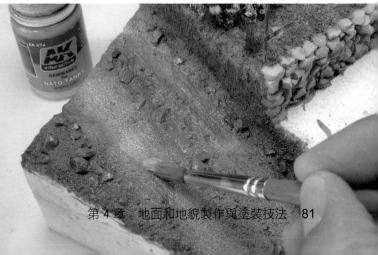

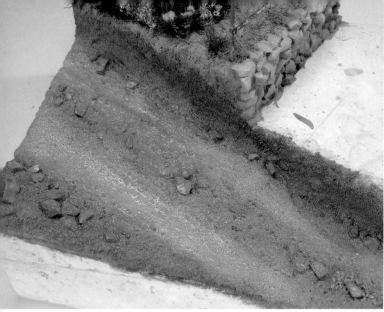

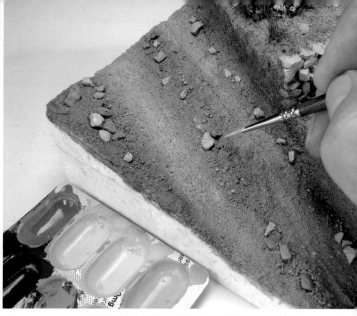

　琺瑯產品完全乾透的時間比較長（大約12個小時），這是由於AK琺
瑯舊化產品中溶劑的性質所決定的，所以我們可以有足夠的時間，很方
便地對它進行修改、調整和混色，直至達到我們希望的效果。

對於較大的石塊，我用水性漆筆塗上高光效果。

　現在可以在路面添加植被了，大家可以看到車轍印跡處的泥土效果是較乾的泥土效果，而在道路的中間、兩側以及雜草的附近，泥
土效果是較濕的深色泥土效果。

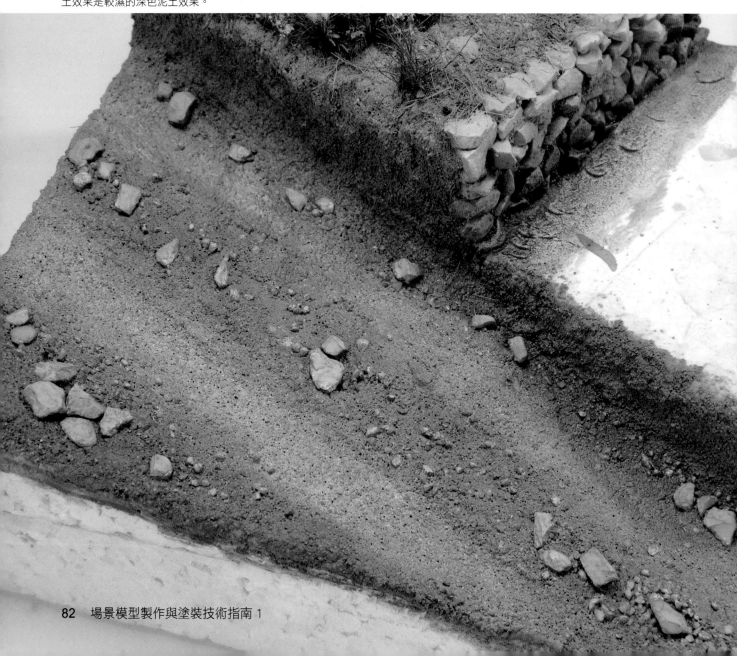

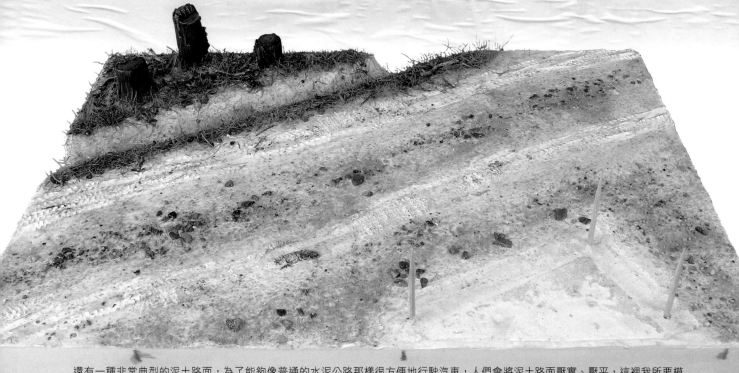

還有一種非常典型的泥土路面，為了能夠像普通的水泥公路那樣很方便地行駛汽車，人們會將泥土路面壓實、壓平，這裡我所要模擬的就是這種道路，公路的一邊有建築物的一角，公路的另一邊是一個小的灌溉水渠。

地台的主體還是泡沫材料，表面黏合併覆蓋上DAS「黏土皮」（國內的模友可以買樹脂黏土等黏土材料替代，不建議使用紙黏土。），然後筆塗上一層用水稀釋的白膠，接著小心地分層次地撒上細沙、石礫和小石塊。在建築物的位置插上木製牙籤，這樣做一是可以定位，二是可以很好地輔助固定建築物。

水渠的底部已經覆蓋上泥土效果，接著在水渠周邊撒上一些碾碎的草球纖維，並佈置上一些樹葉（取自乾燥的白樺樹的種子），在造水之前我們還要為水渠的底部上色。為了防止造水劑溢出邊界，我們要將水渠的兩端密封好。

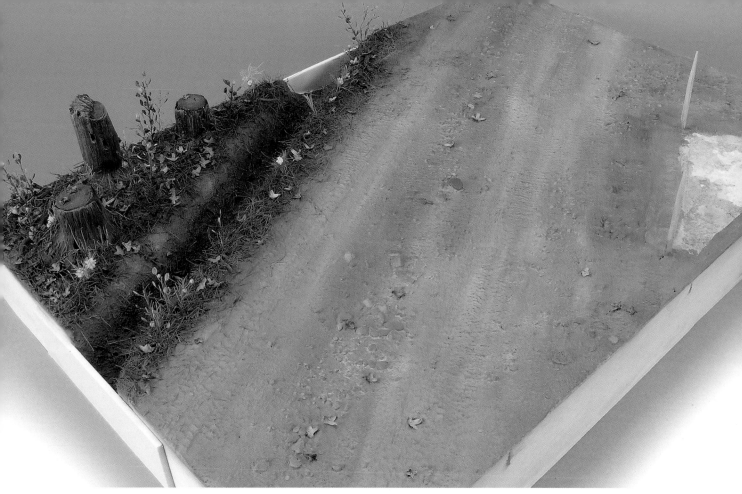

筆塗水性漆為路面上色，運筆的方向要盡量沿著公路的走向。然後就是應用油畫顏料和舊化土對一些區域進行修飾，為地面帶來層次感、立體感和紋理感。

在一些區域疊加運用多層光澤透明清漆（模擬路面上的污水和油漬效果），這種效果可以與消光的泥土路面（是色調偏亮的乾燥泥土路面）形成很好的對比，在污水和油漬痕跡的邊緣，少量地應用上一些舊化土，讓邊界模糊並形成很真實的過度效果。

（四）石塊和岩石

1. 用天然的乾樹皮來製作岩石效果

要製作較大的岩石效果，有一種方法很簡單，那就是應用天然的乾樹皮。在實際生活中，乾樹皮主要用於園藝，它的外觀非常適合表現岩石和岩石地形。

我們在超市或者園藝市場中都可以找到這種乾樹皮（大家可以選擇杉樹的乾樹皮），它們主要用來裝飾植物園和花園，這種天然樹皮的外觀、層次感和質感非常適合模擬岩石和岩石地形。

這次要製作的是一片岩石，它們圍繞著沙漠中的小綠洲，製作的材料是：幾塊乾樹皮、一個小手鋸以及一把美工刀。乾樹皮易於加工，使用這些簡單的工具就可以了。

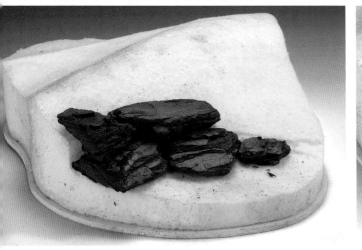

挑選了幾塊最適合場景地台的乾樹皮，然後將它們測試到地台的合適位置，並不斷地調整，直至滿意。

一旦我們確定了佈局（這時拍個照片是非常好的做法，至於原因會在下面的步驟中講到），就可以對乾樹皮進行進一步修整了，這樣才能達到與地台最佳的契合。

像前面所講的，首先為泡沫地台鋪上DAS「黏土皮」，然後用白膠將「岩石」固定到「黏土皮」上（現在大家知道為什麼之前要拍攝照片了吧！就著之前的照片，我們可以很方便很精準地在「黏土皮」上還原之前的「岩石」佈局。）。

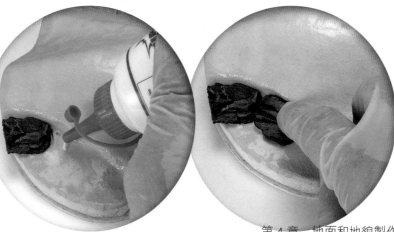

為了確保最佳的契合以及最牢的固定，趁著「黏土皮」未乾，將乾樹皮一片一片地佈置上去，並用指尖將它稍微壓進去「黏土皮」一點，不用擔心乾樹皮的一點邊緣突到地台之外。

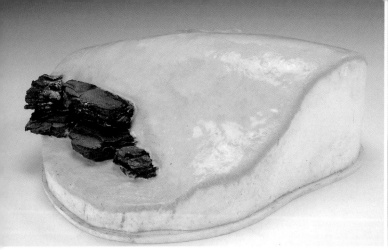

將「岩石」組合併佈置完畢後的樣子，大家可以看到
效果還是非常不錯的。

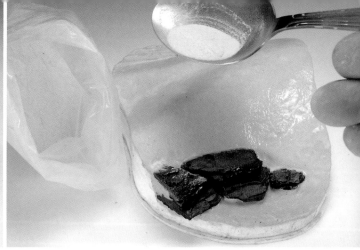

一旦白膠完全乾透，乾樹皮黏合牢固後，就可以修整乾樹皮的
周邊了（可以用美工刀和砂紙），讓它與地台的邊界完美地契合。
然後像之前一樣，表面塗上用水適當稀釋的白膠，並撒上細沙。

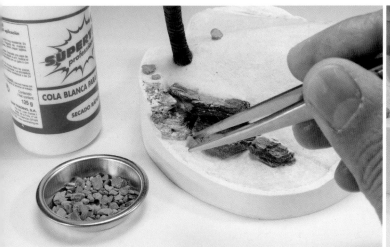

為了讓表現的效果更加豐富、更加真實，我一塊一塊小心
地佈置上一些小石礫，並用適量的白膠將它們固定在那裡。

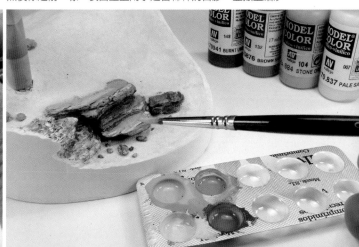

因為是多孔性的結構，乾樹皮易於塗裝。將水性漆用水稀釋
後筆塗，還是採用「頂置光源」的方法來確定哪裡筆塗高光、哪
裡筆塗陰影，讓岩石的立體感和紋理感得到最佳的強化。

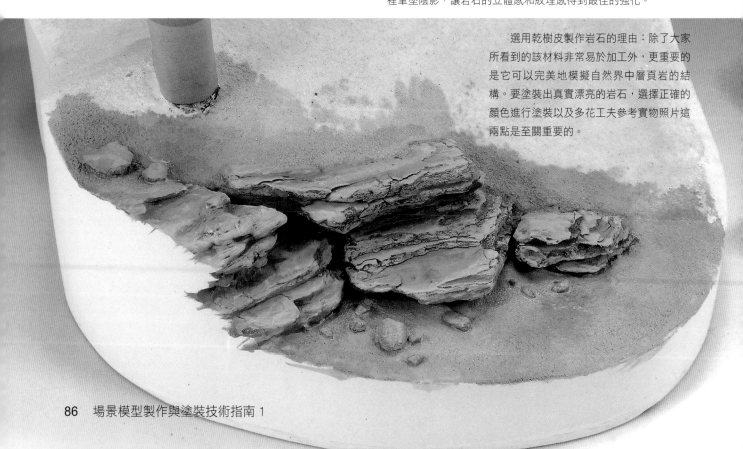

選用乾樹皮製作岩石的理由：除了大家
所看到的該材料非常易於加工外，更重要的
是它可以完美地模擬自然界中層頁岩的結
構。要塗裝出真實漂亮的岩石，選擇正確的
顏色進行塗裝以及多花工夫參考實物照片這
兩點是至關重要的。

2. 用石膏塊自製石塊和岩石

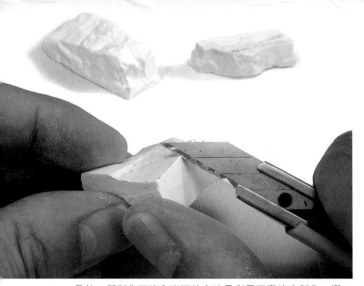

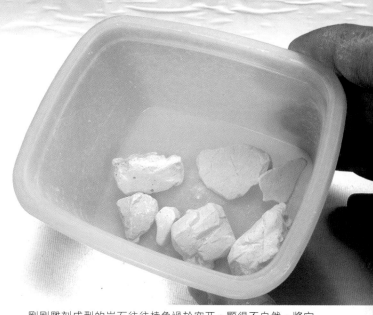

另外一種製作石塊和岩石的方法是利用石膏塊來製作，選擇一些大小和形狀合適的石膏塊，然後用美工刀對他進行雕刻（如何獲得石膏塊呢，可以自己先製作一整塊石膏，然後將它敲碎，選擇合適形狀的碎塊來雕刻成岩石。）。

剛剛雕刻成型的岩石往往棱角過於突兀，顯得不自然，將它們放入一個密封的小塑料盒子，然後充分地搖盒子，這樣就能讓岩石突兀的棱角變得柔和（風吹、日曬和雨淋等自然力往往也會對岩石的棱角進行侵蝕和打磨，所以絕大多數岩石都不會具有突兀的棱角和邊緣。）。

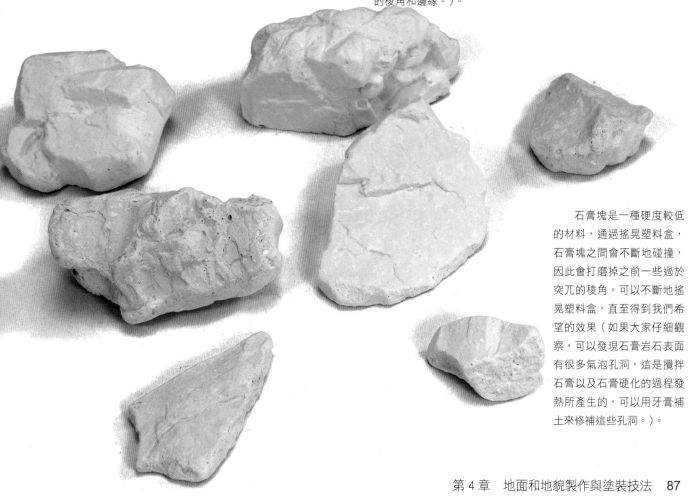

石膏塊是一種硬度較低的材料，通過搖晃塑料盒，石膏塊之間會不斷地碰撞，因此會打磨掉之前一些過於突兀的棱角。可以不斷地搖晃塑料盒，直至得到我們希望的效果（如果大家仔細觀察，可以發現石膏岩石表面有很多氣泡孔洞，這是攪拌石膏以及石膏硬化的過程發熱所產生的，可以用牙膏補土來修補這些孔洞。）。

用一點點白膠將做好的石膏岩石固定到地形地台表面。

像之前一樣趁著DAS「黏土皮」未乾，在表面刷上一層用水適當稀釋的白膠，確定並調整好石膏岩石的最佳位置，最後將它壓入一點到「黏土皮」，以獲得最佳的固定效果。

我們可以將石膏岩石和其他一些小的天然石塊搭配起來使用，以製作路邊坍塌的斜坡效果。

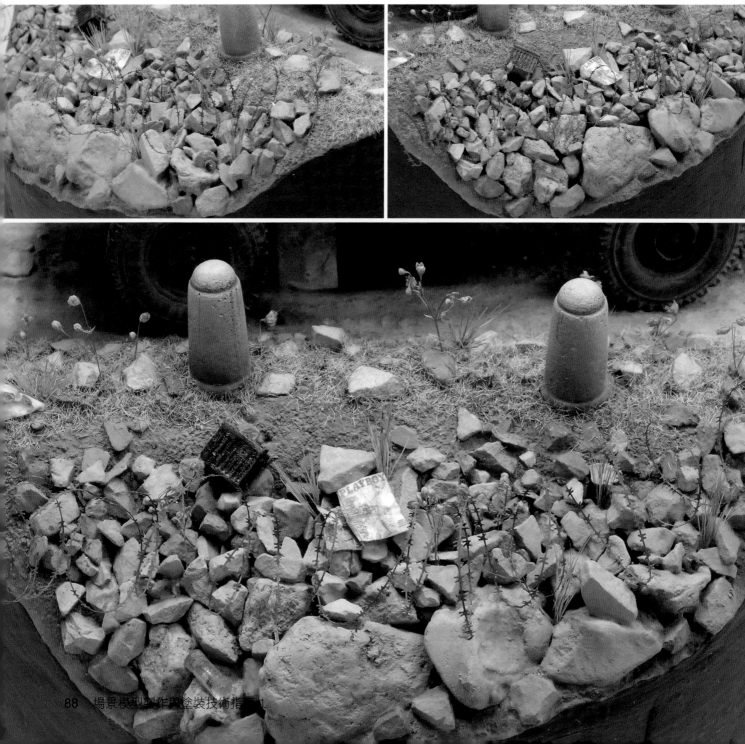

3. 用模具來製作岩石

讓我們在這塊「貧瘠的」「乾燥的」且「滿是塵土的」地形地台上來製作一面岩石牆。這裡將用乳膠模具來製作岩石。需要的材料是石膏基質（AK 617）、清水、一個塑料容器和一把顏料抹刀。

建議先把石膏基質放入塑料容器中，然後一點一點地往裡面加水來調和。

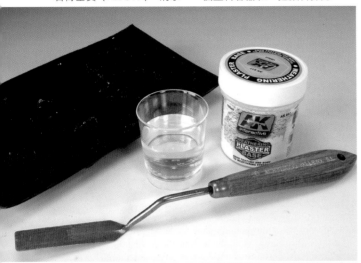

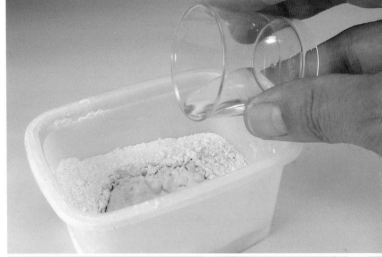

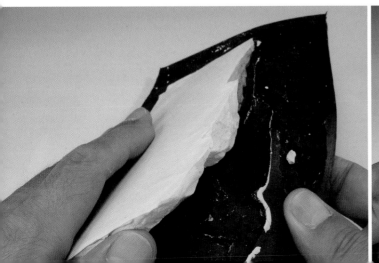

一邊加水，一邊攪拌，直至達到我們所需要的稠度，就像圖中所展示的（攪拌不可過於劇烈，否則會產生過多的氣泡，建議比較理想的稠度是我們平時吃的「芝麻糊」的稠度，或者比這個稠度稍微稀一點。）。

將調和好的混合物靜置1分鐘（建議在此過程中不斷地輕拍容器的側壁，這樣將有利於氣泡的排出。）。接著將混合物倒入準備好的硅膠模具中，慢慢地倒入（原因還是為了減少這一過程中所產生的氣泡。），直至混合物填滿整個模具。

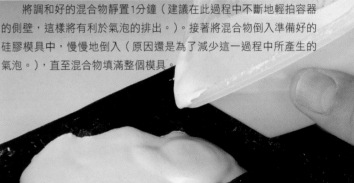

30分鐘後，用手指尖輕觸一下石膏，檢查一下硬度是否滿意，如果滿意了，就可以將石膏岩石小心地從模具上脫下來。（石膏岩石取出後，還會將它放置約24小時，這時石膏的硬度將達到最佳，同時石膏內多餘的水分也會揮發掉，這時再做塗裝和舊化效果會更好。）

大家可以看到石膏岩石的紋理非常逼真，跟自然界中的岩石峭壁簡直一模一樣。這是因為這些硅膠模具就是以天然的岩石為原型來製作的。

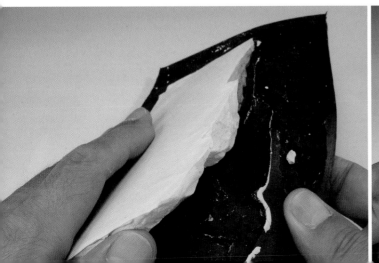

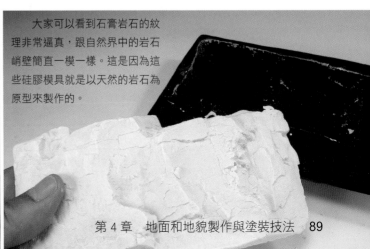

為了讓岩石牆的底座儘可能平整（這樣岩石牆才能很好地固定在地台表面。），我用美工刀修整這面岩石牆的底面。

根據場景地台的需要，如果要將石膏岩石切成兩半，或者將它的一大部分切除，我們可以用圖中的工具和一把粗齒的手鋸來完成這項工作（圖中的工具是木工用45°和90°的鋸盒，對於製作場景地台和地台的邊框，是一個非常必要的工具。）。

使用不同的岩石模具，做出不同形狀的石膏岩石，將它們有機地整合成一體，從而獲得外觀更加獨特、效果更加豐富的岩石牆，最後再將這面岩石牆整合到我們的場景地台和場景植被中。

從不同的石膏岩石中切割出不同形狀的石膏塊，它們能夠組合在一起，並能很好地與泡沫地台契合。在地台上不斷地假組，以確定它們的最佳位置。

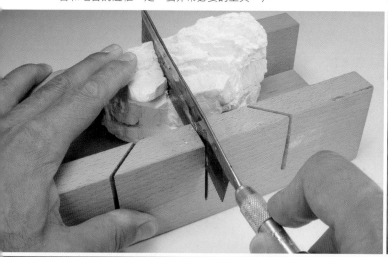
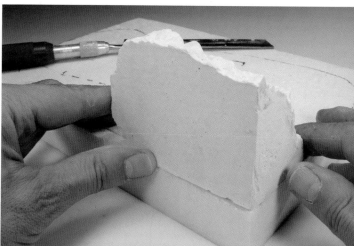

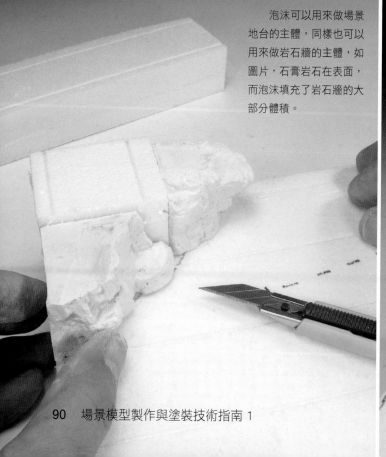

泡沫可以用來做場景地台的主體，同樣也可以用來做岩石牆的主體，如圖片，石膏岩石在表面，而泡沫填充了岩石牆的大部分體積。

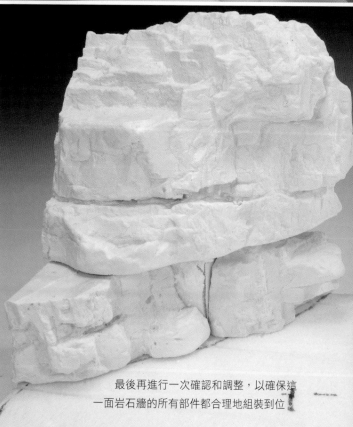

最後再進行一次確認和調整，以確保這一面岩石牆的所有部件都合理地組裝到位。

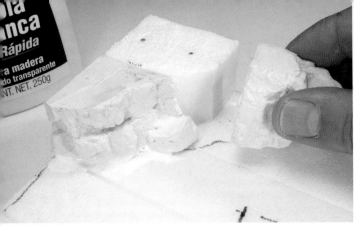

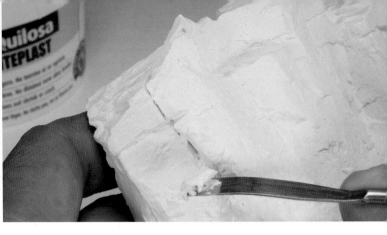

對於泡沫材料、石膏、木片、天然乾樹皮以及EPS板（發泡聚苯乙烯）等材料來說，白膠是非常理想的黏合材料。白膠乾淨環保、操作簡便，同時不會腐蝕侵蝕這些模型材料（大家熟知的502等強力膠會嚴重地腐蝕泡沫等材料，而且它的氣味也很大。）。

石膏岩石塊之間的縫隙可以用多種材料來填補，這裡我用的是家用的填縫膏（修補膏），非常方便，取出後直接使用即可（這種填縫膏在一般的五金建材商店都可以買到。）。

用橡膠筆（也叫橡皮筆，筆頭為高韌性的軟橡膠。）可以抹平並修整縫隙處填縫膏的痕跡。

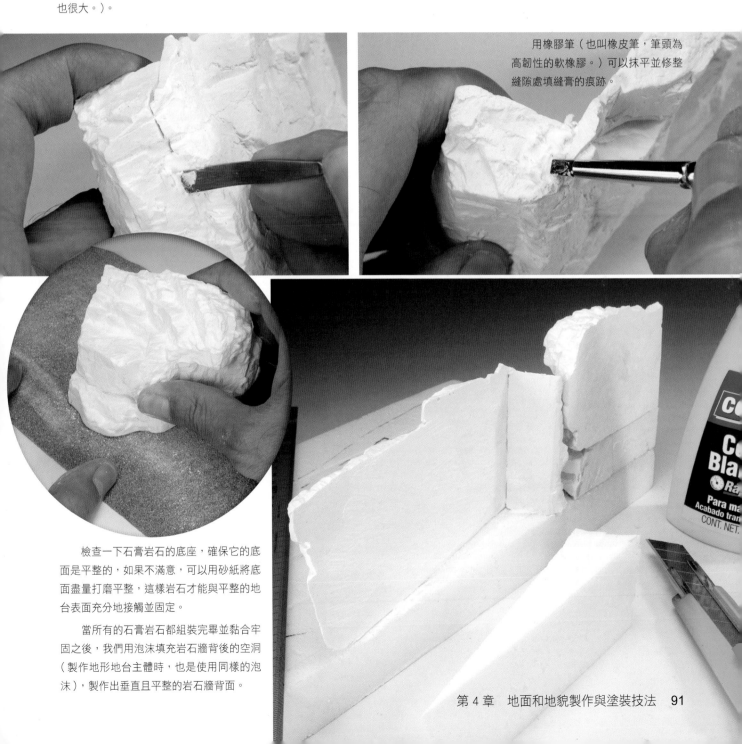

檢查一下石膏岩石的底座，確保它的底面是平整的，如果不滿意，可以用砂紙將底面盡量打磨平整，這樣岩石才能與平整的地台表面充分地接觸並固定。

當所有的石膏岩石都組裝完畢並黏合牢固之後，我們用泡沫填充岩石牆背後的空洞（製作地形地台主體時，也是使用同樣的泡沫），製作出垂直且平整的岩石牆背面。

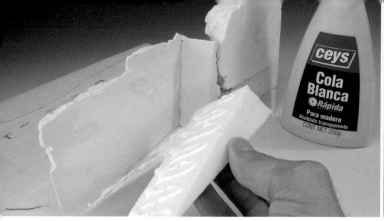
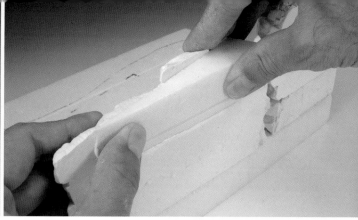

用白膠將切割出的泡沫塊黏合到岩石牆的背面，以填補岩石牆背後的空洞。

將它按壓到位，這樣整個岩石牆的結構就算完整了。

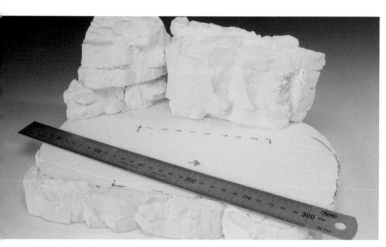
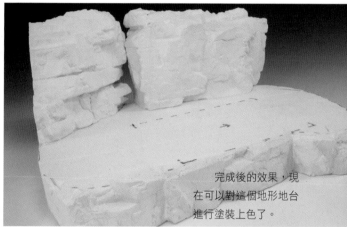

完成後的效果，現在可以對這個地形地台進行塗裝上色了。

　　用偏棕以及偏赭色的水性漆來塗裝岩石（這裡用到的顏料分別是AK 787中灰木色、AK 724淺乾泥漿色、AK 786淺灰棕木色、AK 738白色），用水進行適當的稀釋後直接筆塗。準備一個具有多個格子的調色盤（也可以使用廢棄的塑料藥片盤），將四種顏料分別擠入調色盤中不同的小格，並用水適當稀釋，同時也在其他的幾個小格中倒入一些清水。在這裡還是遵循「頂置光源」技法進行筆塗（所謂「頂置光源」就是事先假設一個環形的光源懸置在模型的正上方，這種光源所打出的光影變化將指導我們筆塗模型中的高光和陰影，在大多數情況下，這種技法可以塗裝出的模型更加具有吸引力。）。

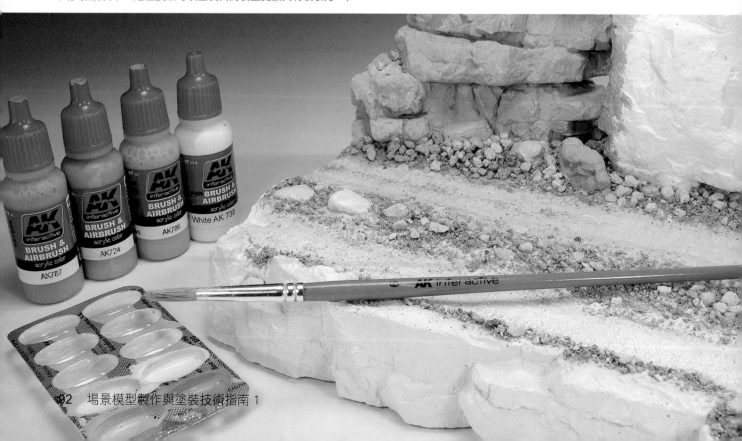

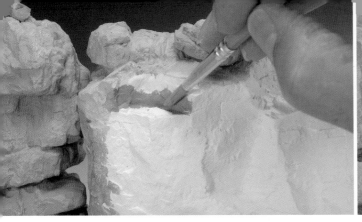 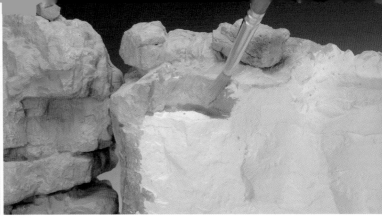

首先用深色調的顏色筆塗岩石間的裂隙以及較少陽光射入的區域。

趁著上一步的顏料未乾，我立即選擇中間色調的顏色（因為上一步的顏料未乾，所以深色調和中間色調之間的筆塗分界線會變得有些模糊，這正是我們需要達到的過度效果，這裡應用到了「濕塗技法」。），筆塗高光和陰影之間的過度區域，要避免將中間色調的顏色筆塗在陰影區域。

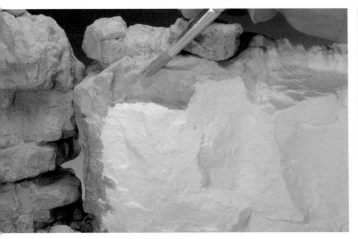 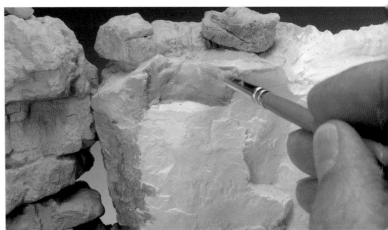

使用了幾種不同色調的中間色進行筆塗。

最後依據「頂置光源」技法，在光照最充分的地方筆塗上高光色調，如果我們筆塗操作的技法得當，那麼現在就可以得到比較柔和的、高光和陰影之間的過度效果。

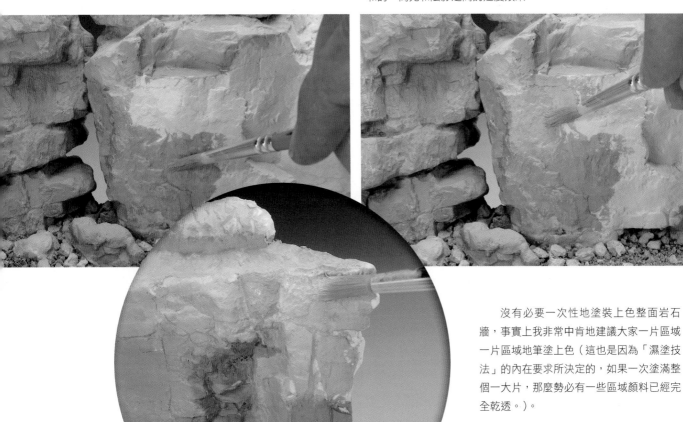

沒有必要一次性地塗裝上色整面岩石牆，事實上我非常中肯地建議大家一片區域一片區域地筆塗上色（這也是因為「濕塗技法」的內在要求所決定的，如果一次塗滿整個一大片，那麼勢必有一些區域顏料已經完全乾透。）。

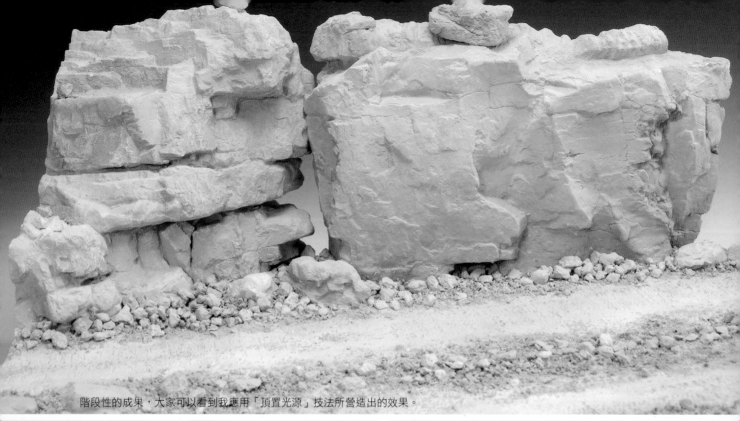

階段性的成果，大家可以看到我應用「頂置光源」技法所營造出的效果。

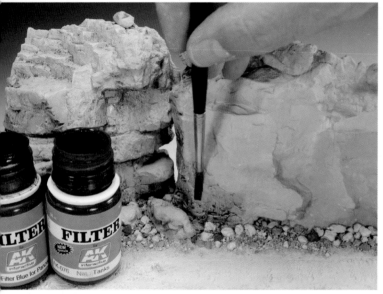 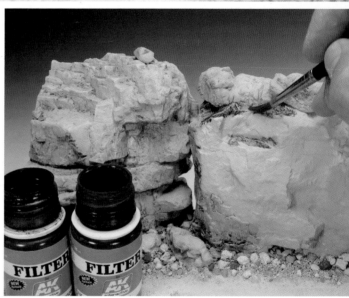

下面一步將使用AK的濾鏡液（AK 071二戰德國灰藍色濾鏡液和AK 076現代北約戰車濾鏡液）筆塗在陰影區域和過度區域，為岩石牆帶來進一步的立體感和層次感，在不同的區域分別應用上這兩種濾鏡液，可以讓做出的效果更加豐富（這其實是在陰影區域和過度區域獲得了滲線和濾鏡兩種效果的疊加，滲線即突顯了這些地方的細節，濾鏡即改變了這些地方的色調。）。

筆塗完AK 071和AK 076後，趁著效果液未乾，用乾淨的沾有適量AK 047 White Spirit的毛筆抹開並柔化效果液痕跡的邊界區域（操作過程中要經常用AK 047清掉毛筆上殘留的效果液）。

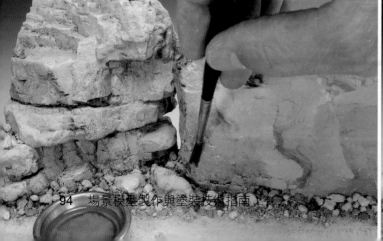 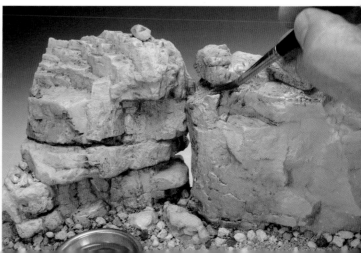

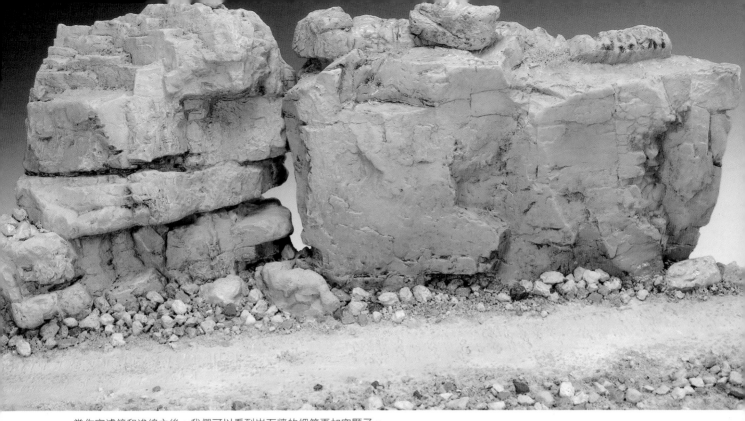

當作完濾鏡和滲線之後，我們可以看到岩石牆的細節更加突顯了。

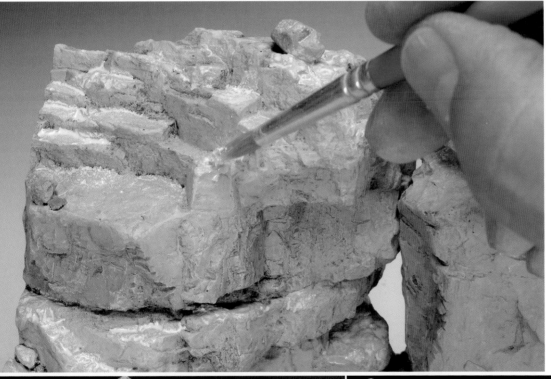

等上一步的效果液乾透後，開始用油畫顏料中的白色（Abt 001）在最高處以及棱角處稍微筆塗一點，接著用乾淨且沾有適量的White Spirit的毛筆將它抹開並柔化（這裡是用油畫顏料來進一步增強高光效果，請仔細地觀察照片中作者在哪些地方使用了白色的油畫顏料。）。

油畫顏料處理完高光後的效果。

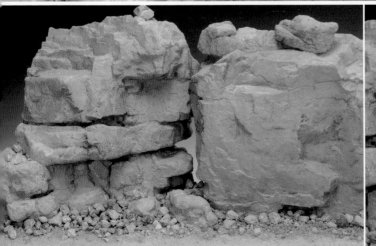

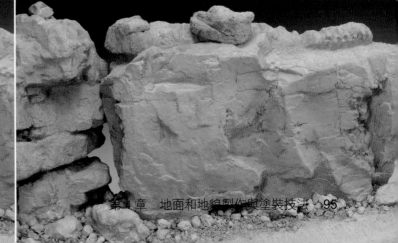

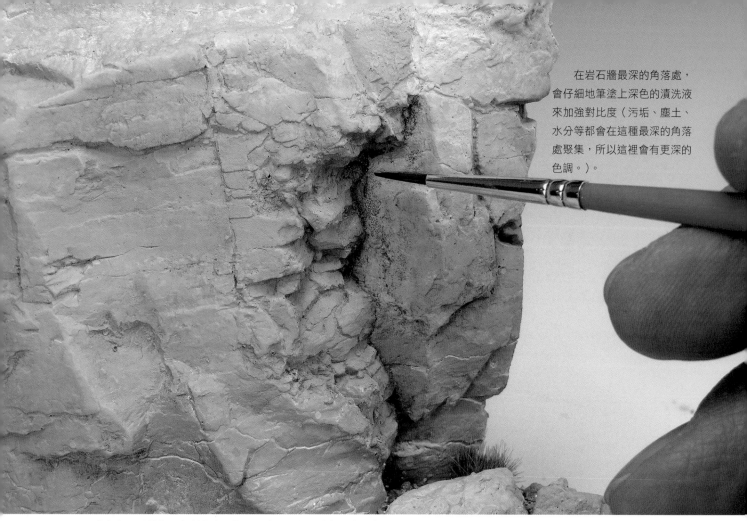

在岩石牆最深的角落處，
會仔細地筆塗上深色的漬洗液
來加強對比度（污垢、塵土、
水分等都會在這種最深的角落
處聚集，所以這裡會有更深的
色調。）。

同時在岩石裂縫的下方製作出一些污垢的垂紋效果（岩石縫隙中的污垢在雨水的沖刷下所形成的這種污垢的垂紋效果，請仔細觀察
實際生活中的照片。）。

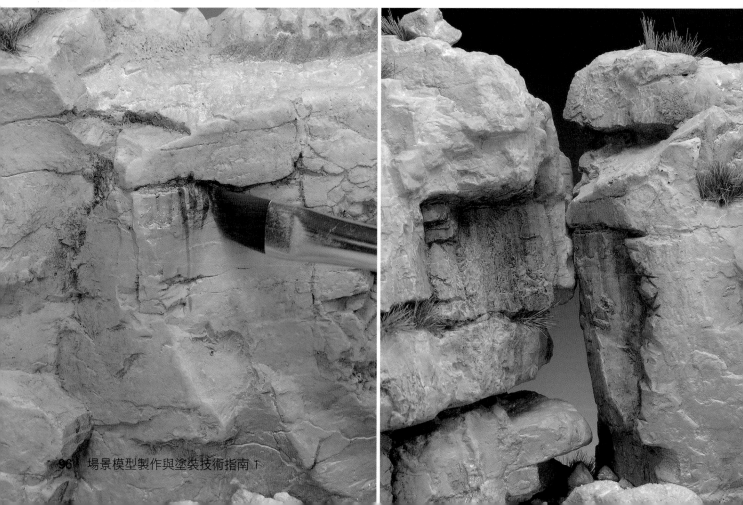

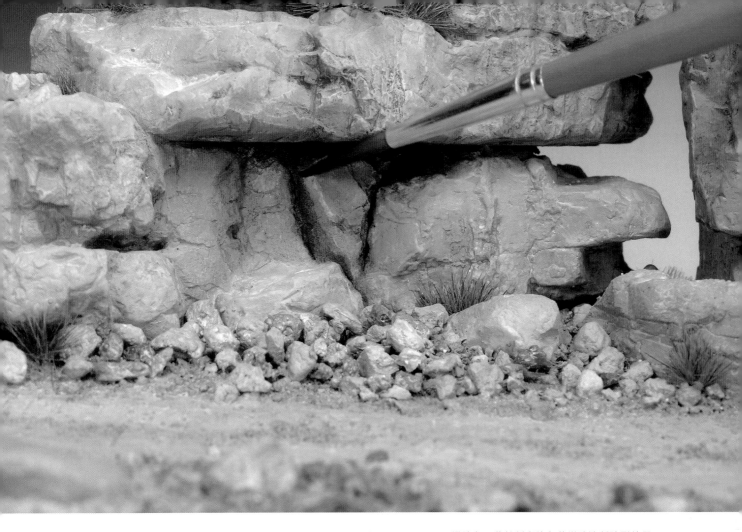

繼續在一些較低處的角落增強這種陰影效果。

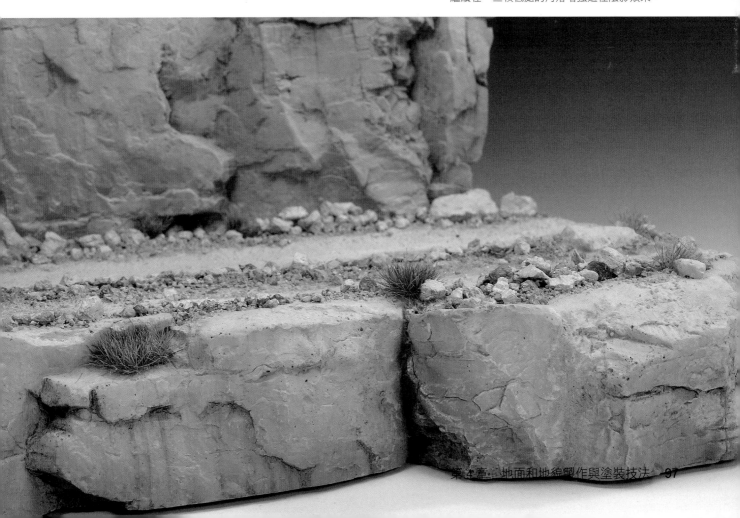

（一）柏油路面

1. 乾燥的柏油路

我們可以選擇幾種不同的方法來製作柏油路面，可以用打磨砂紙、石膏板、軟木板以及很多其他的材料。其中一種簡單的方法就是使用軟木板和黏土（或者紋理膏）。

市面上有很多種類型的軟木板，它們具有不同的紋理和顆粒大小，合理使用這些不同類型的軟木板，可以製作出各種不同比例類型的柏油路面場景模型（可以是1:35比例、1:48比例、1:72比例、或者是1:87比例等）。

讓我們從相對簡單的開始，製作一個相對光滑的柏油路面，將用到的是細顆粒的軟木板以及光滑的紋理膏。

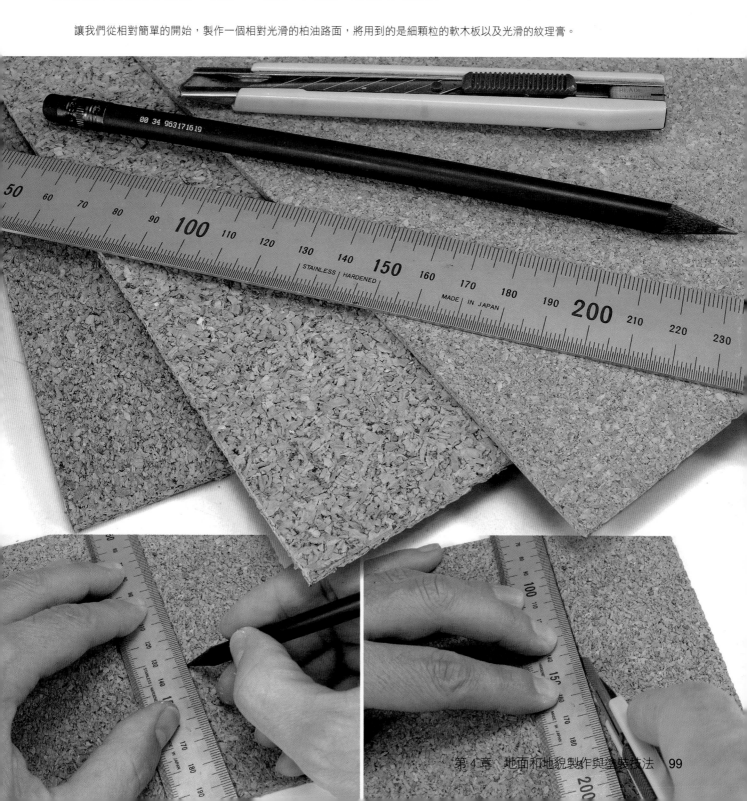

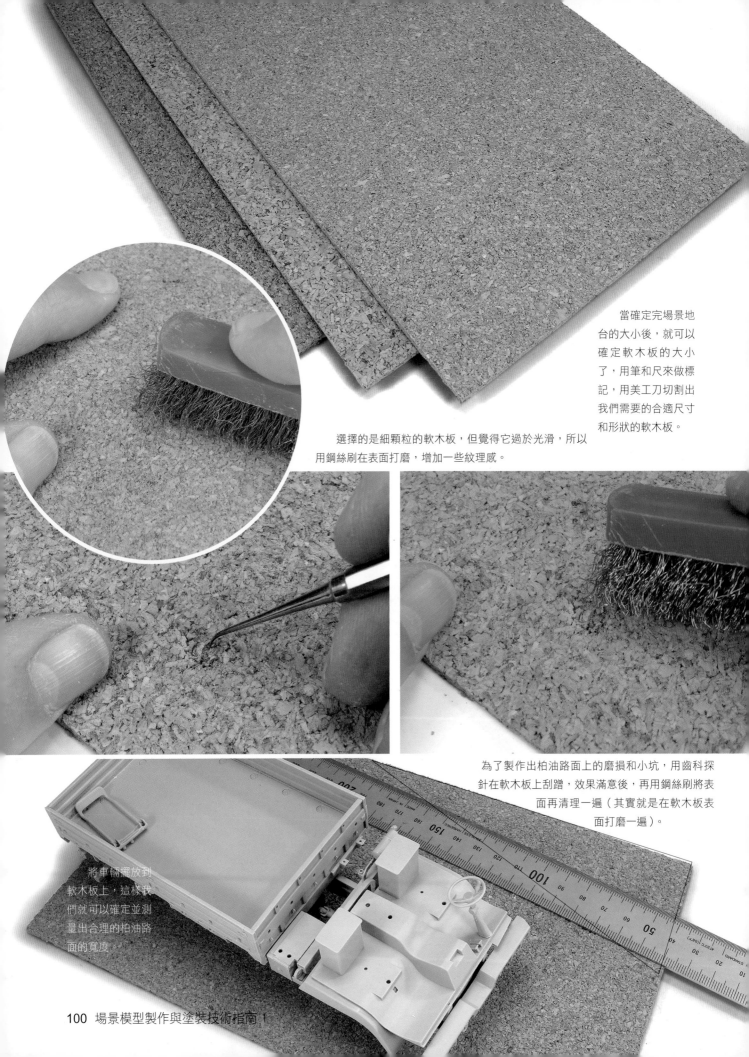

當確定完場景地
台的大小後，就可以
確定軟木板的大小
了，用筆和尺來做標
記，用美工刀切割出
我們需要的合適尺寸
和形狀的軟木板。

選擇的是細顆粒的軟木板，但覺得它過於光滑，所以
用鋼絲刷在表面打磨，增加一些紋理感。

為了製作出柏油路面上的磨損和小坑，用齒科探
針在軟木板上刮蹭，效果滿意後，再用鋼絲刷將表
面再清理一遍（其實就是在軟木板表
面打磨一遍）。

將車輛擺放到
軟木板上，這樣我
們就可以確定並測
量出合理的柏油路
面的寬度

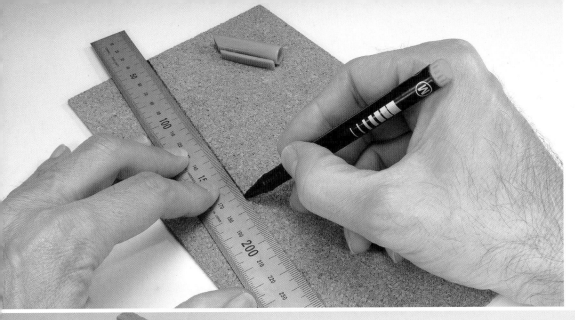

用尺以及筆做好標
記，同時我們還需要標
記好路邊水泥擋牆的位
置。

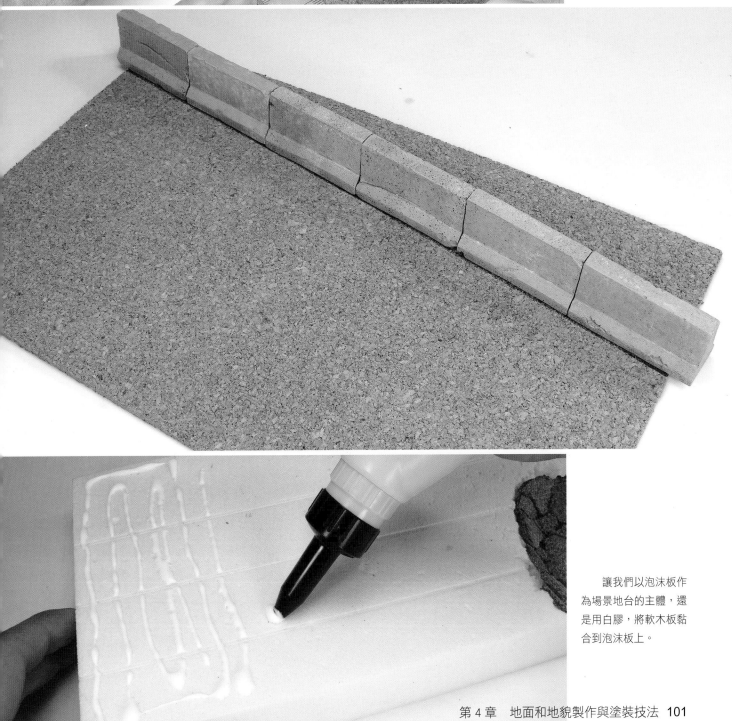

讓我們以泡沫板作
為場景地台的主體，還
是用白膠，將軟木板黏
合到泡沫板上。

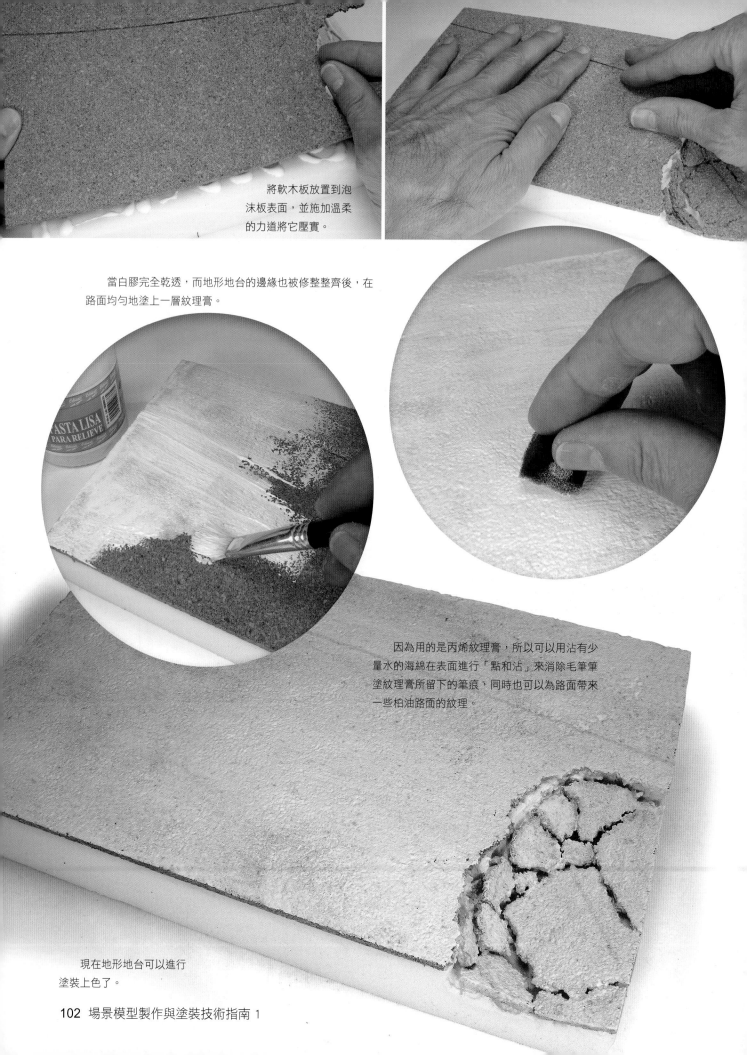

將軟木板放置到泡
沫板表面，並施加溫柔
的力道將它壓實。

當白膠完全乾透，而地形地台的邊緣也被修整整齊後，在
路面均勻地塗上一層紋理膏。

因為用的是丙烯紋理膏，所以可以用沾有少
量水的海綿在表面進行「點和沾」來消除毛筆筆
塗紋理膏所留下的筆痕，同時也可以為路面帶來
一些柏油路面的紋理。

現在地形地台可以進行
塗裝上色了。

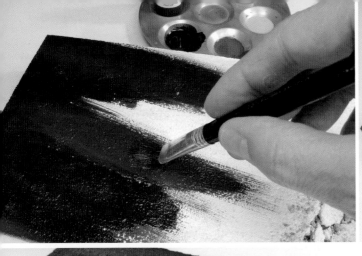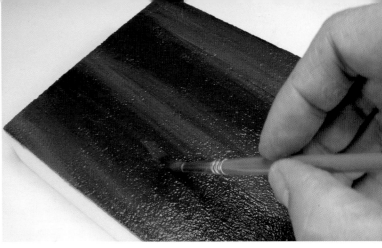

筆塗還是像之前塗裝岩石牆那樣，採用水性漆濕塗的技法，這種技法需要不斷地練習才能找到感覺，快速地運筆，在路面筆塗出高光區域、中間色調區域以及陰影區域（這些區域之間的色調過度是柔和的，快速運筆所帶來的筆痕可以很好地模擬車輛駛過的痕跡。），還是將各種色調的顏料事先準備在調色盤中，色調從深灰色到淺沙色。

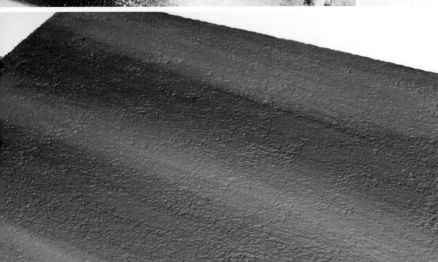

車輪輾過的區域，由於橡膠車輪與地面的摩擦，所以這裡的色調會更深、更暗，而道路的中間區域以及兩旁的區域會聚集更多的塵土，色調會更淺更亮（還是建議大家多多觀察現實生活中的公路和高速路路面。）。

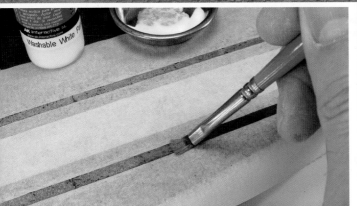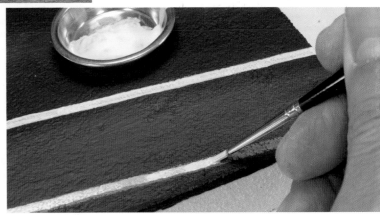

採用遮蓋帶筆塗路肩標識線，這裡使用的水性漆是AK 751水洗白，這種顏料乾後可以很輕易地用濕潤的毛筆去掉一部分，可以很好地模擬標識線磨損的效果，首先讓毛筆上沾有極少量的AK 751（否則顏料會滲到遮蓋以外的部分）筆塗第一層，接著去掉遮蓋帶，筆塗第二層增加遮蓋力。

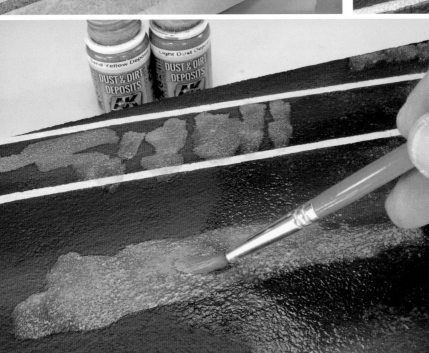

現在開始進行舊化，首先在道路的中間以及道路兩邊（包括路肩標識線上的水泥擋牆的放置區域）佈置上塵土和泥土效果，因為現實中，這些區域就會有泥土和塵土聚集（首先在這些區域筆塗上一些塵土和泥土沉積效果液AK 4061和AK 4062，然後用沾有AK 047.White Spirit的毛筆將色塊潤開並模糊化。）。

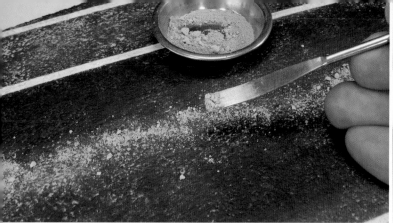

接著用碾碎的乾泥土佈置到這些區域，並用AK 118碎石及沙礫固定液將它們固定。

待AK 118碎石及沙礫固定液乾透後，在表面應用上一些AK 074（北約車輛雨痕效果液）及AK 022（非洲塵土表現液）（如果大家仔細觀察可以發現，AK 118乾透後呈現出一種緞面的效果，這對於具有消光質感的塵土和沙礫來說是非常不真實的，所以在這些地方應用上AK 074和AK 022這類消光效果的舊化液是非常必要的。）。

在塵土和碎屑周圍佈置上一些乾的舊化土，選擇了一些不同色調的舊化土並綜合運用，接著用乾的大毛筆（質軟的毛筆）輕輕地抹開並混色，做出一種柔和的過度效果。

　　最後用AK 047 White Spirit將舊化土固定（用乾淨的長頭毛筆沾上AK 047 White Spirit，輕輕地點在舊化土表面，由於AK 047毛細作用非常強，所以只需要幾點筆觸就可以固定很大範圍的舊化土，同時完全乾透之後，之前舊化土的色調不會改變，但是AK 047的固定效果是「半固定」的，即固定之後吹不掉，但是用指尖可以抹掉一點，所以在消光的表面能夠達到更好的「半固定」效果，如果想達到「完全的固定」，可以按照我的方法，在「半固定」效果滿意後，用AK 048舊化土固定液在表面非常薄地噴一到兩層。）。

　　為了增強輪胎摩擦區域與周圍淺色調塵土和碎屑的對比度，在輪胎摩擦區域應用上一點黑色的舊化土（AK 2038或者AK 039）（這裡是將極少量的乾的舊化土，用乾毛筆輕掃到輪胎摩擦區域，並沒有之後的「半固定」以及「全固定」，這是因為，其一舊化土用量很少；其二消光的地台表面可以很好地「半固定」這極少量的舊化土；其三場景模型做好後，觀賞者並不會用手去摸，所以不用擔心指尖會把舊化土抹掉。）。

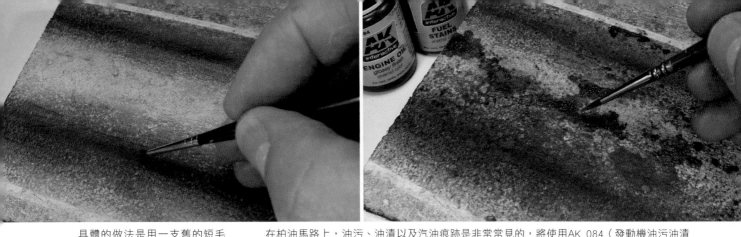

具體的做法是用一支舊的短毛的毛筆，將黑色舊化土輕柔地掃到這些區域，模擬輪胎和地面摩擦後地面發黑的效果。

在柏油馬路上，油污、油漬以及汽油痕跡是非常常見的，將使用AK 084（發動機油污油漬效果液）以及AK 025（汽油痕跡效果液）來模擬這種效果，充分搖勻，用細毛筆點塗在這些區域上（當油污色塊乾燥後，再在上面有選擇性地不規則地筆塗上一些新的油污痕跡，將使得效果更加豐富、更加真實，另外汽油痕跡和機油痕跡是不一樣的效果，所以需要兩者配合起來使用。）。油污、油漬以及汽油痕跡主要集中在道路的中間以及兩側的部分。

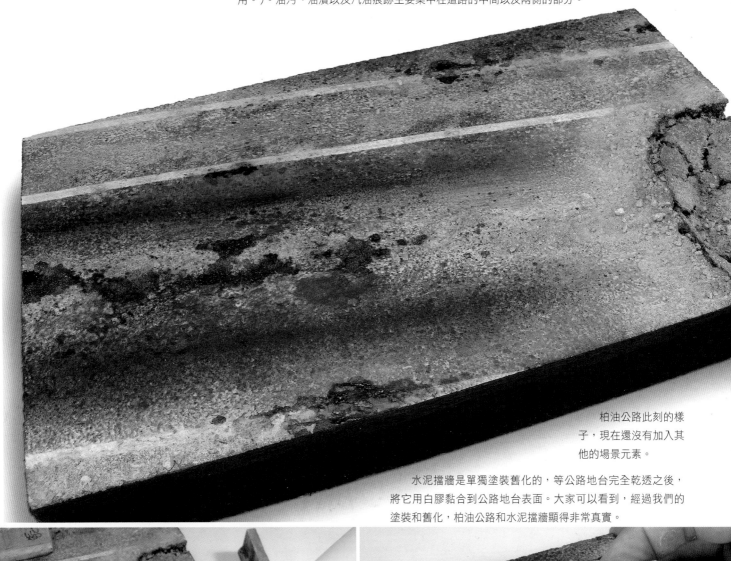

柏油公路此刻的樣子，現在還沒有加入其他的場景元素。

水泥擋牆是單獨塗裝舊化的，等公路地台完全乾透之後，將它用白膠黏合到公路地台表面。大家可以看到，經過我們的塗裝和舊化，柏油公路和水泥擋牆顯得非常真實。

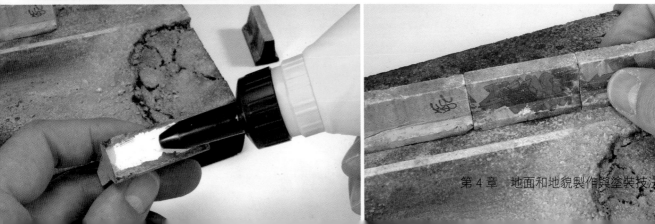

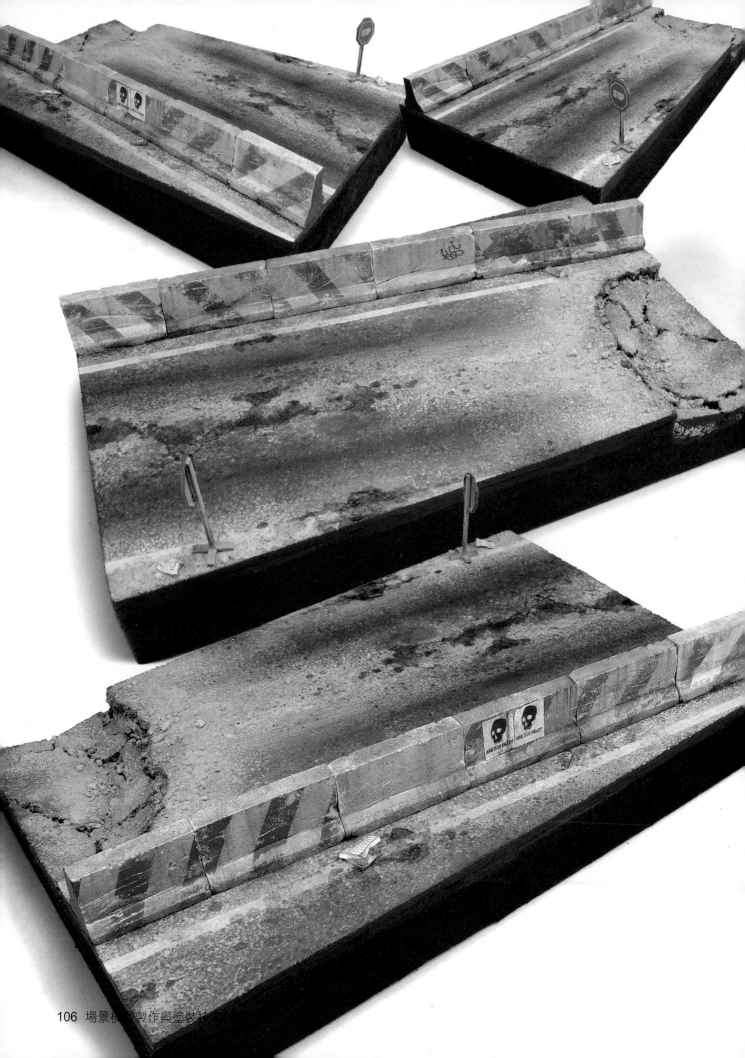

2. 粗糙的柏油路

要製作新修好的柏油路（具有粗糙的紋理），我們需要用到不一樣的紋理膏，這種紋理膏中摻入了一些沙粒，因此可以表現出粗糙的紋理。這裡用到的軟木板也是具有粗糙顆粒和紋理的軟木板。事先將這種丙烯紋理膏用水稍微稀釋一點，然後用寬的平頭毛筆刷到軟木板上。

在這張圖中，大家可以清楚地看到，當丙烯膏完全乾透後，顯著的紋理感表現了出來。

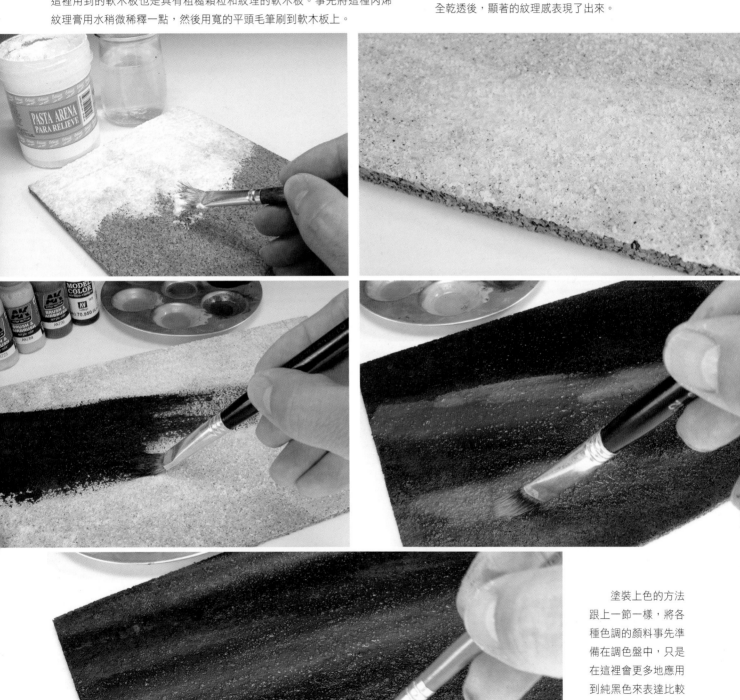

塗裝上色的方法跟上一節一樣，將各種色調的顏料事先準備在調色盤中，只是在這裡會更多地應用到純黑色來表達比較新的柏油路。

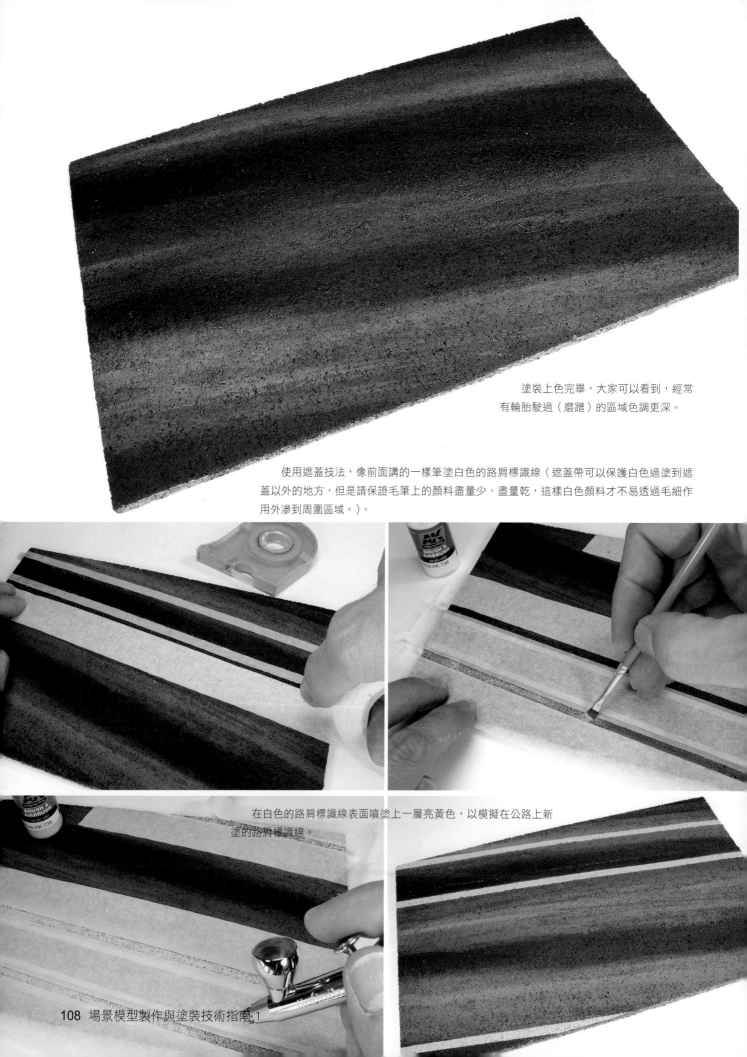

塗裝上色完畢，大家可以看到，經常有輪胎駛過（磨蹭）的區域色調更深。

使用遮蓋技法，像前面講的一樣筆塗白色的路肩標識線（遮蓋帶可以保護白色過塗到遮蓋以外的地方，但是請保證毛筆上的顏料盡量少、盡量乾，這樣白色顏料才不易透過毛細作用外滲到周圍區域。）。

在白色的路肩標識線表面噴塗上一層亮黃色，以模擬在公路上新塗的路肩標識線。

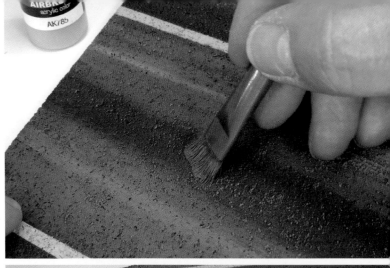

乾掃上一些淺灰色和深灰色來加強效果（平頭毛筆上沾一點顏料，然後在紙巾上沾乾毛筆上絕大部分的顏料，接著在公路表面反覆地輕輕地掃過。）。

用水性漆塗裝上色後，就可以在表面使用油畫顏料了，在一些區域筆塗上少許油畫顏料的色塊，之前深色調的區域用深色的油畫顏料，淺色調的區域用淺色的油畫顏料，接著用乾淨的毛筆沾上少量的AK 047（或者AK 011）White Spirit，沿著車輛行駛的方向運筆，抹開和潤開這些油畫顏料色塊，要注意不斷地用White Spirit清洗毛筆，這一步處理完後，公路的色調變得更加豐富、更加吸引人了。

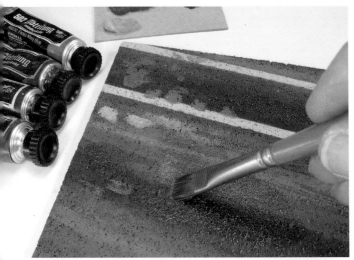

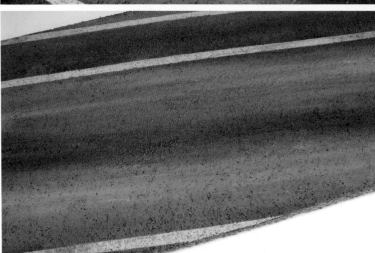

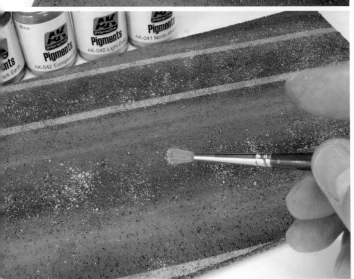

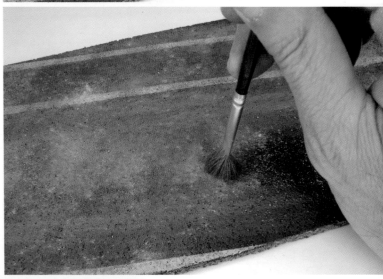

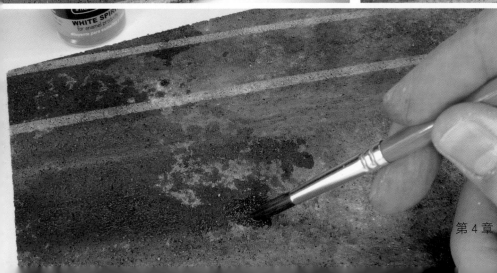

應用上一些棕色和灰色的舊化土，然後像上一節示範一樣，用AK 047 White Spirit 將舊化土「半固定」在那裡。

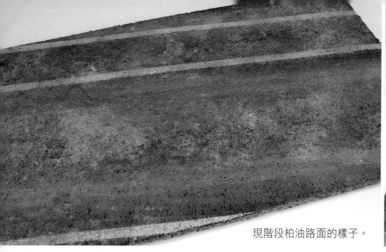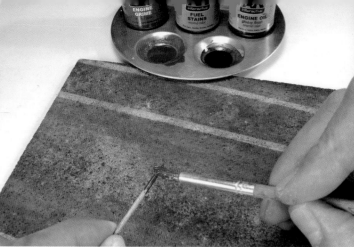

現階段柏油路面的樣子。

　　這裡將使用彈撥技法製作濺點效果，所使用的效果液是AK 082（發動機機油污垢效果液）、AK 084（發動機油污漬效果液）以及AK 025（汽油痕跡效果液）。模擬公路表面機油和汽油的濺點效果，這種效果主要集中在公路的中間部分，往往是發動機運行時排氣口噴出的（用毛筆沾上少量效果液，然後在牙籤上彈撥，將造成很細小的濺點，並濺落在模型表面，這就是濺點技法的簡單介紹，請先在白紙上或者廢棄的模型上練習這種技法。）。

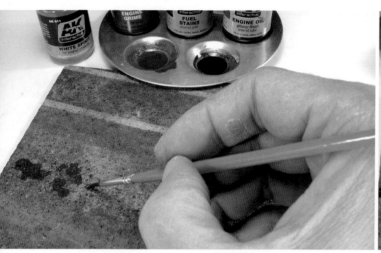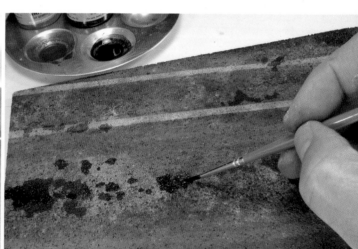

　　筆塗陳舊的大塊的機油和汽油油污痕跡，雖然可以在公路上的任何部分見到這種效果，但是它主要還是集中在公路的中間部分。

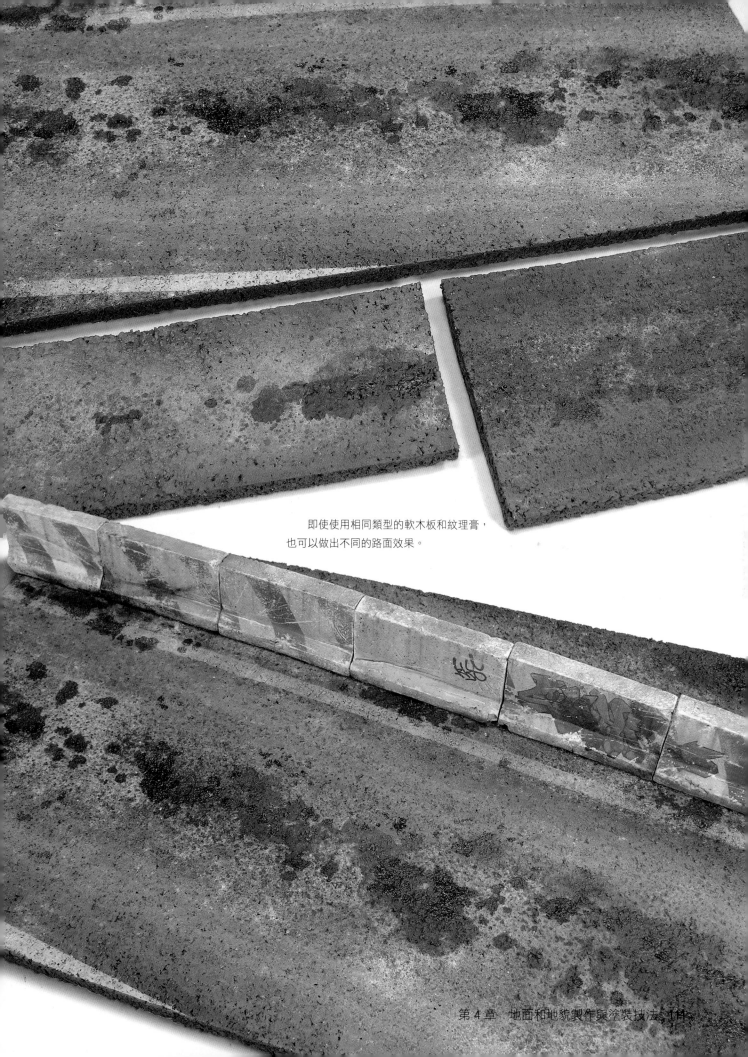

即使使用相同類型的軟木板和紋理膏，
也可以做出不同的路面效果。

3. 中度紋理感的濕潤柏油路

　　現在來製作具有中度紋理感的濕潤的柏油路，使用的材料是中度顆粒感的軟木板以及製作第一種柏油路所用到的紋理膏。會加點水將紋理膏調稀一點，這樣筆塗之後就不會遮蓋住整個軟木板的紋理。

　　大家可以看到，塗布的紋理膏呈現出半透明的狀態，軟木板的色調透了一點出來，紋理膏並沒有遮蓋住軟木板上所有的紋理。

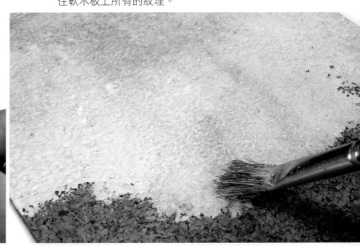

塗布的紋理膏完全乾透後的效果。

　　首先用鉛筆標出暗色調的區域（輪胎駛過和磨蹭的地方）和亮色調的區域（道路的中間、道路的兩邊，以及輪胎磨蹭痕跡的兩邊），然後像之前一樣，用深灰色筆塗暗色調的區域，用沙色筆塗淺色調的區域。

　　按照所做的標記，筆塗上用水稀釋的水性漆，類似濕塗的筆法（方法跟之前一樣）。

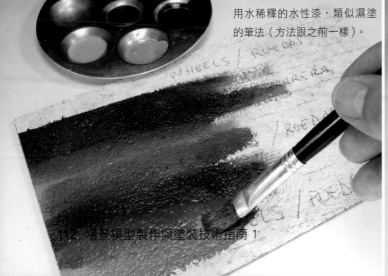

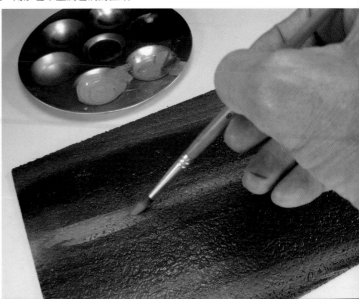

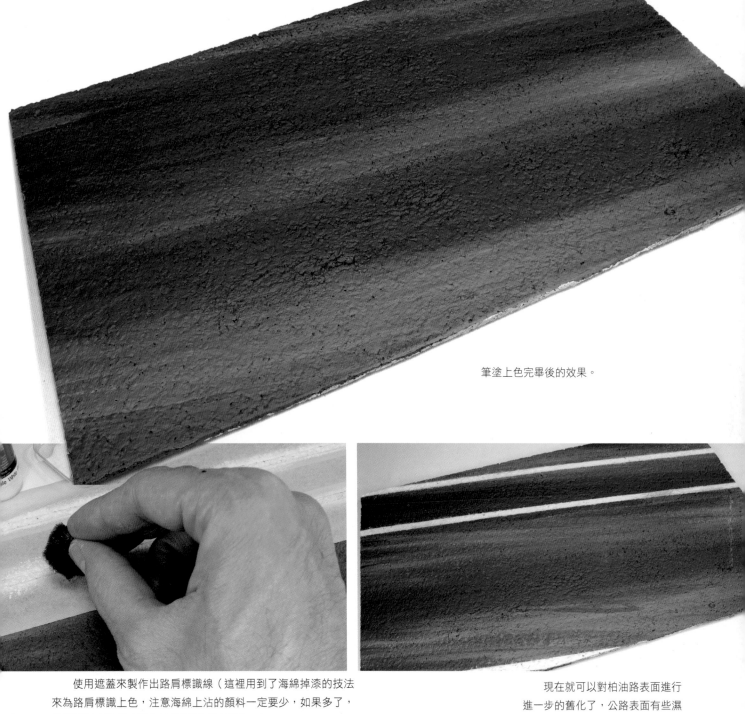

筆塗上色完畢後的效果。

使用遮蓋來製作出路肩標識線（這裡用到了海綿掉漆的技法來為路肩標識上色，注意海綿上沾的顏料一定要少，如果多了，液體顏料會通過毛細作用滲透到周圍區域。 ）。

現在就可以對柏油路表面進行進一步的舊化了，公路表面有些濕潤，在公路的中間和兩側有較薄的泥土和塵土，而車輪駛過的地方，顏色會更深，且不會有塵土聚集。

使用乾掃的筆法來加強柏油路面上粗糙的紋理感。

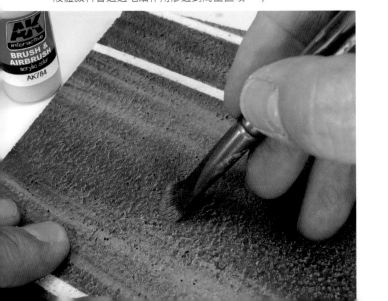

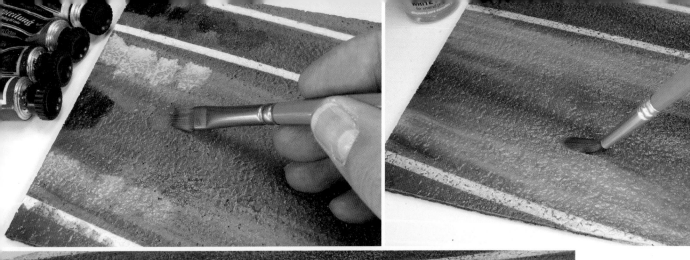

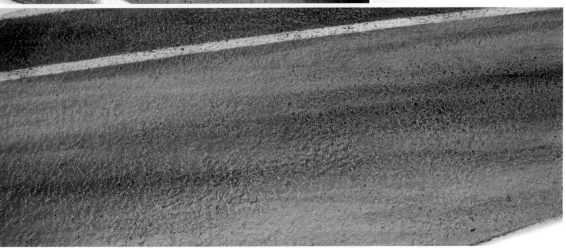

像上一節一樣，筆塗上幾種色調的油畫顏料色塊，然後用乾淨的毛筆沾上AK 047 White Spirit將色塊潤開並柔化效果。

應用完油畫顏料後所製造出的色調變化。

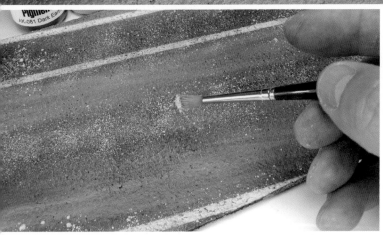

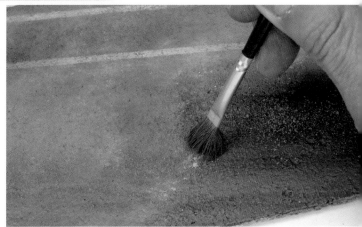

以乾的方式應用上幾種不同色調的舊化土，還是跟之前一樣，在淺色調區域用淺色調的舊化土，深色調區域用深色調舊化土，中間色調區域用中間色調的舊化土。所以這裡選擇了三種不同色調的舊化土，由淺到深分別是：AK 040淺塵土色、AK 042歐洲土色和AK 081深土色。

然後用乾的毛筆將乾的舊化土抹開並混色。

將少量Abt. 015陰影棕色油畫顏料與AK 079濕潤及雨水痕跡效果液混合，然後有選擇性地筆塗在公路表面，製作第一層濕潤的效果。

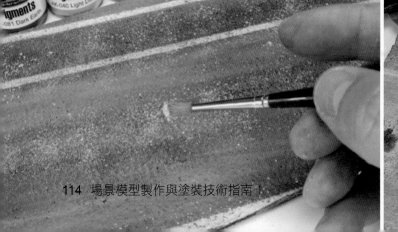

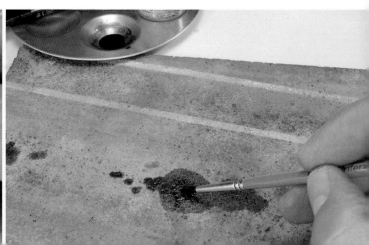

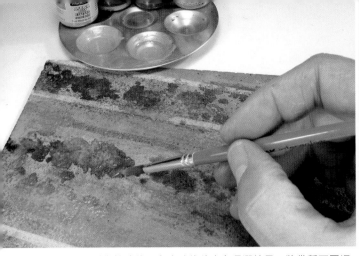
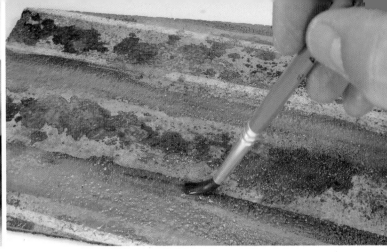

為了製作柏油路面上小片的積水和濕潤效果,將幾種不同泥土色調的琺瑯效果液(分別是AK 022非洲塵土效果液、AK 015塵土效果液和AK 078潮濕泥土效果液)與AK 079按照不同的比例混合,然後筆塗在路面,製作出豐富的、富於變化的小片積水和濕潤效果。

在道路中間表現出多種豐富的濕潤效果。在輪胎駛過的區域,筆塗濕潤效果液時,運筆的方嚮應與車輛行駛的方向一致。趁著效果液痕跡未乾,用乾淨的毛筆沾上少量AK 047 White Spirit,將濕潤效果痕跡沿著車輪行駛的方向潤開,模擬行駛的車輪將水跡帶開的效果。

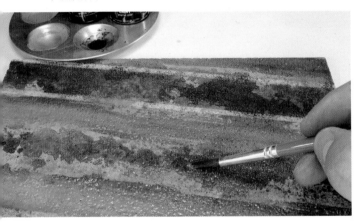
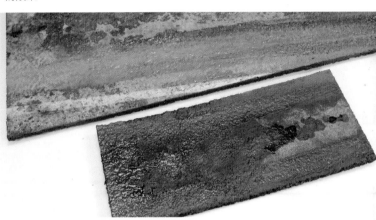

使用同樣的技法可以在具有不同質感和紋理感的柏油路上製作出這種積水和濕潤效果。

將AK 024(綠色車輛用深色污垢垂紋效果液)和AK 027(淺色苔蘚痕跡效果液)混合後用AK 047稀釋約4~5倍(最好還添加適量的AK 079濕潤及雨水痕跡效果液),在一些區域筆塗和點綴上一些綠色的苔蘚色調,進一步強化路面上濕潤的感覺。

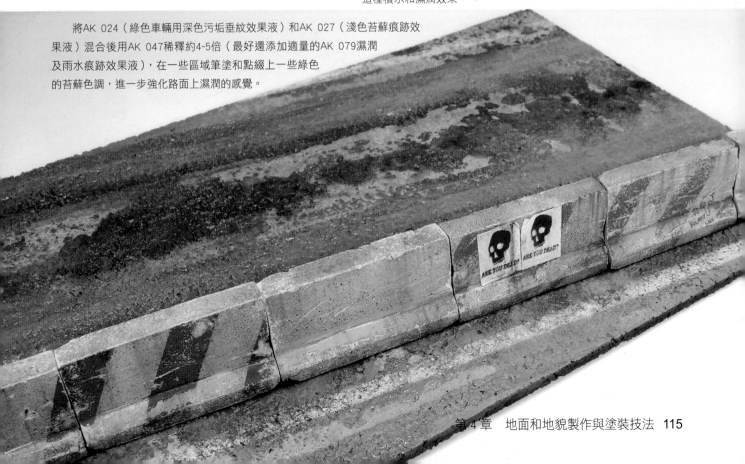

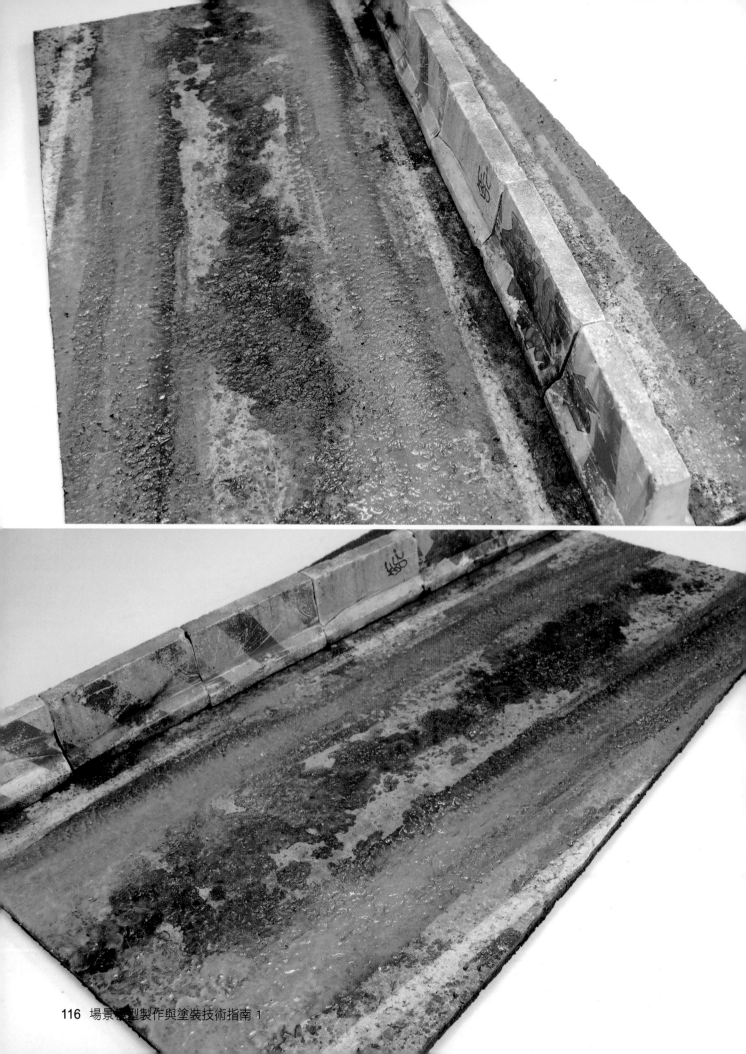

（二）磚石路面

1. 自製路面的磚石

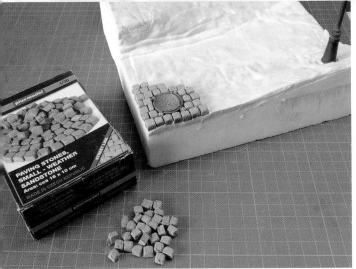

有很多種方法和材料來製作磚石路面或者鋪砌的路面，可以在市面上買到現成的產品，或者可以用小石子以及精細切割的塑料塊來製作鋪路磚石。

自己製作的優點在於，可以不受形狀和大小的限制，製作出任何需要的樣子。

可以在家裡自製一些鋪路的磚石，但是市場上，有很多廠家已經生產了這種模型場景用的鋪路磚石和鋪路磚塊，直接使用它們來鋪設我們的磚石路面就可以了。

還是在「黏土皮」表面用白膠來黏合這些鋪路磚石。總是從一個角落開始鋪設，鋪路磚石的排列要表現出規律感。

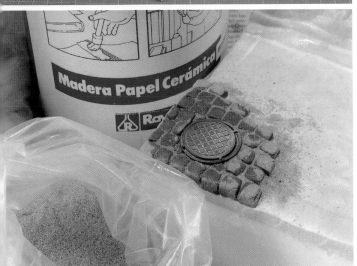

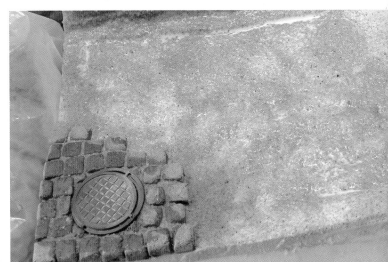

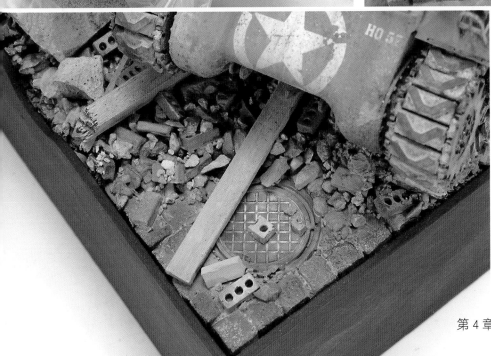

當磚石鋪滿了需要的區域，就在磚石路面上撒一些細沙，讓細沙填滿鋪路磚石之間的縫隙，接著用指尖抹掉路面多餘的細沙，這樣磚石路面就有了一個清爽的表面，同時鋪路磚石之間的縫隙也被細沙所填滿。

將白膠用清水適當稀釋（大約是1：1的比例稀釋），將它滲入鋪路磚石之間的縫隙，以此來固定縫隙中的細沙。

完全乾透後就可以進行塗裝上色了，用水性漆上色，然後用泥土色的琺瑯效果液進行漬洗和濾鏡。

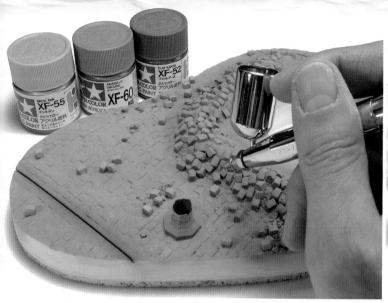

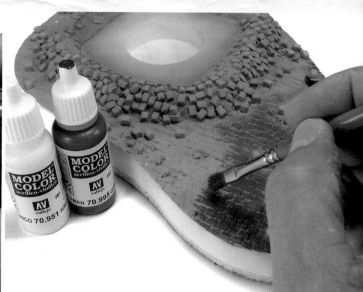

很多廠家都為市場提供了成品地台商品，它們操作簡單。在前面的「地台」這一大章節中，已經為大家介紹了成品地台商品，現在將以簡單的方法來塗裝這個磚石路面地台成品。首先為表面噴塗上偏棕、偏赭的色調，要善於用噴筆製作出一些色調變化和模糊的過度效果。

用白色和深灰色的水性漆調配出自己需要的色調，然後以「乾掃」的筆法為磚石路面上色。

為了製作一些色調的變化、不規則感並讓效果更加豐富更加有趣，單獨地為一些鋪路磚石筆塗上不同色調的灰色和白色。

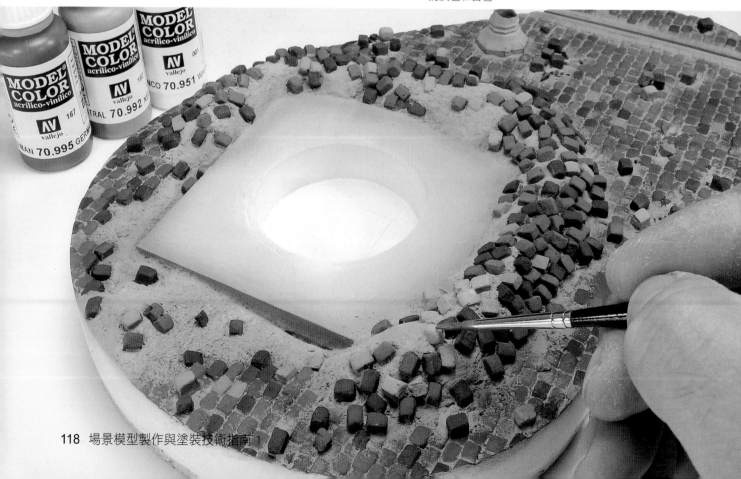

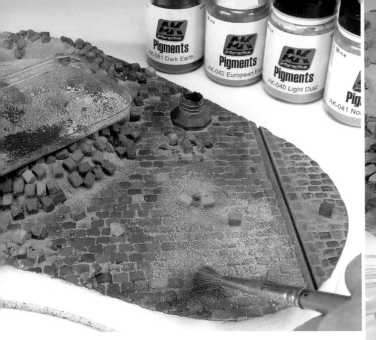

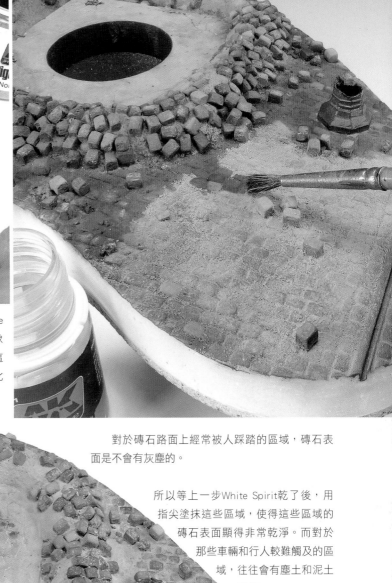

鋪路磚石之間的縫隙會聚集一些塵土，為了模擬這個效果，將少量舊化土以乾的毛筆掃到磚石表面，這樣舊化土就自然地聚集到了磚石之間的縫隙處。不用太在意鋪路磚石上面覆蓋了少量舊化土。

用AK 011 White Spirit固定舊化土（就像前面章節中強調的，這裡是「半固定」舊化土。）。

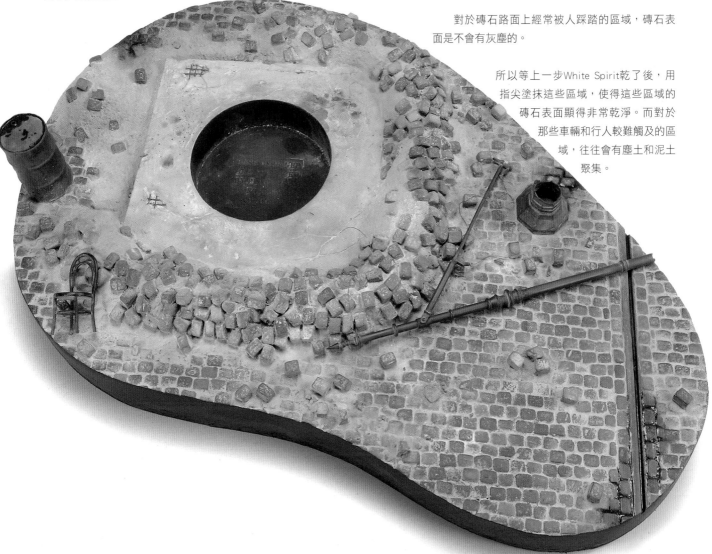

對於磚石路面上經常被人踩踏的區域，磚石表面是不會有灰塵的。

所以等上一步White Spirit乾了後，用指尖塗抹這些區域，使得這些區域的磚石表面顯得非常乾淨。而對於那些車輛和行人較難觸及的區域，往往會有塵土和泥土聚集。

3. 多元磚石路面地台

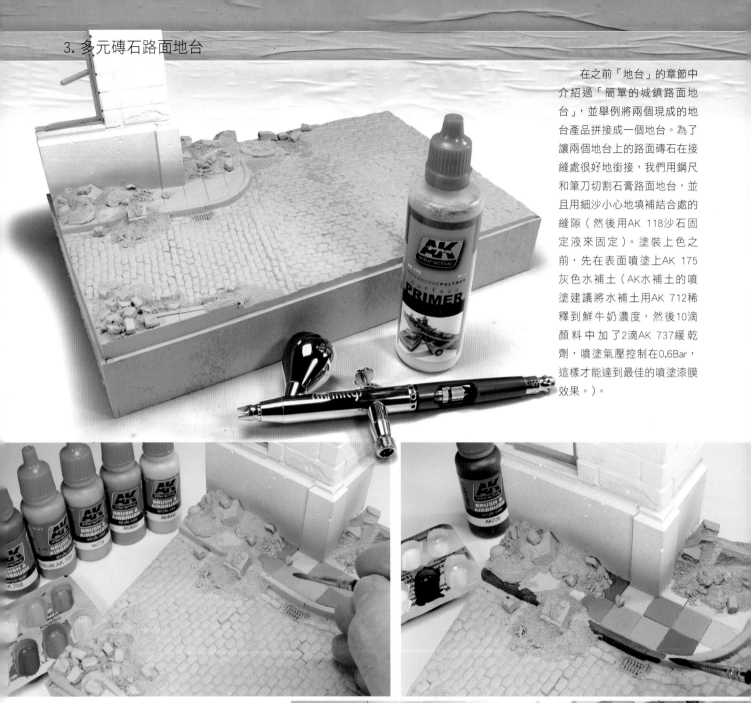

在之前「地台」的章節中介紹過「簡單的城鎮路面地台」，並舉例將兩個現成的地台產品拼接成一個地台。為了讓兩個地台上的路面磚石在接縫處很好地銜接，我們用鋼尺和筆刀切割石膏路面地台，並且用細沙小心地填補結合處的縫隙（然後用AK 118沙石固定液來固定）。塗裝上色之前，先在表面噴塗上AK 175灰色水補土（AK水補土的噴塗建議將水補土用AK 712稀釋到鮮牛奶濃度，然後10滴顏料中加了2滴AK 737緩乾劑，噴塗氣壓控制在0.6Bar，這樣才能達到最佳的噴塗漆膜效果。）。

現在開始用毛筆筆塗水性漆上色，之前灰色的水補土層為場景地台提供了一個理想的基礎底色，現在我們只需要用不同的灰色調隨機地筆塗一些路面的磚石，讓它們的色調更加富於變化就可以了。

使用二戰德國灰藍色濾鏡液（AK 071）非常薄、非常淺地在路面上均勻筆塗一層（其實這就是經典的濾鏡技法），以此來統一整個路面的色調。這種藍色的濾鏡液非常適合在灰色的基礎色上做濾鏡操作。

在角落和縫隙出，會應用上一些深色的琺瑯漬洗液來加強陰影的效果，在磚石路面（磚石路面）上，在磚石之間的縫隙處，同樣應用上這種深色的琺瑯漬洗液，目的就是突出和強調磚石之間的縫隙。

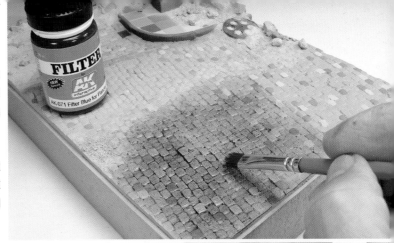

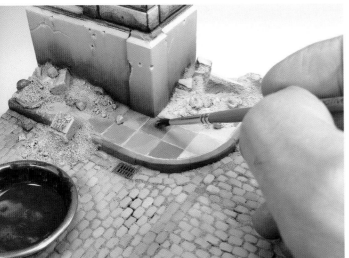

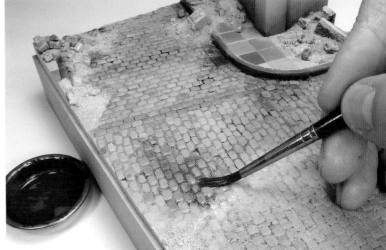

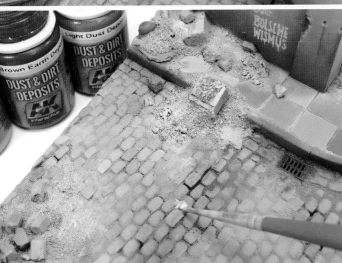

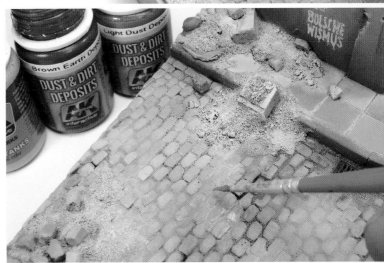

為了達到磚石之間的塵土效果會用到幾種淺色調的效果液（這裡用到了AK 074北約車輛雨痕效果液、AK 4063棕土色塵土及泥土沉積效果液、AK 4062淺塵土色塵土及泥土沉積效果液等。），將不同色調的舊化液有選擇性地筆塗到一些磚石的縫隙之間（使用前仍然是充分搖勻效果液），不同色調之間可以有重合的區域，然後用乾淨的毛筆沾上少量的AK 047 White Spirit來對這些區域進行柔化和混色。最後得到了不錯的效果，磚石之間的區域得到了強調。

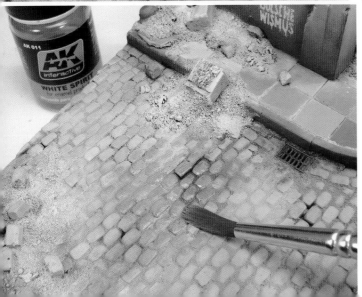

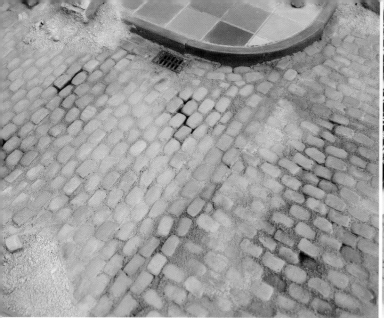
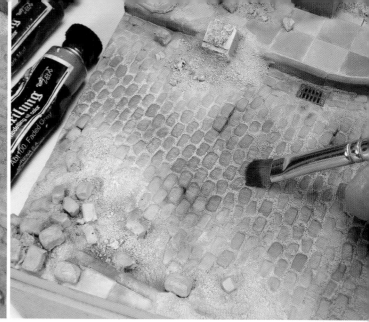

當應用完一些琺瑯舊化產品後，我們可以看到磚石之間的區域呈現出了豐富的且富於變化的效果。

磚石表面經常被行人踩踏，所以會表現出一種特殊的磨損效果，這裡用輕柔的乾掃技法來模擬這種磨損的效果，使用的油畫顏料是Abt.130深泥漿色和Abt.100中性灰。

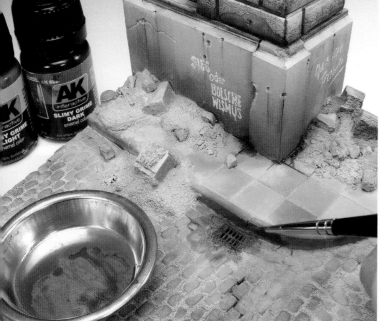

路邊下水道的格柵板處會有淺淺的苔蘚沉積以及發霉，這裡將用到AK 027淺色苔蘚痕跡效果液和AK 026深色苔蘚痕跡效果液，將兩種效果液適當地混合調配出自己希望的色調，然後小範圍地點畫在格柵板周圍的區域（可以像之前一樣，用乾淨的毛筆沾上AK 047 White Spirit對苔蘚痕跡的邊緣進行柔化和混色。）。

這裡將使用之前在「柏油路面」中講到的彈撥技法製作發動機和排氣口的油污噴濺到路面的效果，使用到的效果液是AK 084（發動機油污油漬效果液）和AK 082（發動機機油污垢效果液）。用細毛筆在油污濺點的區域內以及區域的附近點畫上一些油污痕跡的色塊，注意要有不規則感，要讓效果看起來自然而真實。

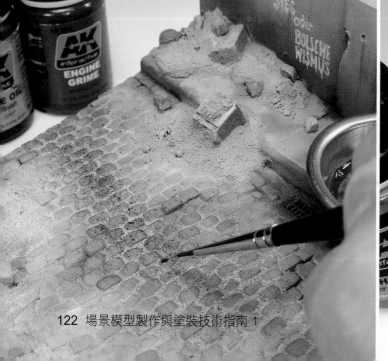
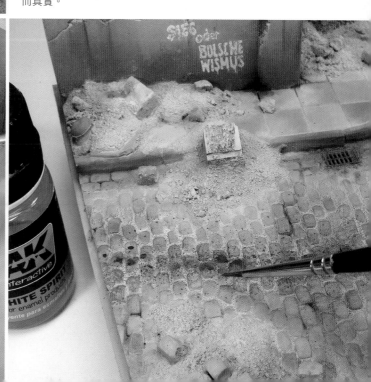

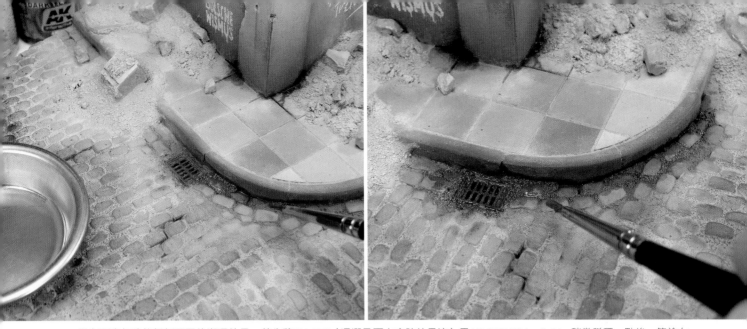

現在要來加強格柵板周圍的潮濕效果，首先將AK 079（濕潤及雨水痕跡效果液）用AK 047 White Spirit 稍微稀釋一點後，筆塗在格柵板周圍以及路階的角落處，趁著它未乾，在其區域內（以及最容易積水的地方）點畫上一些深色的混合物（這種深色的混合物是在AK 079中加入一點點AK 300「二戰德軍暗黃色塗裝漬洗液」所調配出來的。）。

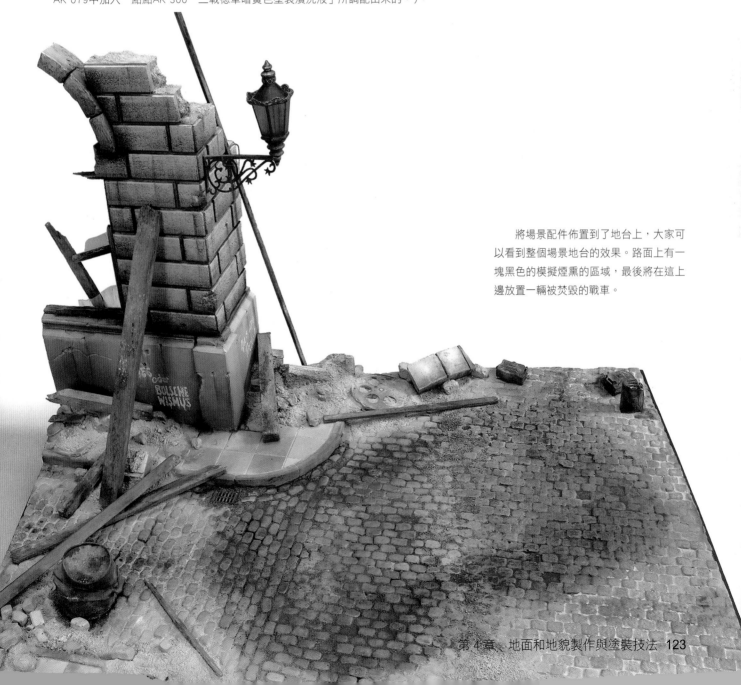

將場景配件佈置到了地台上，大家可以看到整個場景地台的效果。路面上有一塊黑色的模擬煙熏的區域，最後將在這上邊放置一輛被焚毀的戰車。

（三）水泥結構

1. 混凝土地台

在市面上我們可以買到混凝土地台的成品，在這一小節中將向大家展示如何製作鋼筋混凝土結構上的裂紋和破損效果，這種效果在真實的鋼筋混凝土結構中非常常見。

這種混凝土地台的成品是石膏製作的，石膏地台表面已經簡單地噴塗了棕土色的面漆，現在用美工刀在上面刻畫出一些真實的裂紋和破損痕跡（要想刻畫得真實，需要多多觀察實物中混凝土結構上的裂紋。）。

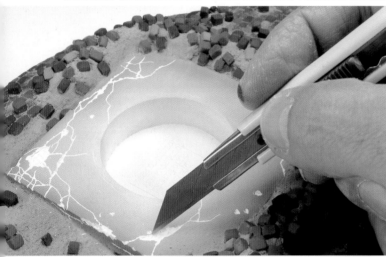
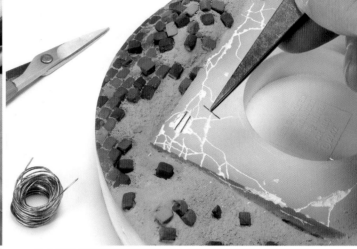

用合適粗細的銅絲來模擬混凝土結構中的鋼筋，這種螺紋鋼筋在混凝土結構中十分常見（銅絲表面是光滑的，如果要表現螺紋鋼筋的紋理，大家需要進一步思考如何自製，這裡分享一個模友間的經驗，用具有紋路的銼刀，以一定的角度壓合適粗細的錫絲，可以製作出具有不同螺紋效果的螺紋鋼筋樣式。）。

用強力膠將螺紋鋼筋固定到破損處。

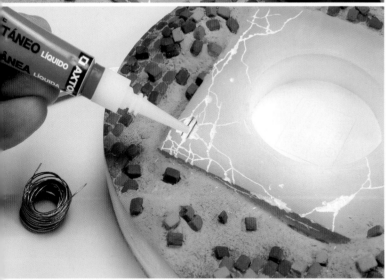

用水性漆筆塗混凝土結構，這裡用到的是濕塗技法（將水性漆用水進行適當的稀釋，或者事先用水稍微潤濕一下混凝土結構表面，然後再筆塗。），選擇的水性漆是幾種偏灰的色調，在混凝土表面進行不斷混色，色塊之間進行不斷柔化。

現在使用偏沙色的水性漆，然後將它重度稀釋（一份顏料大約兌七份的水），用毛筆點畫，做類似漬洗的操作，操作的重點主要集中在破損區域。

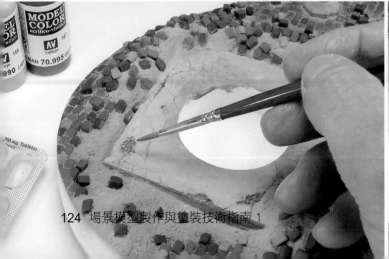
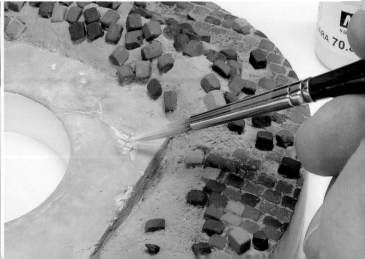

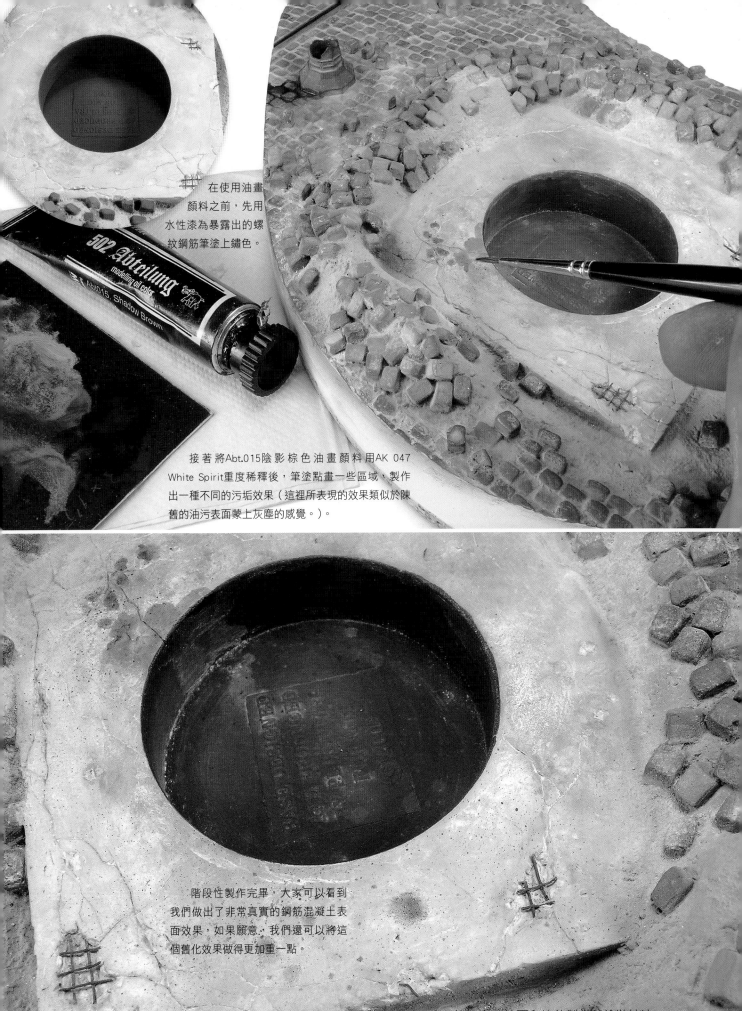

在使用油畫顏料之前，先用水性漆為暴露出的螺紋鋼筋筆塗上鏽色。

接著將Abt.015陰影棕色油畫顏料用AK 047 White Spirit重度稀釋後，筆塗點畫一些區域，製作出一種不同的污垢效果（這裡所表現的效果類似於陳舊的油污表面蒙上灰塵的感覺。）。

階段性製作完畢，大家可以看到我們做出了非常真實的鋼筋混凝土表面效果，如果願意，我們還可以將這個舊化效果做得更加重一點。

2. 用石膏自製鋼筋混凝土板

　　有時候我們需要在場景模型中自製損毀的鋼筋混凝土層板的效果，最好的方法是利用石膏倒模來製作，首先將一塊KT板切割打磨成我們需要的層板外形，然後以它為原型做模子。層板上的一個邊角切割出外形合適的銅絲「鋼筋網」。這些「鋼筋網」，呈現出破損的樣子最後將位於石膏層板內，之後當我敲碎石膏層板的邊角製作損毀效果時，這些「鋼筋網」就會顯露出來。

　　模子的邊緣用巴爾沙木片來搭建，模子的底是棕色的軟木板，選擇合適紋理和顆粒感的軟木板很重要，因為它的表面紋理可以真實地模擬混凝土板的表面紋理。用藍丁膠（Blu.Tack）將模子的周邊嚴密地密封好。

　　在容器中將石膏粉與水充分混合，調配到「芝麻糊」的稠度，或者比這個標準稍稠一點。將調配好的石膏糊小心地倒入模中，並讓它完全地浸入並淹沒「鋼筋網」。用鋼尺抹平石膏糊（操作的過程中要盡量減少石膏糊內殘留氣泡）。等石膏完全硬化後，我們將它從模子上取下來，接著會用錐子（或者類似的工具）在石膏層板上製作破損效果，直至可以看到破損處的「鋼筋網」並獲得理想的舊化效果。

　　將作為原型的KT板從模子中取出，然後將「鋼筋網」置於模子中並固定到合適的位置。

　　將它佈置到建築物上，大家可以看到效果非常真實。

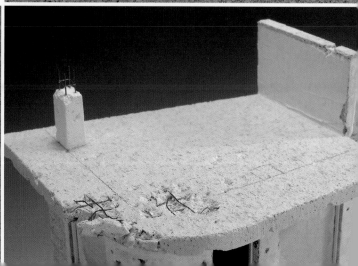

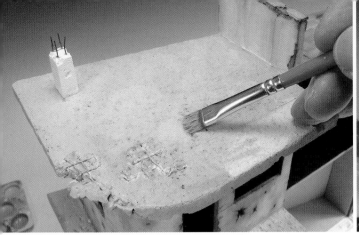
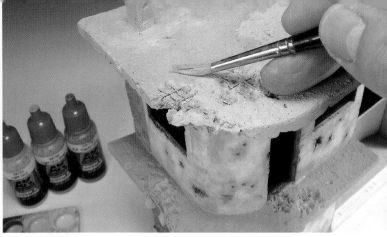

這裡還是應用之前的濕塗技法進行筆塗，所用的顏料是非常淺的灰色水性漆，會在其中加入極少量的藍色或者綠色色調。

用非常淺的灰色水性漆（用水稀釋到漬洗液濃度），筆塗在石膏層板表面，為基礎色帶來一些漬洗的痕跡效果。

用鏽色的水性漆對暴露出的鋼筋進行精細的筆塗，為它們帶來鏽色的色調。

接著將AK 675腐朽沉積物效果液（它非常適合於表現那種帶有一丁點綠色色調的混凝土表面效果）和AK 677中性灰漬洗液以適當比例混合，然後用AK 047 White Spirit 進行重度地稀釋，接著用它在石膏層板表面進行淺淺地漬洗，突出表面的一些細節和紋理。

用一支大而柔軟的毛筆將這種重度稀釋的混合物筆塗到石膏層板表面（比較硬的毛筆會磨損石膏表面，所以選用軟毛毛筆，但若是使用美術專用的高強度石膏粉，石膏完全硬化之後表面是非常堅硬的，不會像粉筆那樣又脆又粉，完全不用擔心毛筆會磨損石膏表面。）。

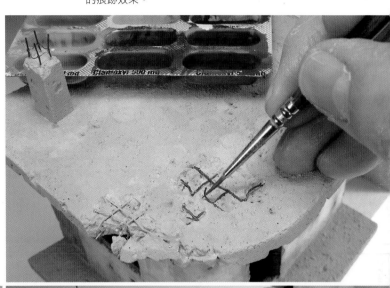

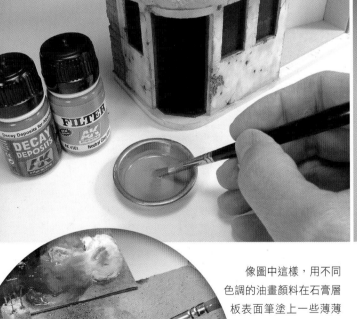

像圖中這樣，用不同色調的油畫顏料在石膏層板表面筆塗上一些薄薄的色塊，在角落和陰影區域筆塗上深色調的色塊，在邊緣和陽光照射充足的區域筆塗上淺色調的色塊。

再用乾淨的毛筆沾上AK 047 White Spirit 潤開並模糊化這些色塊，並讓它完全乾透（操作的過程中要注意經常用White Spirit 清潔毛筆，這一點非常重要。）。

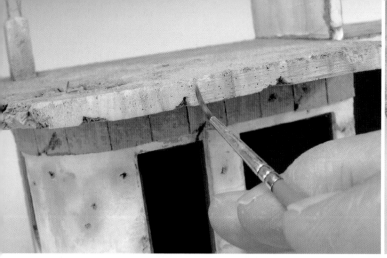

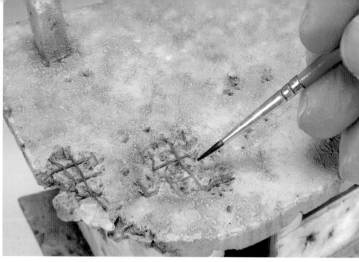

在混凝土層板垂直面上，我用少量經過稀釋的深色的油畫顏料淺淺地描畫出污垢的垂紋效果。

在混凝土層板破損的凹坑和裂隙處點綴上深色調的油畫顏料（這裡的油畫顏料也是先稀釋到漬洗液濃度，然後取少量，筆塗點綴在破損的凹坑和裂隙處。）。

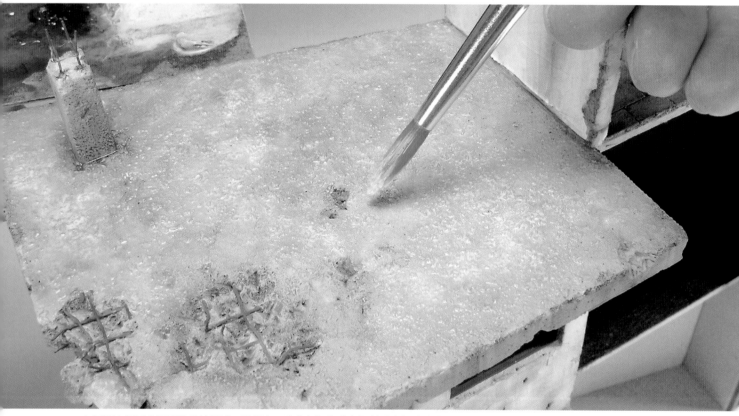

在混凝土層板水平面的其他區域，點綴上一些淺色調的油畫顏料（這裡的油畫顏料也是先稀釋到漬洗液濃度，然後取少量，筆塗點綴筆塗。）。

選擇一些區域，筆塗上薄薄的赭色或者土色的油畫顏料色塊，然後用乾淨的毛筆沾上AK 047 White Spirit潤開並模糊化這些色塊。

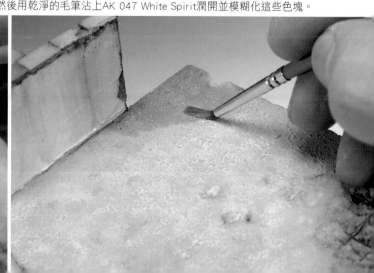

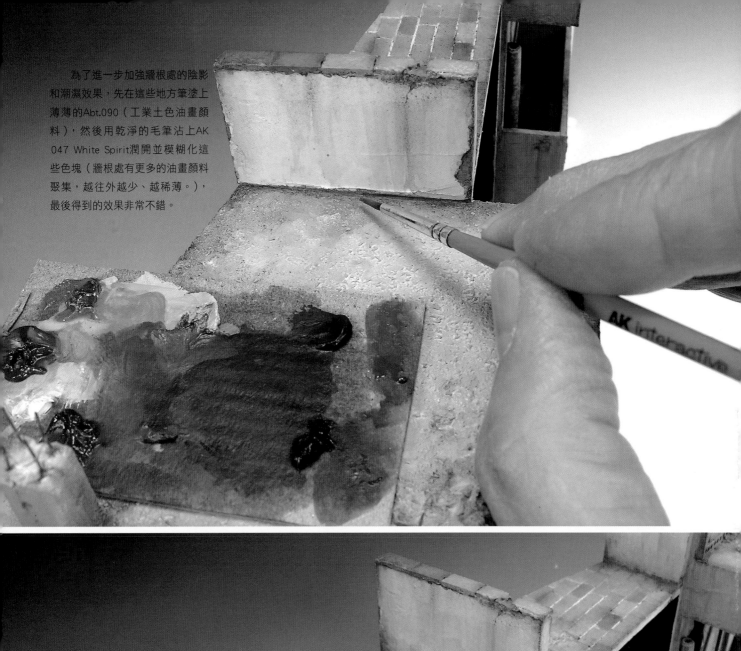

為了進一步加強牆根處的陰影和潮濕效果，先在這些地方筆塗上薄薄的Abt.090（工業土色油畫顏料），然後用乾淨的毛筆沾上AK 047 White Spirit潤開並模糊化這些色塊（牆根處有更多的油畫顏料聚集，越往外越少、越稀薄。），最後得到的效果非常不錯。

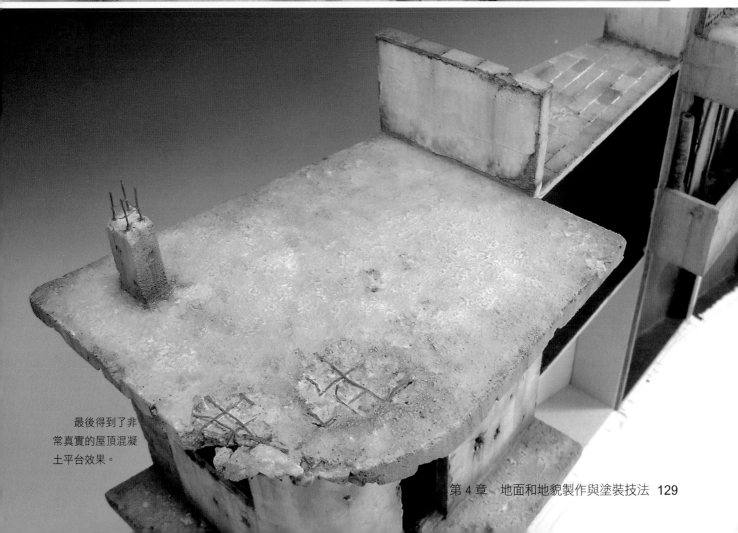

最後得到了非常真實的屋頂混凝土平台效果。

3. 用雪弗板自製水泥磚石台階

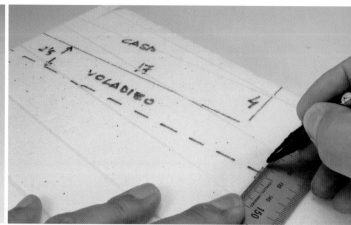

我們可以用厚度合適的雪弗板自製水泥磚石，雪弗板這種材料用途非常廣泛，可以鋸、可以刨、可以釘、可以黏，總之可以進行多種加工。

首先確定場景地台的具體尺寸，然後就開始在雪弗板上劃好標記線。我們要做的是一個比較小的場景地台，一條公路旁的路邊服務站，這個服務站是搭建在水泥磚塊上的。

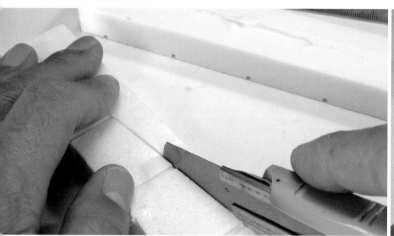

雪弗板非常易於切割和加工，但是用美工刀切割時我們要注意不要傷到手（切割雪弗板時如何保證邊緣整齊不起毛邊呢？給大家以下幾點建議：一是美工刀刀片要鋒利，二是美工刀刀身要多推出一點長度，三是要領是「劃」而不是「切」，「切」是向下用力，阻力大，起手時一刀戳到底，而「劃」的要領是刀鋒與切割表面呈一定的斜角，是向後用力，注重的是一次性的流暢度。）。

當雪弗板磚塊切割好後，就開始用砂紙對它們進行輕柔地打磨，去掉不完美的毛邊，每一塊雪弗板磚塊大致的尺寸是：2.5cm×3.5cm×1cm（購買雪弗板的厚度是1cm，或者稍微厚一點的也可以。）。

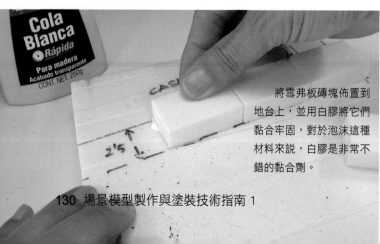

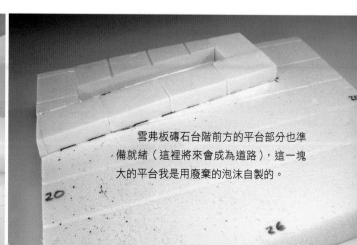

將雪弗板磚塊佈置到地台上，並用白膠將它們黏合牢固，對於泡沫這種材料來說，白膠是非常不錯的黏合劑。

雪弗板磚石台階前方的平台部分也準備就緒（這裡將來會成為道路），這一塊大的平台我是用廢棄的泡沫自製的。

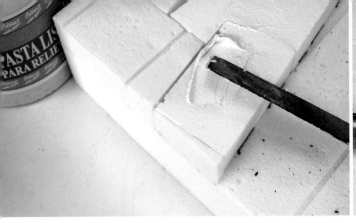

用抹刀小心地將紋理膏抹平到雪弗板磚塊上，用這種方法來表現水泥磚石的表面紋理，注意我們所選擇的紋理膏的顆粒不可以過於粗糙（這種紋理膏大家可以選擇AK 8014混凝土丙烯效果膏，取來直接用，非常方便。）。

待紋理膏完全乾透，大家可以觀察效果。我們之前的精力主要集中在表現倒模水泥磚塊的表面紋理和質感。

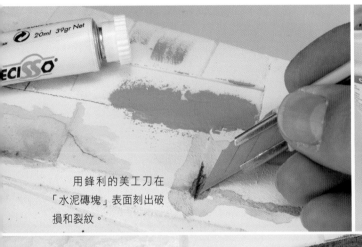

用鋒利的美工刀在「水泥磚塊」表面刻出破損和裂紋。

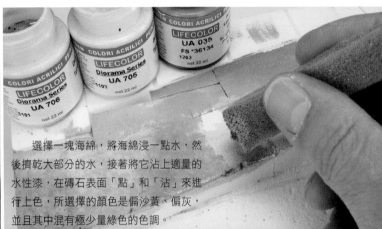

選擇一塊海綿，將海綿浸一點水，然後擠乾大部分的水，接著將它沾上適量的水性漆，在磚石表面「點」和「沾」來進行上色，所選擇的顏色是偏沙黃、偏灰，並且其中混有極少量綠色的色調。

調配出比之前色調更深以及更淺的顏色，還是像上一步一樣，用浸水的海綿沾上顏料進行「點」和「沾」，製作出一些高光區域和陰影區域，這樣整個「水泥磚石台階」看起來色調更加豐富，更有立體感和層次感，效果更加真實。

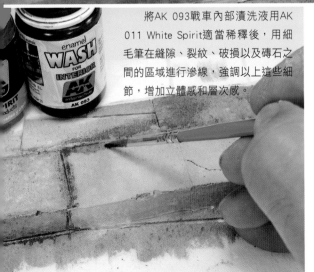

將AK 093戰車內部漬洗液用AK 011 White Spirit適當稀釋後，用細毛筆在縫隙、裂紋、破損以及磚石之間的區域進行滲線，強調以上這些細節，增加立體感和層次感。

接著採用乾掃的技法，用的是偏灰、偏淺皮革色的水性漆，輕柔地在磚塊表面進行乾掃，進一步突出磚石的紋理和破損處的結構（簡要地介紹一下乾掃技法，此時顏料是不用稀釋的，用乾淨的平頭毛筆沾上少量顏料，然後在紙巾上不斷地沾乾毛筆上的顏料，直至毛筆上只保留了極少量的顏料，然後用毛筆輕輕地在模型表面反覆掃過，用以強調模型表面凸起的細節。）。

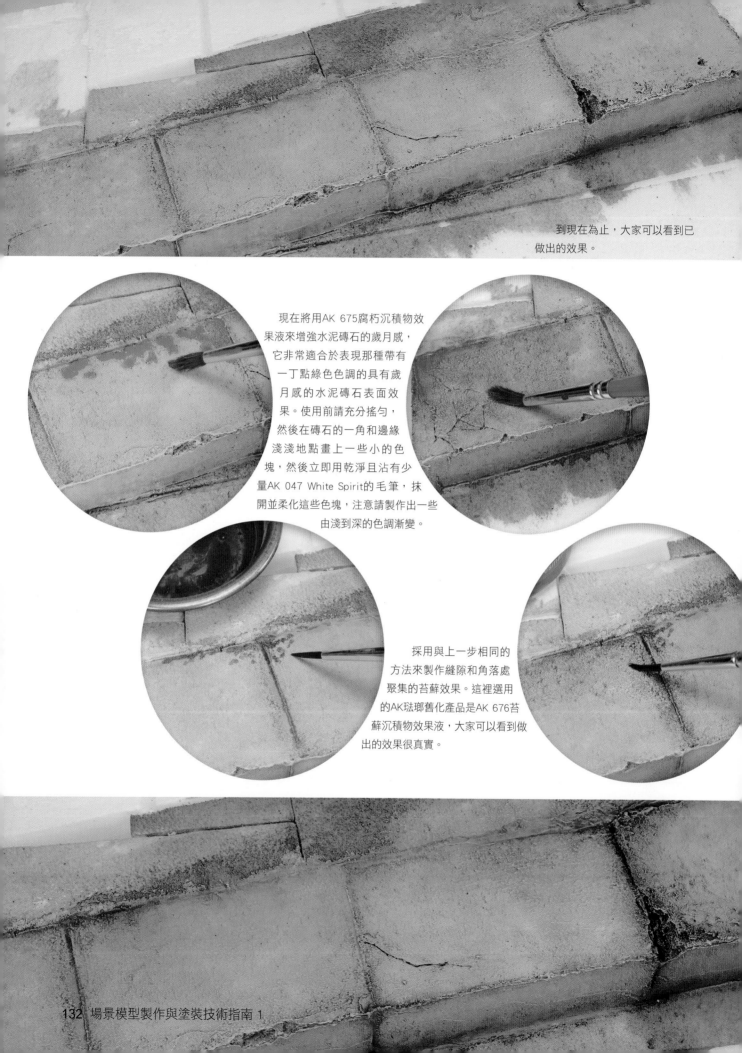

到現在為止，大家可以看到已
做出的效果。

現在將用AK 675腐朽沉積物效
果液來增強水泥磚石的歲月感，
它非常適合於表現那種帶有
一丁點綠色色調的具有歲
月感的水泥磚石表面效
果。使用前請充分搖勻，
然後在磚石的一角和邊緣
淺淺地點畫上一些小的色
塊，然後立即用乾淨且沾有少
量AK 047 White Spirit的毛筆，抹
開並柔化這些色塊，注意請製作出一些
由淺到深的色調漸變。

採用與上一步相同的
方法來製作縫隙和角落處
聚集的苔蘚效果。這裡選用
的AK琺瑯舊化產品是AK 676苔
蘚沉積物效果液，大家可以看到做
出的效果很真實。

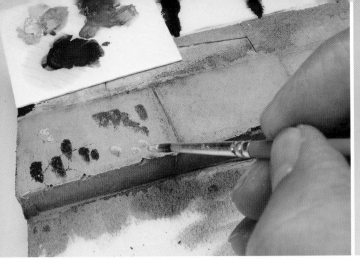

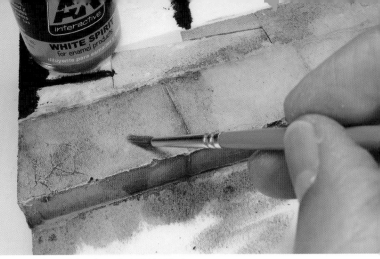

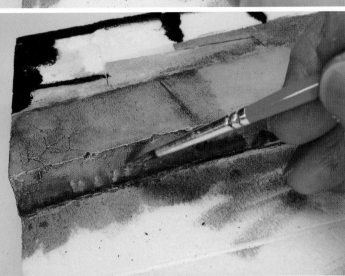

用油畫顏料來添加一些陰影並且讓水泥磚石的色調更加豐富。這裡將用到的三種油畫顏料，分別是：Abt.035淺皮革色、Abt.093土色和Abt.090工業土色。如圖在磚石表面淺淺地筆塗上各種油畫顏料的色塊，然後用乾淨的毛筆沾上AK 047 White Spirit 將它們抹開並柔化，注意在操作過程中，要不斷地用White Spirit清潔毛筆。

舊化土為場景模型帶來塵土和乾燥的感覺。

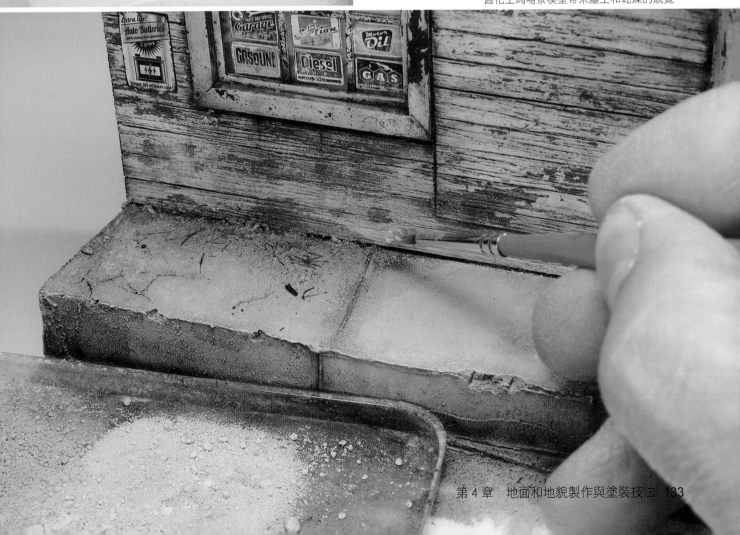

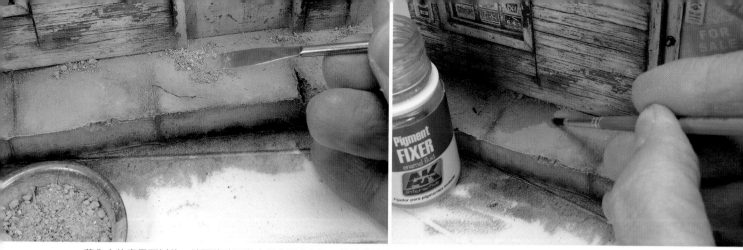

舊化土的應用可以統一地面的磚石與木屋底部的色調,讓這些地方看起來和諧而自然。同時舊化土還可以掩蓋磚石與木屋底部結合處的縫隙(建議使用多種不同色調的舊化土,陰影區域用深色調的,高光區域用淺色調的,濕潤的地方用深色調的,乾燥的地方用淺色調的。)。還會將花園中的泥塊碾碎再摻點細沙,點綴在牆根等一些地方,最後用AK 048舊化土固定液將它們固定(如果沙石的量比較大,還是建議使用AK 118碎石沙礫固定液。)。

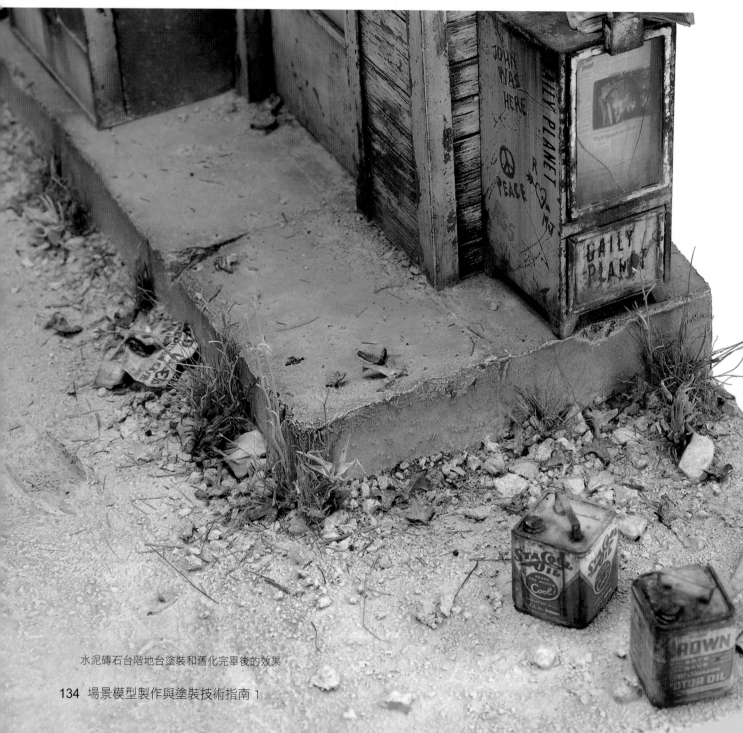

水泥磚石台階地台塗裝和舊化完畢後的效果。

（四）廢墟和殘骸

1. 散落的廢墟殘骸

　　建築物的廢墟上往往佈滿灰塵和泥土，要製作這種建築物廢墟效果，我們可以有兩個選擇，一是建築物廢墟完全被瓦礫和碎片掩埋，二是建築物廢墟周圍的地面上散落一些建築物殘骸。通常最好的辦法是將上面兩種廢墟效果有機地結合起來，並產生一定的對比度。

　　首先要確定是哪種類型的建築物廢墟以及殘骸和碎片的量。

　　在這個廢墟場景中，主體是一段建築物的廢墟外牆，然後是一些散在的破木板、小的瓦礫和碎石。較小的場景元素需要固定到場景地台上，塗裝和舊化風格需要與整個周圍的場景相協調。

　　手頭上有一張好的實物照片來做參考，是個不錯的選擇，特別是當我們準備將所有的場景元素都佈置進地台的時候。

　　現在我們開始塗裝這些木板（這些木板是取自真實的木頭，如巴爾沙木、椴木和桐木等。），此時，AK的木色套裝AK 562和AK 563是個不錯的選擇（這兩款套裝共包含12種不同的木頭色調，分別是「新鮮木樁斷面色」「基礎木色」「深木紋色」「木紋色」「清漆木色」「舊化木色」「淺灰色」「中灰色」「淺灰棕色」「中灰木色」「中木棕色」和「焦棕色」，這些對於塗裝出真實的木色來說是非常方便、非常實用的。）（請大家仔細觀察，作者筆塗的時候，每一塊木板的色調都有所不同。）。

　　首先將破木板、大的瓦礫和石塊在場景地台表面進行假組，這樣我可以調整出最佳的構圖，估算能為模型戰車、模型人物以及其他的場景配件預留多大的空間。

　　等上一步筆塗的水性漆乾透後，在木板表面少量地應用上一些不同色調的乾的舊化土。這些不同色調的舊化土中要包含黑色的或者深灰色的舊化土，因為我們所要表達的是廢墟中經過戰火洗禮的木板殘骸。

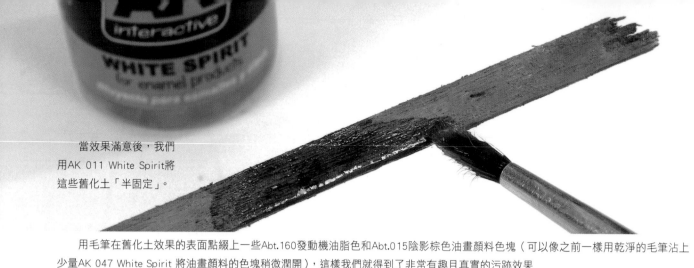

當效果滿意後，我們
用AK 011 White Spirit將
這些舊化土「半固定」。

用毛筆在舊化土效果的表面點綴上一些Abt.160發動機油脂色和Abt.015陰影棕色油畫顏料色塊（可以像之前一樣用乾淨的毛筆沾上少量AK 047 White Spirit 將油畫顏料的色塊稍微潤開），這樣我們就得到了非常有趣且真實的污跡效果

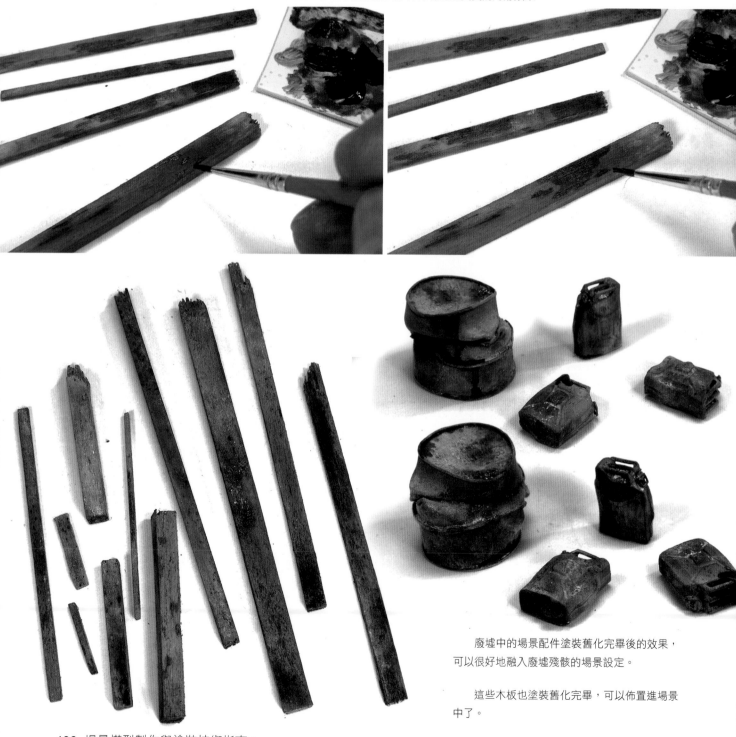

廢墟中的場景配件塗裝舊化完畢後的效果，
可以很好地融入廢墟殘骸的場景設定。

這些木板也塗裝舊化完畢，可以佈置進場景
中了。

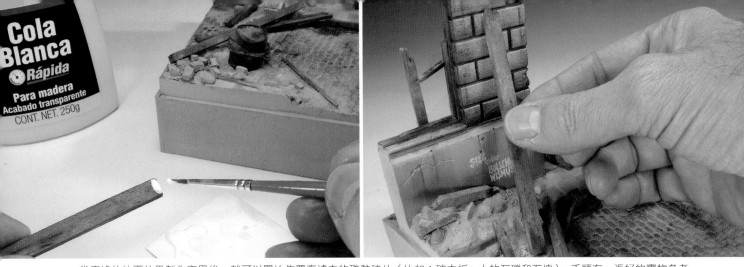

當廢墟的地面效果製作完畢後，就可以開始佈置廢墟中的殘骸碎片（比如：破木板、大的瓦礫和石塊），手頭有一張好的實物參考照片，將使這一過程變得更加容易。白膠在這裡是理想的黏合材料，木板上多餘的白膠可以用沾了水的乾淨毛筆抹去，白膠乾透後是完全透明的。

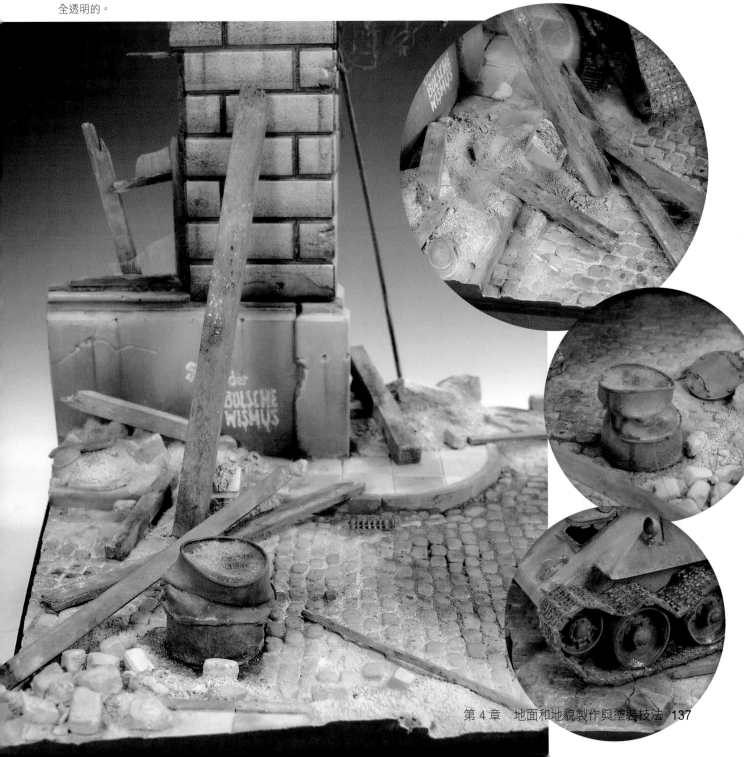

2. 被瓦礫和碎片掩埋的廢墟場景

在接下來的這一個實例中
將為大家展示如何製作一個地
面被瓦礫和碎石掩埋的廢墟場
景，像上一節一樣，我用不同
的材料來製作場景配件。

首先將木板（和木樁）從沙礫、碎石、磚塊以及其他一些大
塊的廢墟碎屑中抽離出來，進行單獨的塗裝和舊化處理。

應用常規的塗裝和舊化技法，比如漬洗、滲線和濾鏡等。這
次塗裝我用到的水性漆的色調分別是赭色、棕色和灰色。

塗裝碎石和瓦礫所用的顏色範圍與塗裝建築物主體的一
樣，用水性漆上色，然後用琺瑯產品做一些漬洗。

木板（木樁）的塗裝和舊化與上一節相似，只是在這裡
用到了一些裂紋漆，來製作出引人注目的真實效果。

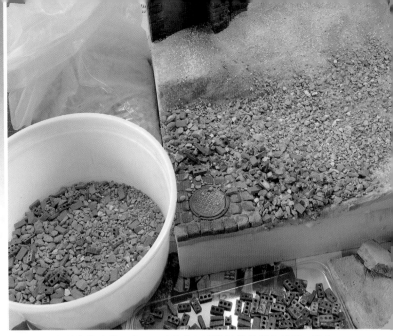

磚塊首先塗上水性漆作為基礎色，然後用不同色調的棕色琺瑯舊化產品進行有選擇性的漬洗。

當所有的沙礫、碎石、磚塊和瓦礫等配件準備完畢後，將它們放在一個塑料碗中進行適當的混合（根據自己的需要或者是實物照片的參考決定混入多少沙礫、碎石、磚塊和瓦礫，然後鋪滿整個地台表面。）。

用水將白膠稍微稀釋，然後讓它透過毛細作用滲透到碎石和瓦礫之間，等白膠乾透後，我們要檢查一下這些碎石和瓦礫是否黏合得足夠牢固（如果有需要，可以再加一點稀釋的白膠來黏合固定）。接著就可以在廢墟表面佈置木板和木樁了，注意請預留出將來放置戰車的空間。接下來就是用琺瑯舊化產品有選擇性地進行一些滲線、漬洗和濾鏡等操作，統一色調、表現廢墟上的塵土效果以及為教堂廢墟帶來特有的滄桑感。

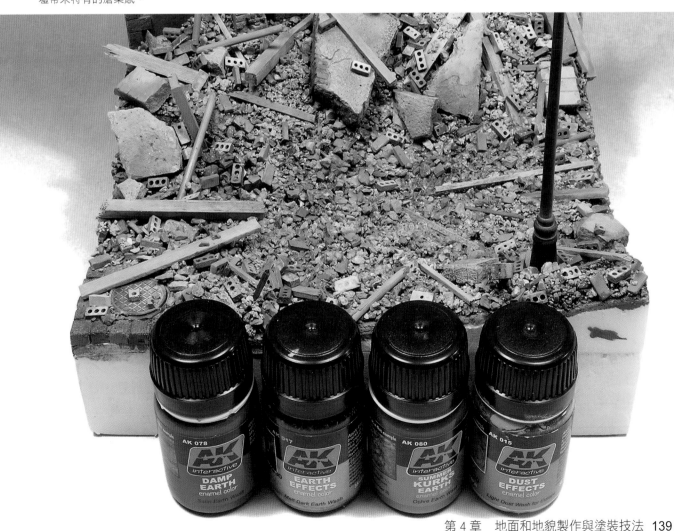

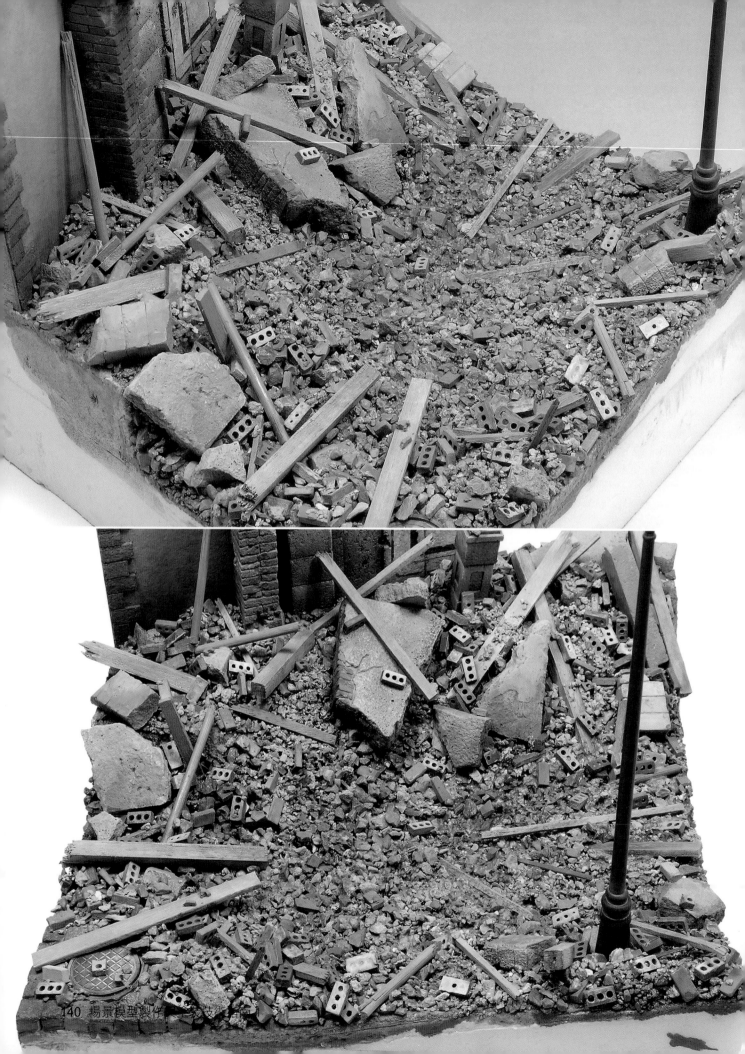

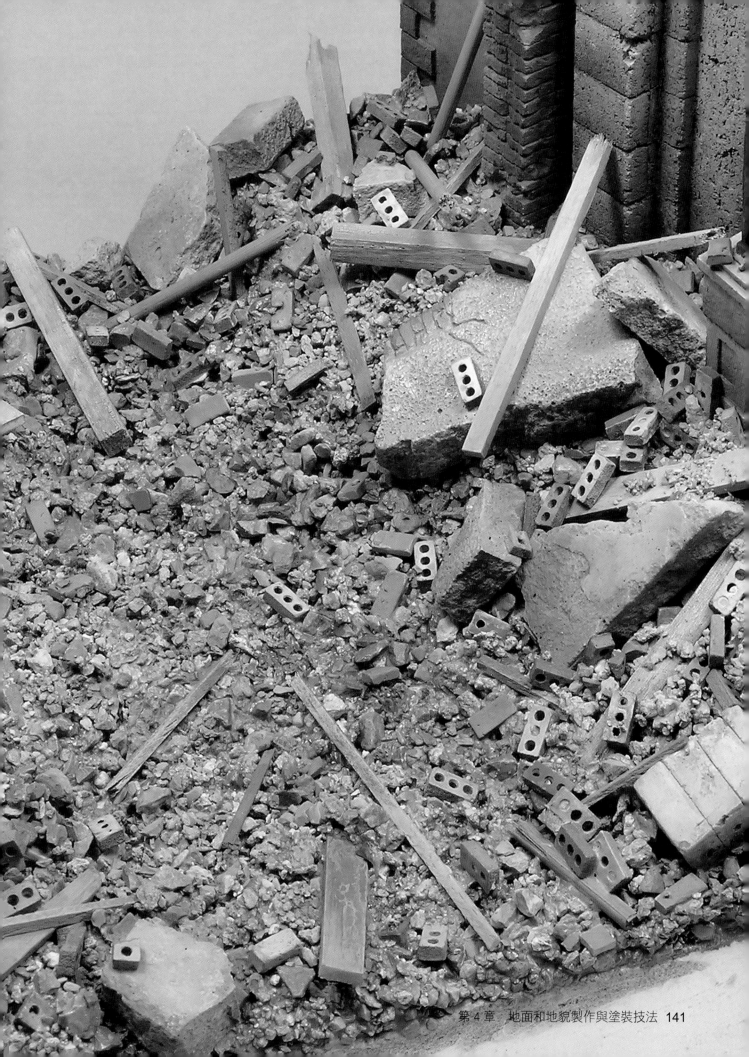

第 4 章　地面和地貌製作與塗裝技法　141

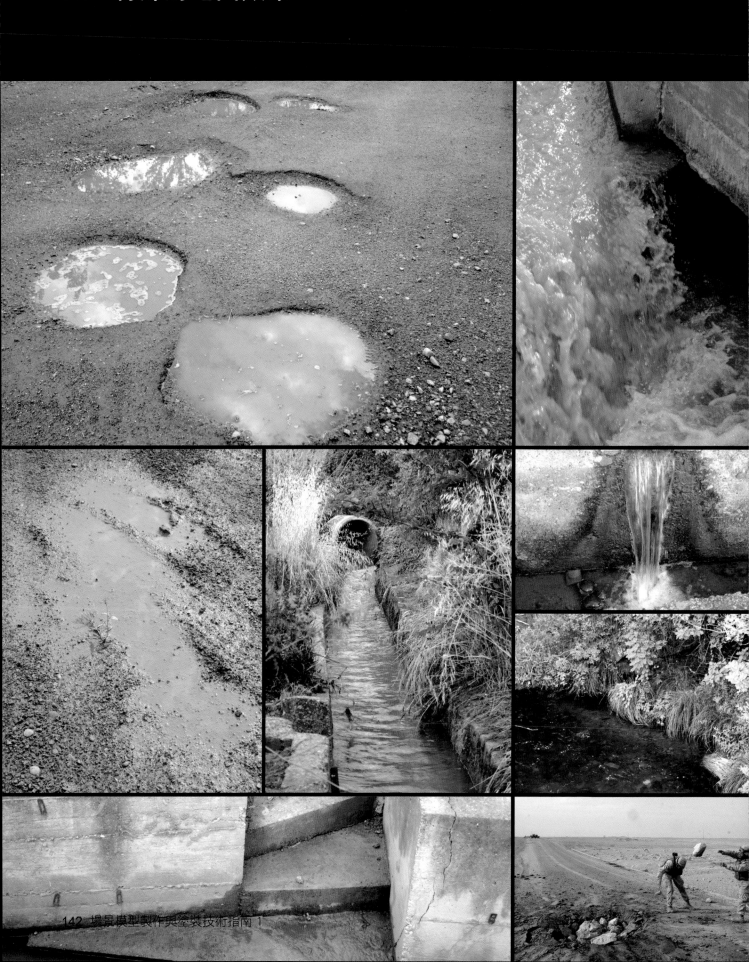

當製作地形地台的時候，經常需要模擬各種現實生活中所見到的真實效果，只有把這些效果做到真實，整個場景地台作品才能看起來真實。

很多模友往往因為幾次失敗的嘗試而在場景中放棄製作這些特殊的地面效果，更糟的是，有些模友因為害怕效果不好或者失敗，甚至從未嘗試製作這些效果。

即使你按照一些更有經驗的模友所傳授的技法，但是只花費數小時的時間來練習，要保證做出好的效果也是非常困難的。一個有用的做法是學習其他模友的成功經驗和訣竅，然後自己不斷地練習和精煉技法，直至做出滿意的效果。

我們見到的很多場景模型中的特殊效果（不管是城市街道場景還是自然植被場景），都會涉及水，不管是液態的水，還是固態的冰和雪。這是因為水是自然界中最常見的元素之一。

要想模擬具有多種形態和運動狀態的水並非易事，水有多種特殊的效果（不論是動態的還是靜態的），模擬這些生活中看似尋常的效果會讓我們的模型更加生動有趣。市面上有多種不同的商品來模擬多種與水有關的效果，以下將為大家展示其中的一些產品。

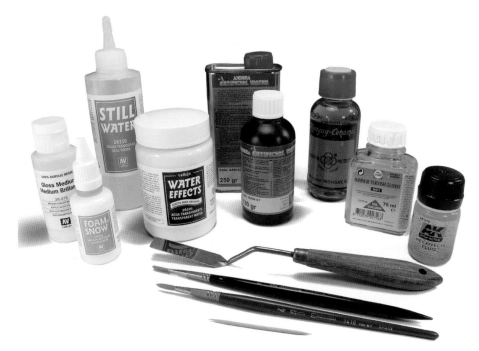

光澤透明清漆類產品以及媒質

如上圖的AV 26475光澤媒質、AK 079（琺瑯類的光澤透明清漆產品）以及油畫顏料清漆類產品。

因為乾透後漆膜非常薄，而且是光澤透明的，所以它主要用於製作水面效果的最後階段。它可以用來模擬潮濕的地面、車輛和人物身上薄薄的水跡。它可以單獨使用，也可以與其他一些產品結合起來使用（調整或者改變這些產品最終的製作效果和外觀）。

透明AB環氧樹脂

如上圖中的Andrea的造水劑，或者AK 8043造水劑。

它主要用於製作水的「體積」效果，使用它我們可以製作出具有厚度的「水」，這個厚度可以從底部的河床到溪流的表面。它通常由兩部分組成（透明樹脂和硬化劑），兩部分要以適當的比例混合併與

空氣接觸才能硬化（一般的硬化時間是24小時），這時它形成了堅硬透明具有光澤感的玻璃樣外觀。因為最後的表面效果是完全平整且非常光澤的，所以它往往只是參與造水的過程（製作出「水效果」主體的通透感和立體感），水面的一些「波紋」、「浪花」和「流動」等效果需要用其他的產品和技法來製作。

透明硅膠和透明丙烯水凝膠

它們可以用來模擬很淺的水窪處的積水（透明硅膠在國內比較常見，是無色透明的玻璃膠，可以用它來製作一些水面或者海面浪花的立體感；而透明丙烯水凝膠就像上圖中的AV 26230靜態水、AV 26201波浪效果劑以及AK 8008靜態水和AK 8007波浪效果劑。），我們可以在這些材料中加入一丁點顏料，稍微改變一下它的色調（注意這類產品筆塗時的厚度一定要在1~2mm以內，厚了就會出現發霧、發

白的現象，因為丙烯凝膠的乾燥和透明化的過程需要與空氣接觸，如果塗得過厚，表面的丙烯凝膠乾透成膜後會阻止內部的凝膠與空氣接觸。），在它們完全乾透之前，我們可以為它們塑形，製作波浪的立體和輪廓感，製作出「流動」的水。

人造雪粉和雪效果膏

如上圖中的AV 26231泡沫雪效果膏以及AK 8011丙烯雪地效果膏和AK 8010雪粉。

市面上這種產品很多，它們一般是粉末狀和膏狀（膏狀的主要表現受到過擠壓的雪和表面以下的雪，可以用來塑造積雪的主體部分；而粉末狀的主要表現表層的雪和蓬鬆的雪。）。我們可以將雪粉與清漆、丙烯水凝膠和白膠混合，製作出更多不同的效果，如白色的浪花等。

（一）彈坑效果

1. 陳舊的彈坑

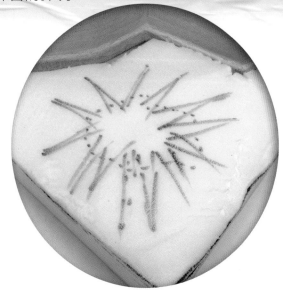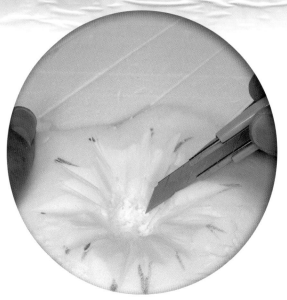

製作這種效果並不困難，不需要額外準備一些特殊的材料，但是卻可以為我們的場景地台帶來煥然一新、與眾不同的感覺。首先在地形泡沫板上描畫出我們需要的彈坑外形。

用美工刀呈放射狀地切除泡沫，中心就是彈坑的中心，不斷地、小心地切除，直至得到大小和深度合適的彈坑外形。

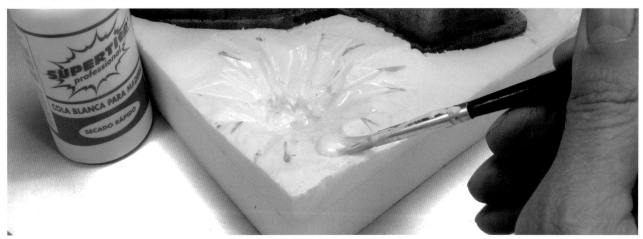

在「彈坑」的表面塗上一層白膠，然後將紋理膏抹塗在白膠上，乾透後白膠將很好地固定紋理膏。對於「彈坑」以及它的周邊區域，我們需要鋪上非常粗糙的紋理膏，因為砲彈炸出的彈坑本身就是很粗糙的泥土外觀。

這裡使用的紋理膏是在建材市場買到的填縫劑，它重量輕同時也非常粗糙，這種填縫劑在市場上非常常見，從瓶中取出直用，不要用水稀釋（這種材料易溶於水，但是溶於水後會失去紋理感）。

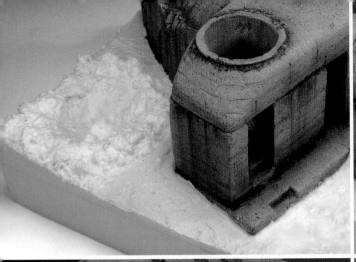

在彈坑周圍的一圈，將
紋理膏堆得高於周圍地面，
給人的印象是砲彈爆炸，將
深層的泥土掀開並拋到周
圍，形成一種類似一圈圍堤
的結構。

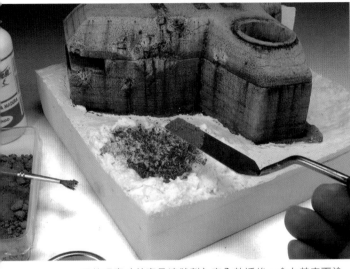

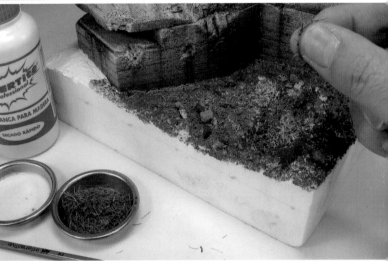

一旦紋理膏（其實是填縫劑）完全乾透後，會在其表面塗
上一層用水適當稀釋的白膠，然後撒上碾碎的泥土顆粒和粉
末，不要讓它完全覆蓋紋理膏表面。接著就是給予它足夠的時
間完全乾透了。

將乾的根須和草球纖維碾碎，然後將它們小心地撒到彈坑的
表面和周邊，還是以用水適當稀釋的白膠黏合固定。這時會在彈
坑的周邊加入一些小的石礫。

正如大家在圖片中所看到的，做出的效果非常真實。現在
要在一些地方有選擇性地筆塗點綴上AK的琺瑯效果液，然後用
乾淨的沾有適量AK 047 White Spirit的毛筆將效果液痕跡潤開
（這裡使用的效果液是AK 080夏季庫爾斯克土效果液和AK 074
北約車輛雨痕效果液。）。

等上一步的效果液乾透後，會在彈坑的底部應用上一些深色
的琺瑯效果液（AK 045深褐色漬洗液），來增強彈坑的層次感。

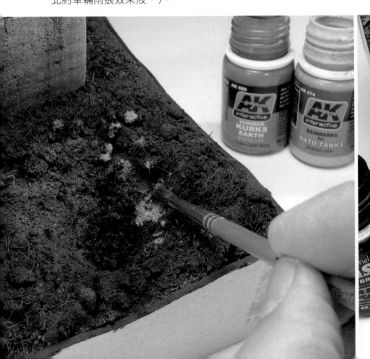

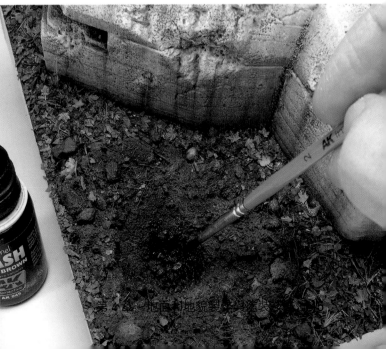

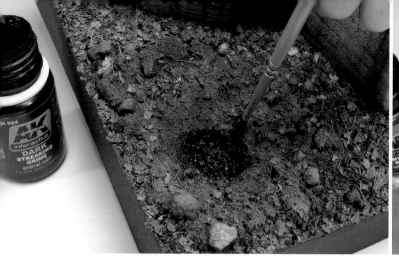
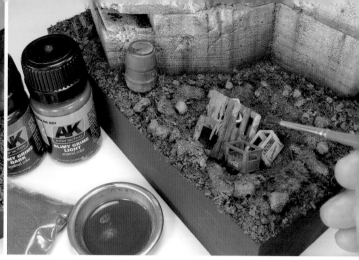

準備製作一個積水的彈坑，由於時間久遠加之環境潮濕，彈坑中的積水呈綠色。首先要為彈坑底部添加一些潮濕的效果，這裡將用到AK 024深色污垢垂紋效果液，它的暗綠色色調可以很好地模擬這種效果。

在彈坑以及彈坑周邊佈置上一些非常細膩的綠色的草粉模擬厚厚的苔蘚，然後交替使用AK 026深色苔蘚痕跡效果液和AK 027淺色苔蘚痕跡效果液進行筆塗和滲線，來為厚厚的苔蘚添加一些色調並製作出深度感。同時也在彈坑中放入一些場景小配件（如破木箱架子等），彷彿很長一段時間人們踏著它們越過積水的彈坑。

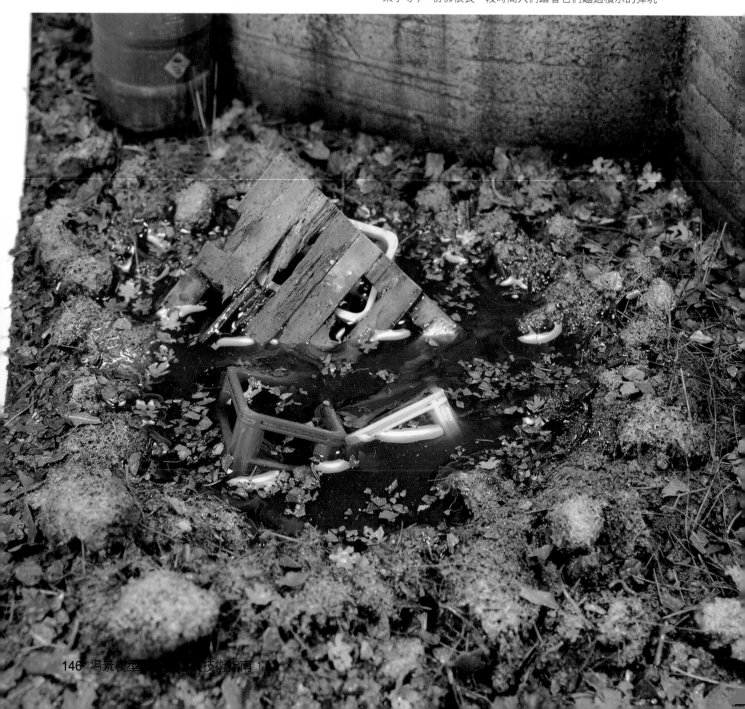

2. 最近形成的彈坑

如果我們要製作最近形成的彈坑（這種彈坑往往是乾燥的），需要考慮如何模擬它的色調和質感。像上一節一樣，用同樣的材料、同樣的工具和同樣的方法在泡沫上切割出彈坑的外形輪廓。

我們在彈坑和彈坑的周邊覆蓋上泥土效果膏，請使用儘可能粗糙的效果膏，一旦效果膏完全乾透，就可以開始進行上色和舊化的操作了，目標就是製作出最近形成的乾燥彈坑。

將油畫顏料用AK 047 White Spirit適當稀釋，然後有選擇性地對一些地方進行漬洗和潤色，趁著油畫顏料未乾，在上面小心地佈置上不同色調的舊化土，這裡用到的舊化土是AK 042（歐洲泥土色舊化土）、AK 143（焦棕色舊化土）、AK 145（城市污垢色舊化土）和AK 146（柏油路污垢色舊化土）；用到的Abt502油畫顏料是Abt.015（陰影棕色油畫顏料）、Abt.090（工業土色油畫顏料）、Abt.100（中性灰色油畫顏料）和Abt.125（淺泥漿色油畫顏料）。在彈坑的底部用深色調，在中間區域用泥土色調，同時要注意製作一些因為爆炸所導致的焦土效果。綜合使用舊化土和油畫顏料，可以保證我們製作出乾燥泥土的消光質感，得到我們需要的效果。

（二）柏油路面凹陷效果

製作柏油路面的凹陷效果與上一節製作彈坑有一些類似的地方，只是我們需要一些額外的步驟以及一些額外的材料。首先是在一塊軟木板上繪出效果的草圖並做好標記。對於製作損毀開裂的柏油路而言，軟木板是一種非常不錯的材料。

用美工刀沿著弧形的標記線，以「刺」和「戳」的手法進行切割，這樣可以保證切割的邊緣不平整。

然後用手將整片軟木板沿著剛剛切割的邊緣撕下來。

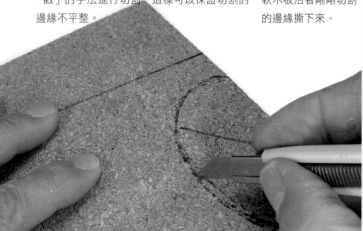

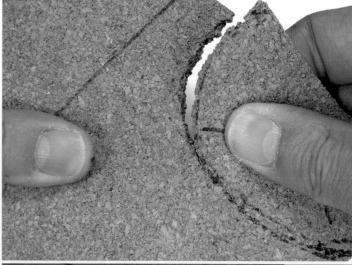

繼續將大塊的軟木板用手撕成小塊，讓它們大小不等，邊緣呈參差不齊的鋸齒狀。

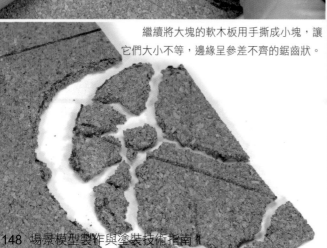

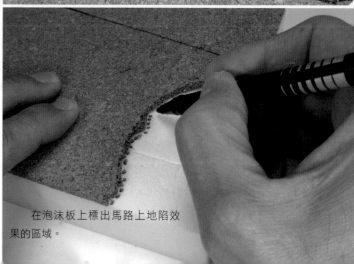

在泡沫板上標出馬路上地陷效果的區域。

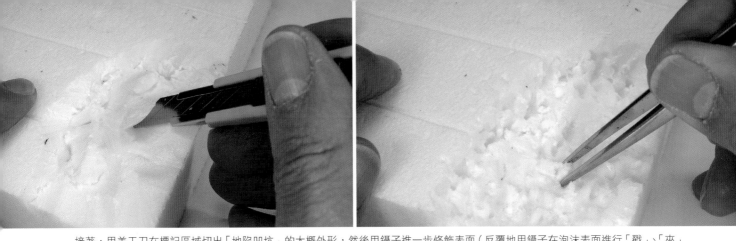

接著，用美工刀在標記區域切出「地陷凹坑」的大概外形，然後用鑷子進一步修飾表面（反覆地用鑷子在泡沫表面進行「戳」、「夾」和「拔」），以得到粗糙的不規則外觀。）。

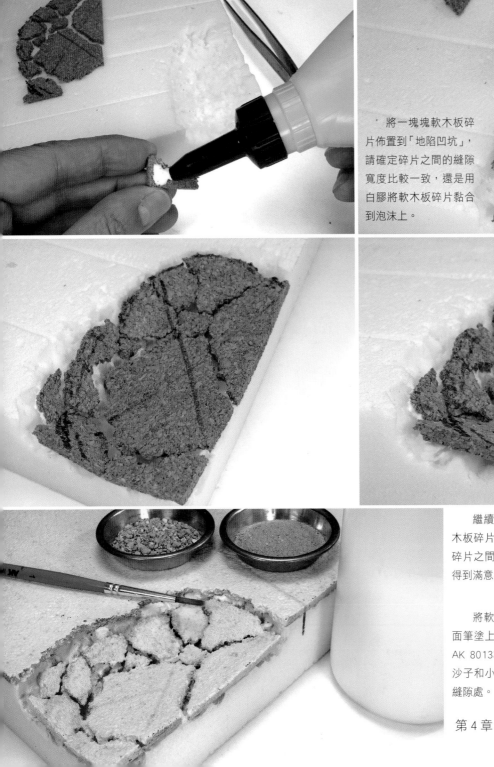

將一塊塊軟木板碎片佈置到「地陷凹坑」，請確定碎片之間的縫隙寬度比較一致，還是用白膠將軟木板碎片黏合到泡沫上。

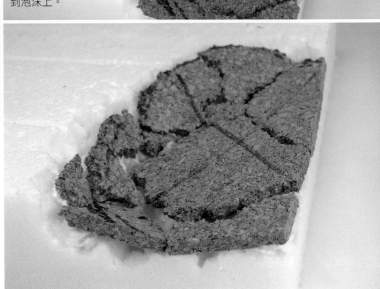

繼續佈置和擺放軟木板碎片，不斷地調整碎片之間的間隙，直至得到滿意的效果。

佈置完後再一次檢查路面「地陷凹坑」的外形，確保它有一個合適的凹陷的外形。

將軟木板碎片用白膠黏合固定，在軟木板表面筆塗上之前製作柏油路面的紋理膏（也可以用AK 8013柏油路面丙烯效果膏）。這時會準備一些沙子和小石礫，將它們填補到軟木板碎片之間的縫隙處。

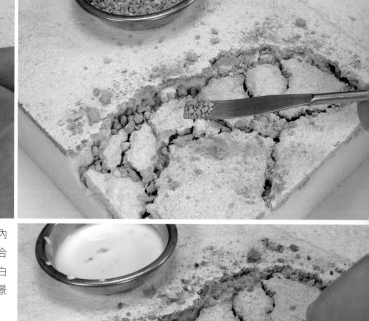

在軟木板碎片之間的縫隙內填補上一些沙子和小石礫，黏合固定還是以用水稀釋了一半的白膠固定（也可以使用AK 118場景製作專用的沙石固定液）。

大家可以看到細沙和石礫不僅在裂隙內，而且也分佈到了裂隙周圍的區域。現在這個損毀並開裂的柏油路面就可以進行塗裝上色了。

塗裝上色的過程與本書前面「柏油路面」章節的方法類似，首先還是塗上柏油路基礎色，這是一種比較暗、比較冷的深灰色，在高光區域或者是在碎片靠上方的區域，筆塗上較淺的高光色調。

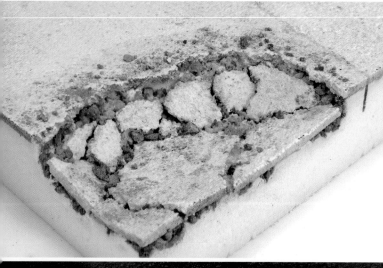
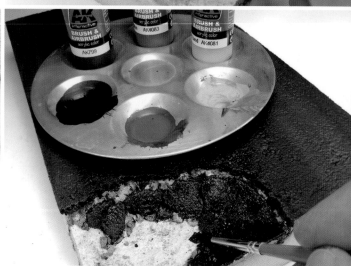
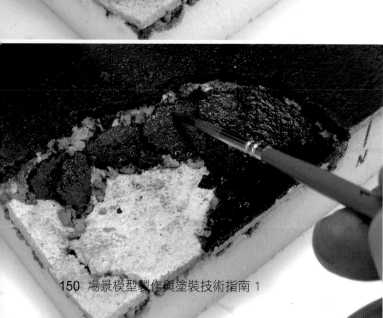
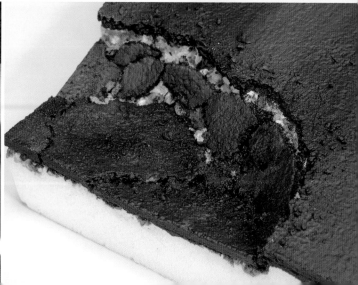

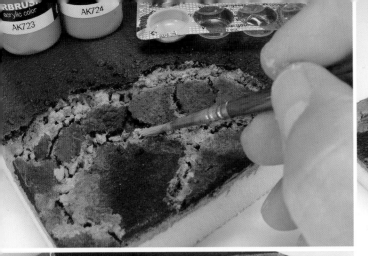

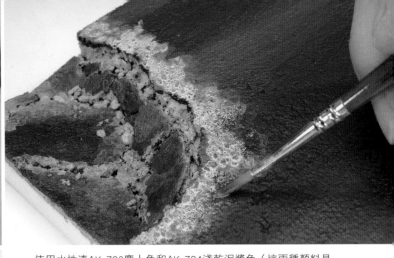

使用水性漆AK 723塵土色和AK 724淺乾泥漿色（這兩種顏料是偏沙色、偏赭色的），將這兩種漆進行適當的混合併用水充分稀釋，在路面碎塊之間的塵土和地陷凹坑的周邊筆塗上這種色調。

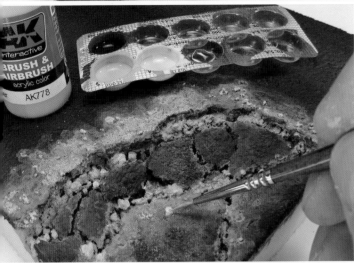

用水性漆AK 778新鮮
木椿斷面色，筆塗一些小
石礫，來強調高光並帶來
一些色調的變化。

將AK 4061（沙黃色塵土和泥土沉積效果液）與AK 4062（淺塵土色塵土和泥土沉積效果液）筆塗在巨大裂縫的周邊區域，然後用乾淨的毛筆沾上AK 047 White Spirit將效果痕跡潤開。

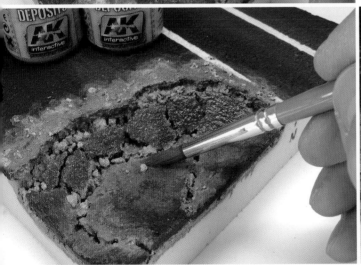

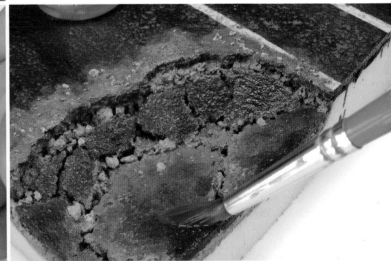

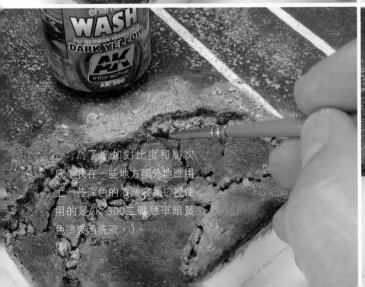

為了增加對比度和層次
感，我在一些地方額外地應用
上一些深色的清洗液（這裡使
用的是AK 300二戰德軍暗黃
色塗裝清洗液。）

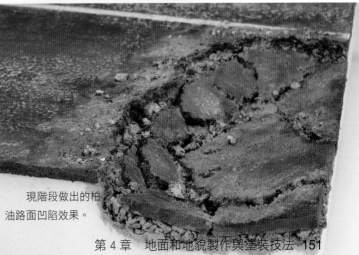

現階段做出的柏
油路面凹陷效果。

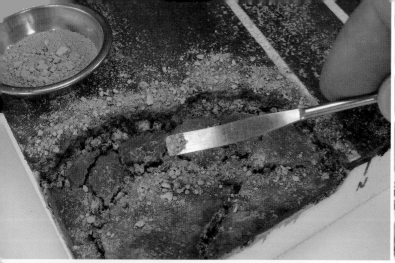

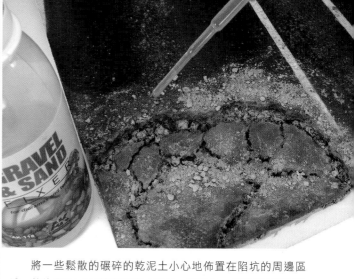

將一些鬆散的碾碎的乾泥土小心地佈置在陷坑的周邊區域，然後用AK 118進行固定（用量一定要少，用滴管來滴固定液，透過毛細作用滲透到沙石碎礫之間。）。

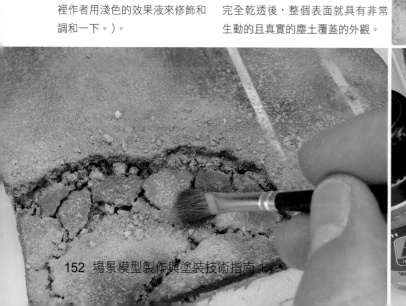

將淺色的效果液，AK 074北約車輛雨痕效果液和AK 022非洲塵土效果液點在上一步的泥土碎屑表面（AK 118固定液會降低碎石和沙礫的色調，所以這裡作者用淺色的效果液來修飾和調和一下。）。

選擇不同色調的舊化土，用毛筆以乾的方式將它們塗布在需要的位置，然後用乾淨的毛筆沾上少量的AK 047 White Spirit，以很少的筆觸（依靠毛細作用）來固定，等完全乾透後，整個表面就具有非常生動的且真實的塵土覆蓋的外觀。

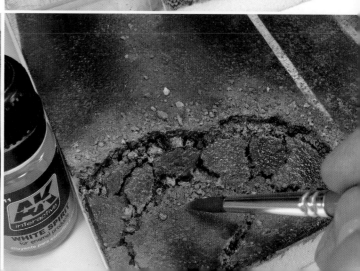

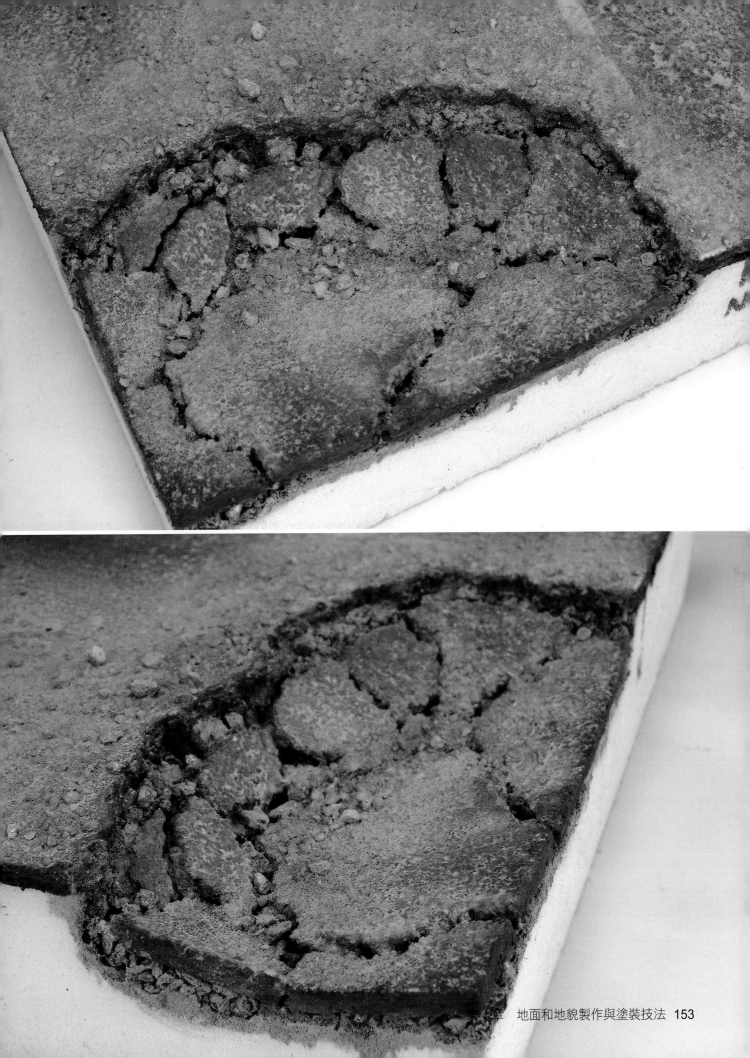

（三）潮濕而生苔的地面效果

　　在一些陰冷潮濕的環境中，經常可以在地面、牆壁、門板和窗緣上看到這種非常典型的綠色苔蘚痕跡，這是因為這些地方長期暴露於潮濕多水的環境中。我們可以非常方便地以現成的產品來模擬這種效果（方法類似於濾鏡、漬洗和滲線的筆法）。這裡要介紹的是兩款琺瑯舊化產品AK 026深苔蘚痕跡效果液和AK 027淺苔蘚痕跡效果液，將它們筆塗在需要的位置，讓它們滲入縫隙和角落，透過簡單的方法，我們就可以模擬非常真實的「潮濕而生苔的地面效果」。

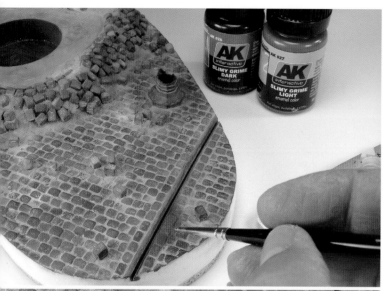
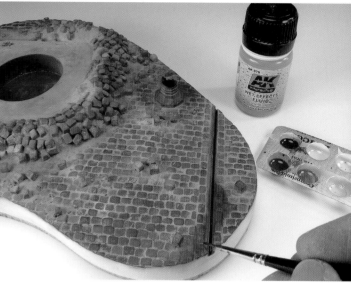

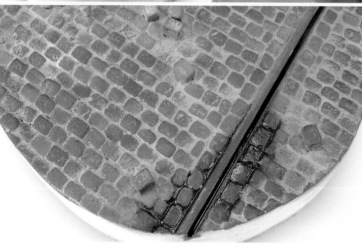

　　用一個廢藥片板作為調色盤，在小格中調配出不同色調的綠色的效果液（這裡用AK 026和AK 027調配出了幾種不同色調的綠色。），在其中加入適量的AK 079（濕潤及雨水痕跡效果液）帶來濕潤的光澤感，並調淺色調。用一支細毛筆將它點到需要做出效果的地方，讓效果液依靠滲透作用在表面鋪開，這樣就為苔蘚痕跡效果帶來了一些濕潤的感覺。

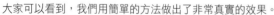

　　大家可以看到，我們用簡單的方法做出了非常真實的效果。

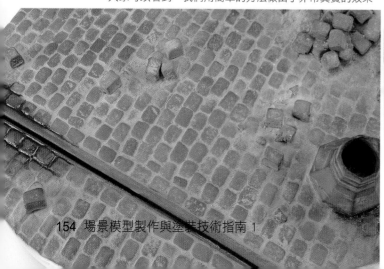
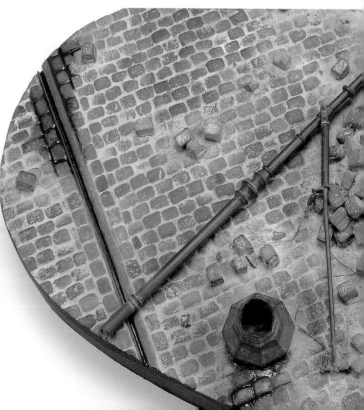

（四）被水浸潤的潮濕痕跡效果

　　如果要表現泥土路面上有水浸潤的潮濕的痕跡，那麼一個簡單的方法就是製作出一些深色調的對比（同樣的泥土，在乾燥的時候顏色淺，在濕潤的時候顏色深），同時濕潤的泥土表面會有一些光澤感。

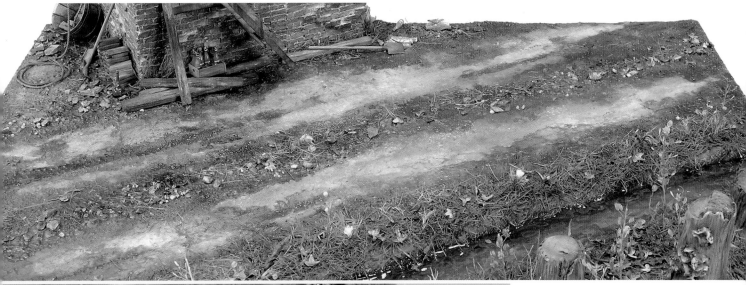

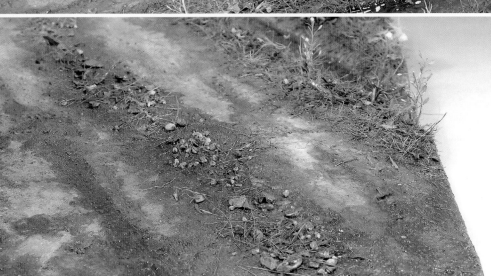

　　將適量的AK 079（濕潤及雨水痕跡效果液）與適量的偏棕色、偏赭色或者偏綠色的琺瑯效果液混合（大家可以直接使用AK 078濕泥效果液與AK 079混合。），建議用少許的AK 047 White Spirit 適當稀釋下，然後筆塗在需要做出水跡浸潤的地方，接著用乾淨的毛筆沾上少許的AK 047 White Spirit，將水跡浸潤痕跡的邊緣稍微抹開和潤開。透過這種簡單的方法，我們就製作出了非常真實的有水浸潤的泥土地面效果，為整個場景帶來了真實性和趣味感。

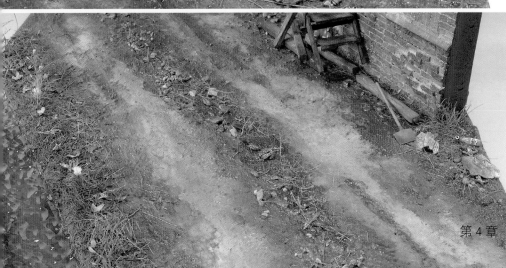

　　在泥土路面中間的區域和兩邊的區域，這裡的土質比較疏鬆且往往覆蓋少量植被，水分不易揮發，所以潮濕和濕潤容易聚集在這些地方。

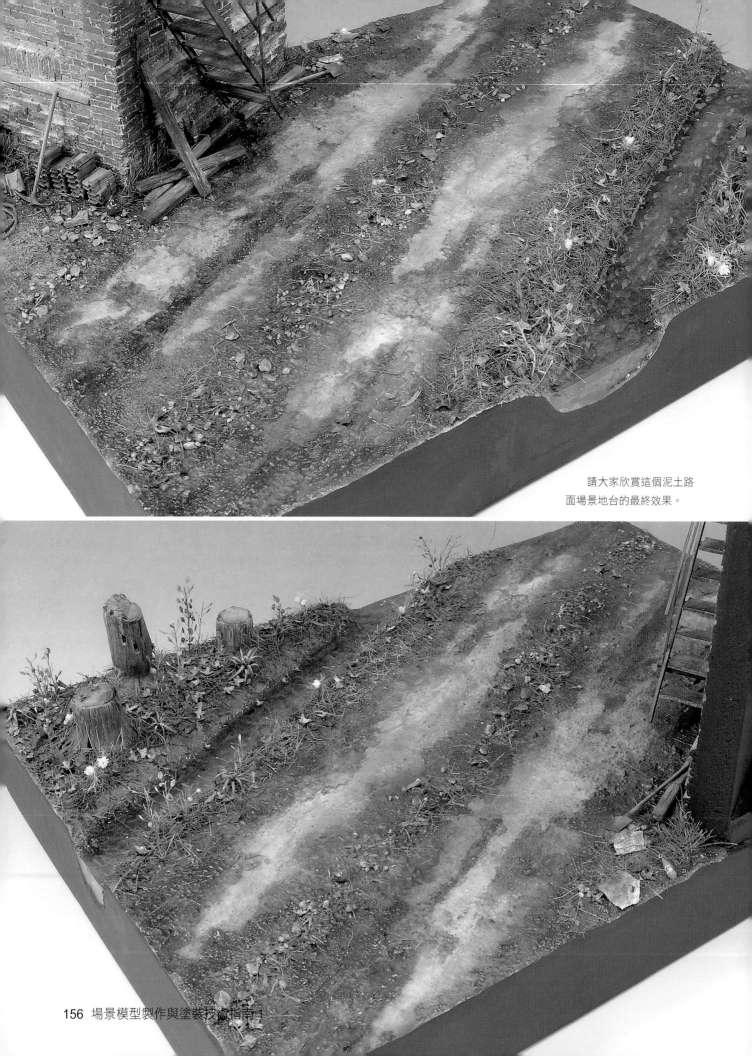

請大家欣賞這個泥土路
面場景地台的最終效果。

（五）泥濘的水坑效果

1. 廢墟中的小水窪

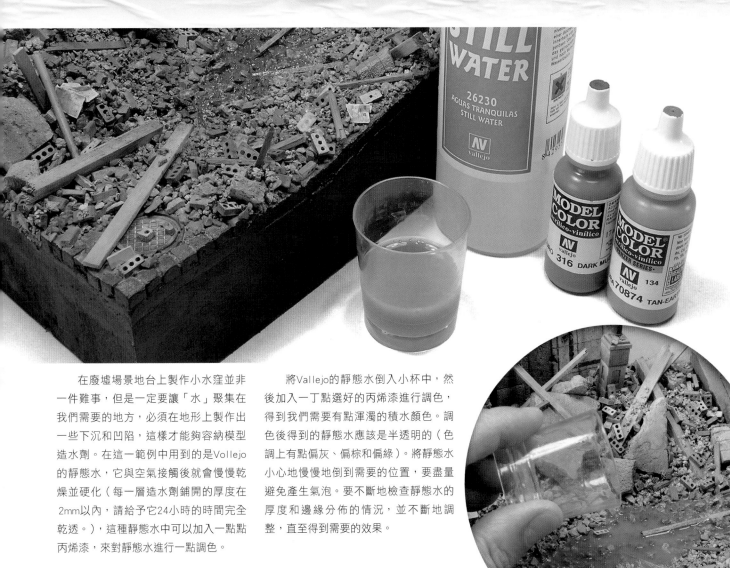

在廢墟場景地台上製作小水窪並非一件難事，但是一定要讓「水」聚集在我們需要的地方，必須在地形上製作出一些下沉和凹陷，這樣才能夠容納模型造水劑。在這一範例中用到的是Vallejo的靜態水，它與空氣接觸後就會慢慢乾燥並硬化（每一層造水劑鋪開的厚度在2mm以內，請給予它24小時的時間完全乾透。），這種靜態水中可以加入一點點丙烯漆，來對靜態水進行一點調色。

將Vallejo的靜態水倒入小杯中，然後加入一丁點選好的丙烯漆進行調色，得到我們需要有點渾濁的積水顏色。調色後得到的靜態水應該是半透明的（色調上有點偏灰、偏棕和偏綠）。將靜態水小心地慢慢地倒到需要的位置，要盡量避免產生氣泡。要不斷地檢查靜態水的厚度和邊緣分佈的情況，並不斷地調整，直至得到需要的效果。

大家可以看到這個方法非常簡單，但是最後的效果卻非常真實。

2. 泥濘地面上的小水窪

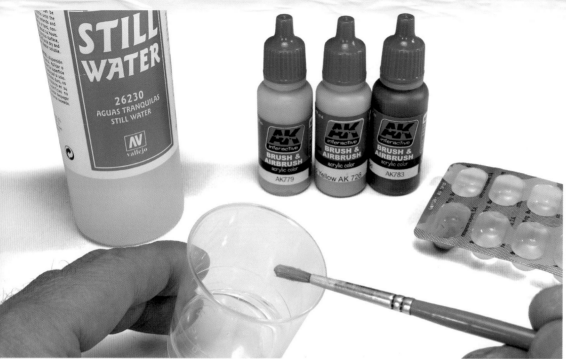

這個泥濘的場景地台是本書前面的章節所講到的,現在將在這個泥濘的、被人反覆踩踏的路面上製作小水窪。製作水窪之前,泥濘的地面上已經佈滿了凹坑和腳印。

選用上一節中用到的Vallejo的靜態水,往其中加入一點點丙烯漆(即歐美的水性漆),調配出那種半透明且有點渾濁的髒水。

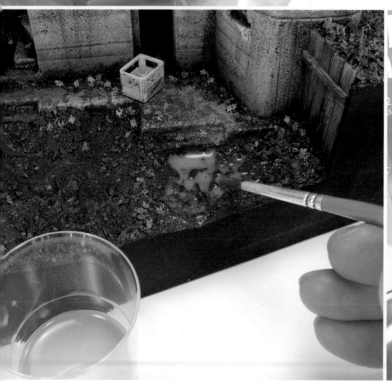

在小杯中調配出渾濁的半透明的「水」,然後用毛筆將它筆塗到泥濘的地面上。在選定的區域內,在腳印和凹坑處點上這些「渾濁的水」,要避免將造水劑過塗到或者溢出到周邊的區域。

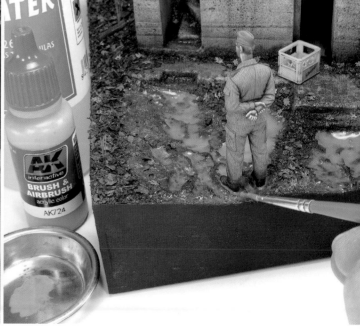

當上面一步完成後,把場景中的人物或者場景中的小配件也放置到地形地台上,需小心地用「渾濁的水」將人物的鞋子和地台之間的縫隙填上,讓人物能夠很好地融入模型場景中,與整個地台融為一體。這裡所用的「渾濁的水」色調更淺,這是在Vallejo靜態水中加入色調更淺的水性漆調配成的。

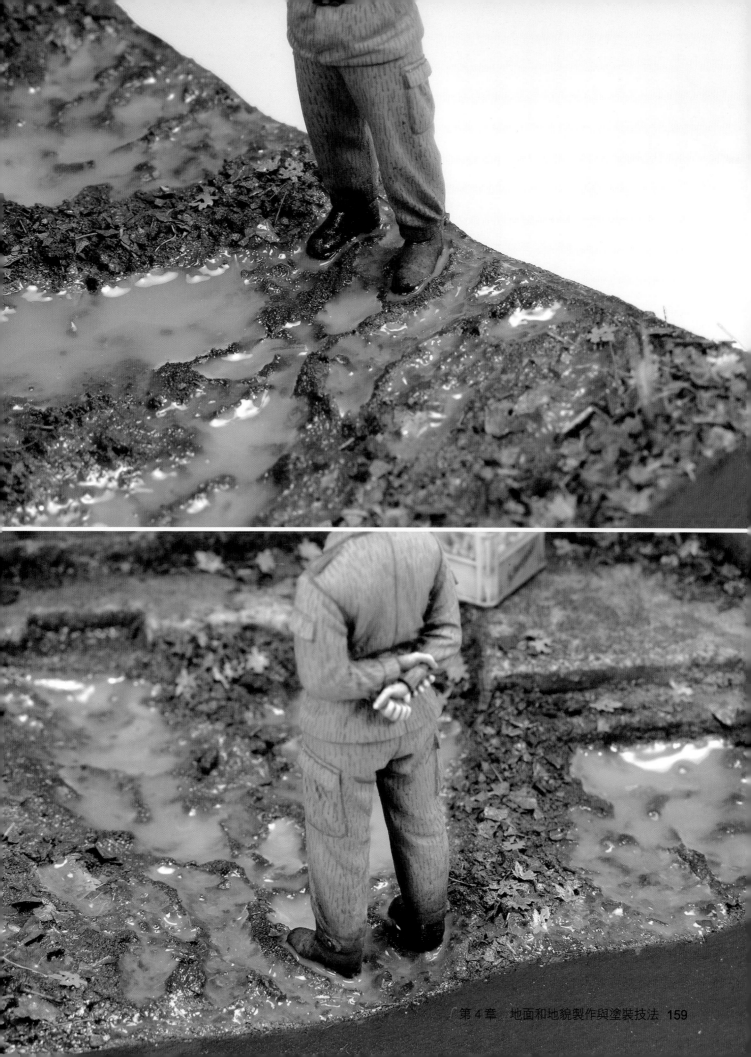

3. 沙漠綠洲中的小水潭

　　在本書前面的章節，向大家介紹了如何製作「沙漠地形地台」，在沙漠地台上佈置了一些岩石效果，現在將在這個地台上製作一個沙漠綠洲中的小水潭。首先，將AK 027（淺色苔蘚痕跡效果液）用AK 047 White Spirit適當稀釋後筆塗在小水潭中的岩石和池底，這種苔蘚效果主要集中在岩石陰暗的角落以及池邊。筆塗上苔蘚痕跡後，用乾淨的毛筆沾上AK 047 White Spirit對邊緣進行柔化，得到圖中大家所見到的效果。

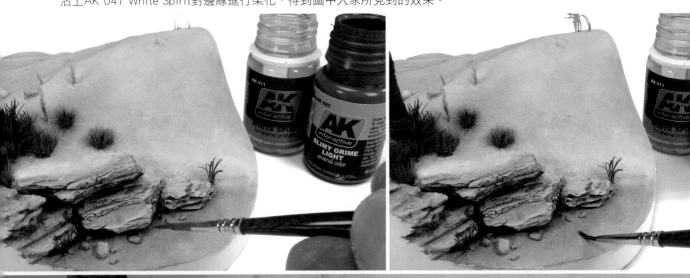

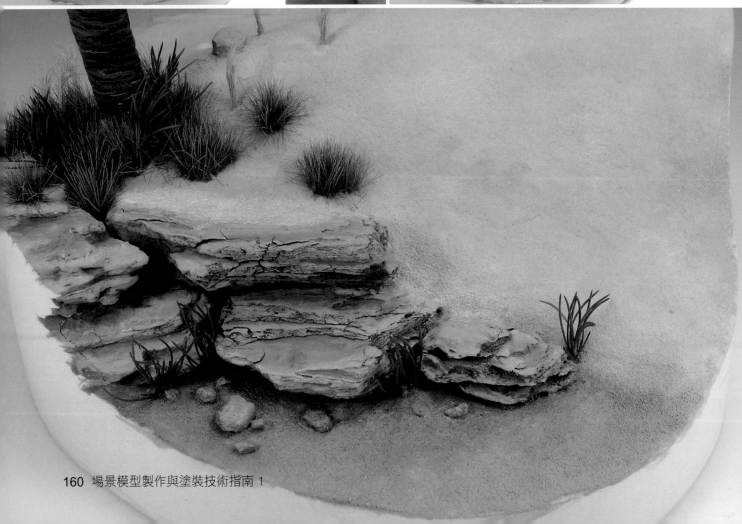

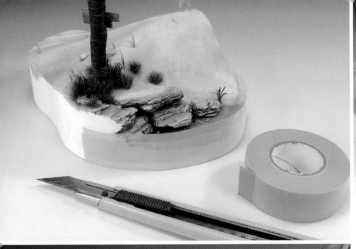

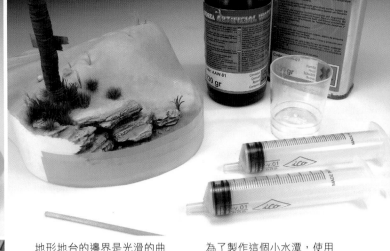

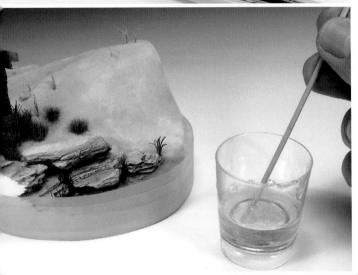

地形地台的邊界是光滑的曲面，在需要造水的區域，用遮蓋帶將它圍起來，形成一個「圍堤」，這樣具有流動性的造水劑就可以很好地容納在其中了。

使用方法非常簡單，請按照說明書要求的比例將組分A和組分B充分混合（每次造水的量要在50毫升以內，因為透明AB環氧樹脂在硬化的過程中會發熱，如果一次的造水量過大，發熱會非常明顯，從而激起樹脂內產生很明顯的氣泡。）。

為了製作這個小水潭，使用透明AB環氧樹脂（比如AK 8044透明AB環氧樹脂造水劑），待完全硬化後它的表面非常光滑，這款產品是專門為場景模型製作所設計的。

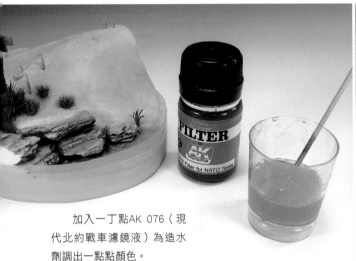

加入一丁點AK 076（現代北約戰車濾鏡液）為造水劑調出一點點顏色。

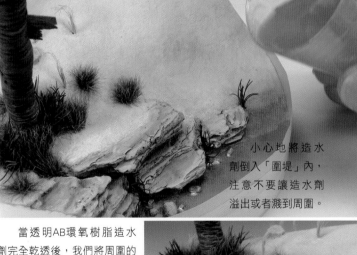

小心地將造水劑倒入「圍堤」內，注意不要讓造水劑溢出或者濺到周圍。

在造水劑與岸邊接觸的地方，用一根細牙籤挑破氣泡，在透明AB環氧樹脂造水劑24小時硬化的過程中，建議將它放在防塵的環境中（比如防塵罩，紙箱裡或者櫃子裡），這樣可以避免灰塵落在尚未硬化的造水劑表面。

當透明AB環氧樹脂造水劑完全乾透後，我們將周圍的遮蓋帶「圍堤」去除，然後用細目砂紙對邊界曲面進行打磨（大家可以從800目到2000目逐次進行打磨，如果想讓水潭的邊界曲面也晶瑩剔透，可以在精細的打磨之後，在邊界曲面上薄薄地筆塗上數層光澤透明清漆或者Woodland的靜態水。）。

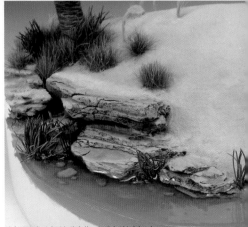

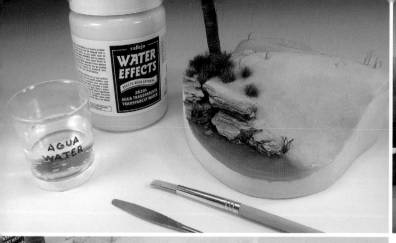
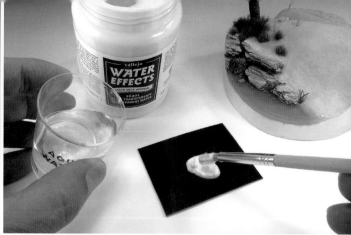

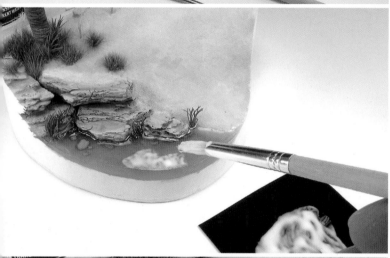

雖然我們製作的是沙漠綠洲中小水潭，但是在風的吹拂下，水面仍然會泛起漣漪和波浪，現在的任務就是在水面上表現這種動態的效果。這裡用到另外一種Vallejo的產品——無色透明水凝膠（或者使用AK 8007 波浪及波紋效果膏），它是專門用來表現水面上那種不平整的波紋效果。在製作過程中我們要用到清水、抹刀和一支毛筆（無色透明水凝膠未乾之前是乳白色的，完全乾透後是透明的，訣竅是不可以鋪得過厚，厚度請保持在1mm左右，同時請給予它24小時的時間完全乾透。）。

用一點無色透明水凝膠到紙板上，然後用沾了水的毛筆將它調稀一點（原產品過於稠了點，所以用清水將它調稀了一點。）。

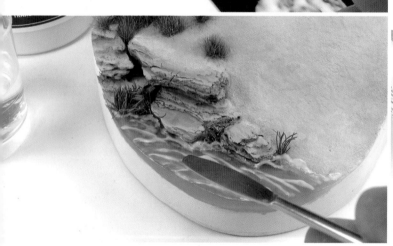
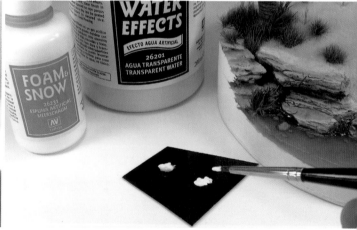

用毛筆將它在水潭表面大致均勻地塗上一層（還是之前強調的厚度在1mm左右），由於是筆塗，所以表面會形成我們需要的一點點波紋的效果。在抹刀的幫助下繼續調整波紋的形態，讓波紋的運動方向與岸邊平行。

等上一步的效果完全乾透後（請給予24小時的時間完全乾透，同時乾透的過程中要注意防止表面落塵。），我們就可以應用另外一種Vallejo的產品——浪花泡沫效果膏（或者使用AK 8036浪花泡沫效果膏）。擠一點到紙板上，然後用很細的毛筆將它點綴到岸邊沙灘和岸邊岩石的邊緣。

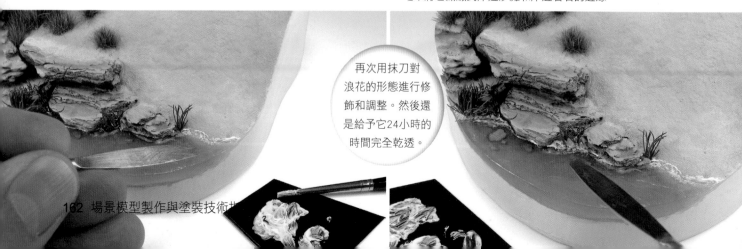

再次用抹刀對浪花的形態進行修飾和調整。然後還是給予它24小時的時間完全乾透。

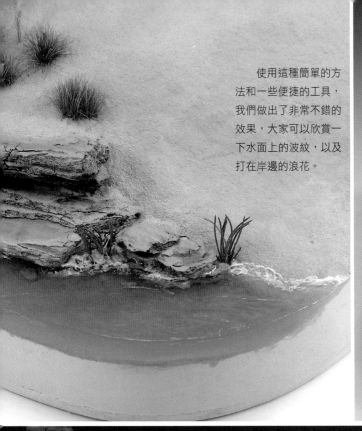

使用這種簡單的方
法和一些便捷的工具，
我們做出了非常不錯的
效果，大家可以欣賞一
下水面上的波紋，以及
打在岸邊的浪花。

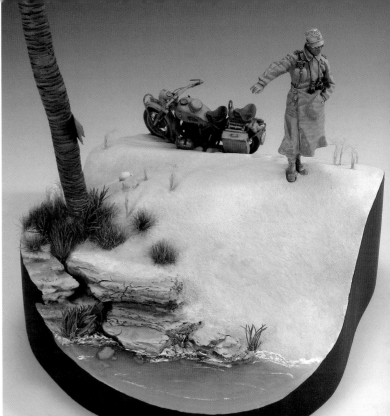

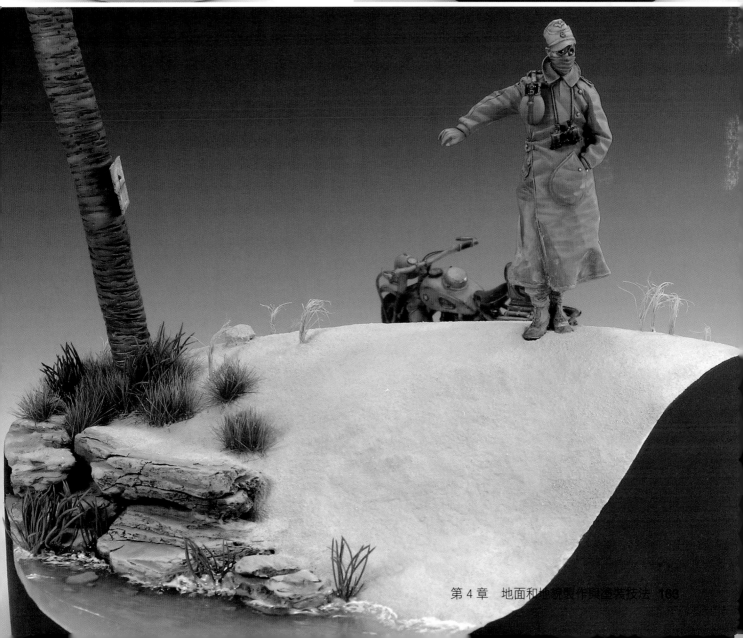

4. 積水的砲彈坑

現在要將彈坑填滿積水。這裡用到的是另外一個牌子的透明AB環氧樹脂，按照說明書要求的比例，將A份和B份充分混合均勻（注意要避免產生氣泡）。

加入一點點AK 024綠色車輛專用的污垢垂紋效果液，調配出那種深綠色有點渾濁的積水效果。

將混合物小心地倒入準備好的砲彈坑中，動作要輕柔，一定要避免產生氣泡，達到滿意的水位深度就可以了。

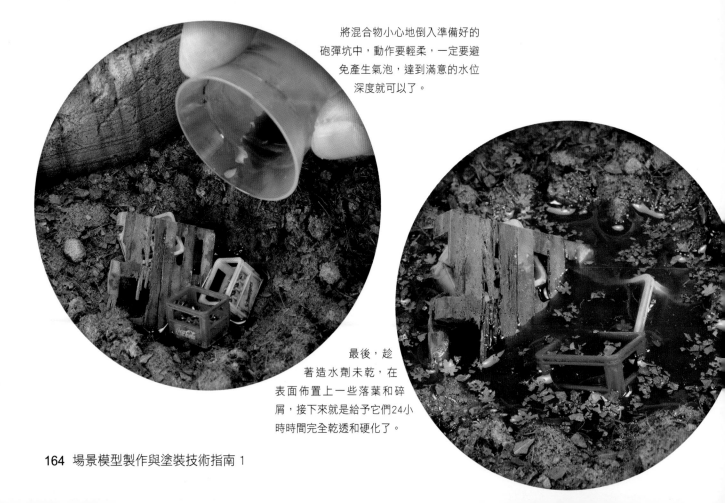

最後，趁著造水劑未乾，在表面佈置上一些落葉和碎屑，接下來就是給予它們24小時時間完全乾透和硬化了。

5. 小水渠中流動的水

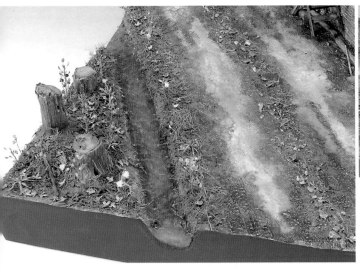
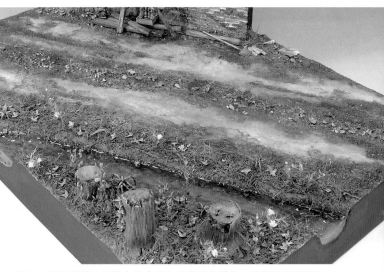

　　現在要製作的是小水渠中流動的水，跟之前一樣，首先在地台上做出水渠的凹槽，並將水渠佈置在了道路的邊緣。接著用遮蓋帶在水渠的兩端圍堤，防止造水劑滲透和溢漏到其他位置。這裡用到的造水劑還是透明AB環氧樹脂，將造水劑小心地倒入水渠中，直至達到合適的水位深度。

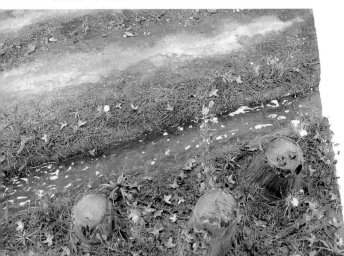

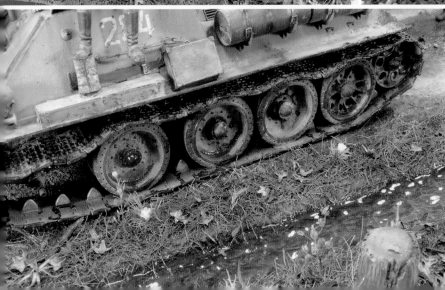

　　為了製作出流水的表面效果，將在透明AB環氧樹脂造水劑半乾的時候，用筆桿圓滑的末端在表面進行按壓（如果擔心筆桿會被半乾的造水劑黏住，可以在筆桿的末端潤點水再進行按壓。），按壓出具有合適深度和外形的凹陷紋理即可，由於硬化中的透明AB環氧樹脂具有一定的回彈性，所以這個按壓的操作可以分時段反覆地進行，直至得到我們需要的流水波紋效果。

　　在水渠的岸邊，筆塗上一些光澤透明清漆，模擬那種流水浪花打到岸上的效果。

第5章 植被製作與塗裝技法

在之前的章節中我們講到了如何製作地台、地台上的地形和場景，以及如何對它們進行塗裝和舊化，在這一章節中，將為大家介紹如何製作場景中的各種植被。

首先要確定地形地台所在的自然環境和氣候，第一步驟是從製作和塗裝開始，這步驟非常重要，要與我們所要表現的自然環境和後期所佈置的場景元素相協調。

如果想要表現的是冬季的地形環境、春季的地形環境、乾燥的地形環境抑或是潮濕的地形環境，那麼在場景製作的一開始（即場景地台的搭建、製作和塗裝階段）就應該朝著這個方向努力，接下來才能順理成章地佈置好植被，並與整個場景地台融合。

植被是我們要模擬最複雜的場景要素之一，但也是最容易被大家所忽視的一個環節。現今市場上有多種多樣的場景植被產品供大家選擇，它們的真實度和自然度與日俱增。但是你必須正確地、恰當地使用它們，讓它們與整個場景地台融為一體。

場景中的植被並不是一個簡單的孤立的元素，它更像是一個系統，因為需要不同類型的植被相互搭配，相得益彰。自然界中的植被是複雜的、抽象的、不拘泥於任何形式，更不會墨守成規。所以製作和佈置場景中的植被是非常具有挑戰的。

觀賞者在欣賞場景作品時會將植被視作整個作品的一部分，而不會孤立起來看待。

以上就是對這一章內容開門見山的介紹，製作和佈置場景中的植被充滿著挑戰，充滿著樂趣！

- 雜草、灌木、花朵和藤蔓
- 樹木
- 棕櫚科植物和棕櫚樹
- 植被的特殊效果
- 叢林

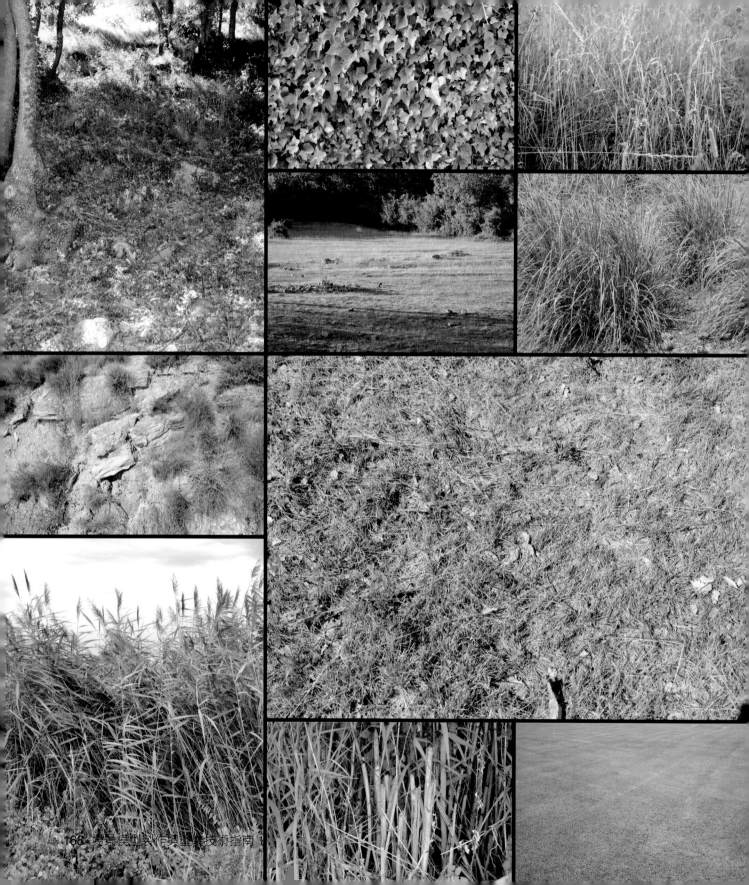

這種類型的植被是自然場景的基礎，不管你是使用自製的植被材料還是市面上可以買到的植被商品（如Mininatur的草簇、草甸、灌木和花簇等），往往覆蓋了自然場景地台的絕大部分，因此當佈置這些植被元素時，必須對其重視並小心地處理。

另外一個值得大家注意的問題是，雖然市面上有很多預先塗裝上色好的場景材料（它們看起來也非常真實），但是在佈置到特定的場景地台時，仍然需要對它進行一些塗裝和舊化，好讓它更融入整個場景地台，而不會顯得突兀和做作。同時也要意識到，真實環境中的植物會受到惡劣自然環境的影響，因此我們要考慮到地理位置和季節等因素對植被外觀的影響。

製作這類場景植被的材料很多，可以在模型商店、家裝店、工藝品店等地方找到這些材料（我們也可以在花卉市場等地方獲得一些意想不到的收穫）。這些場景植被材料歸納如下：

人造草纖維

這種草纖維最開始是為火車模型所準備的，我們可以看到它有多種款式，經常看到的是裝在小袋中的長人造草纖維，它們有不同的長度、不同的顏色，有的是團簇狀，有些則較鬆散，這些產品有助於我們的場景製作。

草球纖維

這是一種天然的植物纖維，對於場景製作而言，這是用途最廣的材料。它非常便宜，如果住在海岸附近，甚至可以免費地獲得這種材料。草球所具有的天然顏色非常適合製作場景植被，還可以對它進行塗裝和舊化處理，讓它可以更好地與場景融為一體。

細小的乾燥灌木枝和樹枝

對於具有中等高度的植被而言，這種材料非常有用，可以豐富我們的場景，並為場景帶來層次感。當然市面上有很多這種場

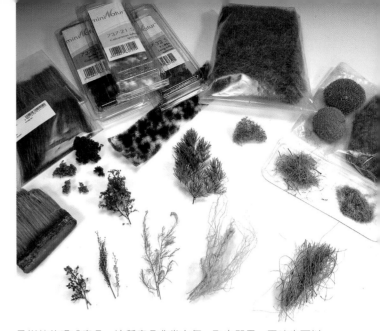

景樹枝的現成產品，這種產品非常方便，取出即用。平時也可以收集一些自然環境中的植物（比如乾燥細小的樹枝），這是一件非常有趣，也非常有用的事情。

模型場景中的花

有很多產品可以用來表現場景中的花，既可以是天然的也可以是人造的（比如，Mininatur或者NOCH的花簇，激光切割的花或者蝕刻片花等），花能夠為場景帶來最後階段的修飾、更加豐富的色彩和別具一格的情調。使用之前我們並不需要對它們進行特殊的處理，除非這種「花」取材於天然的植物（對於天然的植物，在使用之前我們要讓它充分乾燥脫水、上色，有時甚至還要做好防蟲防黴的處理。）。一旦佈置好後，這些「花」將非常持久、非常耐用。

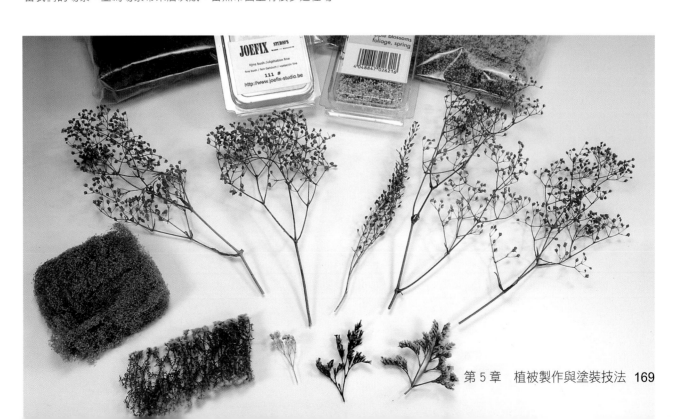

（一）雜草

1. 使用天然材料來製作場景中的雜草

草球纖維，它是由一些植物的細枝和細的根須聚集在一起形成的球狀物。草球的纖維非常自然、非常纖細，形態非常豐富，它們是場景模型製作的絕佳材料。可以非常容易地將它佈置在場景中需要的地方，得到的效果也非常棒。

讓我們先用草球纖維覆蓋在場景地台上，製作第一層植被，也可以叫它——基礎植被。根據場景模型主題的設定，我們需要對草球纖維進行適當的上色和漬洗。這裡用到的舊化液是AK 300（二戰德軍暗黃色塗裝用漬洗液），這是一種琺瑯舊化產品，充分搖勻後，用毛筆取出即可使用。

用手指扯下一些上色和漬洗好的草球纖維，請盡量確保扯下的纖維是鬆散的狀態。

將扯下來的草球纖維用小剪刀剪成 4～5mm 的長度備用。

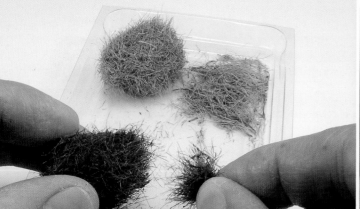

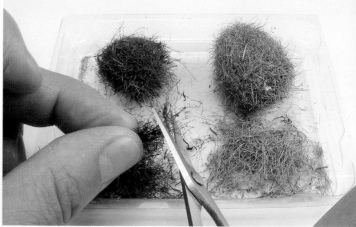

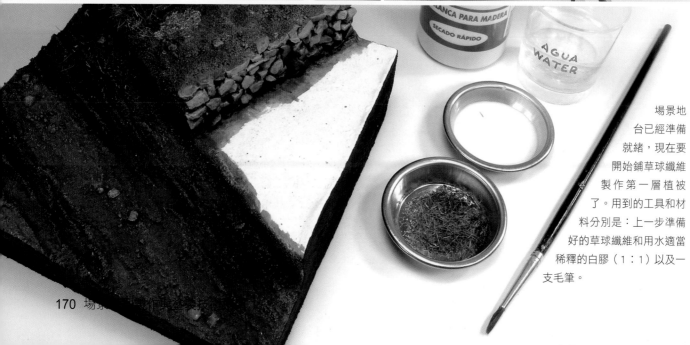

場景地台已經準備就緒，現在要開始鋪草球纖維製作第一層植被了。用到的工具和材料分別是：上一步準備好的草球纖維和用水適當稀釋的白膠（1:1）以及一支毛筆。

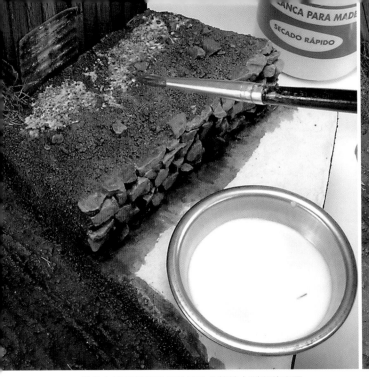 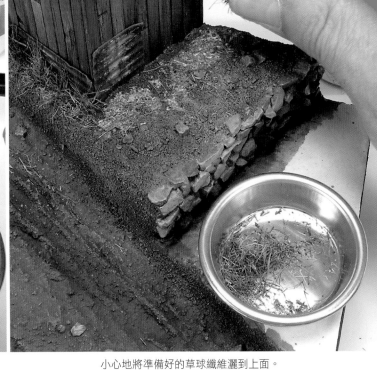

首先在需要鋪草球纖維的地方筆塗上稀釋的白膠。 小心地將準備好的草球纖維灑到上面。

接著就是讓它完全乾透,如果覺得有些地方草球纖維鋪得不夠,可以重複之前的操作,直至得到滿意的效果。

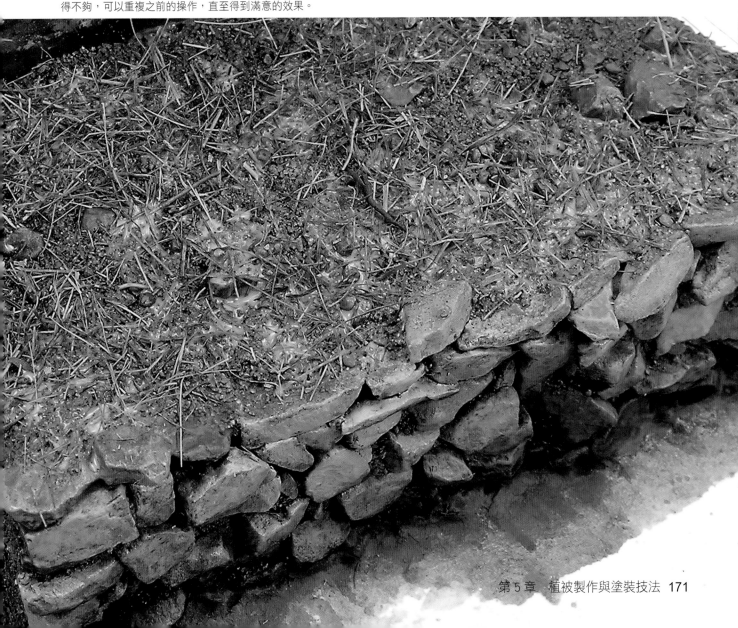

2. 人造草纖維（草植絨）

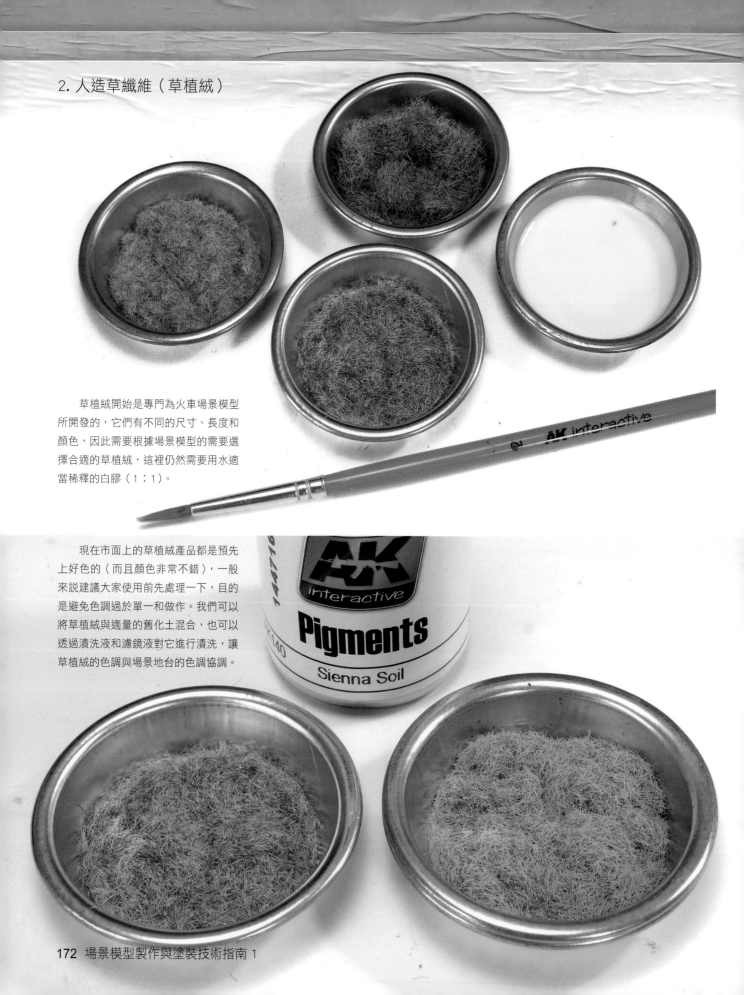

草植絨開始是專門為火車場景模型所開發的，它們有不同的尺寸、長度和顏色，因此需要根據場景模型的需要選擇合適的草植絨，這裡仍然需要用水適當稀釋的白膠（1：1）。

現在市面上的草植絨產品都是預先上好色的（而且顏色非常不錯），一般來說建議大家使用前先處理一下，目的是避免色調過於單一和做作。我們可以將草植絨與適量的舊化土混合，也可以透過漬洗液和濾鏡液對它進行漬洗，讓草植絨的色調與場景地台的色調協調。

現在就可以開始鋪草植絨了，方法非常簡單，先在需要的地方筆塗稀釋過的白膠，然後將準備好的草植絨纖維小心地、一點點地撒到上面。白膠完全乾透後是帶有一點光澤感的，建議大家分多次，一層一層地將草植絨撒到需要的地方，而不要一次將草植絨鋪得過厚。接著我們要輕輕地吹拂一下鋪好的草植絨，這有兩個作用，一是吹散掉沒有固定牢靠的草植絨纖維，二是可以適當地協助草植絨纖維立起來。

草植絨非常適合透過「撒」的方式鋪在場景地台表面（尤其是處理大面積的場景地台），有的地方撒得多，有的地方撒得少，最後得到的效果也非常真實而自然。請大家仔細觀察圖片中鋪撒的草植絨，有的地方密（泥土區域），有的地方稀（石礫碎屑區域）。現在這個地台就可以進行後續的塗裝和舊化了。

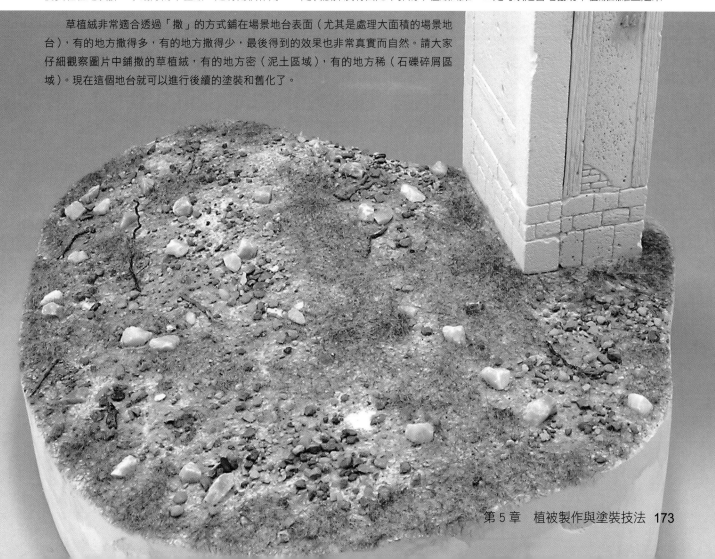

3. 天然材料製作的雜草叢

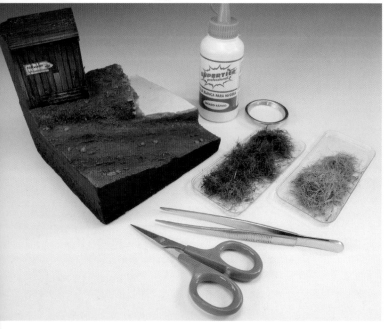

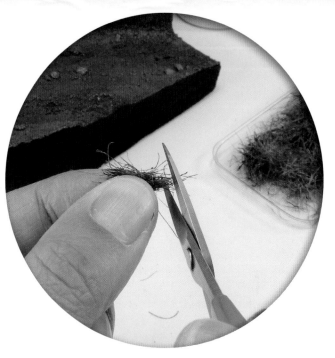

另外一個草球纖維的應用就是代替毛刷來製作天然的雜草叢（之前是將刷子上的毛剪下來，搓成一簇來製作雜草叢。）。還是像之前一樣，事先已經用深棕色的漬洗液為草球進行了上色和漬洗。

用手指拈起一撮草球纖維（量的大小是由我們要做的草叢的大小所決定的），用剪刀將一端剪平整。

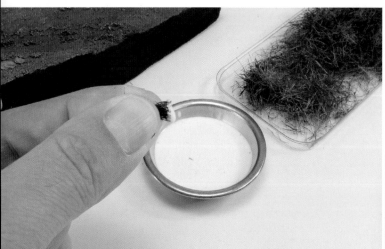

在這撮草球纖維平整的底端沾上一點白膠。

在鑷子的幫助下，我們將這一撮草球纖維放置在我們需要的地方。

放置好後，可以再用牙籤等工具對草球纖維進行塑形和調整，直至得到我們需要的效果。

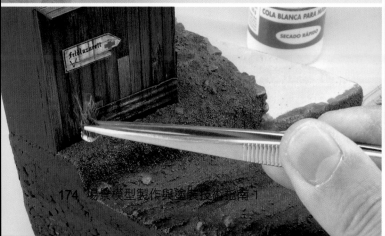

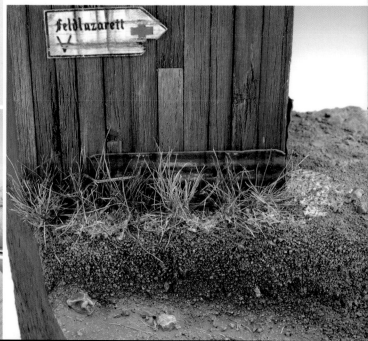

4. 人造材料製作的雜草叢

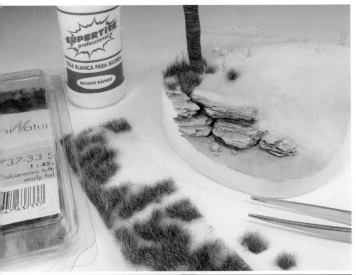

另外一種方法就是用成品的草叢（比如德國Mininatur的草叢），它有不同的尺寸和顏色供大家選擇。使用方法非常簡單，得到的效果也非常棒。

選擇好需要的顏色和尺寸，可以稍微用剪刀修剪一下外形，在它的底部塗上白膠，然後用鑷子將它放置在我們需要的地方。

花一些時間來調整和修剪雜草叢的邊緣和主體，好讓最後的效果看起來真實且自然。

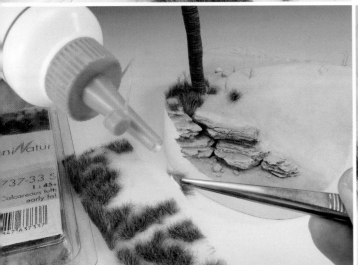

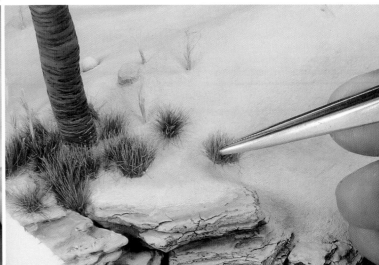

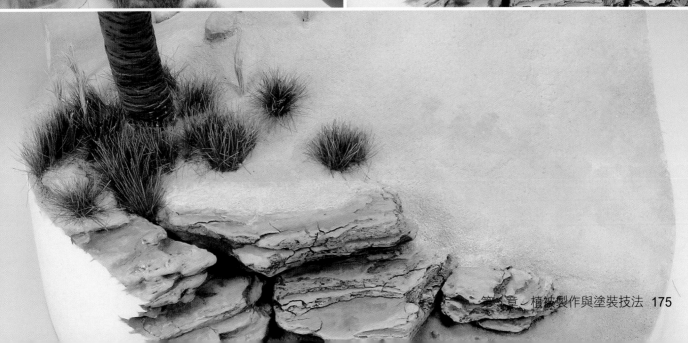

5. 製作被風吹拂的雜草

用麻繩製作這種被風吹拂的雜草，用到的工具是瞬乾膠（也叫強力膠，是一種氰基丙烯酸酯黏合劑）和一把小剪刀。

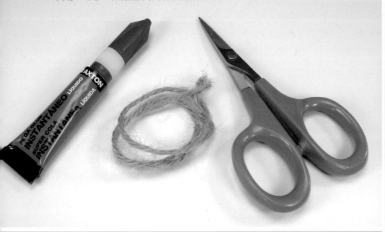

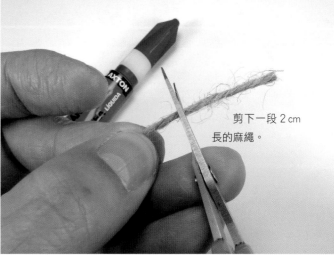

剪下一段 2 cm 長的麻繩。

將麻繩分成三條不同粗細。

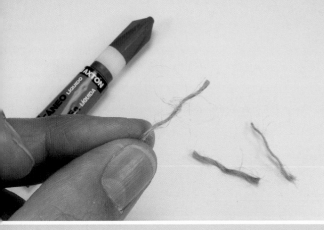

在每一條麻繩的中間部分點上一滴瞬乾膠，這樣就不會散開了。

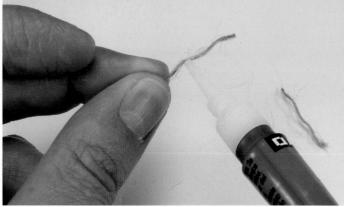

等待十幾秒鐘讓瞬乾膠硬化，用手將麻繩的兩端撥散一點（因為中間部分有硬化的瞬乾膠，所以只有兩端的纖維能夠散開），接著將瞬乾膠固化黏著的部分，一分為二地剪開。

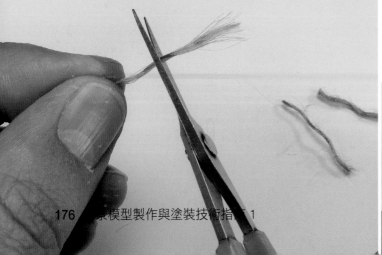

接下來將這一撮纖維分成更細的幾撮，將剪刀的刀鋒緣置於鬆散端的纖維間，從這裡向底端稍加用力，就可以將這一撮纖維分開了。有三種彎曲方法大家不妨嘗試一下，第一，直接施加應力讓纖維形成彎曲的形態；第二，加熱再施加應力的方法，原理類似於電熨斗熨衣服；第三，在彎折點先點上一點重度稀釋的白膠，然後施以靜態的應力並保持到白膠乾透為止。

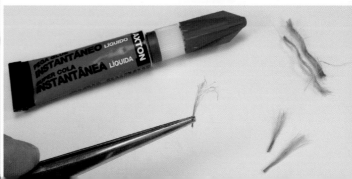

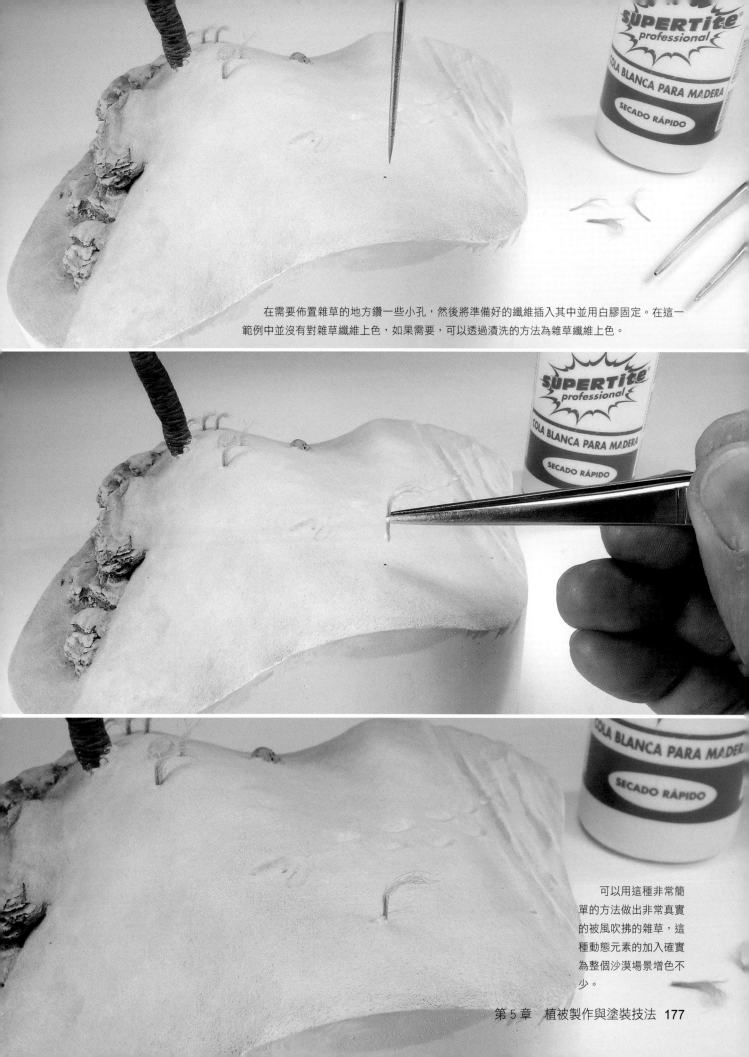

在需要佈置雜草的地方鑽一些小孔，然後將準備好的纖維插入其中並用白膠固定。在這一範例中並沒有對雜草纖維上色，如果需要，可以透過漬洗的方法為雜草纖維上色。

可以用這種非常簡單的方法做出非常真實的被風吹拂的雜草，這種動態元素的加入確實為整個沙漠場景增色不少。

6. 用金屬箔自製草株

另外一種製作雜草的簡單方法就是用鋁箔或者非常薄的銅片，我們可以非常容易地在食品包裝材料中找到它的蹤影。所需要的工具是一把鋼尺，一把美工刀和一把剪刀。

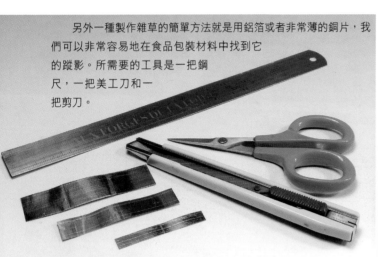

用鋼尺和美工刀將薄銅片切割成長方形，接著像圖中這樣用剪刀在銅片上剪出一片片並排的草株葉子。

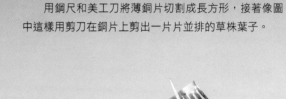

剪切出的草株葉子的數量取決於我們要製作草株的尺寸和濃密程度，對於剪下來的餘料——呈三角錐形的銅片也需要保留。

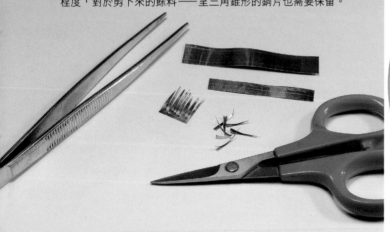

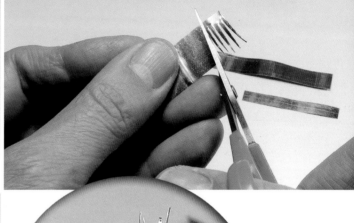

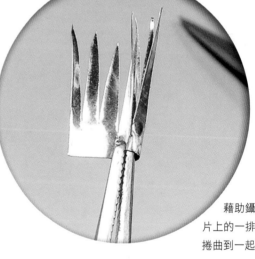

藉助鑷子，將銅片上的一排草株葉子捲曲到一起。

接著，用鑷子小心地將草株葉子做出一點自然的彎曲下垂的形態。

之前的餘料——三角錐形的銅片，用強力膠將它們黏合到這株草的中心部分，這樣草葉看起來會更加豐滿一些。

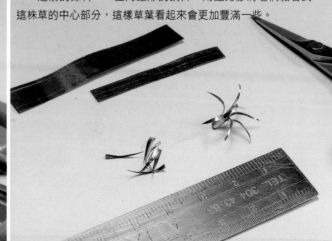

通過剪切和捲曲不同尺寸的長方形銅片，製作出了高矮和大小不一的草株。

因為草株的材料是銅片，所以在上色之前先為它噴上水補土打底。

用一些偏綠、偏棕和偏灰的水性漆，描畫出了草株葉子的高光和陰影。

ACRYLIC-URETHANE
GREY PRIMER
73.601

塗上一點AK 079（濕潤及雨水痕跡效果液），模擬的是這種草葉植物上的天然蠟質所帶來的光澤感。

將這種草株置入場景後，整個場景地台的效果看起來更加豐富、更加吸引人了。

7. 紙質草

　　這是一種激光切割的紙質材料，它有非常不錯的細節表現，如今這種產品得到了非常廣泛的使用，這裡大家看到的是紙質草。當我們用水性漆為這種材料重新上色時，需要額外地小心，畢竟紙質材料還是非常脆弱的。

　　這裡將用到水性漆濕塗的技法來為紙質草上色，使用幾種不同色調的綠色來製作高光和陰影（這裡使用的顏料分別是AV水性漆手塗系列的AV 70833和AV 70942，以及AV裝甲王牌系列的AV 70308。）。

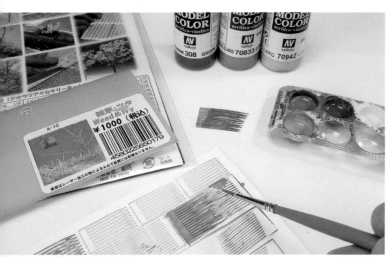

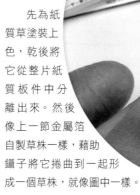

先為紙質草塗裝上色，乾後將它從整片紙質板件中分離出來。然後像上一節金屬箔自製草株一樣，藉助鑷子將它捲曲到一起形成一個草株，就像圖中一樣。

為了防止草株因為張力而再次攤開，在草株的底端點上一點強力膠。

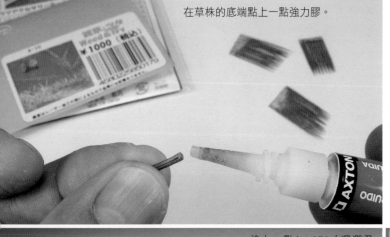

用鑷子對草株的外形進行進一步修飾和調整。

將它置入整個場景地台，大家可以看到，效果非常真實。

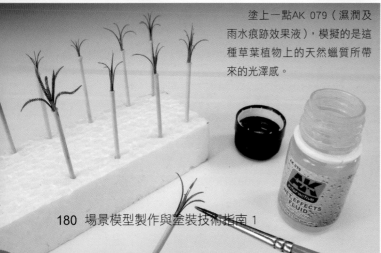

塗上一點AK 079（濕潤及雨水痕跡效果液），模擬的是這種草葉植物上的天然蠟質所帶來的光澤感。

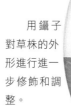

（二）灌木和藤蔓

1. 矮樹叢和灌木

現在要來製作矮樹叢和灌木，將模型產品葉簇和天然植物材料結合起來使用。植物的細小根系晾乾後，形態非常豐富、非常逼真，是用來表現灌木叢主幹的理想材料。

在灌木叢主幹的頂端會佈置上一些來自Mininatur的葉簇，用這種葉簇的好處就是塑形非常方便，效果非常真實。當然關鍵還是要多加練習，以達到熟能生巧的程度。

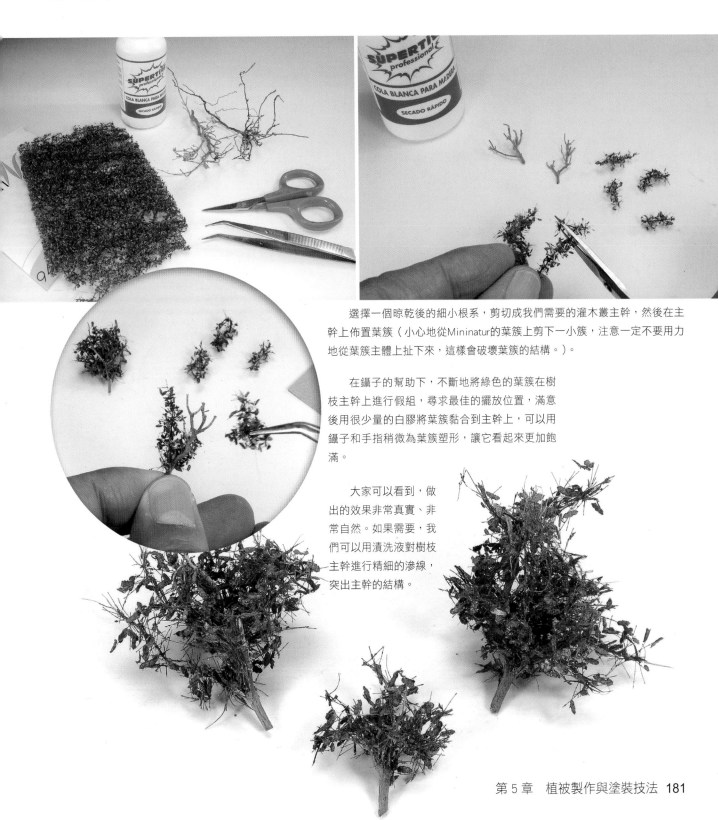

選擇一個晾乾後的細小根系，剪切成我們需要的灌木叢主幹，然後在主幹上佈置葉簇（小心地從Mininatur的葉簇上剪下一小簇，注意一定不要用力地從葉簇主體上扯下來，這樣會破壞葉簇的結構。）。

在鑷子的幫助下，不斷地將綠色的葉簇在樹枝主幹上進行假組，尋求最佳的擺放位置，滿意後用很少量的白膠將葉簇黏合到主幹上，可以用鑷子和手指稍微為葉簇塑形，讓它看起來更加飽滿。

大家可以看到，做出的效果非常真實、非常自然。如果需要，我們可以用漬洗液對樹枝主幹進行精細的滲線，突出主幹的結構。

用海綿樹粉來製作矮樹叢和灌木

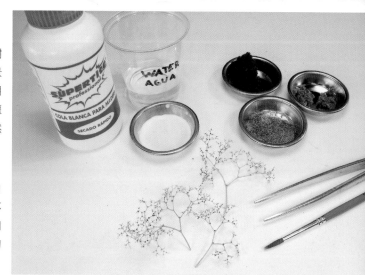

有一種材料叫作海綿樹粉，最開始它是為火車場景模型所設計的。我們可以用海綿樹粉來製作矮樹叢和灌木。灌木叢主幹用的是天然的乾刺藜。

從乾刺藜上剪下合適的一段作為灌木叢主幹，先在它的枝梢上刷上一些用水稀釋的白膠。接著我們小心地將海綿樹粉撒上去（海綿樹粉已經事先上好色）。

先在枝梢上刷稀釋的白膠，然後撒上海綿樹粉，不斷地重複這兩個操作，我們可以發現刺藜上的樹粉堆砌得越來越豐滿。

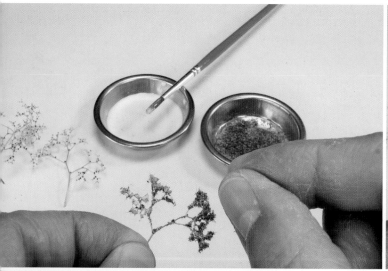

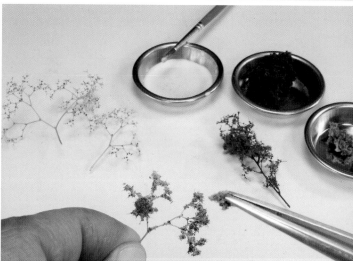

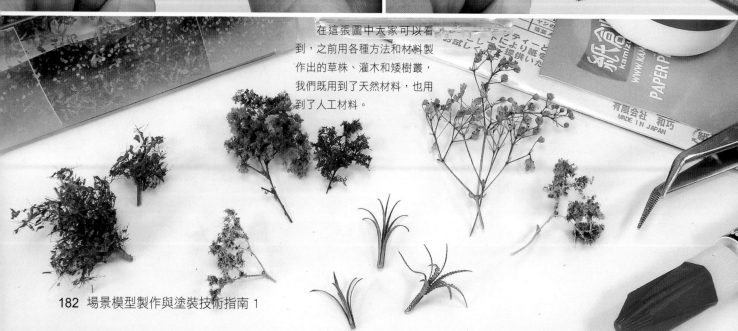

在這張圖中大家可以看到，之前用各種方法和材料製作出的草株、灌木和矮樹叢，我們既用到了天然材料，也用到了人工材料。

2. 紙質藤蔓

現在要用這款激光切割產品（紙質藤蔓）來製作非常真實的場景中的藤蔓。需要鑷子、美工刀以及上色的工具。

因為製作材料是激光切割的紙質藤蔓，所以用水性漆為它上色時要格外小心，不要讓過多的水性漆濕答答地附著在紙質藤蔓表面，因為這樣會將紙質材料泡爛。藤蔓的葉子塗成綠色，藤蔓的枝幹塗成棕色。為了方便起見，直接在紙質板件上為藤蔓上色，上色完畢後再將它從板件上切下來。

為藤蔓的葉子筆塗上鮮綠色的高光色和陰影色，對於有些葉子，完全使用淺色調來筆塗，這樣製作出了一些變化感，讓作品的表現更加豐富。

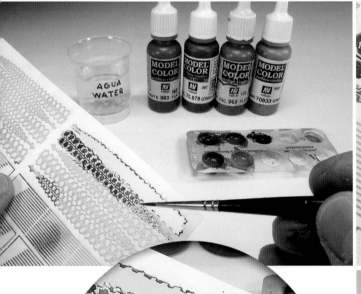

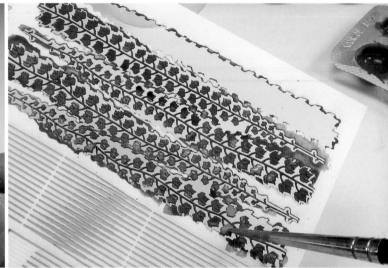

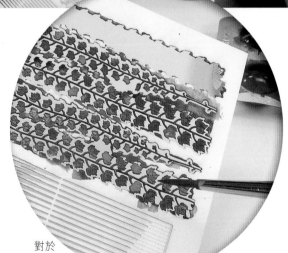

對於藤蔓的枝幹，用細毛筆小心地筆塗上褐色。

等顏料完全乾掉後，再用美工刀將藤蔓從板件上切割下來。

用鑷子小心地稍微翻折一下枝幹上的葉子，做出一定的立體感和角度（請大家仔細地觀察藤蔓植物的實物照片，然後以此為參考來翻摺紙質藤蔓上的葉子，畢竟如果不加處理，紙質藤蔓會顯得太平面太呆板。）。

紙質藤蔓塗裝前後的對比，以及翻折前後的對比。

用一點點強力膠將紙質藤蔓黏合到模型樹的主幹上（仔細地觀察自然環境中藤蔓的形態、外貌和分佈，然後以此為參考來佈置藤蔓。）

稍微對藤蔓上的葉子進行一點修飾和調整，然後再塗上一點AK 079（濕潤及雨水痕跡效果液），模擬葉子上的天然蠟質所帶來的光澤感。

大家可以看到，當仔細地佈置好後，製作的藤蔓非常逼真且自然。

3. 天然材料製作的藤蔓

將天然的材料（這裡用的是乾燥的植物的根須）和一些現成的場景模型產品（這裡用的是Plusmodel的激光切割樹葉）結合起來使用，往往能夠製作出效果更加豐富、更加逼真的藤蔓。

首先是製作藤蔓的枝幹，我們要考慮到在最終的場景中，藤蔓如何與整個場景相搭配，在具體的場景元素上的分佈和形態（這裡的場景元素往往是藤蔓依附的牆根或者大的樹幹）。用乾燥的天然植物的根須和一點強力膠來製作藤蔓的枝幹。

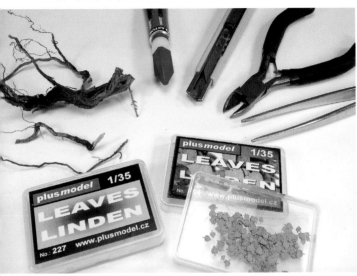

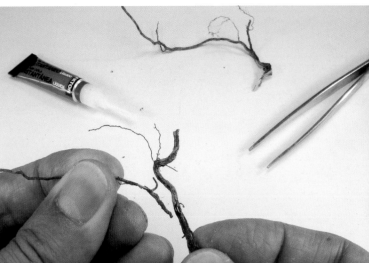

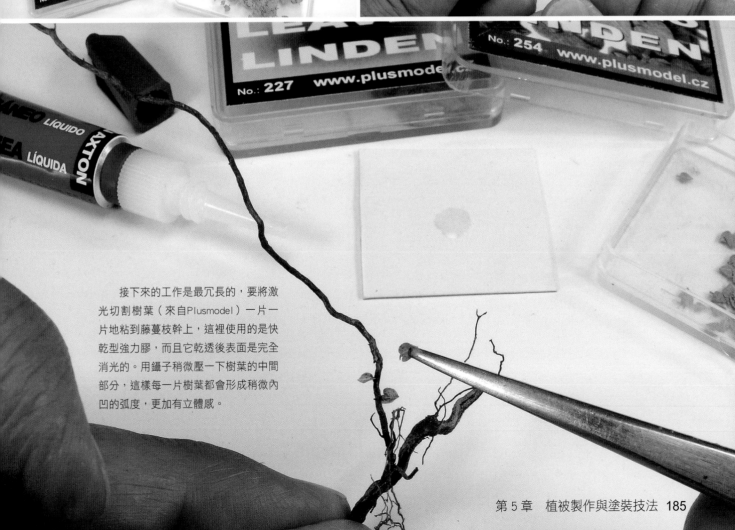

接下來的工作是最冗長的，要將激光切割樹葉（來自Plusmodel）一片一片地粘到藤蔓枝幹上，這裡使用的是快乾型強力膠，而且它乾透後表面是完全消光的。用鑷子稍微壓一下樹葉的中間部分，這樣每一片樹葉都會形成稍微內凹的弧度，更加有立體感。

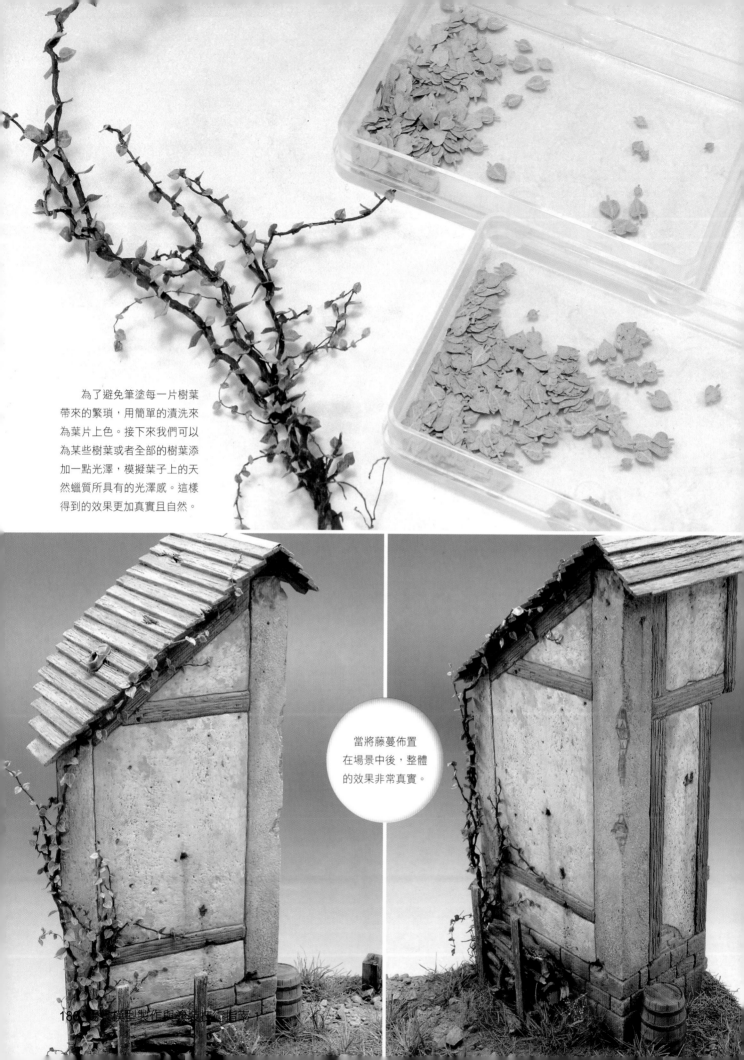

為了避免筆塗每一片樹葉帶來的繁瑣，用簡單的漬洗來為葉片上色。接下來我們可以為某些樹葉或者全部的樹葉添加一點光澤，模擬葉子上的天然蠟質所具有的光澤感。這樣得到的效果更加真實且自然。

當將藤蔓佈置在場景中後，整體的效果非常真實。

（三）濕潤泥土上的植被

這一部分所製作的植被，其顏色和外形主要模擬的是濕潤泥土上的植被。

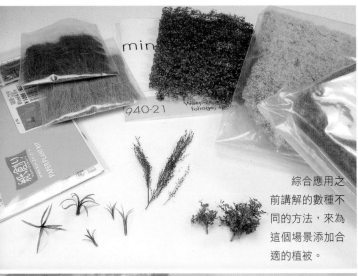

綜合應用之前講解的數種不同的方法，來為這個場景添加合適的植被。

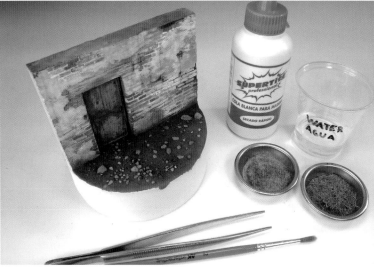

首先在場景泥土表面刷上一層用水稀釋的白膠，然後將合適長度的草植絨纖維和草球纖維混合得到我需要的雜草纖維碎屑，小心地將它撒在場景泥土表面。請大家注意，有些地方有撒，有些地方未撒。

等雜草纖維碎屑完全乾透後，將Abt.015 陰影棕色用AK 011 White Spirit重度稀釋後，對泥土表面進行廣泛的漬洗，這樣為場景泥土帶來層次感。

因為是濕潤的泥土，所以泥土的顏色偏深，然後鋪灑上一些雜草纖維碎屑（這裡用的是綠色的草植絨纖維和草球纖維。）。

用強力膠將乾燥的植物根須固定在磚牆上的合適位置，這模擬的是藤蔓植物的枝幹。我們應當盡量為枝幹多佈置上一些小細枝，並讓這些小細枝看起來儘可能自然，之後這些小細枝上將附著上樹葉。

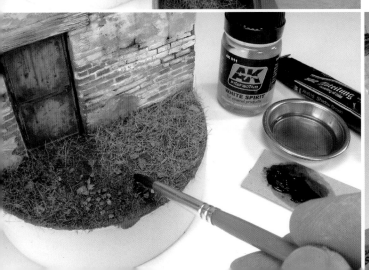

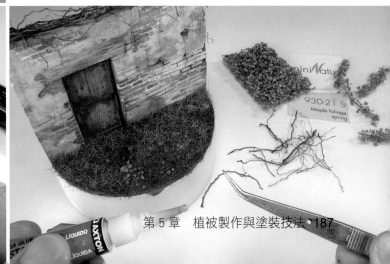

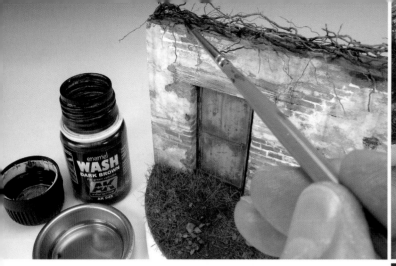

現在開始為藤蔓的枝幹上色，這裡用的是AK 045 深褐色漬洗液對枝幹進行漬洗（AK 045使用前請充分搖勻，用適量的AK 047 White Spirit將它稍微稀釋後再進行漬洗操作。）。

如圖片一樣，扯下一些葉簇（miniNatur 930-21s 春季楓葉葉簇），用深褐色的漬洗液對葉簇上的須狀纖維進行漬洗，注意不要讓漬洗液污染到綠色的葉子。

藉助白膠將扯下來的葉簇小心地黏合到「藤蔓枝幹上」（即之前上色好的乾燥植物根須），建議一小片一小片地黏合上去，不斷地調整，一點一點地添加，直至得到需要的豐滿藤蔓效果。

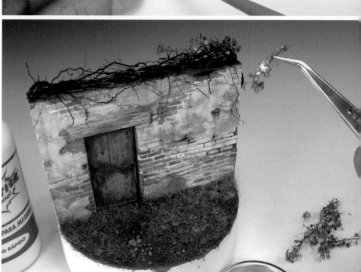

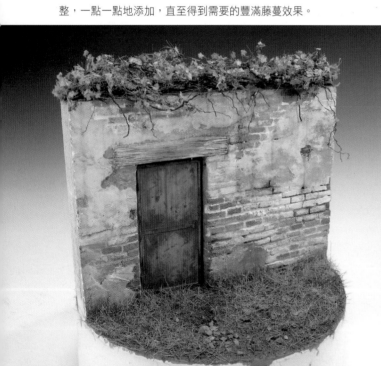

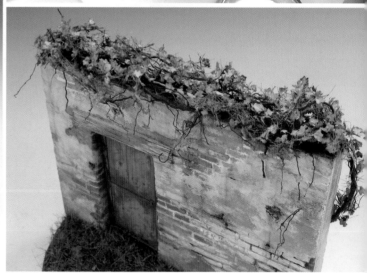

藤蔓製作完成後的效果。

接著，將為場景視野的中心部分，即磚牆前面的濕潤泥土，添加一些雜草，為空洞的地方填補上植被（這裡用的是纖維材料來製作雜草）。

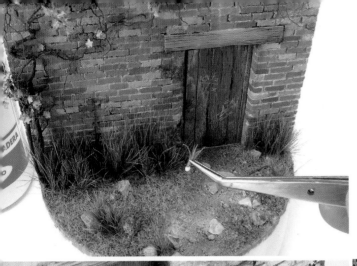

綜合應用前面講到的不同的方法來
製作各種類型的雜草，為整個場景帶來
豐富感和趣味感。

建議綜合應用不同的材料和方法，讓地面的雜
草和其他植被擁有 3～4 種不同的類型，這樣整個
場景看起來更加真實、更加自然。

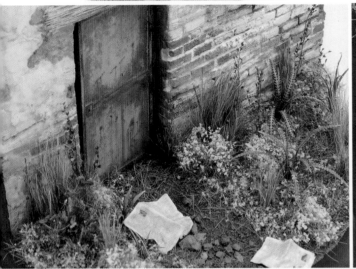

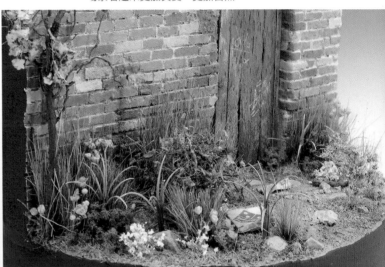

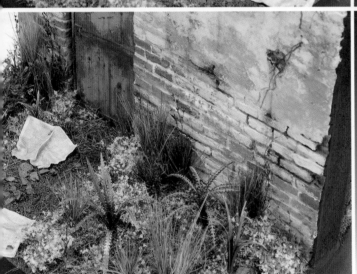

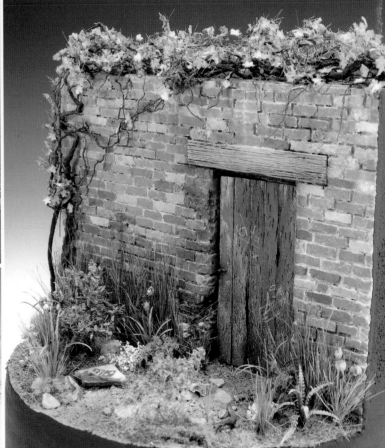

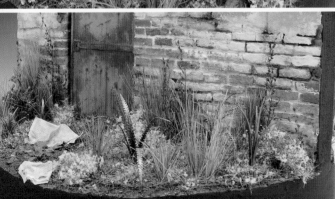

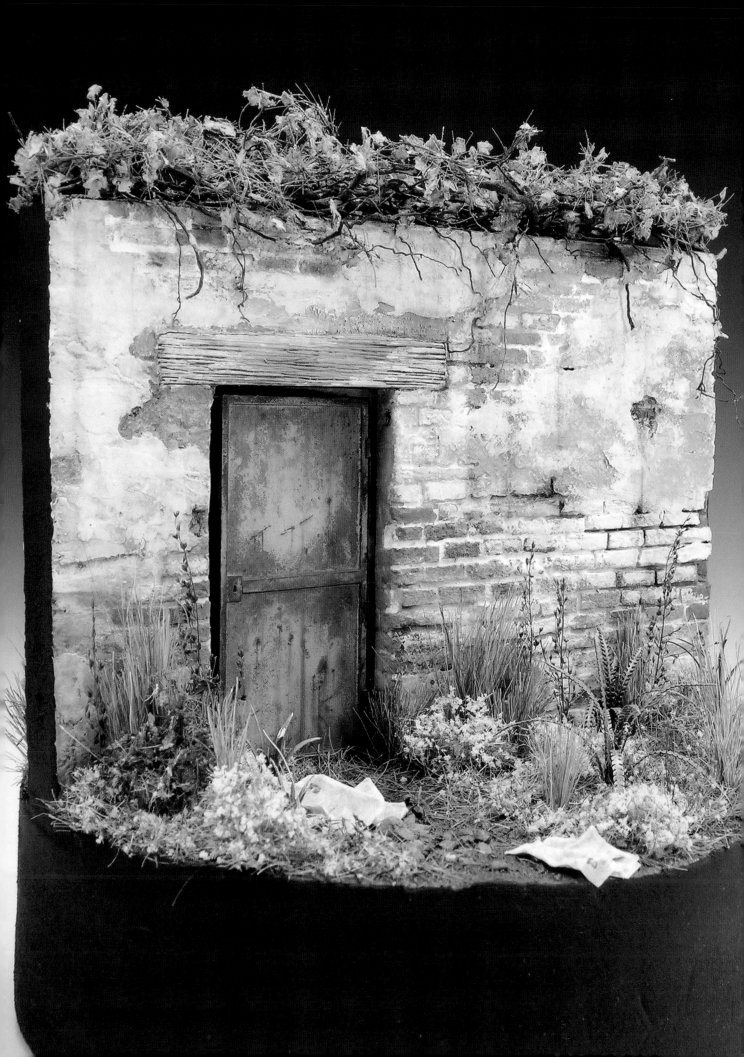

（四）乾旱環境中的植被

在上一節中，為大家展示了如何為濕潤的環境添加蔥翠碧綠的植被，這一節恰恰相反，將為大家展示如何製作乾旱環境中的植被。

針對乾旱多塵的環境，將用到從赭灰色到棕色這些不同的色調。

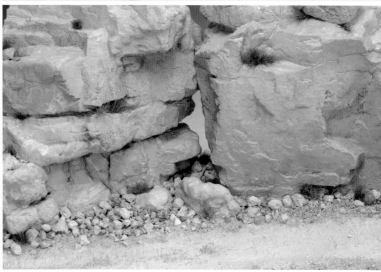

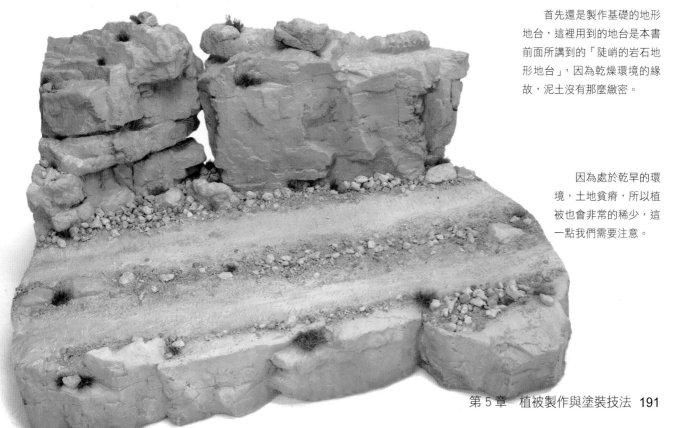

首先還是製作基礎的地形地台，這裡用到的地台是本書前面所講到的「陡峭的岩石地形地台」，因為乾燥環境的緣故，泥土沒有那麼緻密。

因為處於乾旱的環境，土地貧瘠，所以植被也會非常的稀少，這一點我們需要注意。

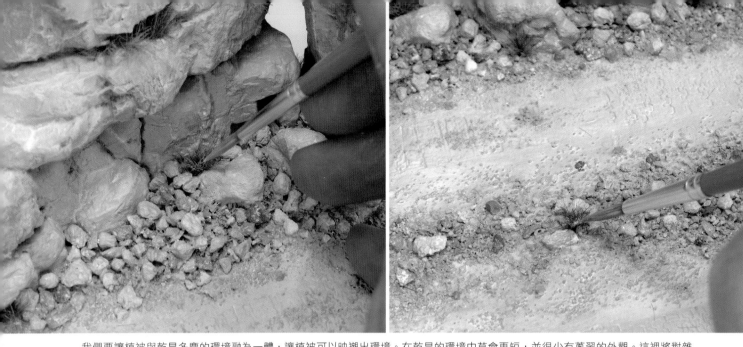

我們要讓植被與乾旱多塵的環境融為一體，讓植被可以映襯出環境。在乾旱的環境中草會更短，並很少有蔥翠的外觀。這裡將對雜草進行漬洗以表現那種乾燥多塵的效果，可以用AK 015塵土效果液、AK 022非洲塵土效果液或者AK 074北約車輛雨痕效果液。

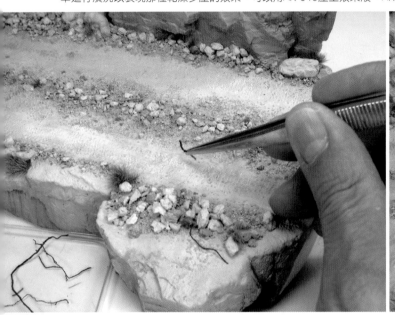

用白膠在一些地方黏上乾燥的根須，這樣可以襯托出一種乾燥死寂的感覺。

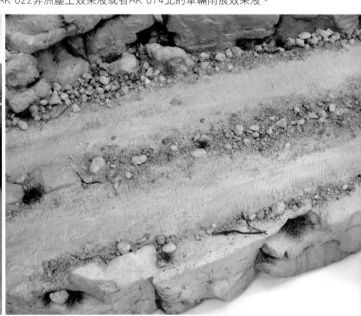

選擇少數幾個特定的區域，添加上一點點乾旱的植被。

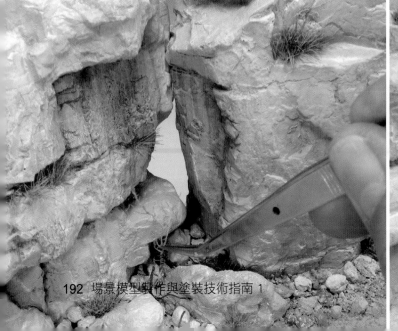

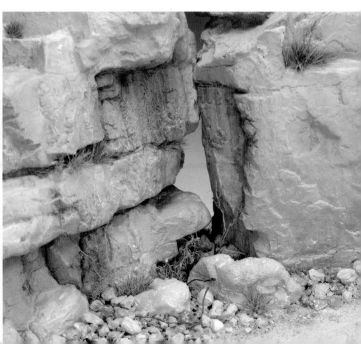

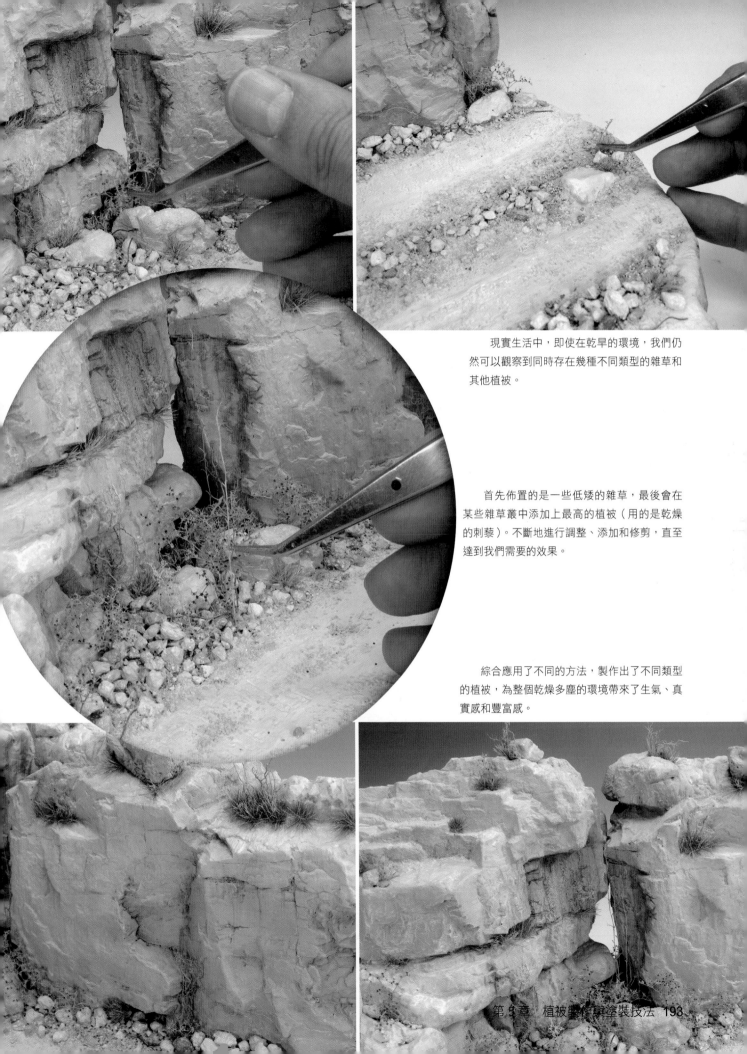

現實生活中，即使在乾旱的環境，我們仍然可以觀察到同時存在幾種不同類型的雜草和其他植被。

首先佈置的是一些低矮的雜草，最後會在某些雜草叢中添加上最高的植被（用的是乾燥的刺藜）。不斷地進行調整、添加和修剪，直至達到我們需要的效果。

綜合應用了不同的方法，製作出了不同類型的植被，為整個乾燥多塵的環境帶來了生氣、真實感和豐富感。

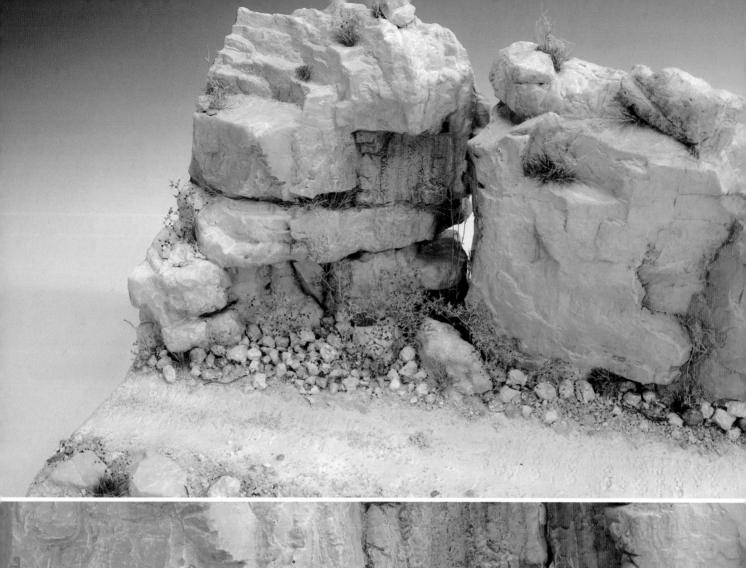

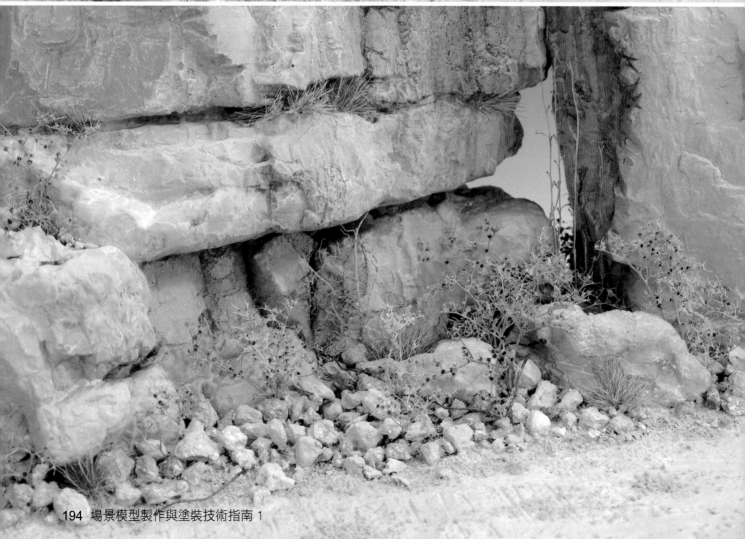

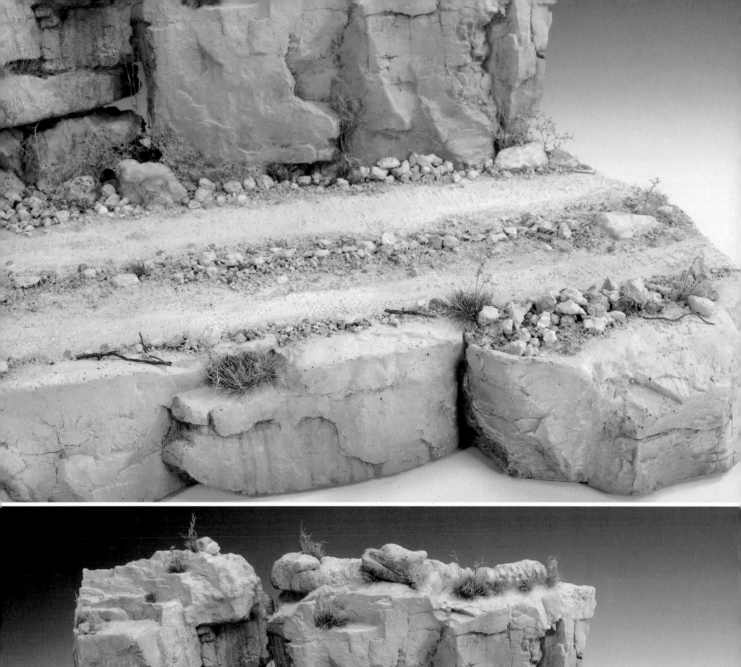

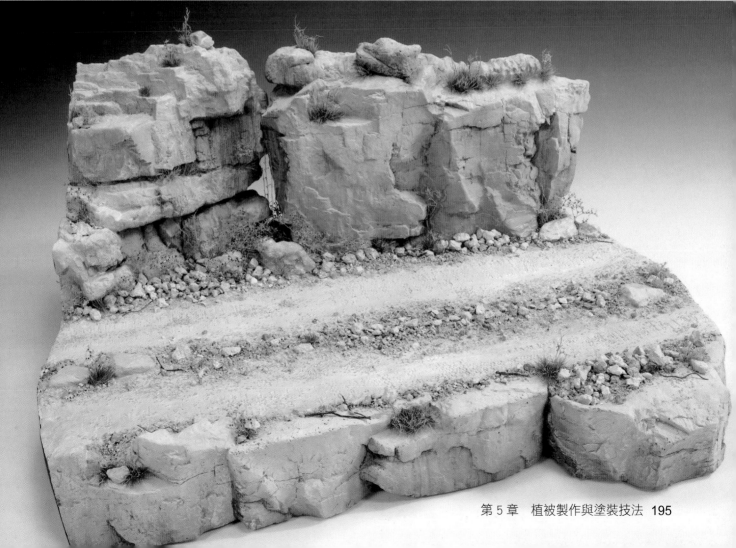

二、樹木

最近，市面上有一些現成的模型樹，它們確實非常亮眼，真實度超過以往的任何產品。

忽略掉它的價格，一定有人會問，為什麼現在還是有人願意自己花時間、花精力以及花錢來辛苦地自製模型樹呢？正是因為自製的過程帶給自己的快樂，是現成的產品無法提供的。

在這一節中將為大家展示如何應用人造材料和天然材料來製作各種不同種類的模型樹，製作過程有易有難，一棵好的模型樹能成為場景模型中「秀色可餐」的亮點，同時也能成為場景中具有高度的元素（可以合理地分割場景構圖並製作出層級。）。

（一）松樹

雖然我們可以自己加工一段筆直的木棍來製作松樹的樹幹，但是如果在日常生活中注意蒐集，我們可以發現一些現成的小樹枝，具有很好的形態、尺寸和紋理，非常適合作為松樹的樹幹。

首先要確定場景中松樹的直徑和高度，並確定它在場景中大致的位置和構圖。可以用小手鋸來對選定的乾燥樹枝進行仔細地切割和加工。

用美工刀小心地切去多餘的木疙瘩（木結）以及其他一些影響最終效果的冗餘，這些木疙瘩的存在會極大地削弱模型松樹的比例感，因為實際的松樹樹幹是極少有木疙瘩的，即使有也不會這麼顯著（這裡所要表現的松樹類似於北歐或者俄羅斯的典型松樹，它的樹幹很少有顯著的木疙瘩。）。

大家可以看到挑選的天然乾燥樹枝正好符合所需要的松樹樹幹的外形，而且非常自然。建議大家在塗裝和舊化松樹時，手邊有一個松樹的實物照片做參考。

用AK 045深褐色漬洗液，或者其他一些深色的漬洗液對樹幹進行漬洗（記得用AK 011 White Spirit稀釋後再使用，這裡建議精細地滲線或者有選擇性地漬洗，最後的效果會更好。），不僅可以豐富樹幹的色調，而且可以突出細節，帶來層次感和立體感，方法簡潔同時也出效果。

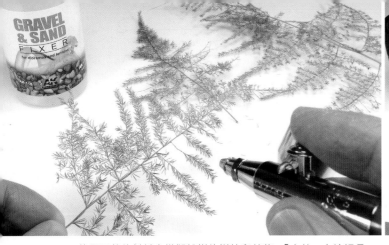 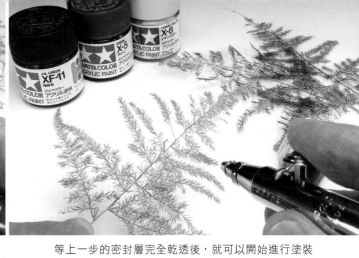

使用天然的材料來模擬松樹的樹枝和針葉，「文竹」在這裡是一個非常不錯的選擇，它是一種園藝植物，大家甚至也可以在野外找到這種植物。

需要蒐集足夠多的文竹枝葉，然後將它們曬乾或者烘乾，接著為乾燥的文竹枝葉薄噴數層AK 118碎石及沙礫固定液（乾燥的文竹比較鬆脆，不利於塗裝和上色，經過AK 118的處理，它將變得堅韌，同時表面形成的密封層可以起到防蛀、防潮的作用。）。

等上一步的密封層完全乾透後，就可以開始進行塗裝了，在自然環境下，這種針葉往往保持四季常青，我們可以選用幾種淺深色調不同的綠色來進行塗裝，注意越是上方，越是光照充分，這裡會有更多的高光色調。

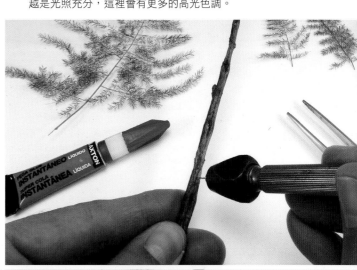

在松樹的樹幹上，從下往上，選擇合適的位置逐個鑽孔，然後將準備好的松樹枝插入孔中，並且用強力膠固定。這裡選擇強力膠是因為它黏合迅速（在松樹枝的根部點上極少量的強力膠即可，這樣黏合速度快，而且黏合得牢固。）。

等上一步的塗裝完全乾透後，開始在松樹主幹上選擇一些合適的位置鑽孔，這裡以後將插上松樹枝。手頭有一張松樹的實物照片做參考是一個不錯的選擇，這樣我們做出的效果才更加生動，更加真實。

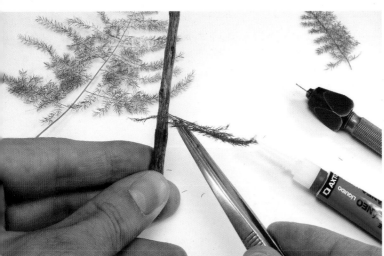

在鑷子的幫助下將松樹枝插入孔中。文竹的葉片有時顯得過於單薄，這時我們可以將兩張文竹葉片疊加在一起，作為一個松樹枝。

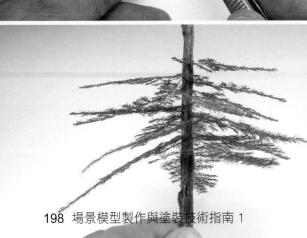

松樹枝與樹幹會形成一定的角度，請大家參考實物照片做出這種效果，並製作出松樹枝分佈的層級感。

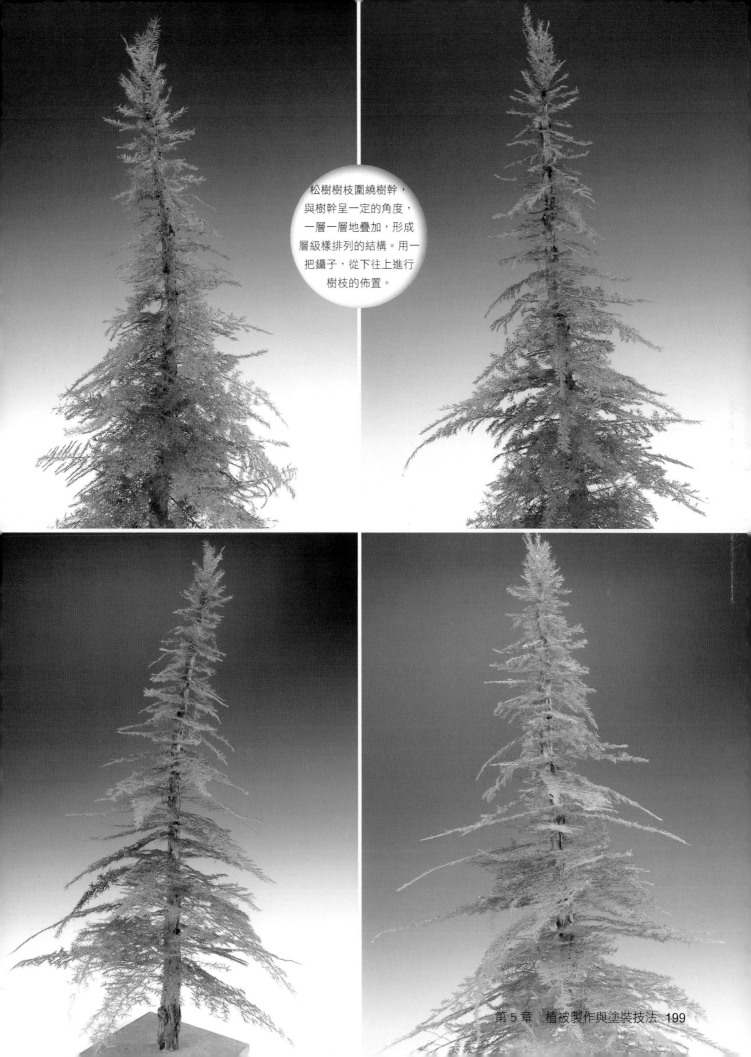

松樹樹枝圍繞樹幹，
與樹幹呈一定的角度，
一層一層地疊加，形成
層級樣排列的結構。用一
把鑷子，從下往上進行
樹枝的佈置。

（二）果樹

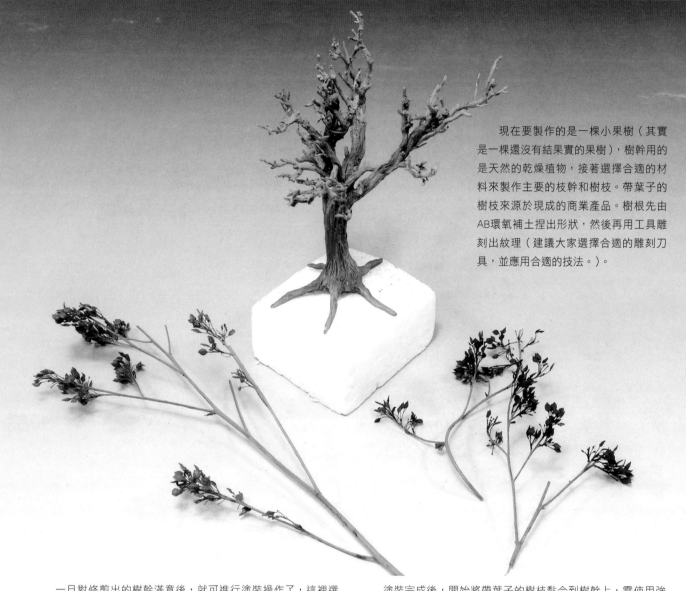

現在要製作的是一棵小果樹（其實是一棵還沒有結果實的果樹），樹幹用的是天然的乾燥植物，接著選擇合適的材料來製作主要的枝幹和樹枝。帶葉子的樹枝來源於現成的商業產品。樹根先由AB環氧補土捏出形狀，然後再用工具雕刻出紋理（建議大家選擇合適的雕刻刀具，並應用合適的技法。）。

一旦對修剪出的樹幹滿意後，就可進行塗裝操作了，這裡選擇的是偏赭色和偏棕色的水性漆，用到了之前講過的濕塗技法進行塗裝。

塗裝完成後，開始將帶葉子的樹枝黏合到樹幹上，需使用強力膠、剪刀以及事先已經塗裝好的帶葉子的樹枝。

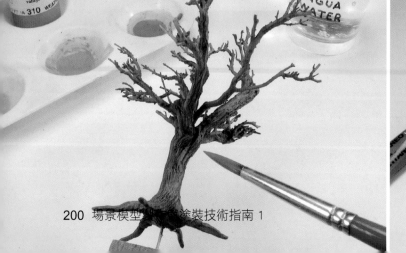

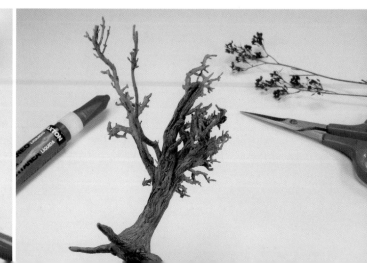

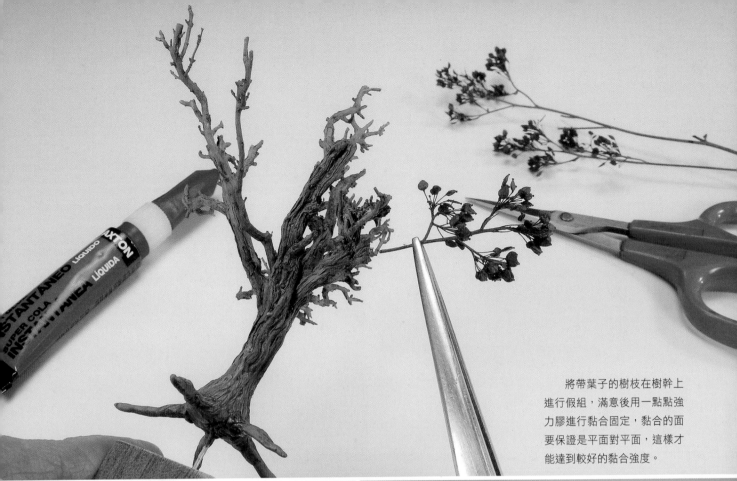

將帶葉子的樹枝在樹幹上
進行假組，滿意後用一點點強
力膠進行黏合固定，黏合的面
要保證是平面對平面，這樣才
能達到較好的黏合強度。

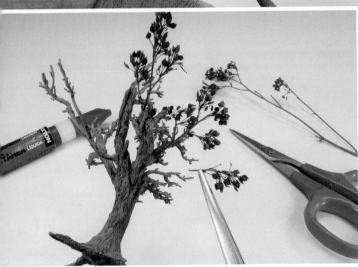

將帶葉子的樹枝一個區域一個區域地黏合到樹幹上，避
免在同一個區域很小的範圍內，同時黏合幾個樹枝，這樣容
易互相干擾，影響黏合的效果。

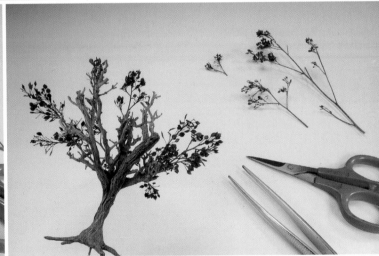

這項操作主要集中在果樹上方周圍的區域，當黏合完樹
葉樹枝後，這個果樹才會顯得均質、豐滿和富有立體感。

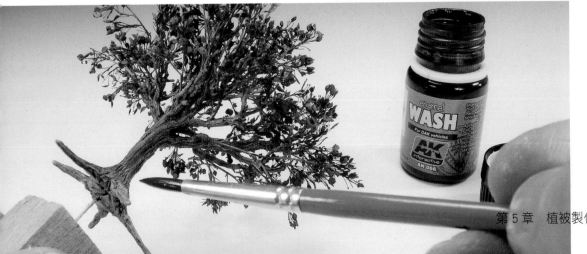

現在再次用深色
的漬洗液（這裡用的
是AK 066），有選擇
性地對一些樹幹、樹
枝和黏合部位進行漬
洗。這樣黏合部位的
色調和紋理才能與整
棵果樹相協調。

現在要跟大家專門探討一個有趣的問題，如何對葉簇進行塗裝，選擇什麼樣的顏色和色調進行塗裝，可以讓模型樹的真實感達到更高的水準，讓模型樹與整個場景所設定的時間和環境背景相協調。

範例中所見到的葉簇材料來源於比利時的場景模型品牌Joefix，用田宮漆來塗裝這些葉簇，選擇幾種不同色調的漆調配出自己需要的色調，左邊的葉簇用偏棕的色調進行塗裝，中間的葉簇用偏黃的色調，而右邊的葉簇用偏綠的色調，不同的葉簇其色調的深淺也有變化（觀察現實中樹枝上的葉子，雖然顏色都是綠色，但是色調有深有淺，有的地方本身陽光不容易照到，所以顏色深，有的樹葉是新長出的，所以與老葉子的色調也會不一樣。）。

選擇不同的顏色和色調來塗裝樹葉，可以為場景帶來顯著的季節感，綠色往往是春季或者夏季、紅棕色或者橙色往往是秋季，而光禿禿的樹枝往往是冬季的場景。

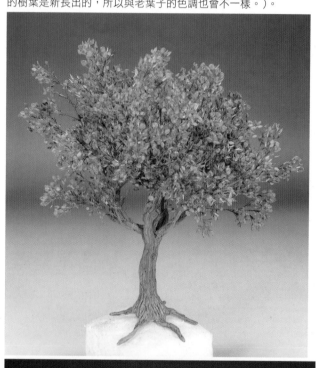

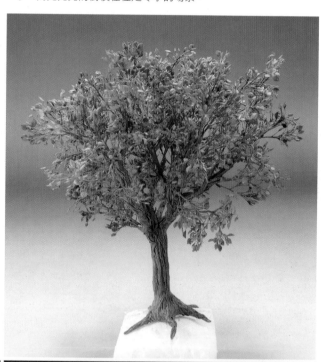

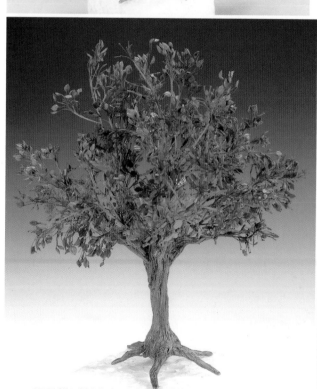

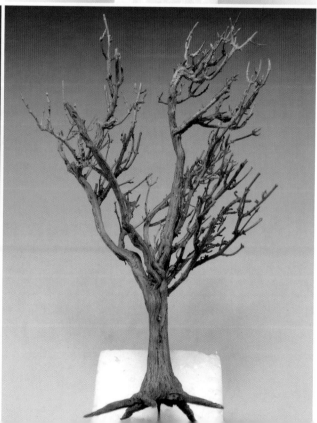

（三）用銅絲來製作樹

現在將向大家講述如何用細銅絲來自製模型樹，雖然這一方法最費時，但優點是我們能夠完全控制整棵樹木的外形。

需要足夠長的電線，這樣就能獲得足夠多的細銅絲，從而獲得我們需要的樹木外形（擁有我們希望的高度和粗細），將一大束銅絲線分出一個個小的單支銅絲，然後將它們按照需要纏繞成樹幹分出的枝杈。

如果手頭有一張樹的參考照片就好了，這絕對是讓我們獲得真實效果的關鍵因素。為了獲得真實的樹木效果，沒有什麼比模擬真實的樹木更好的了。

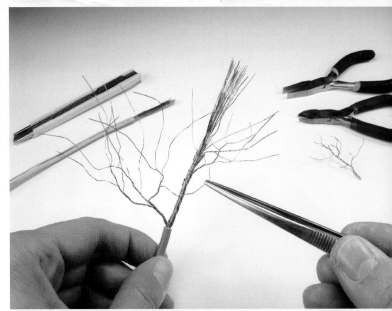

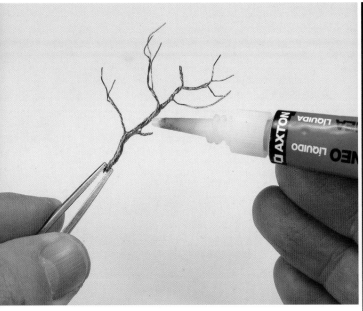

為了防止磨損並最終固定整棵銅絲樹，在整個銅絲樹表面塗上強力膠。

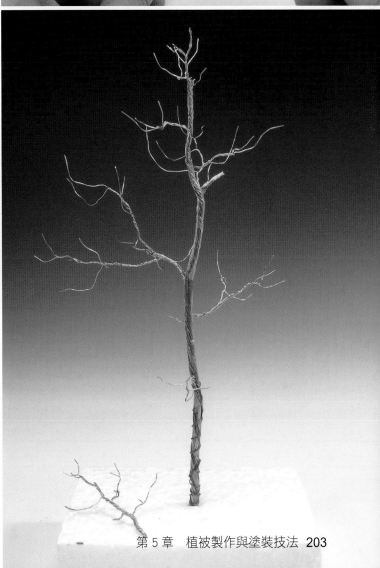

整個主體骨架完工後，開始對它進行細節的修飾和調整，比如調整樹枝的外形或者在合適的位置加上一些樹枝。

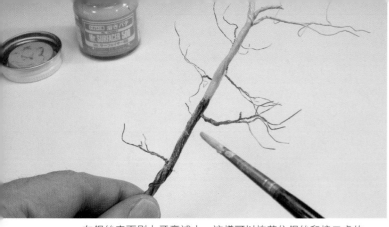 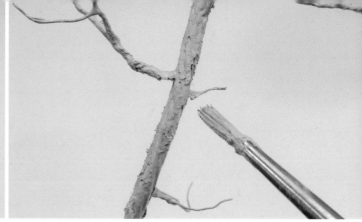

在銅絲表面刷上牙膏補土,這樣可以掩蓋住銅絲和接口處的痕跡,同時可以填滿縫隙和角落,讓銅絲樹看起來更加飽滿。

現在開始製作樹皮的紋理,將牙膏補土刷到表面,趁著未乾,用硬毛毛筆在表面進行「點」和「戳」,一點一點地製作出生活中所見到的那種粗糙的樹皮紋理(建議大家平時多加練習,這樣才能保證用在作品上時,能達到最佳的效果。)。

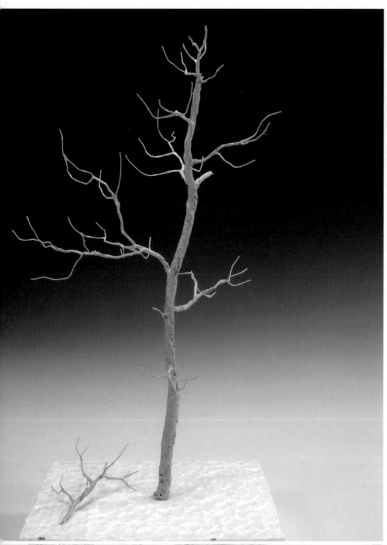

現在銅絲和接口處的痕跡已經被掩蓋,同時也獲得了理想的樹皮紋理,可以開始下一步的塗裝操作了。

這裡用到的是「紙創」激光切割樹葉,這種場景模型樹葉外形非常真實。像圖中這樣,直接為紙質板件筆塗上深紅棕色的色調(用AK 708深鏽色和AK 709陳舊鏽色調配而成),這是根據製作場景的季節、地理位置和環境所決定的。

等上一步的牙膏補土完全乾透後,就可以開始進行塗裝的操作了。調配出深巧克力棕色的色調進行筆塗,不要筆塗到樹幹的最下方,因為這裡是手指握持的地方,將來製作和塗裝樹葉需要有握持的地方。

對一些樹葉筆塗上偏赭、偏橙色的色調,這樣可以讓樹葉的色調效果更加豐富。為了方便,還是在紙質板件上進行筆塗,選擇一些區域,筆塗上不同的色調。

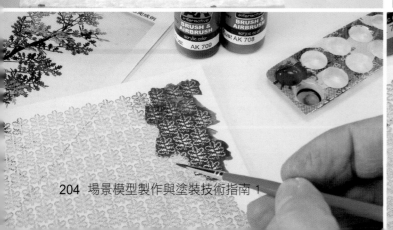 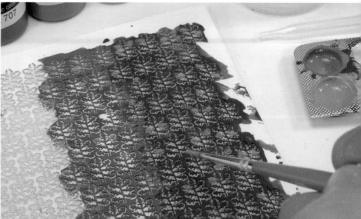

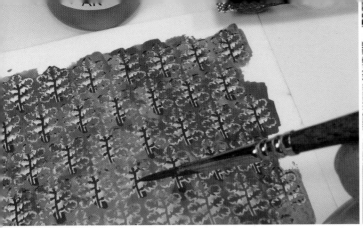

最後用細毛筆筆塗小細枝，用到的顏色跟樹幹的顏色一致。

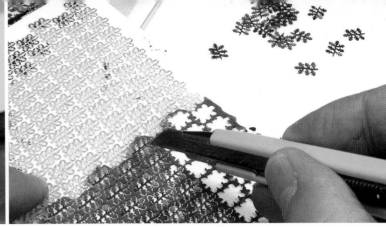

等顏料完全乾透後，用美工刀小心地將枝葉從紙質板件上切割下來，我們必須非常小心，因為它們非常精細，非常容易破損。

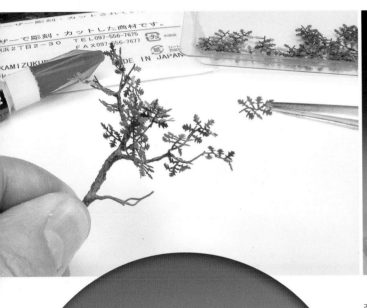

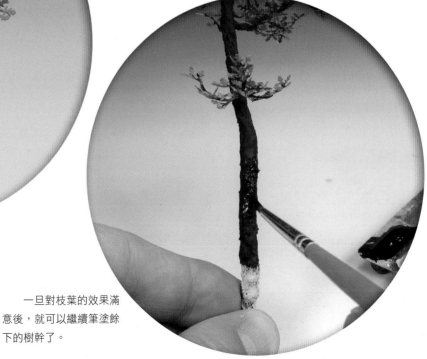

從頂部開始，從上往下，一點一點地為樹枝黏上枝葉，用一點點強力膠就可以了。訣竅是讓樹枝的末端與枝葉的根部有一定的重合，這樣黏合的面積更大，黏合也更加牢固。

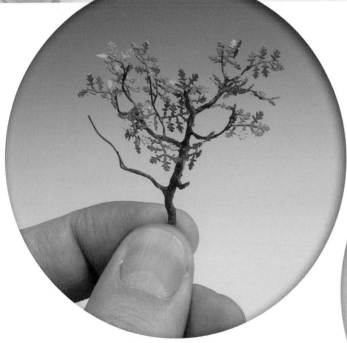

在樹葉完全粘牢之前，會用鑷子等工具調整一下枝葉的外形，消除枝葉產品本身做作的平面感，讓整棵樹的樹葉看起來更有型、更有立體感、更加有密度感。

一旦對枝葉的效果滿意後，就可以繼續筆塗餘下的樹幹了。

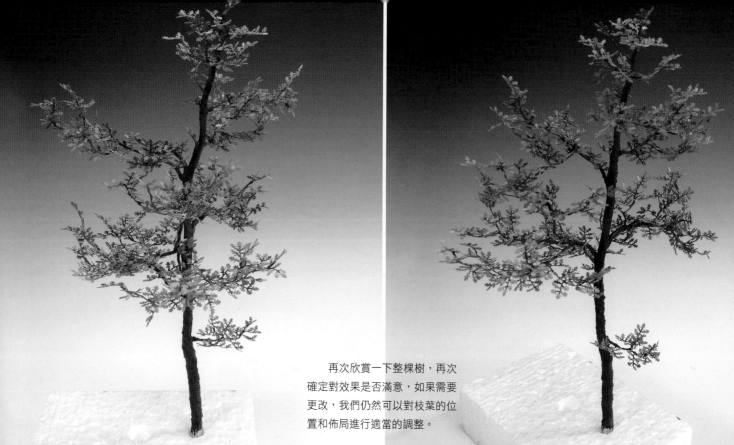

再次欣賞一下整棵樹，再次
確定對效果是否滿意，如果需要
更改，我們仍然可以對枝葉的位
置和佈局進行適當的調整。

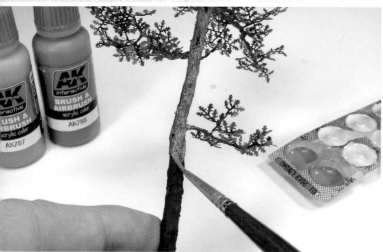

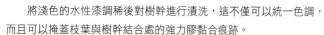

將淺色的水性漆調稀後對樹幹進行漬洗，這不僅可以統一色調，
而且可以掩蓋枝葉與樹幹結合處的強力膠黏合痕跡。

用AK 047 White Spirit將AK 079（濕潤及雨水痕跡效果液）進行
適當的稀釋，然後筆塗在樹葉上，模擬樹葉上的天然蠟質所帶來的光
澤感。

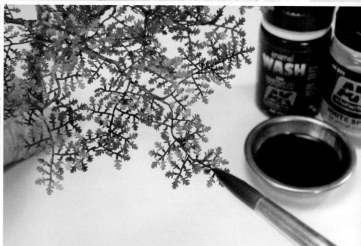

為了避免枝葉的平面感，用AK 263木色漬洗液對枝葉部分
的細枝進行漬洗，加深其色調。

現在開始為樹幹進一步添加環境效果——樹皮上的一些苔
蘚痕跡。這裡配合使用AK 026深色苔蘚痕跡效果液和AK 027
淺色苔蘚痕跡效果液，當然還是用AK 047 White Spirit進行適
當的稀釋，並用它來抹開效果液色塊痕跡的邊緣。

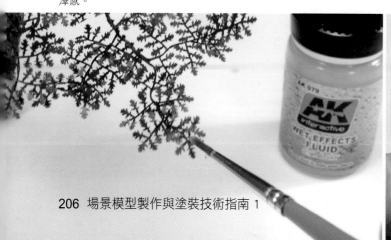

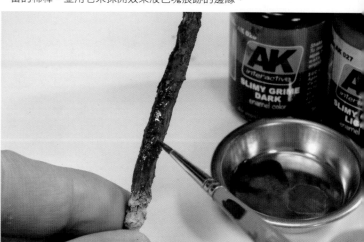

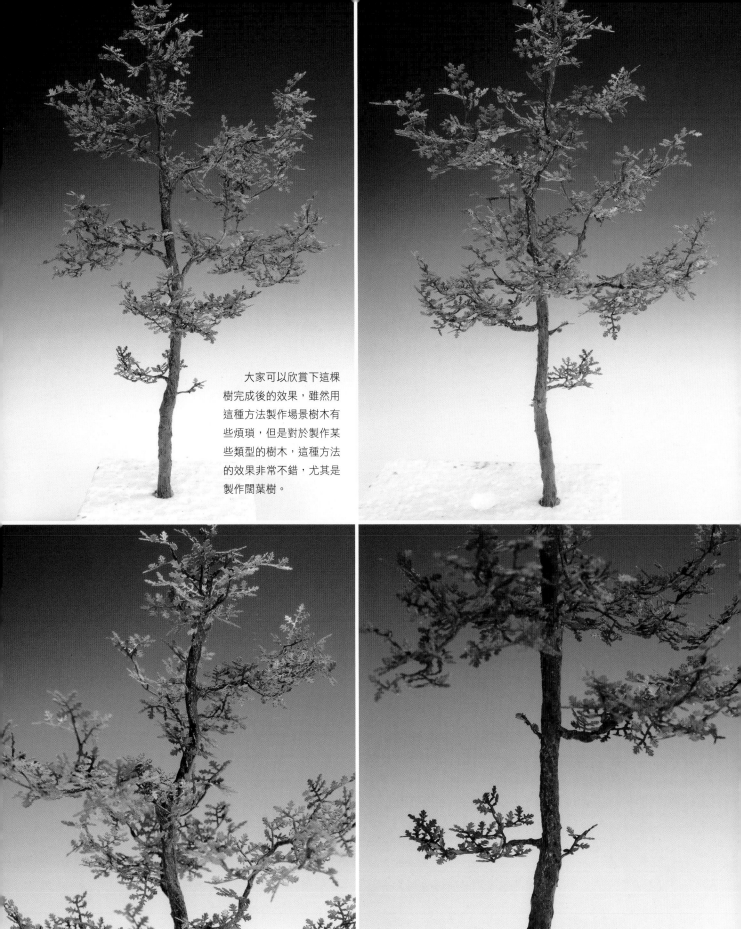

大家可以欣賞下這棵
樹完成後的效果,雖然用
這種方法製作場景樹木有
些煩瑣,但是對於製作某
些類型的樹木,這種方法
的效果非常不錯,尤其是
製作闊葉樹。

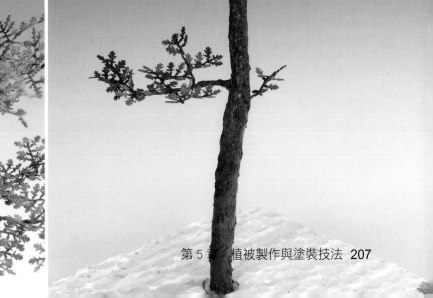

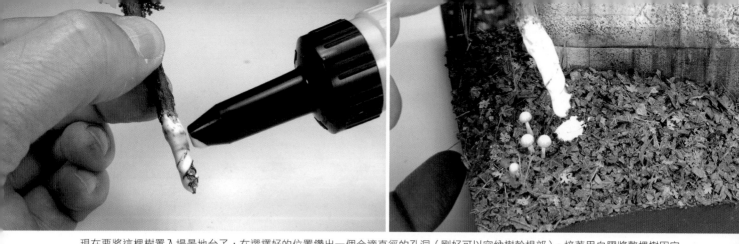

現在要將這棵樹置入場景地台了，在選擇好的位置鑽出一個合適直徑的孔洞（剛好可以容納樹幹根部），接著用白膠將整棵樹固定在那裡。

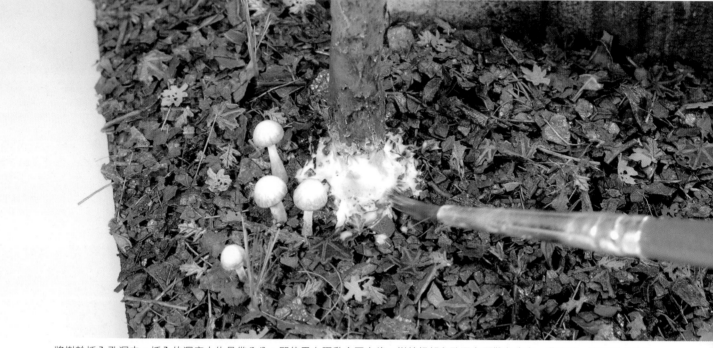

將樹幹插入孔洞中，插入的深度大約是幾公分。即使用白膠黏合固定後，樹幹根部與孔洞之間難免會有一些間隙，這時用水性的牙膏補土（如AK 103、AK 104以及Vallejo的70400水性牙膏補土，這裡不推薦使用硝基牙膏補土，因為硝基溶劑會腐蝕孔隙中裸露的泡沫地台主體，但是使用水性的牙膏補土就不必有這個擔心了。）。

還是像之前的步驟一樣，在樹幹底部以及它的周圍配合使用AK 026深色苔蘚痕跡效果液和AK 027淺色苔蘚痕跡效果液，當然還是用AK 047 White Spirit進行適當的稀釋，並用它來抹開效果液色塊痕跡的邊緣。

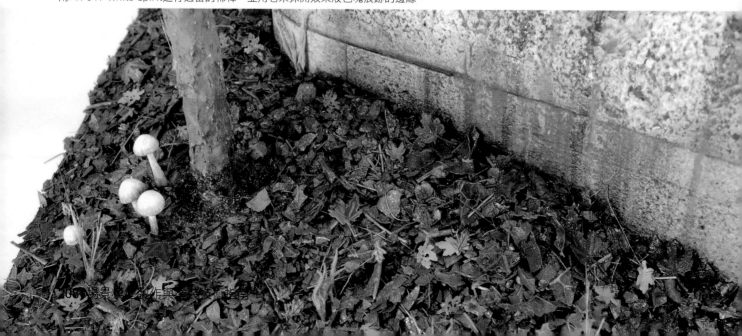

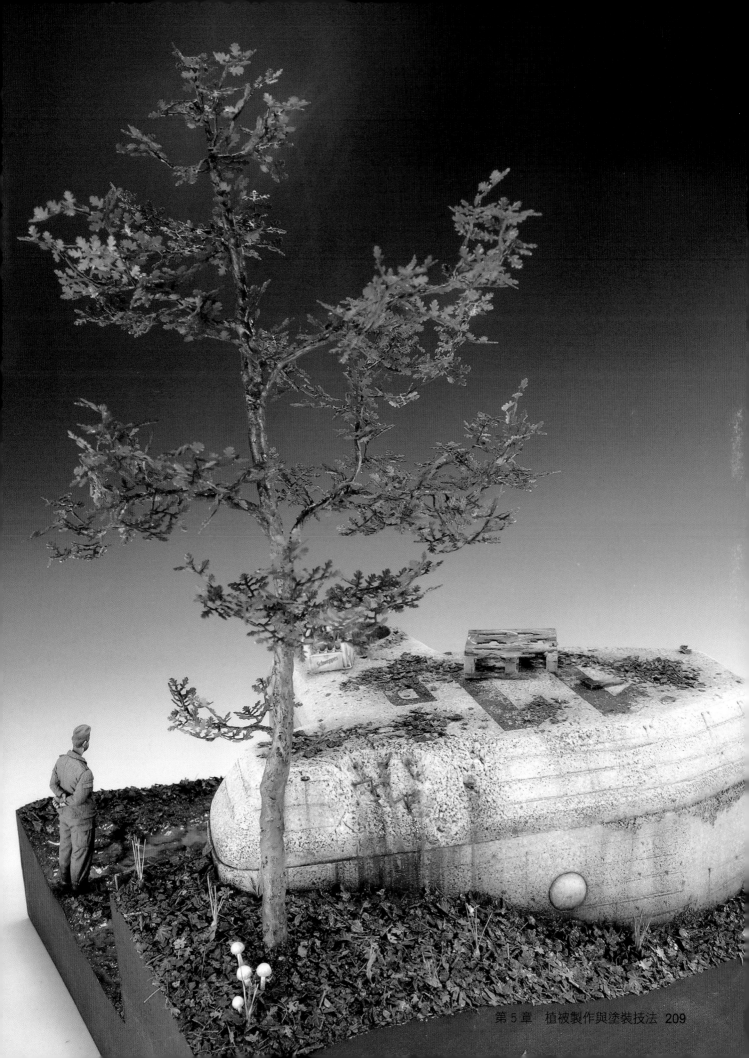

三、棕櫚科植物和棕櫚樹

這種植物具有非常獨特的外觀，如果從頭到尾全部自製，確實需要一些時間和精力。如今的市面上也有一些現成的商業產品，如果經濟條件允許，這些也是非常不錯的選擇。

對於棕櫚科植物的枝葉，可以找到激光切割並上好色的紙質棕櫚葉，也可以找到蝕刻片棕櫚葉。甚至有一種叫垂榕的觀賞植物，它的葉子經過處理後，可以模擬棕櫚樹葉。

棕櫚科植物的樹幹可能更為複雜，雖然市面上有一些現成的產品（比如樹脂棕櫚樹幹），但是它們僅僅代表一種特定的棕櫚植物的樹幹，棕櫚科植物有很多種不同的種類，樹幹也不一而同，這裡我不再一一贅述。

首先還是從棕櫚樹葉蝕刻片和一款老舊的威林頓樹脂棕櫚樹幹為材料來製造棕櫚樹。接下來我將製作另外一種低矮的棕櫚科植物。

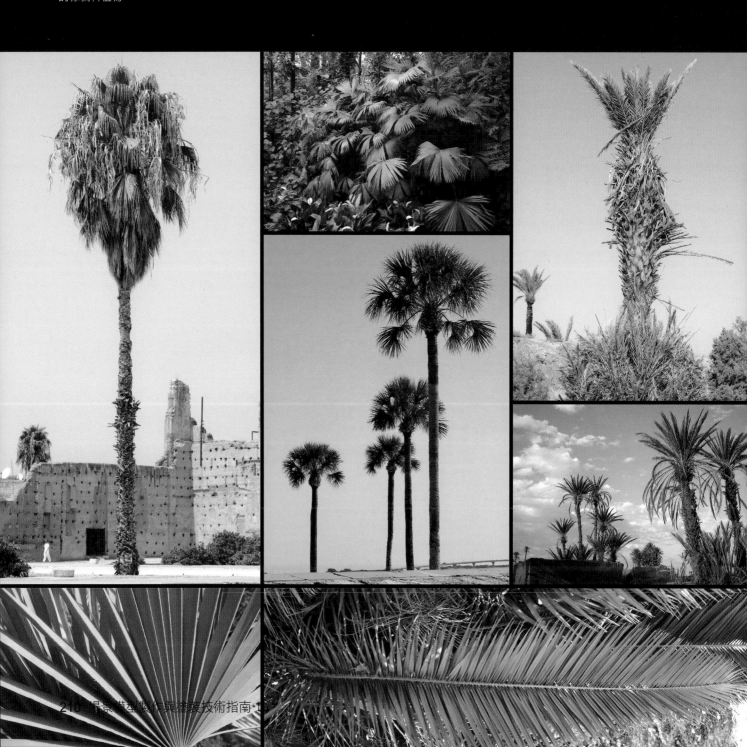

（一）棕櫚樹的製作技法

這裡用到的材料是一個樹脂的棕櫚樹樹幹以及棕櫚葉蝕刻片。通過適當的加熱並稍微施加外力，我們可以讓筆直的棕櫚樹幹稍微彎曲一點，這樣做出更具特色的棕櫚樹。

用溫肥皂水清洗掉樹脂件表面的脫模劑成分，然後在樹幹上應用一些AK 104灰色牙膏補土（這是一種丙烯牙膏補土），完全硬化後，這種牙膏補土的收縮極小（因為棕櫚樹樹幹原件的紋理略淺，所以用牙膏補土再雕刻出更深的紋理。）。

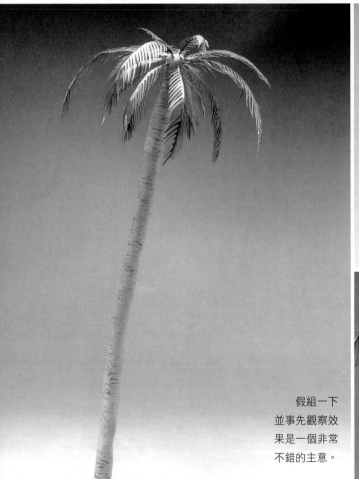

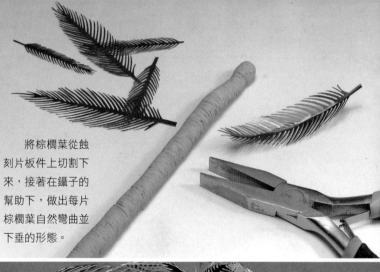

將棕櫚葉從蝕刻片板件上切割下來，接著在鑷子的幫助下，做出每片棕櫚葉自然彎曲並下垂的形態。

假組一下並事先觀察效果是一個非常不錯的主意。

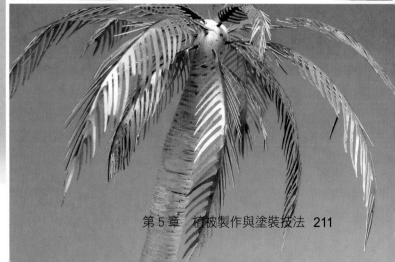

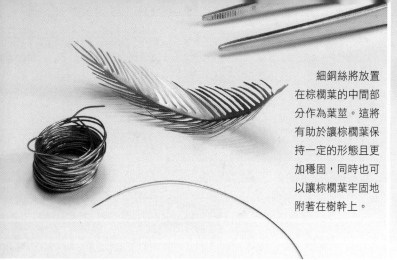

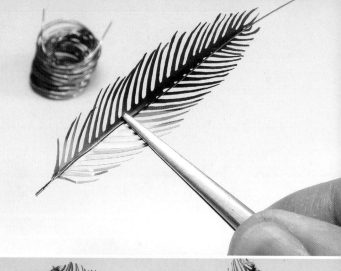

細銅絲將放置在棕櫚葉的中間部分作為葉莖。這將有助於讓棕櫚葉保持一定的形態且更加穩固,同時也可以讓棕櫚葉牢固地附著在樹幹上。

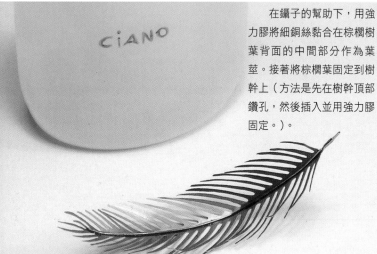

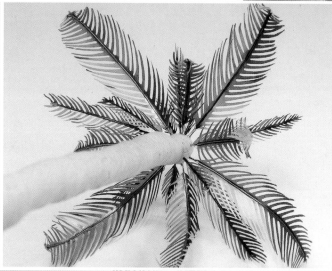

在鑷子的幫助下,用強力膠將細銅絲黏合在棕櫚樹葉背面的中間部分作為葉莖。接著將棕櫚葉固定到樹幹上(方法是先在樹幹頂部鑽孔,然後插入並用強力膠固定。)。

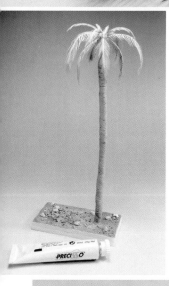

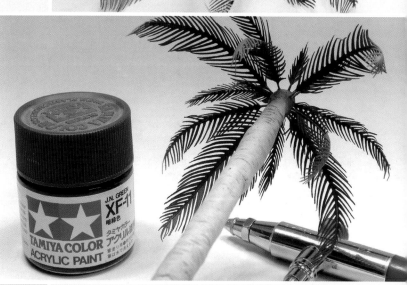

整體事先噴塗上水補土是一個非常明智的選擇,在這棵由樹脂和銅製蝕刻片製成的棕櫚樹上,水補土將有助於後續漆膜的附著,並讓它們的顏色更加準確。

首先為棕櫚葉噴塗上暗綠色(田宮水性漆XF-11),接著在棕櫚葉高光處和頂部應用上淺色調的綠色。

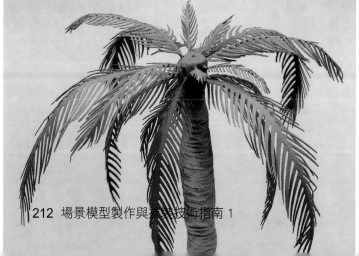

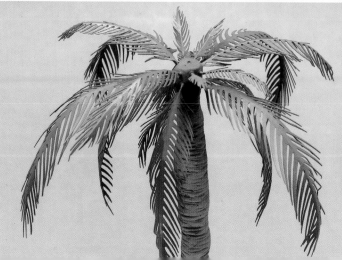

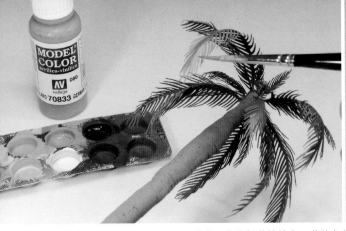
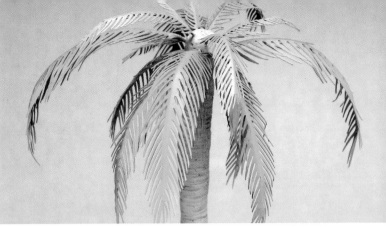

　　為樹幹塗裝上灰色的色調，接著再為棕櫚葉筆塗上一些綠色的色調（用的是Vallejo的水性漆）（在之前噴塗綠色的基礎上筆塗綠色色調，可以讓棕櫚葉的綠色色調更加豐富，同時也可以進一步加強高光和陰影之間的色調對比，讓棕櫚葉更具表現力，更加具有立體感。）。

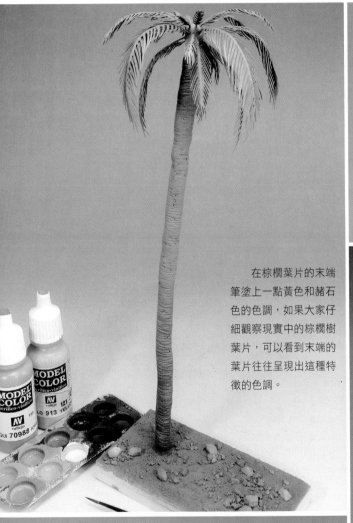

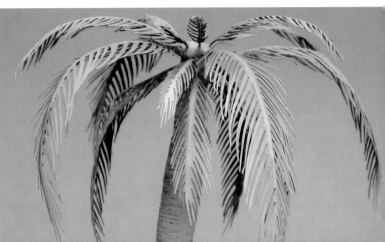

在棕櫚葉片的末端筆塗上一點黃色和赭石色的色調，如果大家仔細觀察現實中的棕櫚樹葉片，可以看到末端的葉片往往呈現出這種特徵的色調。

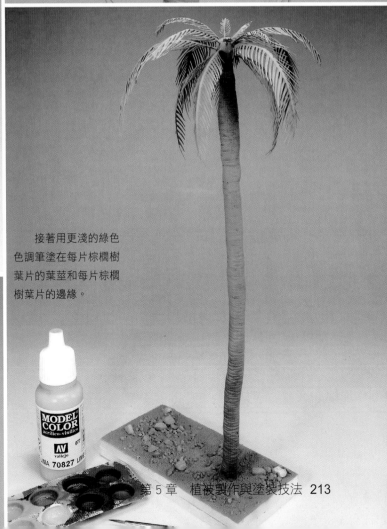

接著用更淺的綠色色調筆塗在每片棕櫚樹葉片的葉莖和每片棕櫚樹葉片的邊緣。

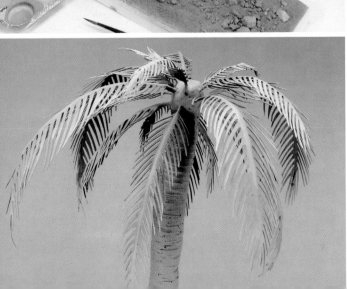

對於棕櫚樹樹幹筆塗上從棕色到赭色的色調，為了強調出樹幹的紋路，筆塗這些顏料時採用的運筆方式為來回地水平橫掃。

在棕櫚樹樹幹的下方（即離地較近的區域）筆塗上陰影色調，採用的運筆方式還是來回地水平橫掃。

大家可以看到現在所獲得的效果，每一點改進都是我們希望的，都是我們不斷地調整和修飾的結果。

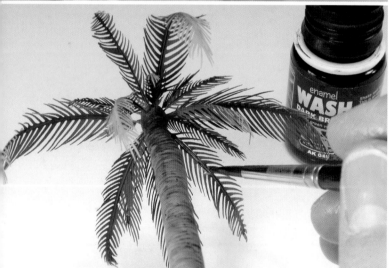

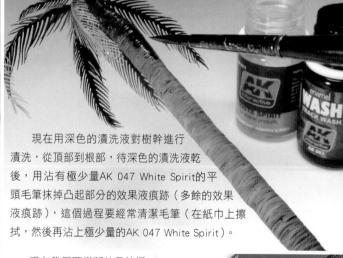

現在用深色的漬洗液對樹幹進行漬洗，從頂部到根部，待深色的漬洗液乾後，用沾有極少量AK 047 White Spirit的平頭毛筆抹掉凸起部分的效果液痕跡（多餘的效果液痕跡），這個過程要經常清潔毛筆（在紙巾上擦拭，然後再沾上極少量的AK 047 White Spirit）。

現在我們要模擬的是棕櫚樹的花序，它長在樹幹的頂部和棕櫚葉片的根部之間。用乾燥的苔蘚纖維或者草球纖維來模擬這種效果，將這種纖維剪切到合適的長度，然後用適量白膠將它們黏合在樹幹的頂部和棕櫚葉片根部之間的區域。最後用少量深色的漬洗液對它進行漬洗。

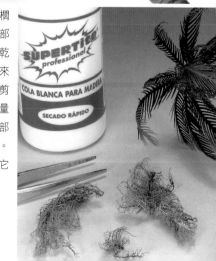

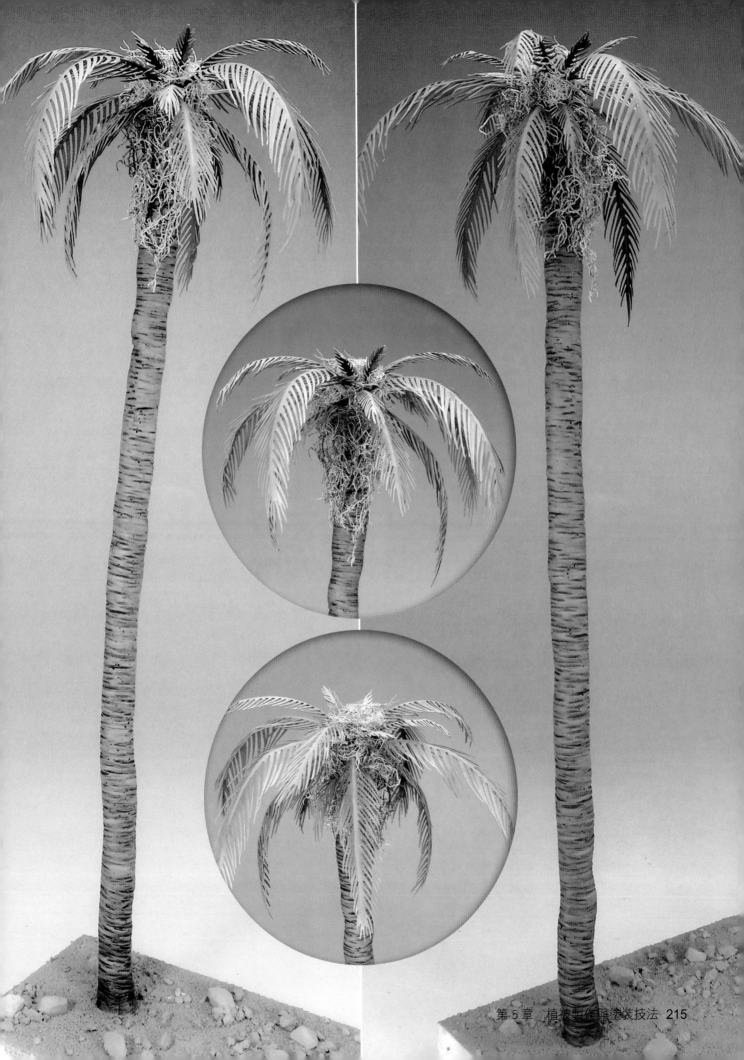

（二）製作棕櫚樹的樹葉

這款棕櫚葉蝕刻片來自於Phoenix這個牌子，具有高品質的細節表現。

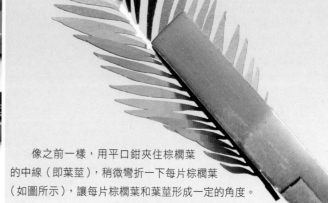

像之前一樣，用平口鉗夾住棕櫚葉的中線（即葉莖），稍微彎折一下每片棕櫚葉（如圖所示），讓每片棕櫚葉和葉莖形成一定的角度。

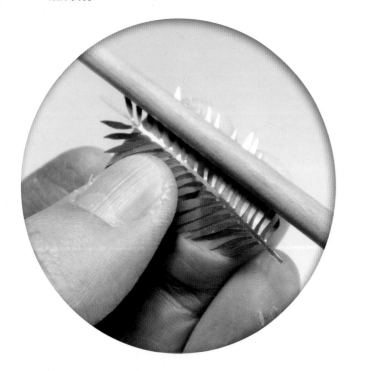

一旦每一片棕櫚葉都彎折出了一定的角度，我們就可以用小圓棍在手指上為棕櫚葉搹出一定的弧度。不斷地調整，直至每一片棕櫚葉都獲得真實而自然的弧度（每一片棕櫚葉的角度和弧度是因為重力作用而產生的，請大家務必細心地觀察實物或者實物照片，這樣才能做出真實而自然的效果。）。

將上一步加工成型好的棕櫚葉聚攏到一起並插入圓桿中，圓桿可以是樹脂模型板件的餘料或者是塑料模型板件的流道，當然，插入前請先為圓桿鑽孔。當聚集的棕櫚葉獲得了滿意的外觀，就將圓桿從樹脂模型板件的餘料或者是塑料模型板件的流道上剪切下來。

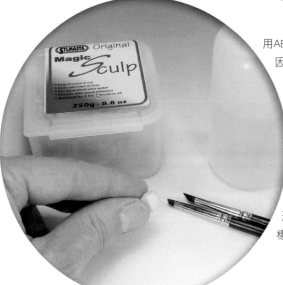

用AB環氧補土製作樹幹，因為製作的是小棵的棕櫚科植物，所以只需要一點點的量就可以了。

將一根小木籤插入塑形好的錐形補土的底部，這樣可以方便我們後續的加工。

用美工刀從上往下雕刻出樹皮的紋理，操作方法是一邊旋轉，一邊從上往下用刀橫切出一些魚鱗狀排布的樹皮紋理。

大家可以觀察到呈魚鱗狀排布的樹皮表面，有一些清晰的垂直的紋路。

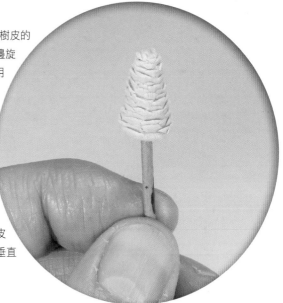

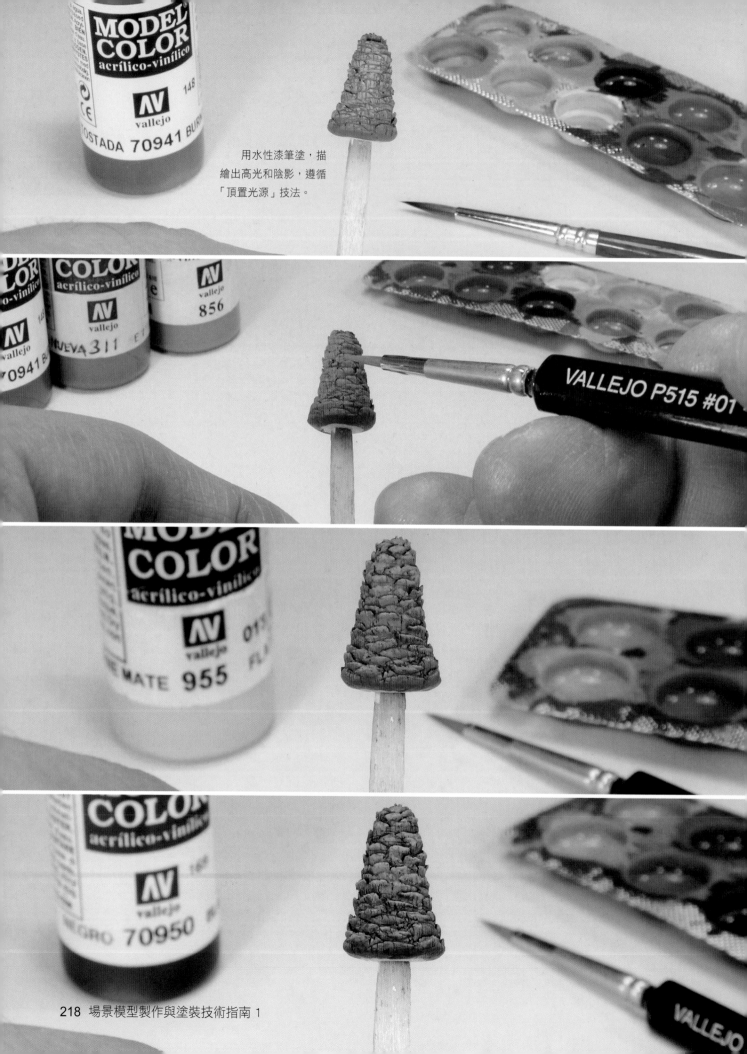

用水性漆筆塗，描繪出高光和陰影，遵循「頂置光源」技法。

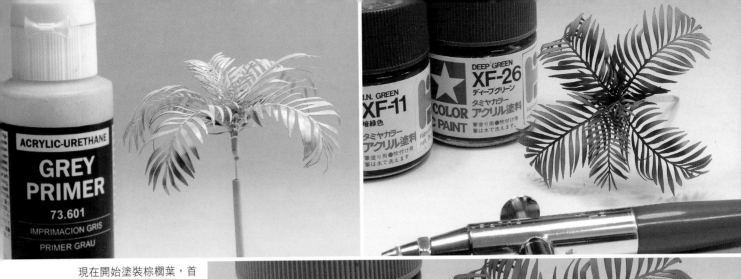

現在開始塗裝棕櫚葉，首先還是為表面噴塗上Vallejo的灰色水補土，因為棕櫚葉的材質是銅質蝕刻片，水補土將有助於後續漆膜的附著，並讓它們的顏色更加準確（水補土的噴塗要領仍然是薄噴多層，霧化著漆。）。

噴塗基礎色，這裡將用到幾種不同色調的綠色——高光綠色、陰影綠色和中間色調綠色。從上往下、從頂端到底端，從高光到陰影，分別應用高光色調、中間色調和陰影色調。這將讓棕櫚葉更加立體，更富立體感。

接著是進行筆塗（用的是Vallejo水性漆，型號分別是AV 70894、70833、70942和70827。），仍然是幾種不同的色調，從綠色到偏赭的綠色，筆塗出高光和陰影，相對於之前的噴塗，筆塗的範圍更加侷限、更加精細，噴塗對應的是整片棕櫚葉，而筆塗聚焦到棕櫚葉的每個葉片。

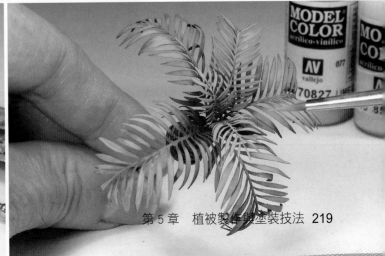

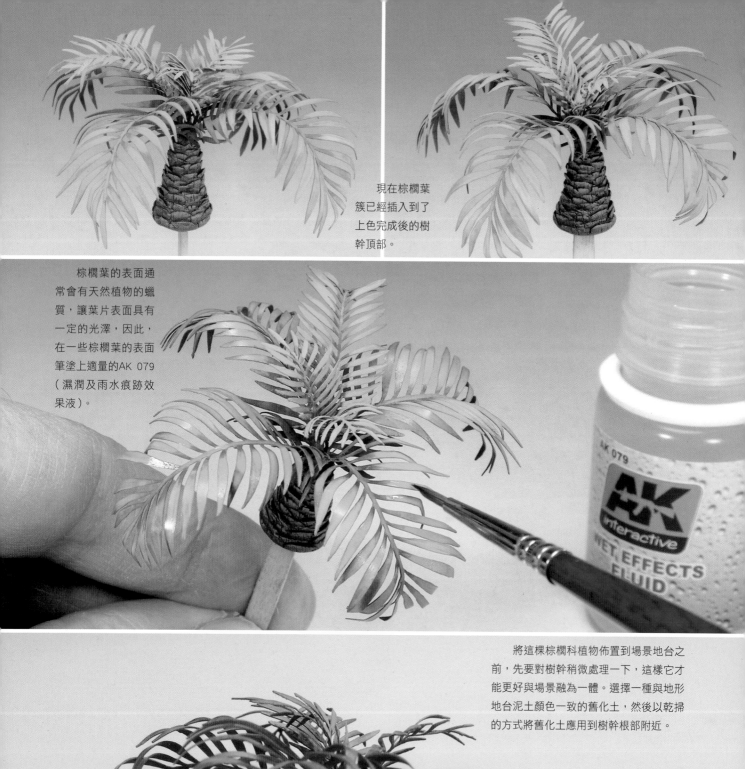

現在棕櫚葉簇已經插入到了上色完成後的樹幹頂部。

棕櫚葉的表面通常會有天然植物的蠟質,讓葉片表面具有一定的光澤,因此,在一些棕櫚葉的表面筆塗上適量的AK 079(濕潤及雨水痕跡效果液)。

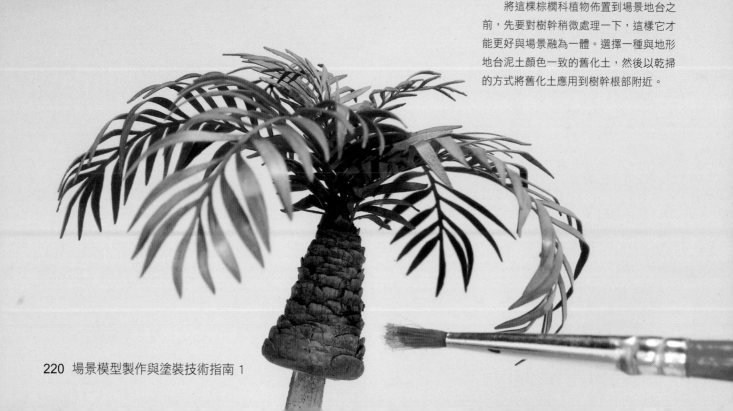

將這棵棕櫚科植物佈置到場景地台之前,先要對樹幹稍微處理一下,這樣它才能更好與場景融為一體。選擇一種與地形地台泥土顏色一致的舊化土,然後以乾掃的方式將舊化土應用到樹幹根部附近。

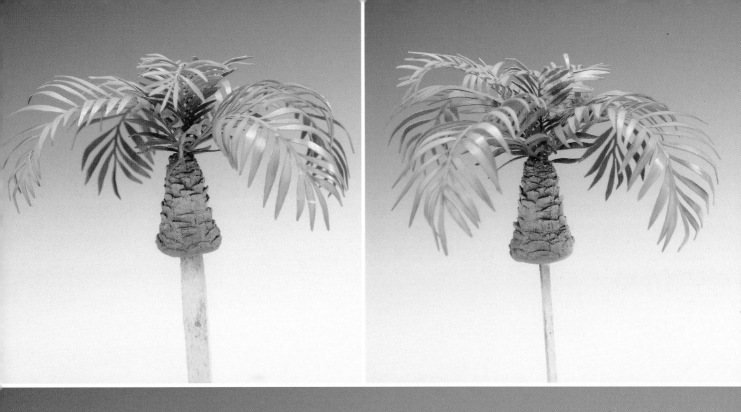

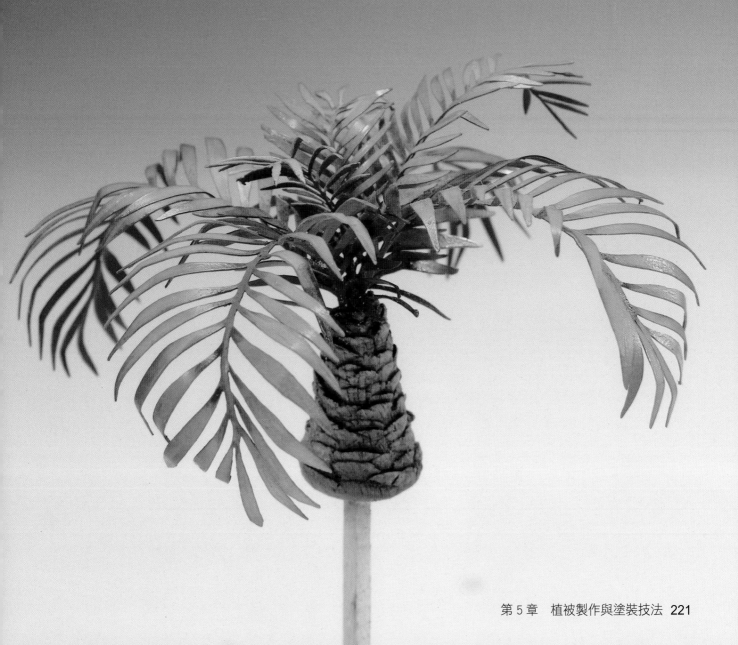

四、植被的特殊效果

（一）腐葉和落葉層效果

　　腐葉和落葉層效果在自然界中很常見，這種效果非常有特點，我們需要很好地將它表現出來，讓它在小比例的場景模型中獲得令人信服的真實效果。市面上有很多現成的產品專門用來表現腐葉和落葉層，如果不考慮價格因素，做出的效果也非常不錯。

　　此外，我們也可以用另一種方法來模擬這種獨特的腐葉和落葉層效果，用到的材料容易獲得同時也非常廉價，比如天然的凋落的樹葉和乾燥的葉子，我們可以利用這些天然材料做出非常棒的效果。

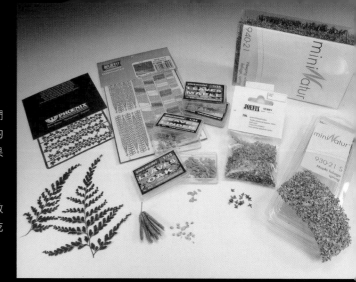

1. 落葉效果

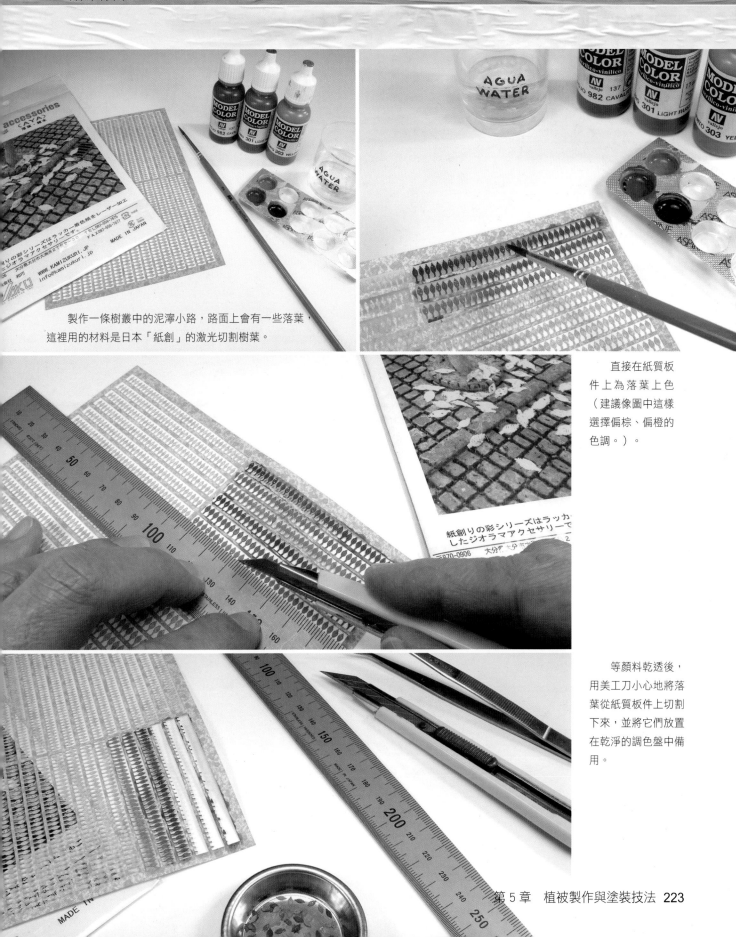

製作一條樹叢中的泥濘小路，路面上會有一些落葉，這裡用的材料是日本「紙創」的激光切割樹葉。

直接在紙質板件上為落葉上色（建議像圖中這樣選擇偏棕、偏橙的色調。）。

等顏料乾透後，用美工刀小心地將落葉從紙質板件上切割下來，並將它們放置在乾淨的調色盤中備用。

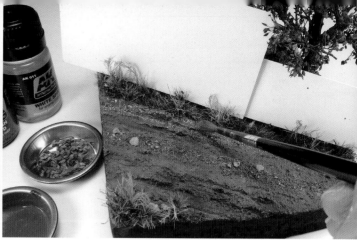

地形地台是事先準備好的（製作方法已經在本書之前的章節中詳述），道路的上色是根據我們的場景設定而進行的，製作一個有落葉的泥濘的道路。對於泥濘效果將用到AK 078（濕泥效果液）、AK 016（新鮮泥漿效果液），並加入適量的石膏基質（AK 617）。

用一支硬毛毛筆將泥漿混合物筆塗到道路的一邊，盡量達到良好的覆蓋，不要想一口氣就能做出完美的效果（效果是一點一點地做出來的，要有耐心，絕對不是一蹴而成的。）。

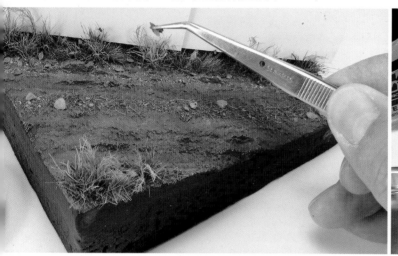

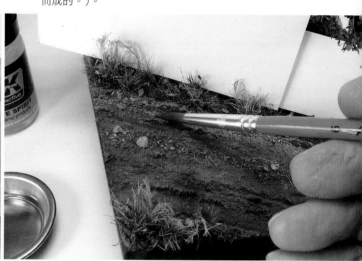

用鑷子將準備好的落葉佈置到路邊我們認為合適的位置。

趁著之前的泥漿混合物未乾，用一支乾淨的毛筆沾上AK 047 White Spirit，將泥漿混合物潤開和抹開，這樣之前的泥濘效果可以得到柔化，同時柔化的泥濘效果也會覆蓋到落葉上，讓落葉效果和泥濘效果融為一體，最終得到的效果真實而自然。

為了圓滿完成這一作品，在泥濘道路的兩邊製作濺泥點效果。仍然使用之前調配好的泥漿混合物，用毛筆沾上適當的量，然後用噴筆吹毛筆尖（噴筆只出氣不出漆）；濺泥點效果主要集中在道路的兩邊以及路邊的草叢，一定要保護其他的區域，以免被濺點污染到。

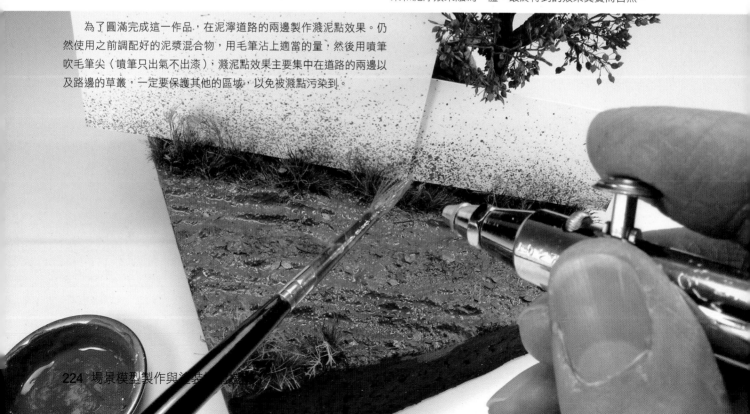

2.完全被落葉覆蓋的地面

用戶外撿到的真實的枯葉,以非常簡單的方法製作「完全被落葉覆蓋的地面效果」,這裡用的枯葉必須經過完全烘乾的處理。

用噴塗的方法為「烘乾的枯葉」上色,隨機地在上面噴塗上一些模糊的色塊區域,選擇的是AK水性漆,顏色上選擇幾種橙色、棕色和赭色的色調。AK 551鏽色效果顏色套裝非常適合完成這項工作。

待上一步噴塗的顏色完全乾透後,用手指將枯葉碾碎成大小合適的碎屑,在比例上與整個場景相符合。

這個地形地台的製作是在本書之前的章節中已經講述的內容,接著將準備好的枯葉碎屑鋪滿表面,為了讓效果更加豐富,會撒上一些草球纖維(事先為草球纖維塗上綠色,然後扯下一點草球纖維,並剪成3～4mm的長度),接下來會在表面撒上一點激光切割的樹葉做最後的修飾。

對上一步更詳細的講解,當地面被枯葉碎屑鋪滿後,我們就可以開始有選擇性地在這裡和那裡撒上一些草球纖維,最後是在表面點綴上一些激光切割樹葉(最好是幾種不同種類的樹葉)。我們的目標是將觀賞者的注意力引導到後者,因為激光切割樹葉具有更精緻的細節表現,而鋪在下層的枯葉碎屑和草球纖維將作為填充材料,構成落葉層的主體。

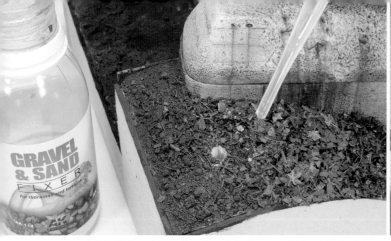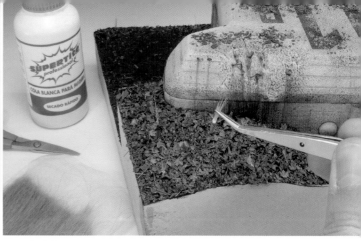

當我們對上一步的落葉層效果滿意後，下一步就是對它們進行固定了，最好使用具有毛細作用的固定液對落葉層進行黏合和固定。AK 118（碎石及沙礫固定液）加上一支滴管可以完美地勝任這份工作（建議最好使用一次性的塑料滴管，因為使用後的滴管內壁難免會有固定液殘留。）。與筆塗不同的是，這裡是讓固定液一滴一滴地落在需要固定的區域，然後讓固定液通過毛細作用滲透並擴散到周圍。也就是說，滴管永遠不會與落葉層接觸，所以我們完全不用擔心滴管會將之前佈置好的落葉層佈局打亂。

為落葉層加入一些草簇和草株，這在各種泥土地形中十分常見，我們既可以用毛刷上的纖維自製，也可以用一些現成的產品（如Woodland的情景草纖維），這些產品有多種顏色可供選擇，但是仍然可以為它們塗上自己需要的顏色，這裡我選擇的情景草纖維的顏色是秋季那種偏黃的色調。剪出1~2cm的草簇，然後在鑷子的幫助下用白膠將它固定到我們需要的位置。

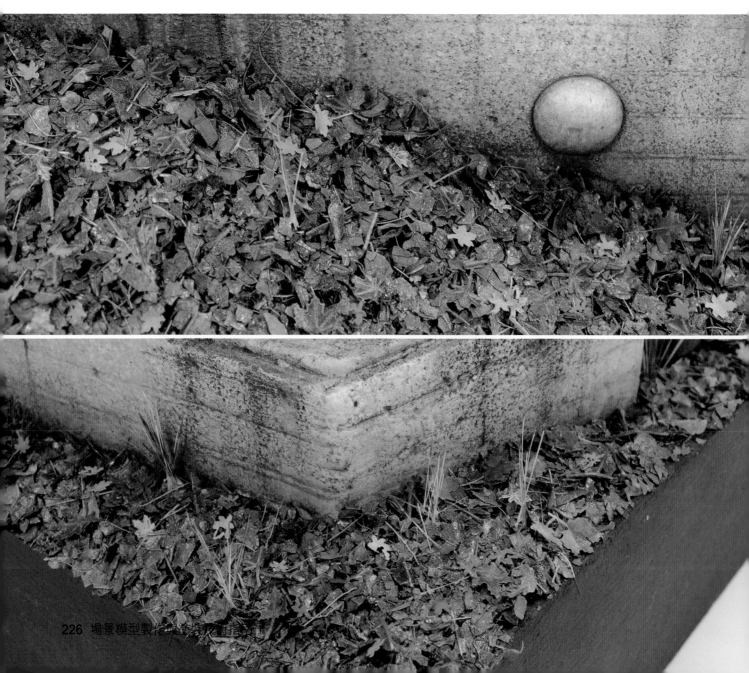

（二）蘑菇效果

這種效果主要是用來搭配濕潤或者潮濕效果的地形地台（如上一節潮濕的腐葉和落葉層效果地台），蘑菇既可以使用現成的產品也可以全部自製，在合適的地方佈置上幾棵蘑菇，可以打破落葉層的單調。

首先將使用Joefix的成品蘑菇，原件的蘑菇柄太短了，因此要將其替換掉並自製一個新的蘑菇柄並安裝上去，用拉伸射膠件的方法來製作偏錐形的蘑菇柄（加熱射膠板件流道，然後趁熱拉伸流道的方法。）。

將板件上的蘑菇帽切下來，在其底面的中心部位鑽上小孔，孔的大小要與自製的蘑菇柄相一致。

將自製的蘑菇柄插入蘑菇帽，然後用強力膠將它固定好。

現在這棵蘑菇有了足夠的高度，不會完全埋沒在厚厚的落葉層中了。就像本節開頭所提到的，我們也可以用AB環氧補土全自製整棵蘑菇，方法也非常簡單。

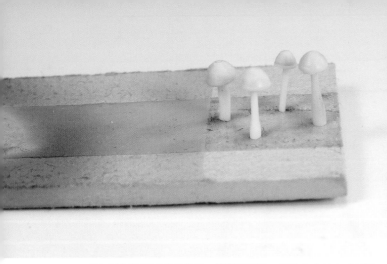

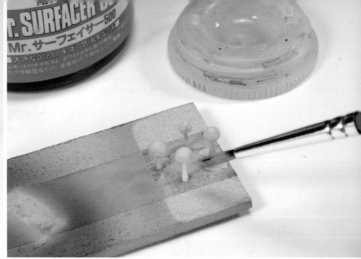

現在已經做好了數棵蘑菇,將雙面膠帶一面黏在木片上或者硬紙板上,然後將蘑菇固定在雙面膠帶的另一面,這樣我們就有了握持的底座,可以很方便地對蘑菇進行上色了。

為了獲得統一的外觀並且為之後的面漆打底,為蘑菇筆塗上一些補土(這裡使用的是郡士的硝基水補土,筆塗前要適當稀釋。)。

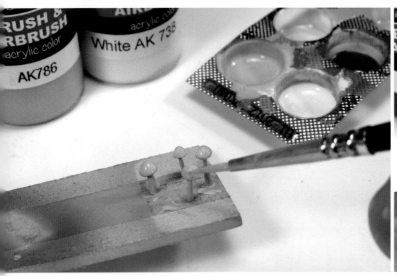

參考手頭的蘑菇實物照片,為蘑菇筆塗上淺沙色色調的水性漆作為基礎色(AK 786淺灰棕木色),高光選擇738白色(或者用白色加基礎色調配出來)。

蘑菇帽(菌蓋)的邊緣和蘑菇柄(菌柄)的底部,筆塗上一些深棕色的色調(用AK 789焦棕木色與基礎色調配而成。)。

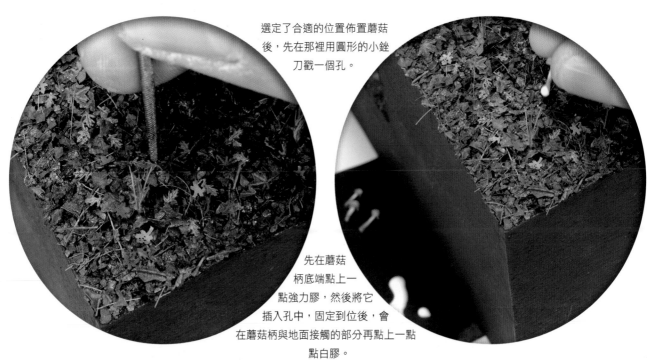

選定了合適的位置佈置蘑菇後,先在那裡用圓形的小銼刀戳一個孔。

先在蘑菇柄底端點上一點強力膠,然後將它插入孔中,固定到位後,會在蘑菇柄與地面接觸的部分再點上一點點白膠。

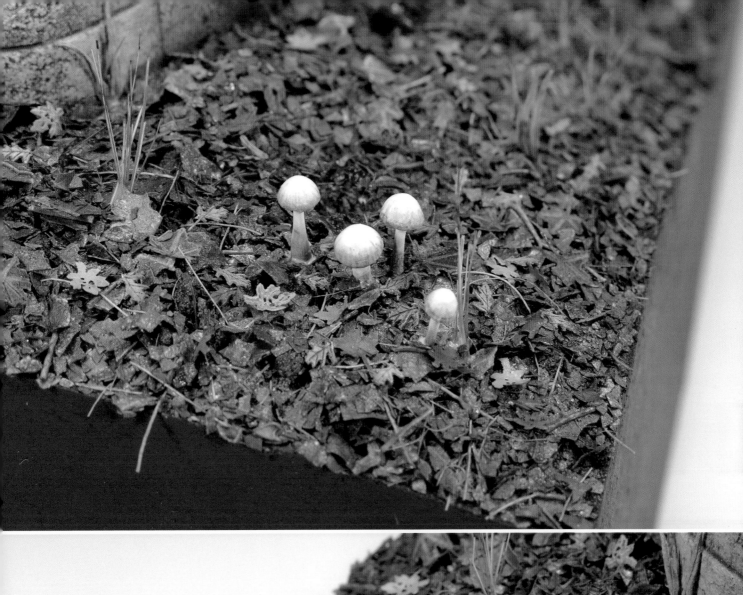

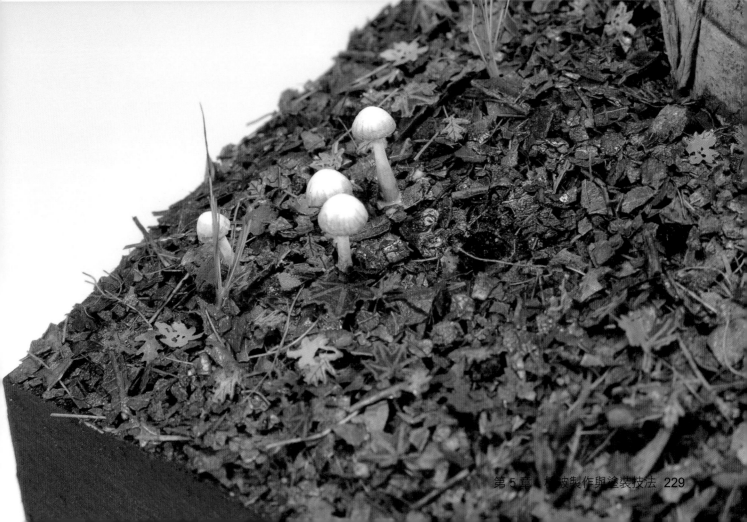

五、叢林

雖然各種環境的植被，其主體有或多或少的相似性，製作它們的材料和方法往往也是相同的，但是它們有一些特質可以讓我們一眼就辨識出植被所處的自然環境。

這一節我們的主題是「叢林」環境，叢林的地面落葉層可以用我們前面所講述的方法來製作，因此這一節，將從製作叢林中特有的植物開始。

很顯然，這意味著我們將使用特定的材料、參考資料以及技法來達到目的。這還意味著我們將花費更多的時間來製作每一種叢林中特有的植被。

在這個場景中，將置入非常顯著的垂直要素，一面岩石牆上佈滿了藤蔓，地面上是各種典型的熱帶樹木和棕櫚樹。

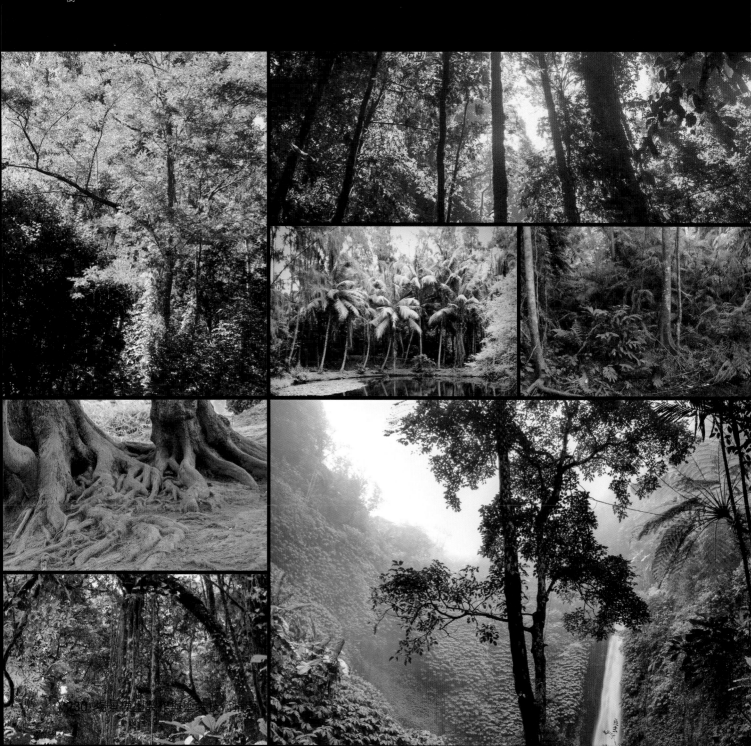

（一）熱帶棕櫚樹

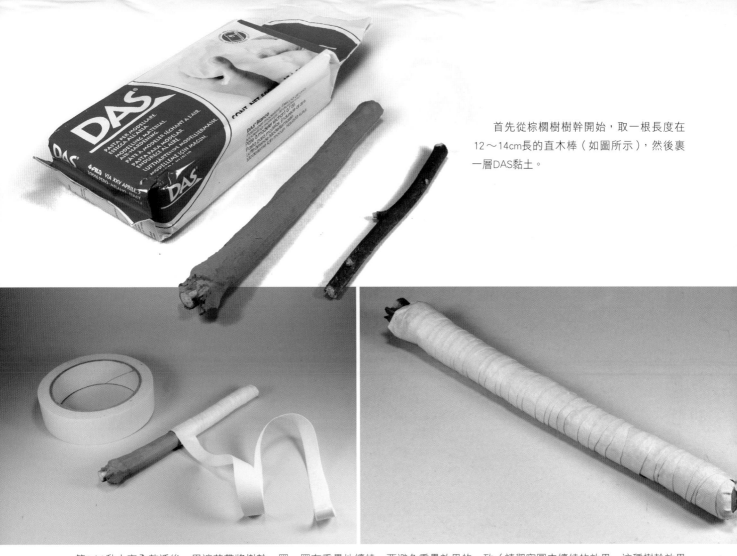

首先從棕櫚樹樹幹開始，取一根長度在12～14cm長的直木棒（如圖所示），然後裹一層DAS黏土。

等DAS黏土完全乾透後，用遮蓋帶將樹幹一圈一圈有重疊地纏繞，要避免重疊效果的一致（請觀察圖中纏繞的效果，這種樹幹效果是基於生活和實物照片的。）。

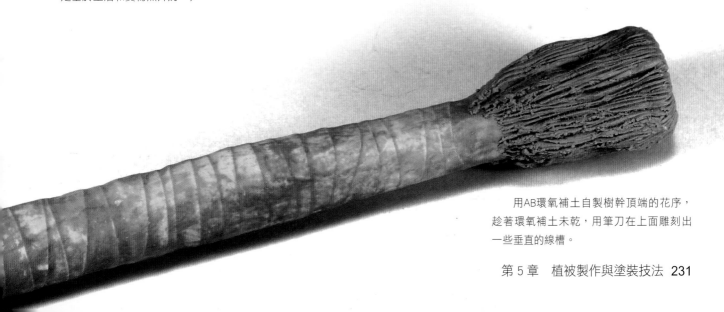

用AB環氧補土自製樹幹頂端的花序，趁著環氧補土未乾，用筆刀在上面雕刻出一些垂直的線槽。

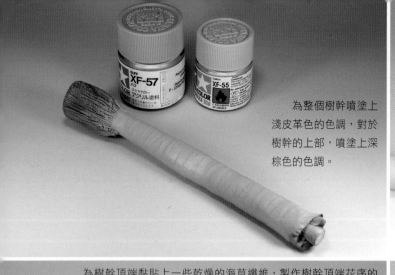

為整個樹幹噴塗上
淺皮革色的色調，對於
樹幹的上部，噴塗上深
棕色的色調。

為樹幹頂端黏貼上一些乾燥的海草纖維，製作樹幹頂端花序的
紋理。如果沒有這種海草纖維，也可以用天然植物的細根須或者現
成的模型產品來替代。

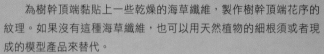

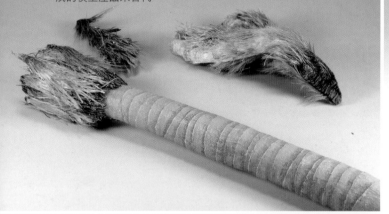

棕櫚葉是用垂榕的葉子自製的，用剪刀將葉子剪
下來，請確保葉子的長度與手掌的寬度一致，接著從
中間的葉莖向兩邊做「V」形切割，不斷地重複這個過
程，直至我們獲得棕櫚葉上的所有小葉片。另外，經
過這種反覆切割的植物葉子，也更加容易風乾。

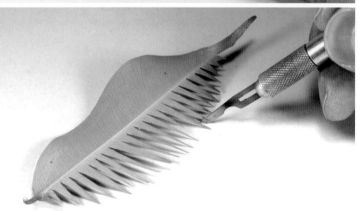

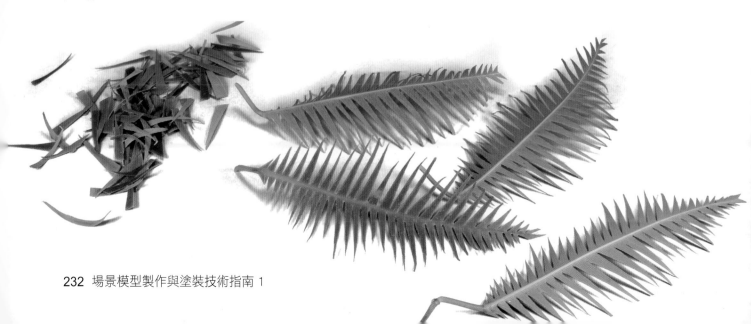

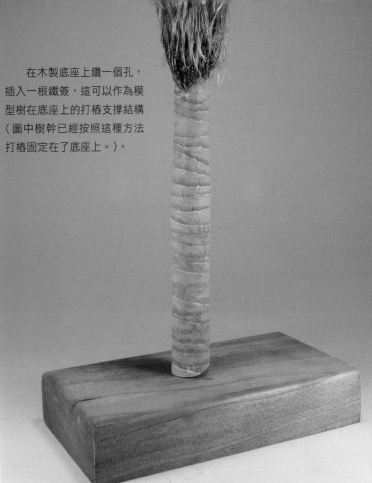

在木製底座上鑽一個孔，插入一根鐵簽，這可以作為模型樹在底座上的打樁支撐結構（圖中樹幹已經按照這種方法打樁固定在了底座上。）。

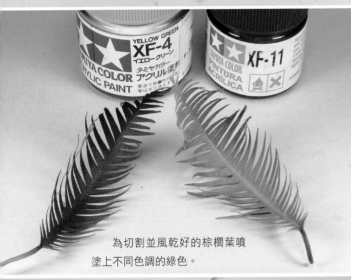

為切割並風乾好的棕櫚葉噴塗上不同色調的綠色。

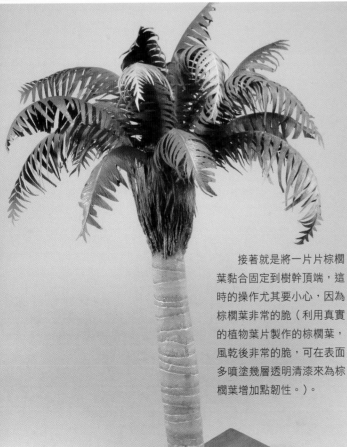

接著就是將一片片棕櫚葉黏合固定到樹幹頂端，這時的操作尤其要小心，因為棕櫚葉非常的脆（利用真實的植物葉片製作的棕櫚葉，風乾後非常的脆，可在表面多噴塗幾層透明清漆來為棕櫚葉增加點韌性。）。

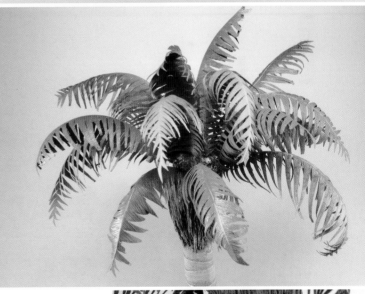

最後就是用AK 263（木色效果專用漬洗液），一種深棕色的漬洗液進行漬洗，待漬洗液乾透後，用沾有AK 047 White Spirit 的乾淨毛巾（或者棉簽）抹掉多餘的漬洗液痕跡。

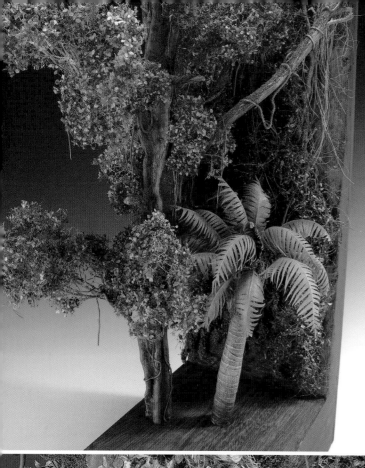
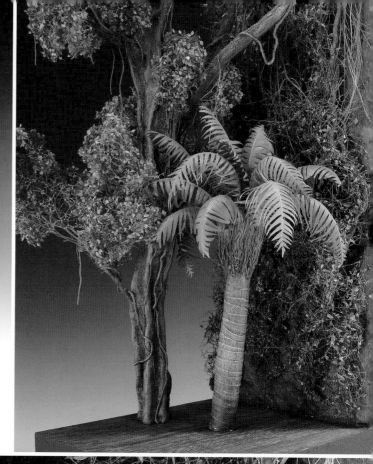
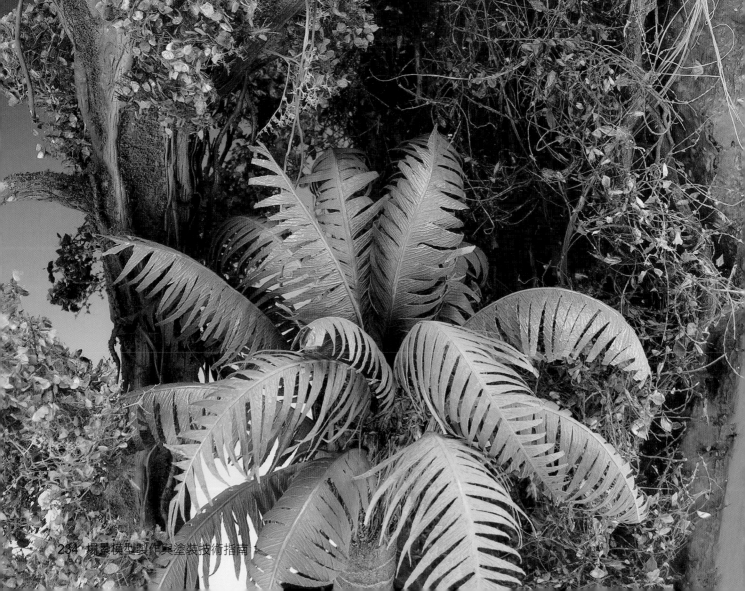

（二）掛滿藤蔓的熱帶樹木

這裡的樹幹還是選用真實的乾樹枝，挑選的這根乾樹枝基本上是筆直的，具有合適的高度和直徑。具體使用乾樹枝的方法將與前面所講的方法類似，只是在這個範例中將為它添加更多的細節。

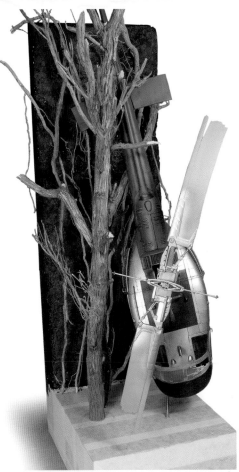

為樹幹添加一些枝幹，具體的方法是用細鐵絲打樁再用強力膠固定（這裡添加的枝幹是更細小的乾樹枝及一些乾燥的植物根鬚。）。參考實物照片來控制枝幹的大小、分佈和形狀，不斷進行調整，直至得到的樹木能恰當地填充場景佈局，與整個場景相協調。

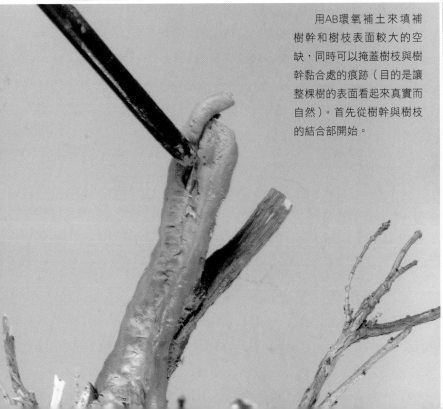

用AB環氧補土來填補樹幹和樹枝表面較大的空缺，同時可以掩蓋樹枝與樹幹黏合處的痕跡（目的是讓整棵樹的表面看起來真實而自然）。首先從樹幹與樹枝的結合部開始。

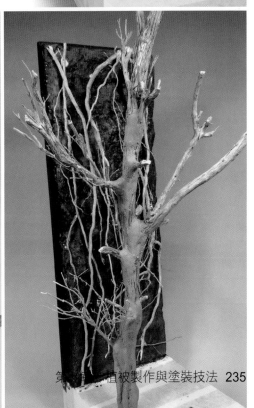

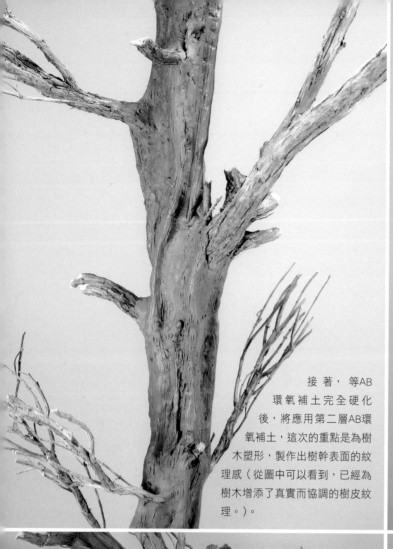

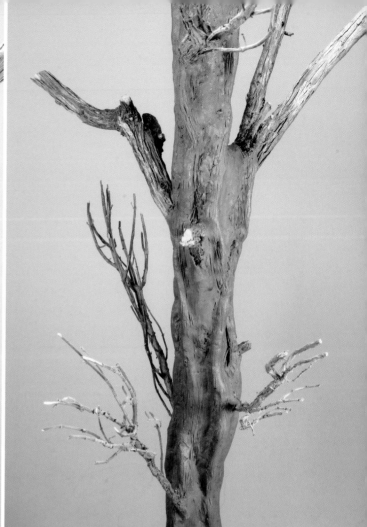

接著，等AB
環氧補土完全硬化
後，將應用第二層AB環
氧補土，這次的重點是為樹
木塑形，製作出樹幹表面的紋
理感（從圖中可以看到，已經為
樹木增添了真實而協調的樹皮紋
理。）。

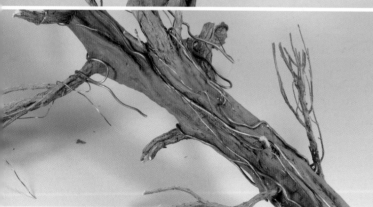

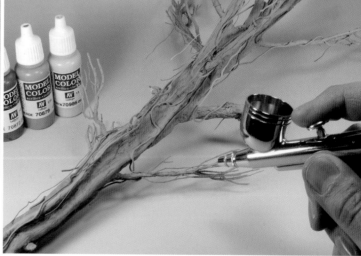

等處理完整棵樹的外形和表面紋理後，我們就可以開始為樹枝添
加一些藤蔓了。在這種熱帶環境中的樹，樹枝上往往會掛滿藤蔓。這
裡選擇不同粗細的錫焊用錫絲來表現垂掛的藤蔓枝條，錫焊絲易於塑
形和加工，同時也可以非常方便地用強力膠將它黏合到樹枝上。

基礎色選擇偏灰、偏棕且偏赭的水性漆，大致地做出一些
高光和陰影的色調變化。接著用基礎色調配出更加顯著的高光
色和陰影色，在光照處和較高的地方應用高光色調，在背光
處、縫隙和角落處應用陰影色調，為整棵樹帶來立體感。

用AK 263（木色效果專用漬洗液）對一些凹陷、縫隙和角落進行滲線，這種漬洗液是專門為木色效果而設計的，使用恰當可以很好地表現木頭的紋理和質感。

另一種在潮濕的熱帶環境中非常具有特點的效果就是苔蘚和地衣的過度生長效果。它會在樹木潮濕陰暗的地方附著，呈現出柔軟的、較厚的、黃綠色的外觀。為了模擬這種效果，將用一種在火車場景模型中廣泛使用的材料，這是一種被研磨得很細、很碎的泡沫或者海綿類材料（類似於Woodland的Blended Turf T50，一種經過事先上色並且被研磨得非常細膩的草粉。）。

還是跟之前的方法一樣，用稀釋的白膠在一些區域筆塗（白膠用水稀釋一半，筆塗的區域是樹木上潮濕和陰暗的地方。），然後用手指小心地撒上選定的細草粉。

在樹幹、樹枝和藤蔓上應用上這種細草粉。這是參考實物照片來模擬這種效果的。

待白膠完全乾透，我們就可以為細草粉添加一些色調了。因為細草粉的材質有一點脆，所以用漬洗加混色的方法（這裡所講的混色指的是待琺瑯漬洗痕跡乾後，用乾淨的毛筆沾上AK 047 White Spirit對漬洗痕跡的邊緣進行抹開和柔化。）為細草粉添加一些色調。使用一些偏綠和偏黃的色調，最後用很強烈的黃綠色做高光效果（AK 026深色苔蘚痕跡效果液和AK 027淺色苔蘚痕跡效果液配合使用進行漬洗和混色，是一個不錯的選擇。）。

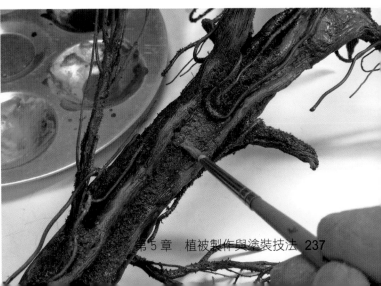

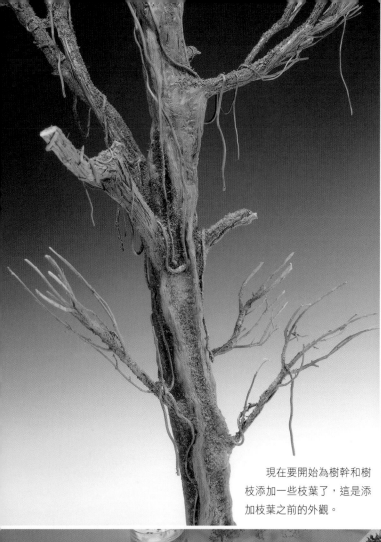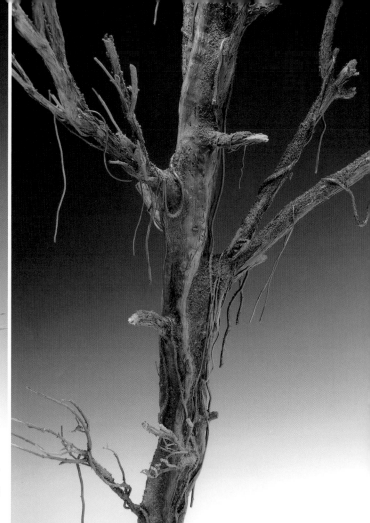

現在要開始為樹幹和樹
枝添加一些枝葉了，這是添
加枝葉之前的外觀。

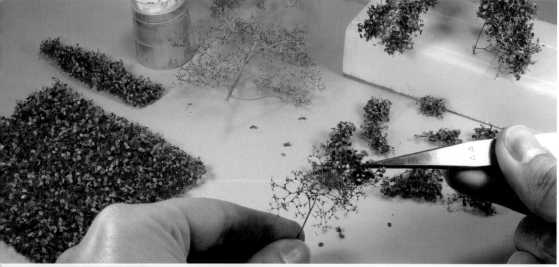

最後將使用現成的
Mininatur的產品來製作枝
葉簇，選擇合適的葉簇
（這些Mininatur的葉簇出
廠時就已經上好色了），
只需要剪下或者扯下一點
葉簇，將它用白膠黏合到
樹枝上（我們也可以選擇
一些乾燥的刺藜細枝，用
白膠將葉簇黏合到上面製
成枝葉簇，隨後將枝葉簇
黏合到樹幹上）。

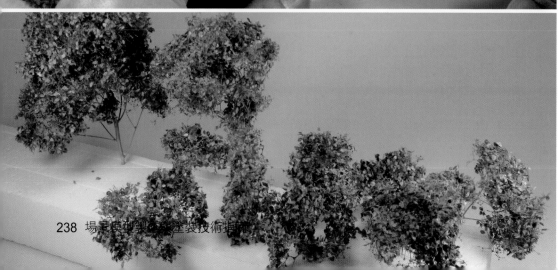

Noch這個品牌也有非
常真實的綠色的葉簇，使
用起來也非常方便，這些
葉簇本身就帶有一些細
枝，而且出廠前就已經上
好色了。使用方法也是扯
下一點葉簇，然後用白膠
將它黏合到樹幹上以及那
些我們需要的位置。

用AK 263（木色效果專用漬
洗液）對一些凹陷、縫隙和角落進
行滲線，這種漬洗液是專門為木色
效果而設計的，使用恰當可以很好
地表現木頭的紋理和質感。

另一種在潮濕的熱帶環境中非
常具有特點的效果就是苔蘚和地衣
的過度生長效果。它會在樹木潮濕
陰暗的地方附著，呈現出柔軟的、
較厚的、黃綠色的外觀。為了模擬
這種效果，將用一種在火車場景模
型中廣泛使用的材料，這是一種被
研磨得很細、很碎的泡沫或者海綿
類材料（類似於Woodland的
Blended Turf T50，一種經過事先
上色並且被研磨得非常細膩的草
粉。）。

還是跟之前的方法一樣，用稀
釋的白膠在一些區域筆塗（白膠用
水稀釋一半，筆塗的區域是樹木上
潮濕和陰暗的地方。），然後用手
指小心地撒上選定的細草粉。

在樹幹、樹枝和藤蔓上應
用上這種細草粉。這是參考實
物照片來模擬這種效果的。

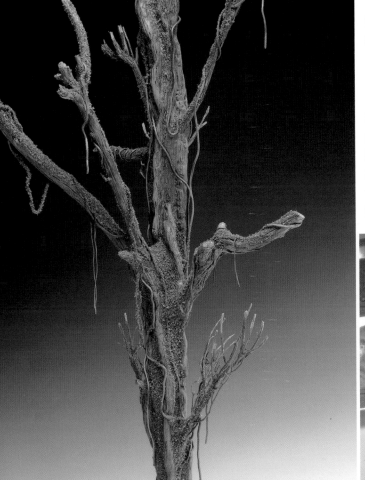

待白膠完全乾透，我們就可以為細草粉添加一些色調了。因為細
草粉的材質有一點脆，所以用漬洗加混色的方法（這裡所講的混色指
的是待琺瑯漬洗痕跡乾後，用乾淨的毛筆沾上AK 047 White Spirit對
漬洗痕跡的邊緣進行抹開和柔化。）為細草粉添加一些色調。使用一
些偏綠和偏黃的色調，最後用很強烈的黃綠色做高光效果（AK 026深
色苔蘚痕跡效果液和AK 027淺色苔蘚痕跡效果液配合使用進行漬洗和
混色，是一個不錯的選擇。）。

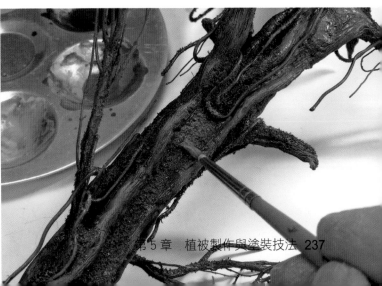

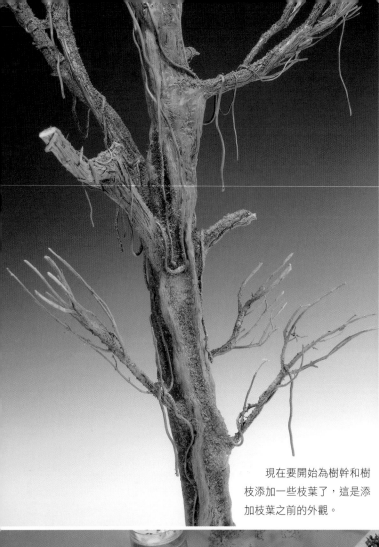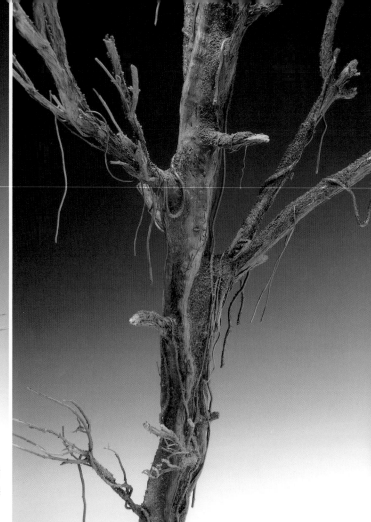

現在要開始為樹幹和樹
枝添加一些枝葉了，這是添
加枝葉之前的外觀。

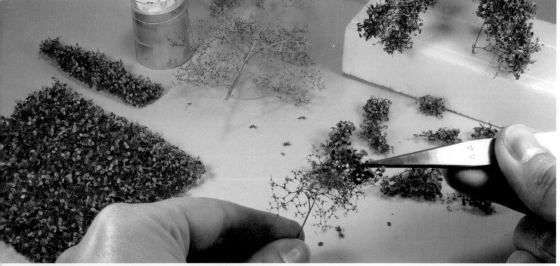

最後將使用現成的
Mininatur的產品來製作枝
葉簇，選擇合適的葉簇
（這些Mininatur的葉簇出
廠時就已經上好色了），
只需要剪下或者扯下一點
葉簇，將它用白膠黏合到
樹枝上（我們也可以選擇
一些乾燥的刺藜細枝，用
白膠將葉簇黏合到上面製
成枝葉簇，隨後將枝葉簇
黏合到樹幹上）。

Noch這個品牌也有非
常真實的綠色的葉簇，使
用起來也非常方便，這些
葉簇本身就帶有一些細
枝，而且出廠前就已經上
好色了。使用方法也是扯
下一點葉簇，然後用白膠
將它黏合到樹幹上以及那
些我們需要的位置。

當我們準備好了足夠的枝葉簇（用刺藜和葉簇製作的枝葉簇），就可以將它們接入樹幹以及主要的枝幹了，用白膠（未經稀釋的）進行黏合。加入一個個枝葉簇，樹木有了更飽滿的形態，我們還可以調整枝葉簇的數量、分佈和外形，對枝幹甚至整棵樹的形態做修飾和調整。

當佈置完枝葉簇後，就開始塗裝和佈置藤蔓枝條了（藤蔓將散開地分佈在樹幹和樹枝上），將不同粗細的焊錫絲切割下來，首先為它們噴塗上綠色的水性漆，然後對它們進行漬洗（漬洗液是用Abt035淺皮革色、Abt125淺泥漿色混以AK 027淺色苔蘚痕跡效果液調配而成的）。

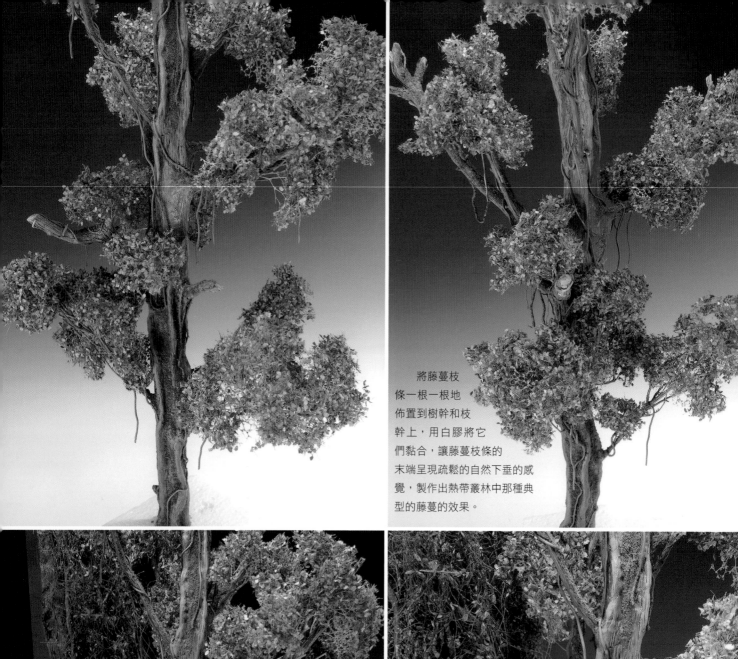

將藤蔓枝
條一根一根地
佈置到樹幹和枝
幹上，用白膠將它
們黏合，讓藤蔓枝條的
末端呈現疏鬆的自然下垂的感
覺，製作出熱帶叢林中那種典
型的藤蔓的效果。

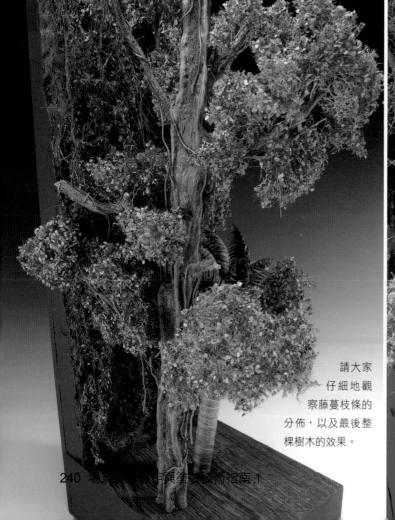

請大家
仔細地觀
察藤蔓枝條的
分佈，以及最後整
棵樹木的效果。

（三）熱帶叢林中佈滿植被的岩石牆

這個場景有一些特別，在場景的設計中強調的是垂直高度而非水平寬度，這是因為這件場景作品的主要元素是纏結和懸掛在樹木和藤蔓枝條間墜落的直升機。

為了給予它更多的垂直高度感，並沒有在這件作品中做出地面的細節，而將焦點聚集在製作和表現垂直的元素，如樹木、藤蔓枝條以及佈滿植被的岩石牆。

一旦我們選定了場景故事的主角——一架墜落的直升機，並設計好了元素的佈局，切下一塊高密度保溫泡沫板作為岩石牆主體。用高溫的電烙鐵在表面加工出一些紋理。

將泡沫板岩石牆固定在一個木製底座上，一是給予了岩石牆以支撐和保護，二是塗裝和舊化時有了握持的地方。先為岩石牆塗上黑色的水補土打底，然後再在表面快速地塗上綠色的面漆，不用擔心綠色的面漆並沒有形成完全的遮蓋，因為之後這片岩石牆將被厚厚的植被所覆蓋。

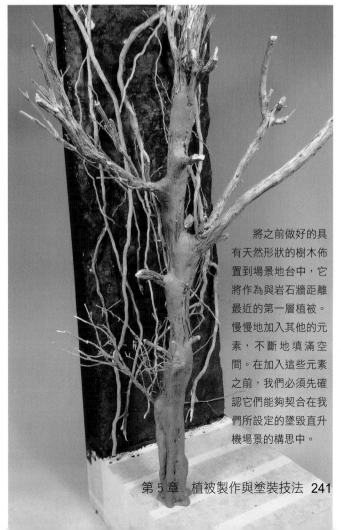

將之前做好的具有天然形狀的樹木佈置到場景地台中，它將作為與岩石牆距離最近的第一層植被。慢慢地加入其他的元素，不斷地填滿空間。在加入這些元素之前，我們必須先確認它們能夠契合在我們所設定的墜毀直升機場景的構思中。

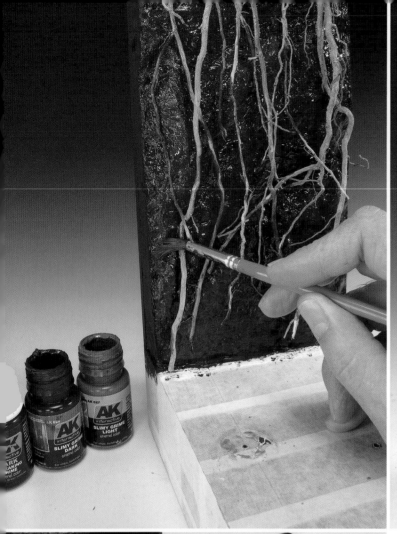

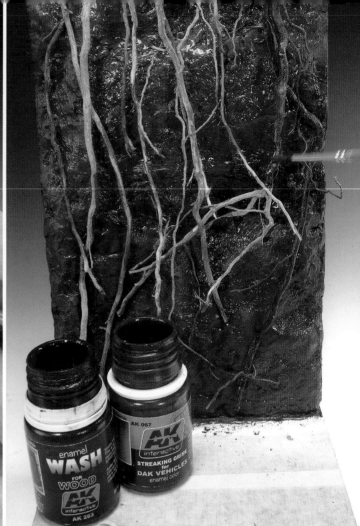

這裡將交替使用AK 024深色污垢垂紋效果液、AK 026深色苔蘚痕跡效果液和AK 027淺色苔蘚痕跡效果液對岩石牆進行筆塗（建議將它們用AK 047 White Spirit進行適當的稀釋後再筆塗，筆塗的手法類似濕塗技法。）。

用同樣的方法和筆法來處理岩石牆上攀附的根須和藤蔓枝條，但是用到的效果液是AK 067（北非軍團車輛污垢垂紋效果液）和AK 263（木色漬洗液）。

現在開始鋪設岩石牆上的基礎植被，將用到現成的Aneste這個品牌的灌木叢纖維，扯下一些細束狀的纖維，然後為它們噴塗棕色的水性漆。

用白膠將細束狀的灌木叢纖維黏合到我們需要的地方，主要集中在攀附的根須和藤蔓枝條周圍。刻意留下一些空白區域，因為之後將在這裡佈置一些其他類型的植被。

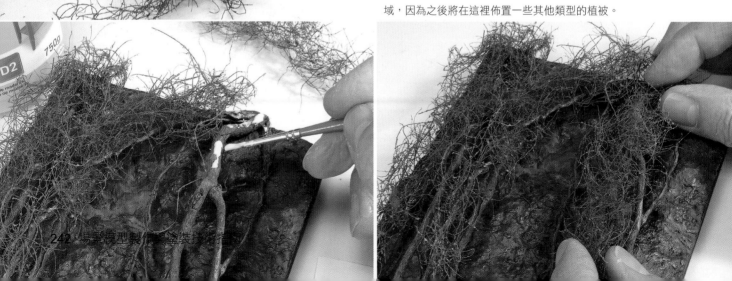

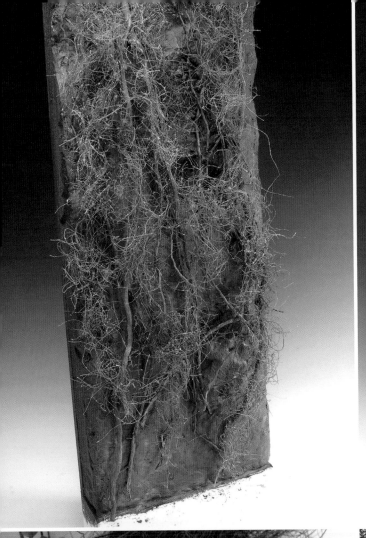

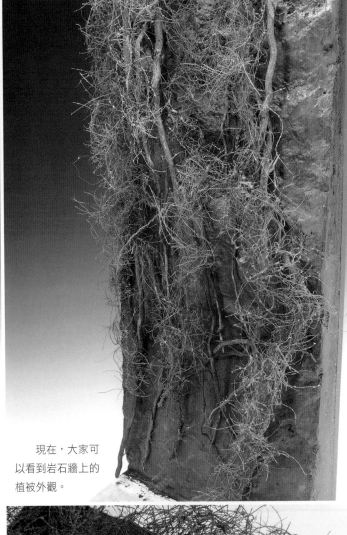

現在，大家可
以看到岩石牆上的
植被外觀。

將在之前留下的一些空白區域添加另外一種類型的植被，
這是在工藝品商店找到的一種纖維，它是一種天然的草纖維，
呈長條狀，具有天然的顏色。用白膠將單獨的纖維黏合成束，
然後將它佈置到選定的區域。

現在將選用Joefix Studios的產品，剪下需要的
一段，用白膠將它黏合到如圖所示的空白區域。這
相當於是又一種類型的植被。

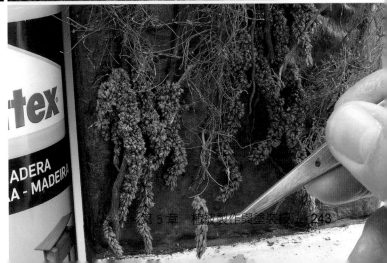

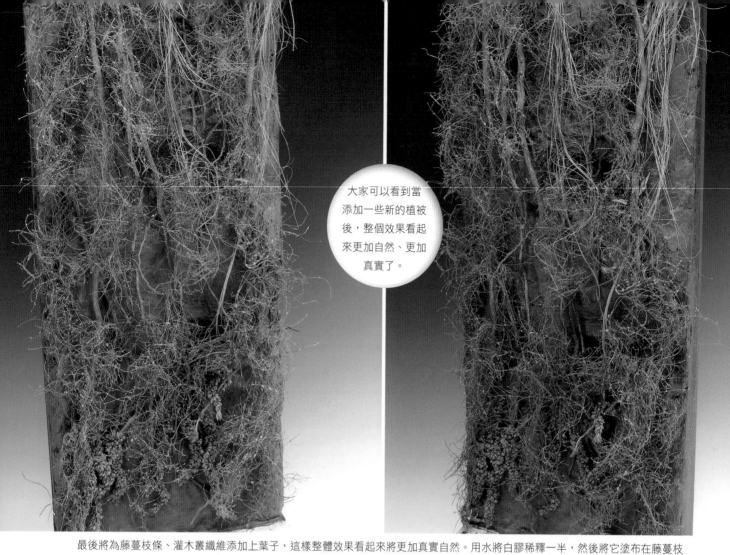

大家可以看到當添加一些新的植被後，整個效果看起來更加自然、更加真實了。

最後將為藤蔓枝條、灌木叢纖維添加上葉子，這樣整體效果看起來將更加真實自然。用水將白膠稀釋一半，然後將它塗布在藤蔓枝條、灌木叢纖維上，接著撒上一些碾碎的羅勒屬植物的乾葉子（可以用白樺樹種子或者浮力社P-3504真實樹葉替代）。

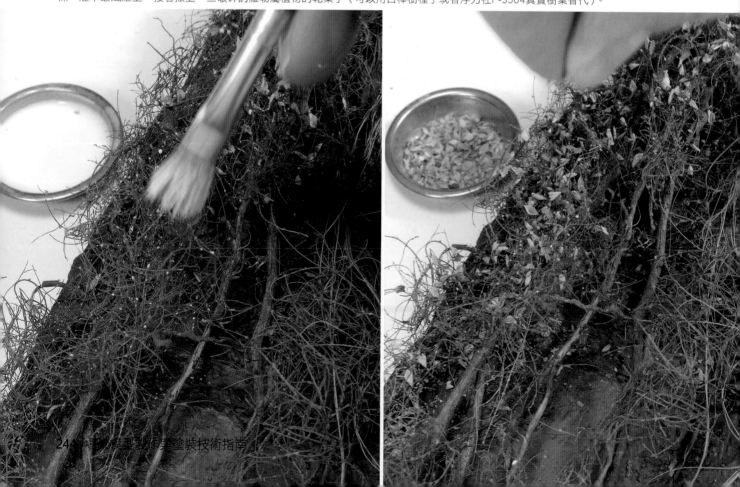

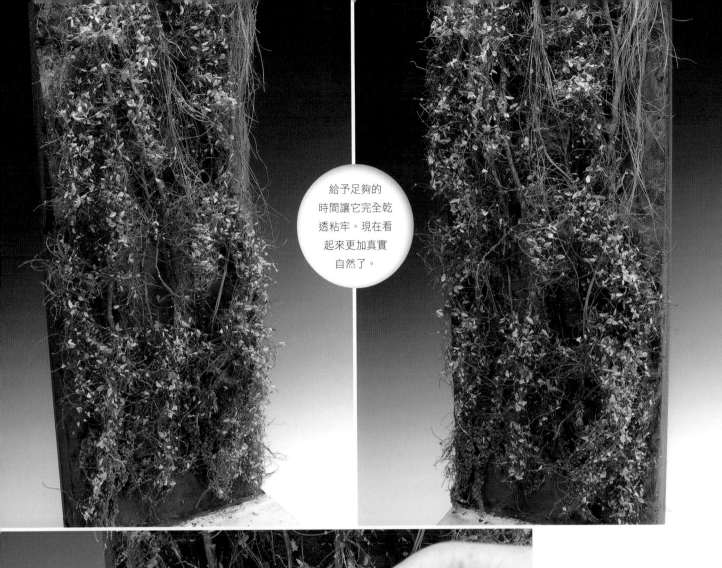

給予足夠的
時間讓它完全乾
透粘牢。現在看
起來更加真實
自然了。

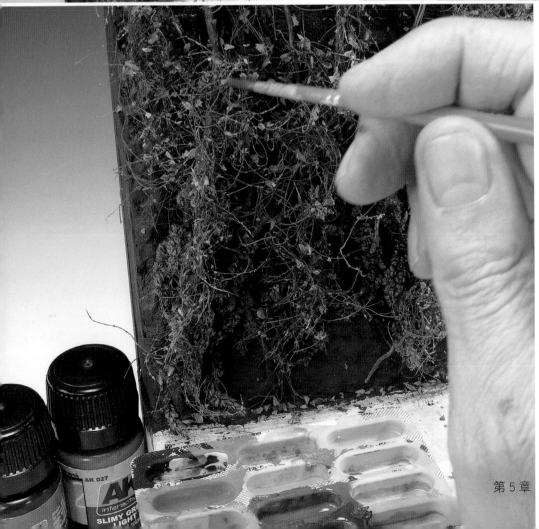

　　現在想改變一些乾樹葉
的外觀，為一些樹葉筆塗上
AK 026深色苔蘚痕跡效果液
和AK 027淺色苔蘚痕跡效果
液，表現出樹葉上潮濕的苔
蘚效果，而這種潮濕的感覺
也正是這個熱帶叢林場景所
要傳達給觀賞者們的。

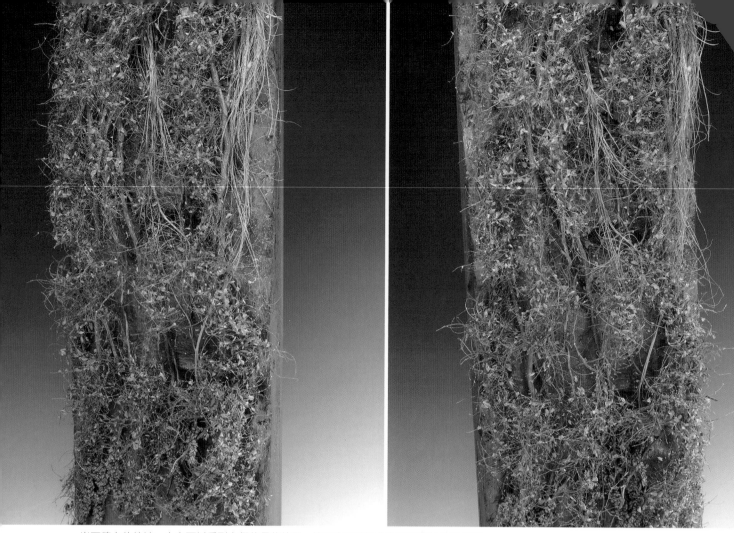

岩石牆上的植被，大家可以看到它們的最終效果。這面岩石牆將作為整個場景的背景牆。

一旦完成了棕櫚樹的製作、塗裝和舊化，就可以用AB環氧補土將它固定到地台上了，環氧補土將掩蓋樹木與地台結合處的痕跡（也可以將樹木打樁並用少量強力膠固定到地台上）。

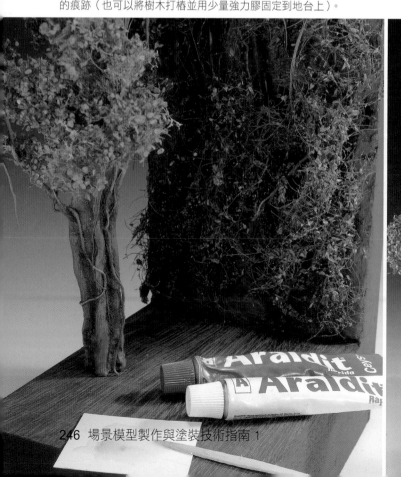

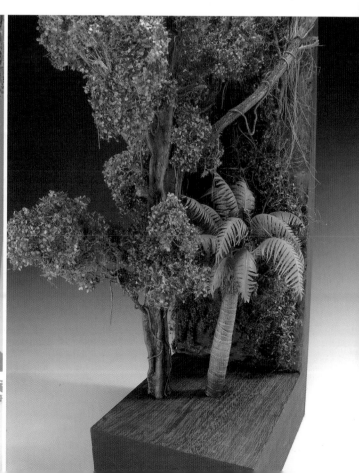

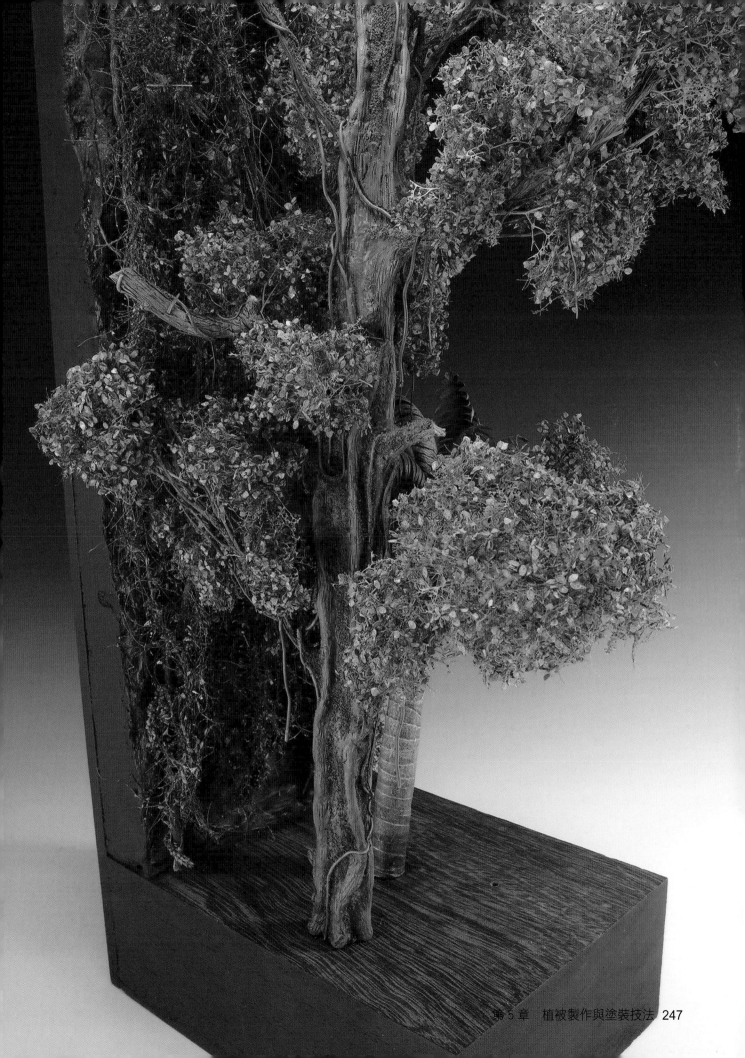

（四）植被的層級

　　雖然在之前的每一節中，講解的是單一的技法，但是所有這些技法可以結合起來使用，製作出更加豐富多樣、更加真實的叢林植被效果。

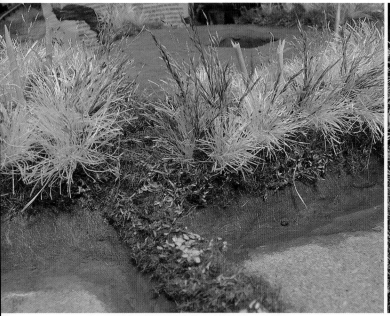

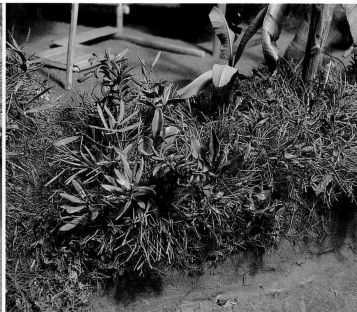

　　這裡可以看到不同層級的植被構成更加複雜的植被效果。第一層級的植被是非常矮的人造草纖維（圖中大家所見到的深綠色的部分）和Mininatur的網狀葉簇（圖中色調更淺、有綠色葉子的部分）。在第一層級的植被中，我們還能看到深棕色的乾燥的海草纖維（一種地中海細絲狀的海草纖維）。在第二層級的植被中，大家可以看到用麻繩製作的高度在1～1.5cm的草束，以及天然的乾燥植物做成的高度在 2cm左右的雜草（呈現黃綠色）。

　　請大家注意觀察這張圖，可以看到第二層級和第三層級的植被，有的使用乾燥的文竹葉子製成，有的使用 2～4cm高的天然植物的芽乾燥後製成。

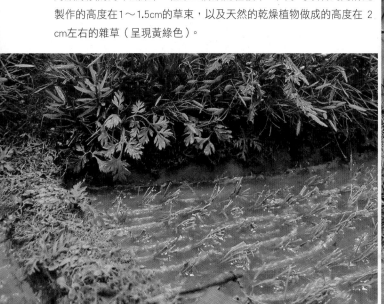

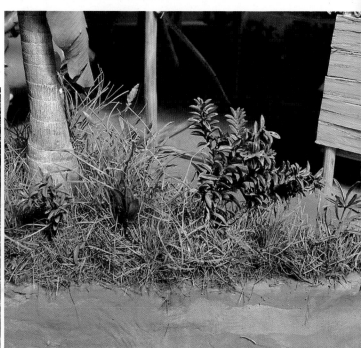

　　同樣的區域完成後的效果，在第三層級的植被中，可以看到長在稻田堤上高高的雜草，這裡所有的植被都是用光澤的水性漆塗裝的（模擬植物葉片上的蠟質層，以及某些葉片上濕潤的效果。）。

　　可以看到用麻繩纖維和海草纖維製作的雜草。

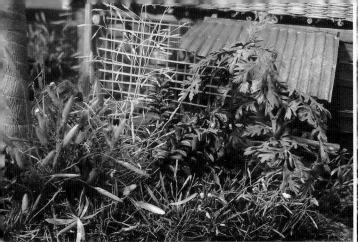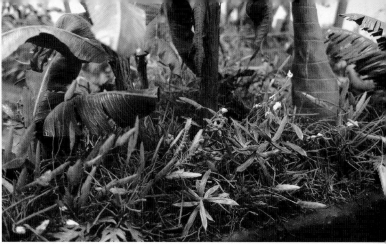

同樣的區域最終完成後的效果，可以看到蘆葦、寬葉灌木、乾燥植物的芽株、雜草纖維以及帶有細枝的乾燥花卉。

另一片區域完成後的效果，可以很容易地欣賞到第四層級及其以上層級的植被（比如圖中的普通樹木、棕櫚樹以及較高的灌木）所帶來的立體感。

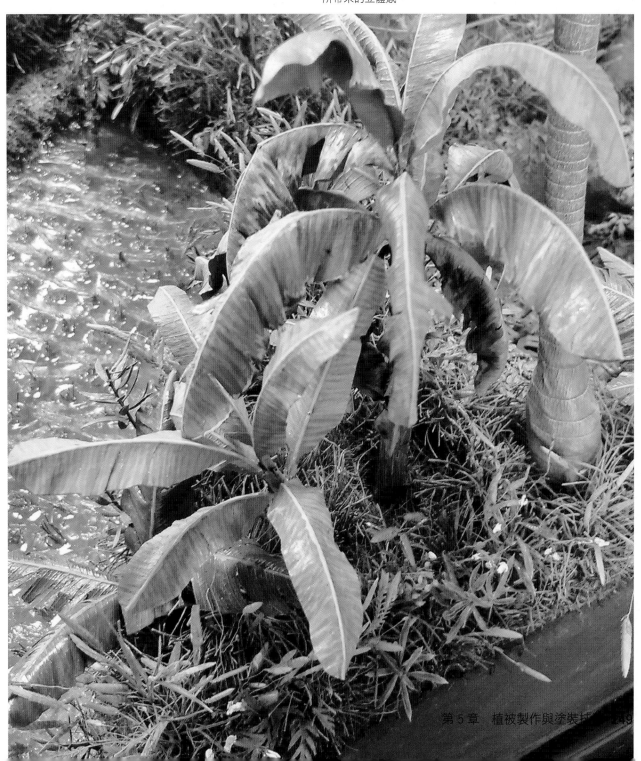

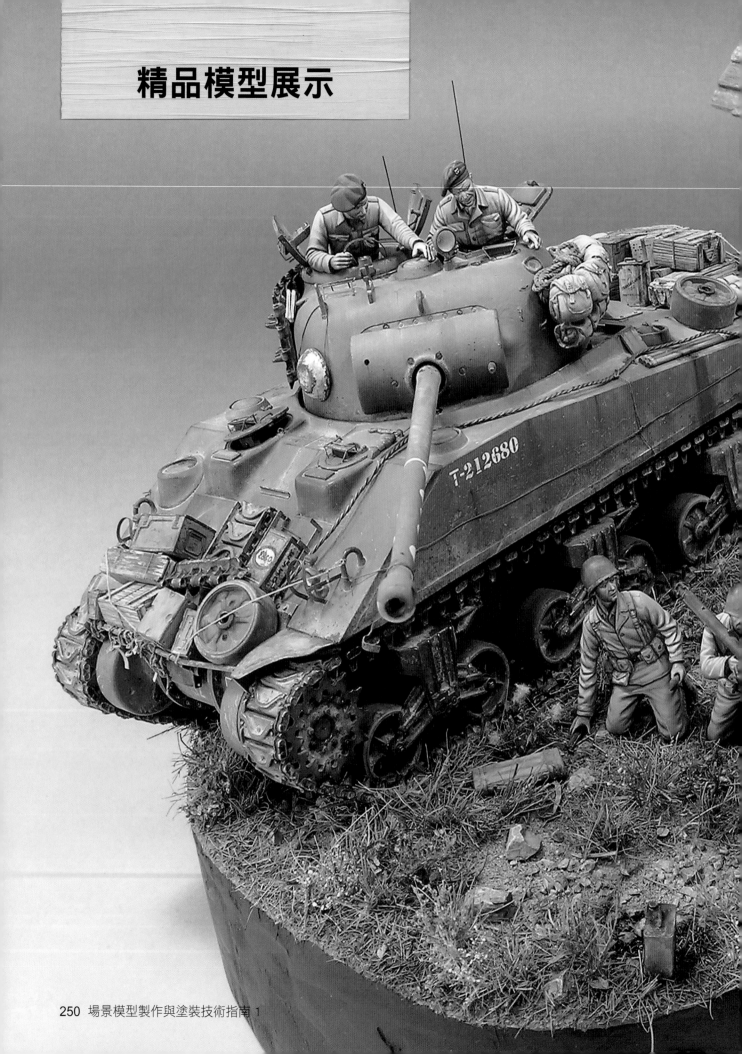

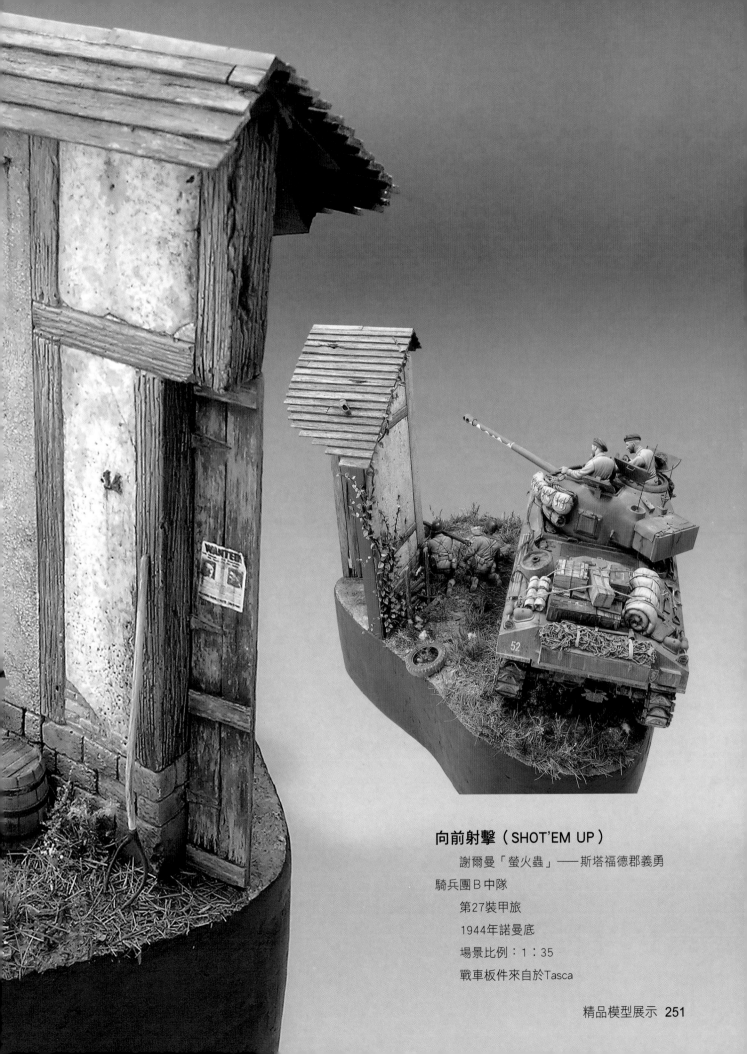

向前射擊（SHOT'EM UP）

謝爾曼「螢火蟲」——斯塔福德郡義勇
騎兵團 B 中隊
第27裝甲旅
1944年諾曼底
場景比例：1：35
戰車板件來自於Tasca

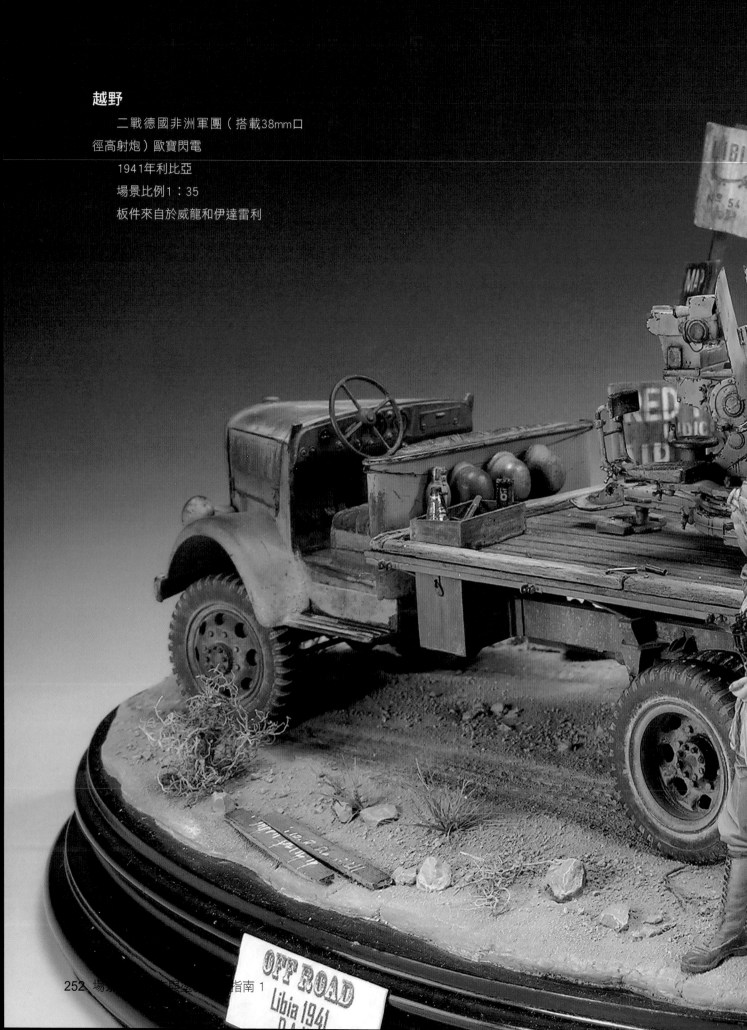

越野

二戰德國非洲軍團（搭載38mm口
徑高射炮）歐寶閃電

1941年利比亞

場景比例1：35

板件來自於威龍和伊達雷利

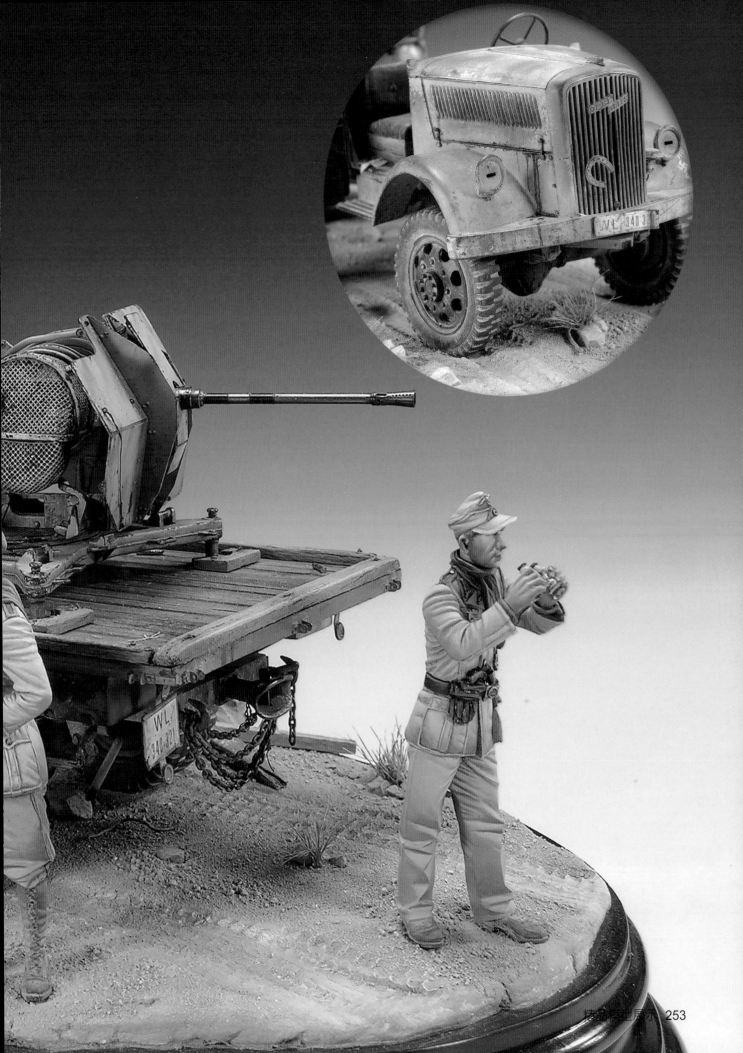

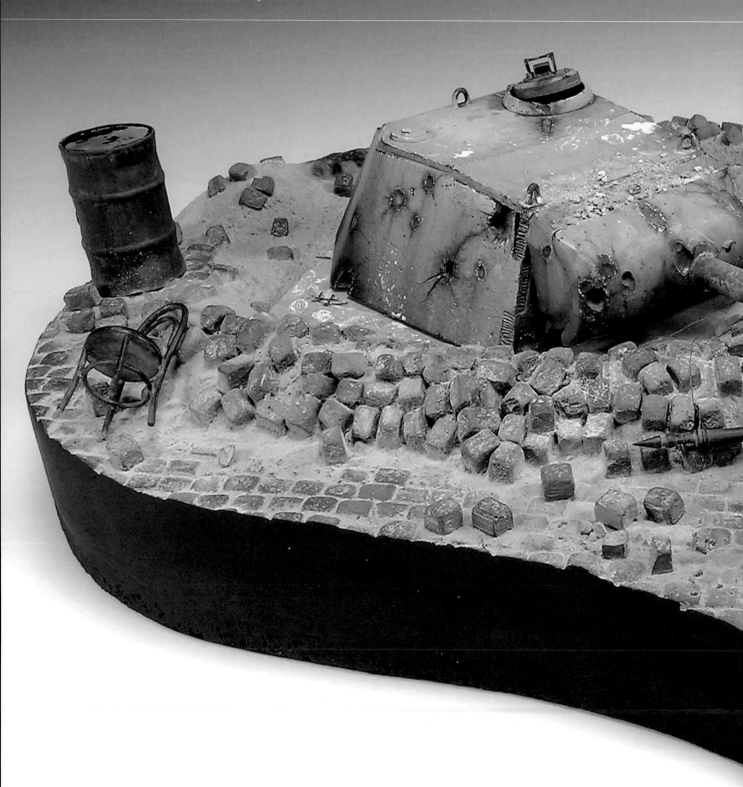

「豹」式坦克炮塔

1945年德國 柏林

場景比例1：35

板件來自於Mig Production

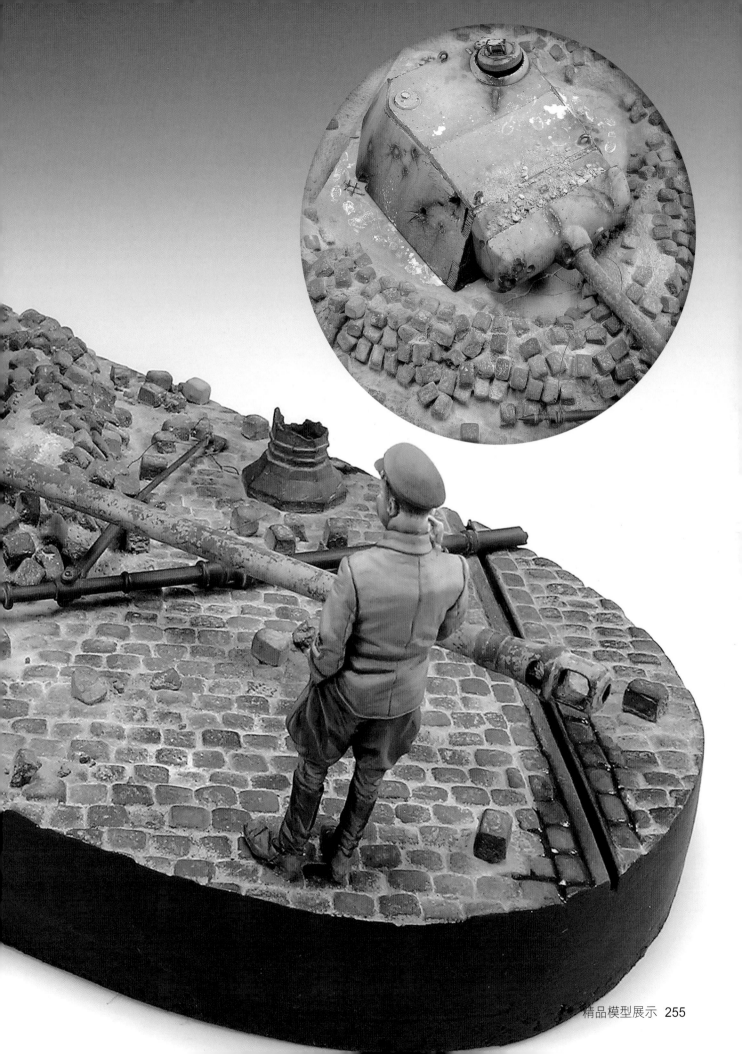

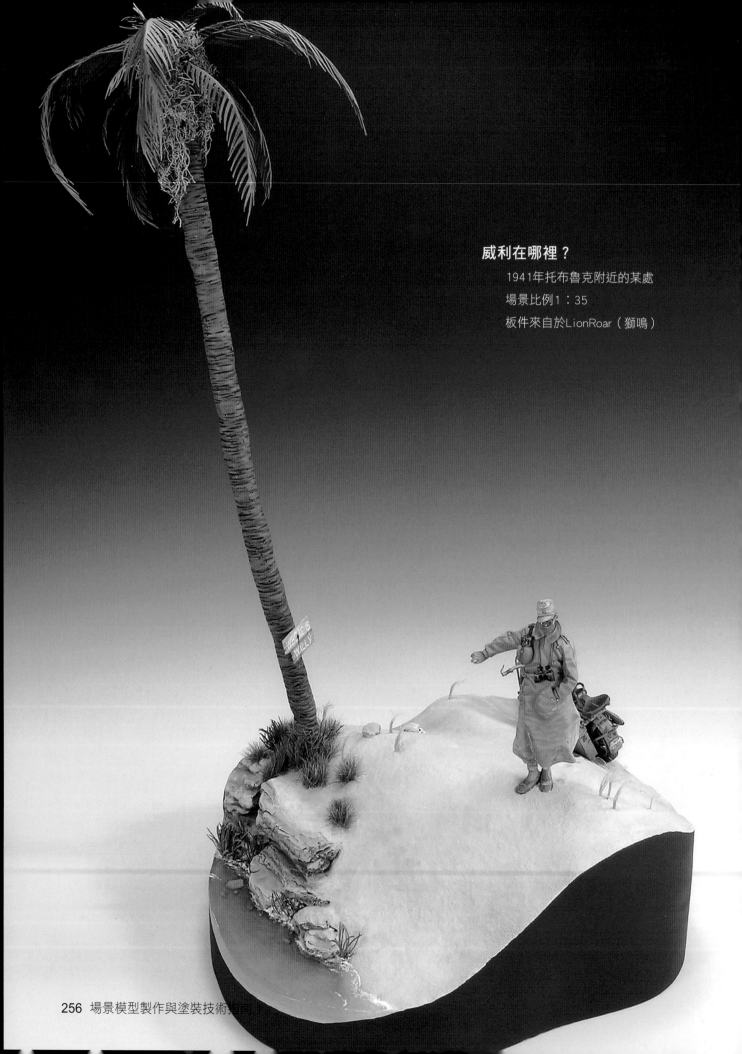

威利在哪裡？

1941年托布魯克附近的某處

場景比例1：35

板件來自於LionRoar（獅鳴）

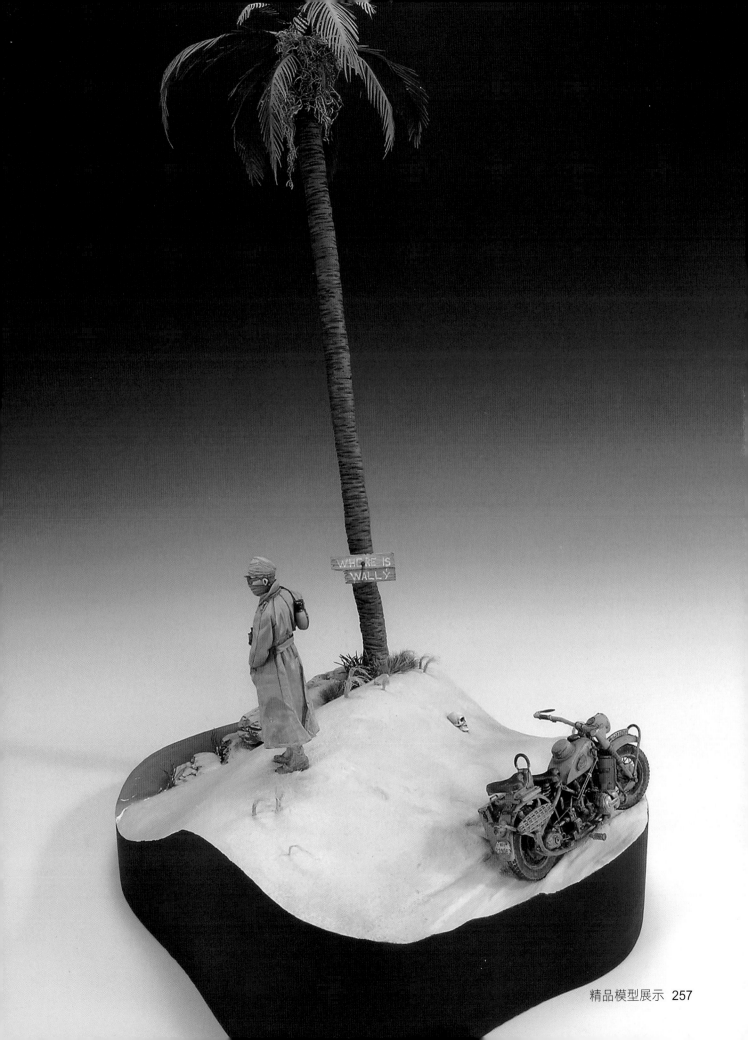

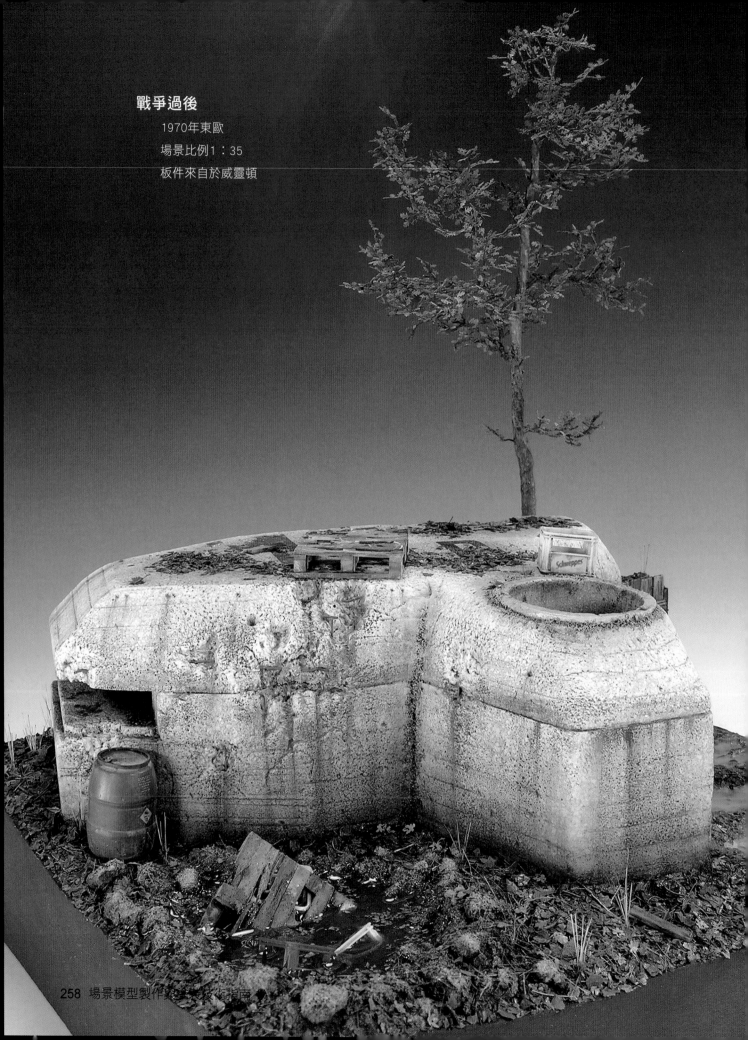

戰爭過後

1970年東歐

場景比例1：35

板件來自於威靈頓

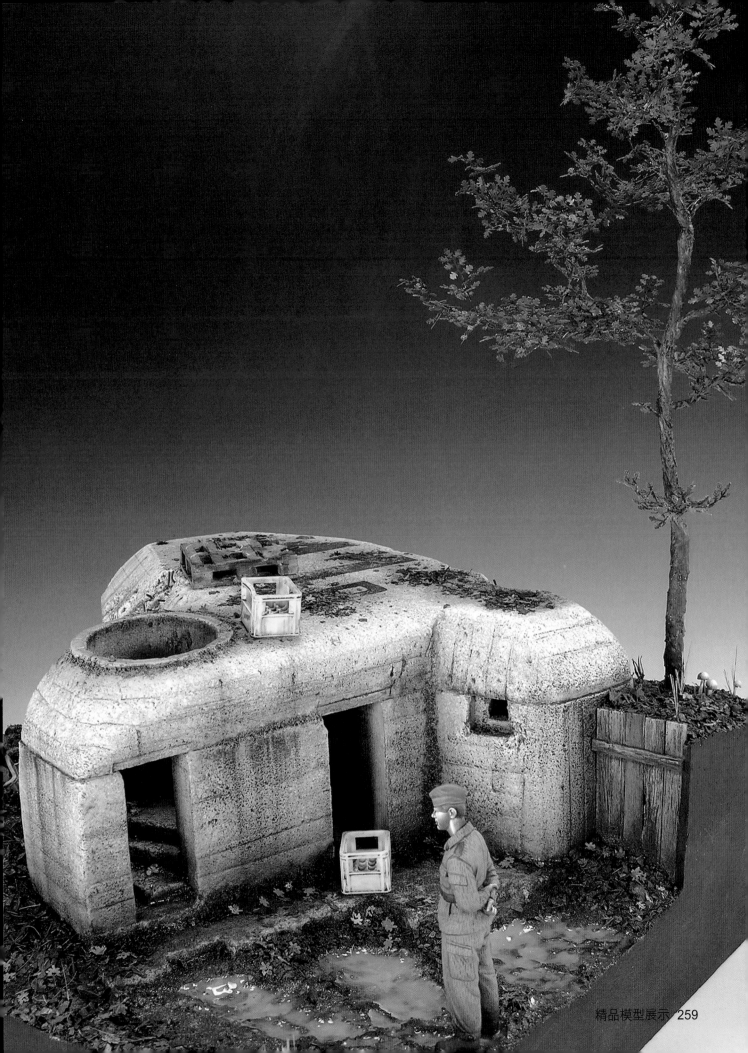

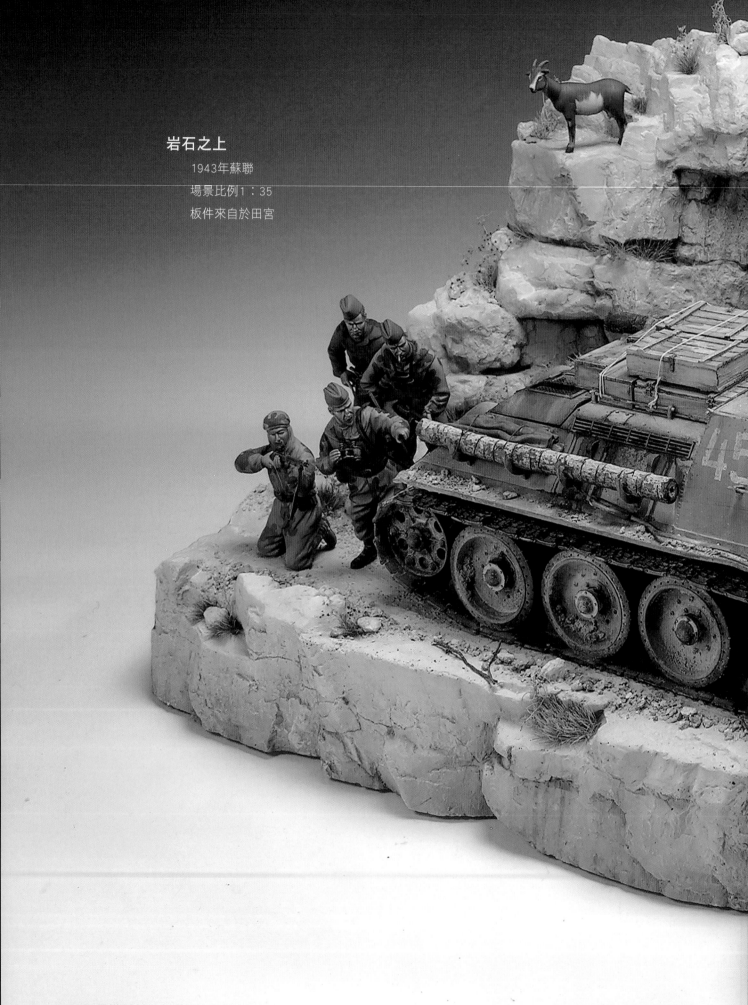

岩石之上
1943年蘇聯
場景比例1：35
板件來自於田宮

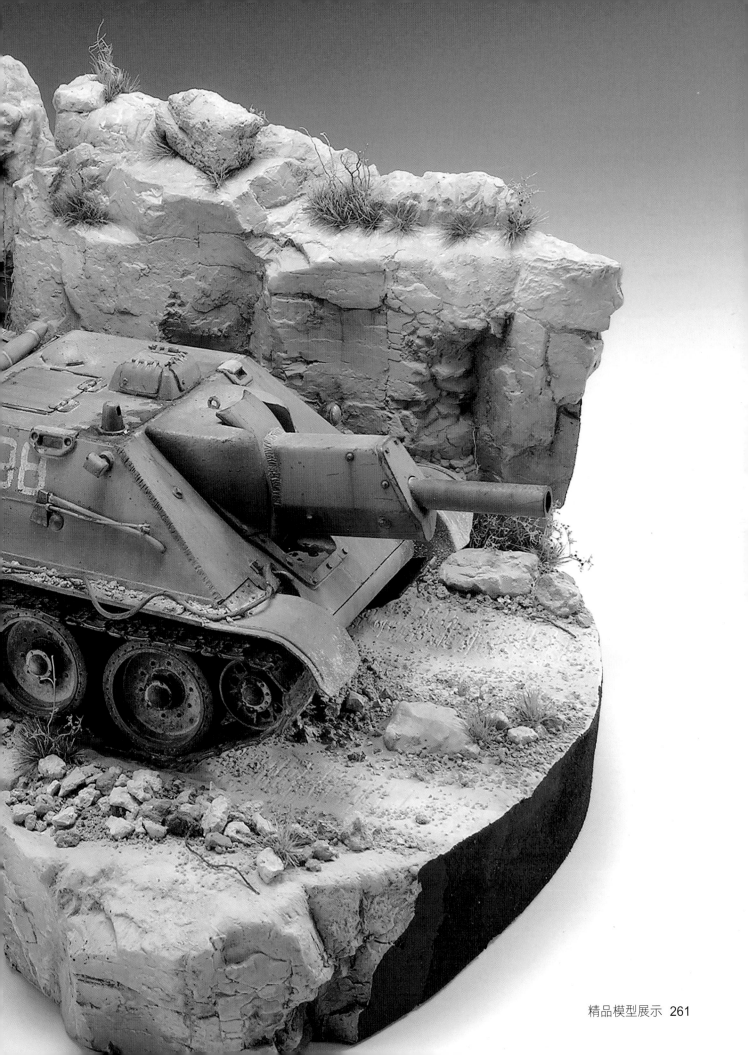

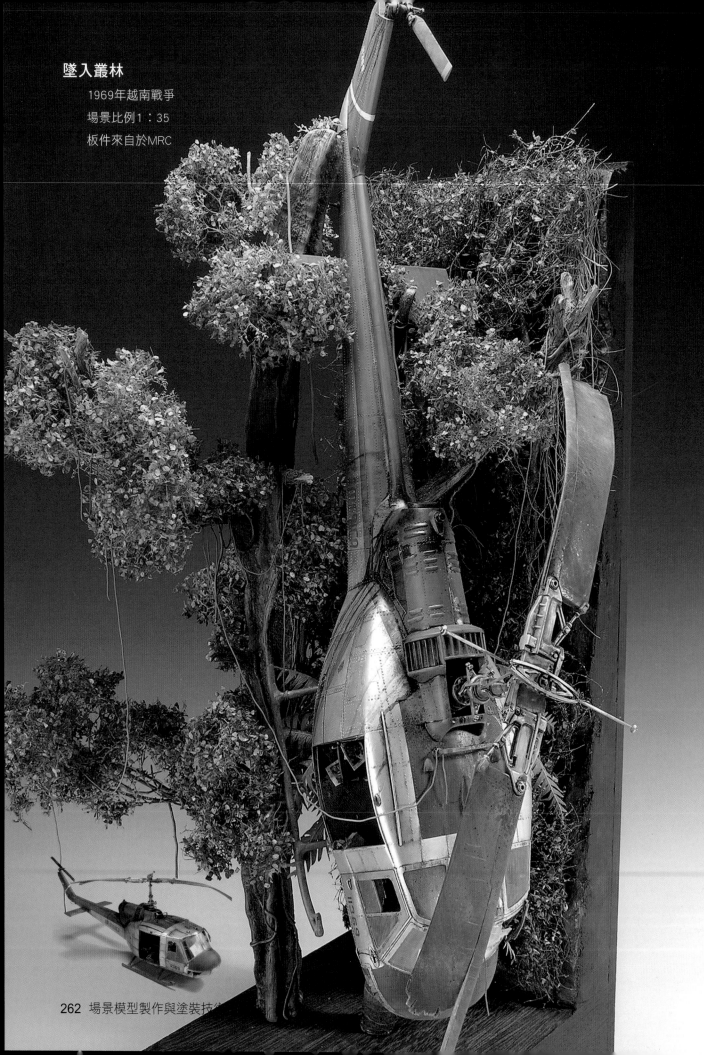

墜入叢林
1969年越南戰爭
場景比例1：35
板件來自於MRC

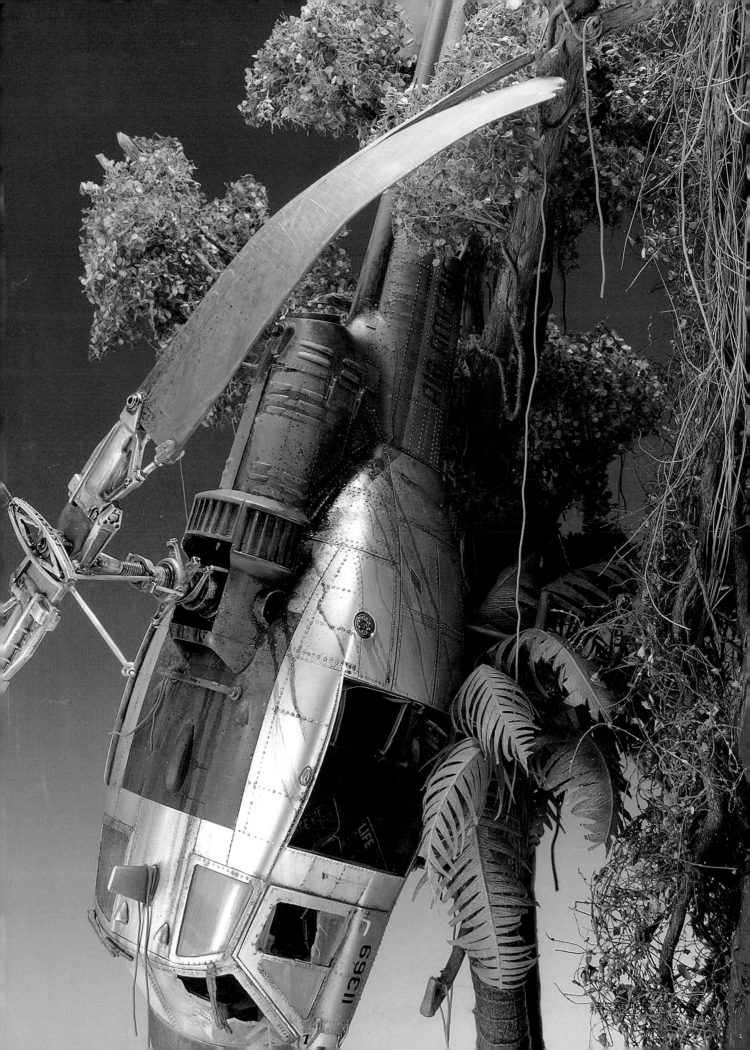

這是一本關於場景製作與塗裝的完全指南。

內容安排方面：根據場景製作的難易程度循序漸進，從基礎的地台製作，再到中級的地形地貌和植被的製作，最後到複雜的人工場景製作和佈局；在使用方面：根據受眾的使用需求，設有製作技巧、塗裝機巧、佈局技巧、裝飾技巧等。

場景模型製作與塗裝技術指南 1

地台、地貌與植被

作　　者　魯本・岡薩雷斯（Ruben Gonzalez）
翻　　譯　徐磊
發　　行　陳偉祥
出　　版　北星圖書事業股份有限公司
地　　址　234新北市永和區中正路462號B1
電　　話　886-2-29229000
傳　　真　886-2-29229041
網　　址　www.nsbooks.com.tw
E–MAIL　nsbook@nsbooks.com.tw
劃撥帳戶　北星文化事業有限公司
劃撥帳號　50042987
製版印刷　皇甫彩藝印刷股份有限公司
出 版 日　2023年05月
I S B N　978-626-7062-57-9
定　　價　950元

如有缺頁或裝訂錯誤，請寄回更換。

國家圖書館出版品預行編目資料

場景模型製作與塗裝技術指南 1：地台、地貌與植被／魯本・岡薩雷斯（Ruben Gonzalez）著. --新北市：北星圖書事業股份有限公司，2023.05
264 面；　21.0×28.0公分
ISBN 978-626-7062-57-9（平裝）

1. CST：模型　2. CST：工藝美術

999　　　　　　　　　　　　　　112001817

官方網站　　　　臉書粉絲專頁　　　LINE 官方帳號